（第2版）

旅遊心理
原理與實務

麻益軍、蘆愛英 、金海峰 編著

崧燁文化

目　　錄

再版前言

　　旅遊心理學作為一門新興的學科，其內容體系的取向問題一直是任課教師間和學者間爭論較多的一個問題。第一種觀點認為，該學科的基本原理來自心理學，其學科體系應以心理學的原理為主線來構築。持這種觀點編寫的教材，學科的體系、章節的聯繫較為清楚，但總有人認為這是「用普通心理學的『鞋』，去套旅遊的『腳』」。第二種觀點認為，該學科是一門旅遊專業課，應使用旅遊學的基本原理去構築學科體系，以提高其專業性。但這種嘗試卻較難，這類教材認人感覺章節多而學科體系不夠清楚。

　　近年來同類教材較多是存在如下問題：一是偏重旅遊營銷和服務中的心理理論和策略，缺少對旅遊從業人員心理角度的研究，難以達到培養職業心理素質的課程目的，與一般消費心理教材雷同；二是章節太多，主線與中心欠明確，不利於教學的組織；三是內容與職位能力培養對應性差；四是操作性、實務性（如案例等）方面的內容不夠。

　　所以，有必要強調教材建設要服務於課程建設的問題。本教材致力於為旅遊職業心理課程教學服務。「旅遊職業心理」是以旅遊從業人員的職業心理為主線，來研究與旅遊現像有關的人的心理活動及其規律的課程，課程目標為培養從事旅遊企業工作所必須的心理方面的職業能力。本教材模塊內容與課程學習目標的對應關係見下表：

教材模組	模組學習目標	具體學習目標	學習情境
消費心理	基於營銷策劃工作過程，會分析旅遊者的共性和個性心理需要	1. 明確課程學習的目的、內容和方法 2. 能回答人為什麼需要旅遊的原因 3. 會分析旅遊活動中的心理過程 4. 會分析旅遊活動中的人格特徵	情境 1 情境 2 情境 3 情境 4
服務心理	基於旅遊服務工作過程，會心理服務技能，滿足旅遊者	1. 會運用心理服務的基本技能和投訴處理方法 2. 具體掌握旅遊心理服務技能	情境 5 情境 6
管理心理	基於旅遊企業管理過程，會運用心理策略，增進團隊溝通與員工心理保健的能力	1. 具體掌握團隊中人際交往與溝通的策略 2. 具體掌握員工心理的激勵與保健的策略	情境 8 情境 9

本書形成了以下特色：

（1）主線獨特。以旅遊職業心理培養為主線，重構「旅遊心理學」的課程體系，形成漸次複雜的學習情境設計思路，體現學生培養目標和專業特點。教材主線鮮明，邏輯框架清晰，體系完整，集心理學理論與旅遊學科理論於一體，很好地反映了該領域的共性與特性。

（2）緊扣教學。以行業適用為基礎，緊扣教學需要。理論知識以夠用為度，並不停留在一般心理學的理論框架內，而是在此基礎上，從旅遊業的特點出發，以提高旅遊從業人員心理素質為主線進行研究。理論闡述簡潔、清晰，難易程度適當，貼近教學的需要，能很好結合學生特點、專業特點及就業方向，增強實用性，適合學生學習。與此同時，為了便於教師的課程教學，專門建立了內容豐富、理念先進的課程教學資源包，內容包括：課程標準、電子課件、電子教案、試題庫、案例及分析庫、心理測驗題庫和說課錄像等，操作性和針對性強。

（3）前瞻、新穎。擁有較為豐富的訊息，避免了部分教材在理論、方法和訊息上的滯後現象。在內容的安排上注重圍繞課程目標體現本學科和課程教學研究的前沿理論，如職業意識、職業心理、心理健康、課程標準、情境教學及項目化等。進行了「基於工

作過程系統化」的課程改革：課程設計指向工作需要，內容選擇以職業心理素養養成為依據，教學內容注重實踐體系與理論體系的相互支持和配合，強調教學做用一體化，每個學習情境、任務都是一項具體的行動化學習任務。編寫體例上以方便教師教學和學生學習為宗旨，設本章導讀、本章小結、思考與練習、案例分析、心理測驗及補充材料等輔助性學習模塊和課程教學資源包，形式新穎。

（4）服務多元。本書既可作為旅遊院校的教學教材，又可用作旅遊企業員工的培訓教材；另外，也可作為廣大旅遊工作者的參考書。

本書出版得益於許多同業的大力支持，金海峰老師曾參加了本書第1版的編寫工作，在此，一併表示感謝。書中若有不當之處，希望同行和廣大讀者予以批評指正。

麻益軍

第1章　旅遊心理學概述

本章導讀

什麼是心理學？其實在我們的生活、工作、學習中就充滿著心理學的知識，等著你去瞭解。心理學作為一門成熟的科學，有著太多的過去、現在和未來的故事。旅遊心理學是心理學的一門應用性學科，也是一門貼近我們的職業和生活的課程。本章將會回答你：為什麼學、學什麼和怎麼學的問題。

第一節　旅遊心理學的產生和發展

一、旅遊心理學是心理學的一門應用性學科

旅遊心理學是一門新興的心理學的應用性學科。它是把心理學的原理和相關研究成果及研究方法運用到旅遊業而產生的。因此，我們有必要先來瞭解一下其母學科——心理學。

（一）心理學的概念

心理學中的「心」，習慣上指思維器官和思想情感等，是人的靈魂所在。人所特有的「心」究竟在何處，是一個自古以來就眾說紛紜、莫衷一是，但又充滿神秘色彩的問題。其中最早提出也最有說服力的觀點是「心在心臟」。這種觀點曾盛行了幾千年之久。表示心理現象的字也多帶有「心」字旁，如思想、意念、戀、愁等；一些成語也帶有這種色彩，如我們常用「沁人心脾」來形容美好的詩文、樂曲等，給人以清新、爽朗的感覺，還有，「心不在焉」、

1

「心中有數」等；又因為心臟在胸腔中與腹部相連，所以有「胸有成竹」、「滿腹經綸」、「推心置腹」等成語。

贊同這種觀點的古人認為：心位於向體內各處輸送溫暖血液的源頭，即始終保持跳動的心臟。傳說中的「扁鵲換心」就是當時的真實寫照。直到近代，「心在心臟」說才逐漸銷聲匿跡，確立了「心在腦中」之說。

理，指條理、準則、規律。

心理，是指人的頭腦反映客觀現實的過程，泛指人的思想、感情等內心活動，即關於人的思想、情感活動的規律。

心理學，是研究人的心理現象發生、發展及其規律的科學。

（二）心理學的過去、現在與未來

心理學是一門既古老又年輕的科學。說它古老，是因為它大約有2 400年的歷史。在公元前4世紀，古希臘哲學家亞里士多德就著有《論靈魂》一書，還有柏拉圖提出的有關記憶理論的「蠟版假說」。後來的蘇格拉底及17世紀的笛卡兒等許許多多的哲學家，都有心理學方面的論述。中國春秋戰國時代孟子的「性善論」、荀子的「性惡論」等都是對人的本性的探索。可見人類在其發展的歷史中從未中止過對自身心理因素的探索。那時，心理學屬於哲學範疇，研究心理學的都是些哲學家和醫生。說它年輕，是因為心理學真正成為一門獨立的學科，只有120多年的時間。其標誌是1879年德國哲學家、心理學家威廉·馮特在萊比錫大學創建的世界上第一個心理學的實驗室，用自然科學的實驗方法研究心理學，才使心理學從哲學中分化出來，成為一門獨立的實驗科學。

100多年來，心理學研究取得了很大的進展，人們對自身心理活動的規律已經有了較深的認識，並且能夠利用心理活動的規律去指導實踐活動，心理對人類來說已不再是神秘而不可捉摸的了。至

今，心理學已形成了一個由主幹學科和眾多分支學科所構成的龐大體系。

心理學的主幹學科有普通心理學、發展心理學和應用心理學等，分支學科大概有百餘個，並且隨著實踐的發展，還會出現更多。心理學的巨大的實踐價值，越來越受到人們的歡迎和國際社會的重視。

中國科學院學部委員、前心理研究所所長、中國心理學會理事長，已故的著名心理學家潘菽曾說過：「最近的過去是物理學的發展時期，現在是生物科學開始大發展的時期，再過一段時間以後應該是心理科學開始大發展的時期。」人的心理是行為的先導，它每時每刻都在影響著人們的生產、生活。隨著社會的進步、經濟的發展、科學技術的提高，愈來愈多的人意識到心理對人的行為影響的重要性。曾有科學家預言，在21世紀內，心理學將成為科學的先鋒。

200多年前的產業革命興起了機械化，使人類從繁重的體力勞動中解放出來；半個多世紀前出現的電腦，代替了人腦所不擅長的部分重要的腦力勞動，諸如記憶、邏輯運算等，成為人腦的重要延伸；當今正在興起的生物工程，諸如遺傳基因密碼的破譯、克隆技術與遷移技術的應用、癌症等疑難雜症的不斷攻克等，使人類正在實現對自身生理認識的徹底解放；而人類要實現最高境界的解放，達到心理需要的滿足，就需要透過發展心理學來完成。

（三）心理學的研究對象

人的心理現像是極其複雜的，為了研究方便起見，一般都把心理現象分為兩個方面：心理過程和個性心理。簡言之，心理學是研究心理過程和個性心理規律的科學。

本書從第2章開始就根據心理現象的基本理論來研究旅遊者的

心理，所以有必要對心理現象的內容作初步的介紹，為以後章節的
學習做好準備（見圖1-1）。

心理現象
{
 心理過程
 {
 認識過程：感覺、知覺、記憶、思維過程
 情緒情感過程：低級的情緒表現和高級的社會情操
 意志過程
 }
 個性心理
 {
 個性傾向性：需要、動機、興趣、信念、世界觀
 心理特徵：能力、氣質、性格
 }
}

圖1-1 人的心理現象

　　心理過程和個性心理這兩個方面是密切聯繫的。首先，個性心
理是在人的長期心理活動過程中形成和發展起來的，同時也在當前
心理活動過程中表現出來。如人的認識能力，就是在長期認識過程
中形成和發展的，而且也只有在當前認識某種事物的過程中，才能
表現出認識能力的強弱。其次，歷史上已經形成的個性心理，對本
人當前的心理過程和結果又有深刻的影響。如能力、性格都直接影
響到個人對事物認識過程的效果。所以，要全面深入瞭解人的心
理，就必須把心理過程和個性心理結合起來進行研究。

二、旅遊心理學的形成和發展

　　旅遊心理學形成的條件：一方面，心理學的發展為旅遊心理學
的形成和發展提供了理論和方法；另一方面，商品經濟的發展，尤
其是旅遊業自身的發展，對旅遊心理學的形成和發展提出了客觀要
求。

　　旅遊和人們的心理活動密不可分，人們從事旅遊活動是在心理
活動的驅使下進行的。現代旅遊對旅遊業提出了更高的要求。從旅
遊者的需要來看，人們已不僅僅滿足於沿襲已久的服務項目，而是
不斷地追求新的刺激。從旅遊者的數量和質量來看，旅遊者的人數

不斷增多，國際旅遊者的人數也在逐年增多，而且，旅遊者的文化程度不斷提高，旅遊經驗不斷豐富。因此，旅遊者對旅遊業的要求也越來越高。從旅遊業內部來看，競爭日益激烈，不進則退。現代旅遊的這些特點要求旅遊業必須研究旅遊活動中人的心理因素，滿足旅遊者的需要，處理好旅遊活動中的各種關係，提供優質服務，以質量取勝。

現代旅遊的新特點，迫使人們對旅遊和旅遊業工作規律的理論進行全方位的、深入的研究，於是旅遊心理學作為一門研究人在旅遊活動中心理活動及其規律的學科便應運而生。旅遊心理學產生於1970年代末，最早散見於一些學者在報刊上發表的關於旅遊中的心理學問題研究的文章。1981年，美國CBI公司出版了由佛羅里達中心大學老迪克·波普旅遊研究所所長小愛德華·J.梅奧和商業管理學院副院長蘭斯·P.賈維斯編著的《旅遊心理學》。該書第一次從行為科學角度考察旅遊和旅遊業，從心理學角度分析研究旅遊者的旅遊行為，揭開了旅遊心理學研究的序幕。日本等一些國家的學者也相繼開展了旅遊心理學的研究。目前，旅遊心理學在中國正處於開創時期。1980年代初以來，中國旅遊心理學的專家、學者在這一領域勤奮工作、不斷探索，先後有一些教材問世。這些教材在吸收、借鑑國外理論的同時，注意結合中國國情和中國旅遊業的實際，為中國旅遊心理學的發展奠定了基礎。

第二節　旅遊心理學的研究對象和內容

一、旅遊心理學的研究對象

旅遊行為，是旅遊者在其一系列心理活動的支配下產生的異地探險、調換環境、改變生活體驗和認識世界的行為，是旅遊心理的

外部表現。研究旅遊行為必須研究旅遊心理。旅遊心理學，是研究與旅遊現像有關的人的心理活動及其規律的學科。對旅遊心理學的研究，起步於旅遊消費心理學，其對象侷限於旅遊者。現代旅遊心理學研究的廣度和深度都有了很大提高。

與旅遊現像有關的人員，主要有現實的和潛在的旅遊者以及旅遊業的從業人員。他們在旅遊活動中的心理活動既有不同，又有密切聯繫。旅遊者與旅遊從業人員，旅遊者與旅遊景點、設施，旅遊者與旅遊者，從業人員與從業人員之間，在旅遊活動中無時無刻不在發生著關係。這些關係的發生、發展取決於各自的心理活動。旅遊業要以優質服務取勝，就必須研究旅遊者的心理。旅遊者的心理趨向決定著旅遊業的發展方向，掌握不好旅遊者心理就無法廣開客源，旅遊業賴以生存的基礎就會發生動搖。旅遊業從業人員是旅遊接待的主力軍。他們的心理狀態、心理素質直接影響到服務質量，而服務質量又關係到旅遊業的生存和發展。研究從業人員心理，利用其心理活動規律和心理學等行為科學原理對職工進行管理、培訓，就可以很好地開發利用人力資源，使現有的人力、物力資源有機結合，發揮出整體效益。

二、旅遊心理學的研究內容

從旅遊心理學的研究範圍來看，旅遊者或旅遊業從業人員的決策、行為及人際關係，受內因和外因兩個方面因素的影響。其中內因包括生理和心理兩個方面。生理方面表現為年齡、性別、身體健康等因素；心理方面則表現為心理過程、心理狀態、個性心理等因素。外因是指相關的自然環境和社會環境因素。

影響旅遊決策的因素可參考圖1-2。

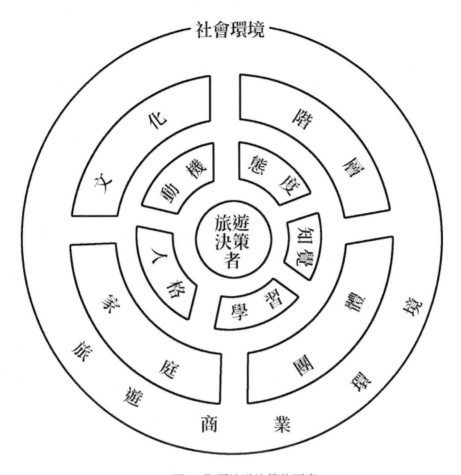

圖1-2 影響旅遊決策的因素

旅遊心理學研究的具體內容，主要包括以下幾個方面：

（1）認識研究旅遊心理學的意義，掌握好旅遊心理學的基礎理論，是研究旅遊心理學的基本前提。

（2）研究旅遊者的心理。旅遊者是旅遊行為的決策者，是旅遊活動的主體，因此，他們是旅遊服務的主要對象。瞭解旅遊者心理活動的規律、特點，掌握研究旅遊者心理的方法，才能更好地為旅遊者服務。該內容的研究較少涉及旅遊者的生理因素和自然環

境、社會環境因素等，主要定位於對旅遊者的心理因素的研究上。進行旅遊心理學研究的目的，在於突出原理的系統性和學科的針對性。

（3）研究旅遊經營過程中的服務心理。旅遊服務是旅遊業的靈魂，服務質量關係旅遊業的興衰成敗。在飯店服務、導遊服務和旅遊商品服務等方面，要想提高服務質量，除須研究旅遊者心理外，還要研究旅遊從業人員心理及二者的關係，為旅遊者提供情感化、個性化、針對性的服務。

（4）研究旅遊企業管理中的管理心理。旅遊心理學研究如何在管理工作中遵循人的心理和行為的特點而採取有效的措施，根據員工的不同心理特點，開發人力資源，研究如何調節和控制個體行為、群體行為及領導行為。

第三節 研究旅遊心理學的意義和方法

一、研究旅遊心理學的意義

旅遊業的飛速發展，也對旅遊心理學的研究提出了越來越高的要求，研究旅遊心理學任重而道遠。研究旅遊心理學的意義具體有以下幾個方面：

（一）有助於提高旅遊服務質量，進而提高人們的生活質量

隨著社會的發展，人類從重視生理需要的滿足轉向重視心理需要的滿足，旅遊業的發展正是適應了這種轉變，成為現代文明的產物。旅遊產品是旅遊吸引物和服務的組合，這個產品旅遊者是帶不走的，但可以銘刻在記憶中。要想提高服務質量，首先就要瞭解服務對象的心理，掌握旅遊者的心理活動及其規律。旅遊者一般都不

只是為了滿足於低層次的需要，出門旅遊也是為了滿足獲得尊重、友誼等高層次的需要。而這些需要的滿足，就不只是優美景點、豪華設備、美味佳餚所能奏效的了。旅遊者更看重的是服務質量，是富有人情味的接待，是友誼、尊重、理解和美感交織在一起的一種人生享受。透過對旅遊者心理活動的分析研究，可總結出一些帶有普遍性的東西，為旅遊工作者透過現象，深入地瞭解旅遊者，更好地滿足其需要提供了理論依據，以減少工作的盲目性，增強針對性。

研究旅遊心理學，不但要著眼於知識的具體運用，以達到「知己知彼」、有的放矢，還要有大旅遊的概念。將著眼點放在幫助旅遊者構建其美好經歷上，真正幫助其實現透過「旅遊促進生活質量提高」的目標，才是旅遊心理學的最大意義之所在。

（二）有助於提高旅遊企業的經營和管理水平，進而促進旅遊事業的發展

旅遊業是在競爭中發展的，現代旅遊業面臨著更加激烈的市場競爭。旅遊業的競爭其實就是客源的競爭，這種競爭是全面的，不僅有技術、環境上的競爭，更重要的是在經營方針和策略上的競爭。旅遊心理學的研究可以幫助我們運用心理學等行為科學原理，去分析旅遊者的心理趨勢，瞭解其需要和變化，有針對性地開展旅遊宣傳，吸引遊客，不斷調整經營方針和策略，在瞭解旅遊者心理趨勢的基礎上，進行科學的預測和決策。

現代旅遊業要求從業人員具有現代化的素質。提高員工的素質，最根本的就是要提高心理素質，包括對他人和對自己的心理活動的認識、理解和把握。旅遊心理學對解決旅遊服務人員服務意識等方面的問題具有重要作用，能有效地幫助旅遊服務人員正確認識服務的對象，正確處理客我關係，提高文化和業務水平；能使旅遊從業人員增強對生活和事業的信心，促進溝通，提高工作效率；能

全面提高職工的素質，使他們積極主動、富有創造性地去完成旅遊服務工作，以強健的、完善的心理素質去迎接四海賓朋。

旅遊心理學可透過對旅遊企業的管理心理進行詳盡的分析，給人力資源的開發、團隊精神的培養、凝聚力工程和領導科學提供有益的啟示。

（三）有利於科學、合理地開發旅遊資源和安排旅遊設施

旅遊設施和旅遊資源是支持旅遊業生存和發展的「硬體」系統，是旅遊業存在的前提條件。但是，旅遊資源要變為現實的旅遊產品，其前提就是要為廣大旅遊者所接受。要做到這一點就需要遵循和利用旅遊心理學的知識。成功的旅遊產品在其「硬體」建設上都十分注重旅遊者的心理因素，使旅遊者在旅遊活動中從心理上得到極大滿足：現代化的旅遊飯店為給旅遊者創造方便、恬靜、舒適的生活環境，在設施安排上充分考慮到旅遊者的生理、心理特點，以吸引旅遊者；現代化的旅遊交通設施完全是在認識到旅遊者需要安全、快速和舒適的心理特點時得到改進和發展的；旅遊景點的開發首先要考慮它能否對旅遊者有吸引力。

現代科技為旅遊業提供了技術保證，使旅遊業的現代化程度日益提高，但這並不能保證其一切都是合理的、科學的。旅遊設施的安排和旅遊資源的開發一定要考慮旅遊者的心理活動規律，否則就會事倍功半，浪費人力物力，甚至破壞旅遊資源，使設施、資源發揮不出應有的效益。旅遊心理學可為此提供理論基礎。

此外，研究旅遊心理學還有利於建設與完善旅遊學科體系，以解答在旅遊理論構建過程中必須解答的問題。如人們為什麼外出旅遊？對這一旅遊學科中的根本性理論問題，到目前為止並沒有一個滿意的解答。心理學和社會學應該提供一個更令人滿意的答案。

二、研究旅遊心理學的方法

旅遊心理學是一門應用性學科，它的研究對像是旅遊活動中活生生的人。這一特點要求我們一方面要掌握心理學的理論基礎，因為旅遊心理學是心理學的分支學科，是以心理學、行為科學等理論為指導的；另一方面，還要研究旅遊這種社會現象以及旅遊業的工作特點，熟悉旅遊業務。總之，研究現代旅遊心理學的前提條件，是既要借助於心理學的基礎理論，又要深入旅遊實踐活動。

心理學是一門邊緣學科，其研究方法往往兼有自然科學和社會科學兩個方面的特點。旅遊心理學是心理學的分支學科，其研究方法也具有此類特點。由於旅遊心理學的主要研究對像是旅遊者，而旅遊者是一個特殊群體，其特點表現為空間上的流動性、時間上的短暫性與構成上的複雜性，因此在研究方法上又與普通心理學有不同之處，可重點採用以下一些基本方法進行。

（一）觀察法

觀察法，是指在自然情況下，有計劃、有目的、有系統地直接觀察被研究者的外部表現，瞭解其心理活動，進而分析其心理活動規律的一種方法。觀察法應在自然條件下進行，研究者不應去控制或改變有關條件。否則，被試者行為表現的客觀性將受到影響。觀察法的優點在於能保持被觀察者心理及行為的自然性和客觀性，所得材料客觀可靠；缺點是由於研究者處於被動地位，只能消極地等待其所需要的現象發生，對所觀察到的現象不易作定量分析。

（二）案例研究法

案例研究法，是指研究者深入旅遊業，對旅遊企業、旅遊者以及旅遊工作人員進行全面的、較長時間的、連續的觀察瞭解和調查、研究其心理發展的全過程，在掌握各方面情況的基礎上進行分

析整理，得出結果。使用案例研究法得到的結果，對教學、科學研究以及指導旅遊實際工作都有很大意義，它可以使人們透過典型案例瞭解旅遊活動中人的心理、行為及其發展規律。

（三）實驗法

實驗法，是指有目的地嚴格控制或創設一定的條件，人為地引起某種心理現象產生，從而對它進行分析研究的方法。實驗法有兩種形式：實驗室實驗法和自然實驗法。

實驗室實驗法，是在專門的實驗室內借助於各種儀器來進行的，得到的結果一般較精確，但操作起來難度較大，使用較少；自然實驗法，是由研究者有目的地創造一些條件，在比較自然的條件下進行的，兼有觀察法和實驗室實驗法的優點，使用較多。

（四）調查法

調查法，是指對那些不可能深入瞭解的心理現象，透過調查、訪問、談話、問卷等方法蒐集有關資料，間接瞭解被試者心理和行為的一種方法。調查法主要包括談話法、問卷法、材料分析法等。

（五）測量法

測量法，是指使用測量工具，對具有某一屬性的對象給出可資比較的數值的方法。心理學的研究成果表明，透過一些心理測試量表，可以測試出被試者有關的心理品質。這種方法被稱為心理測試，是測量法中的一類重要方法。這一方法往往用在對旅遊從業人員的心理測試上，用以研究員工的心理品質與服務行為的關係，對研究旅遊管理心理具有積極作用。

第四節　旅遊心理學的理論基礎

心理學為旅遊心理學的研究提供了最基本的理論和方法。掌握好心理學的基礎知識，是研究旅遊心理學的重要前提。本節對與旅遊心理學直接相關的理論基礎，以及其他相關的基礎學科作簡要介紹，目的是讓大家對旅遊心理學的理論基礎有個系統、初步的瞭解，為以後各章的研究學習做準備。

一、現代心理學的發展

「心理學有著漫長的過去，但只有短暫的歷史。」最早的實驗心理學家之一艾賓浩斯（Ebbinghaus Hermann，1850—1909）這樣寫道。

（一）構造主義

構造主義（Structuralism）學派的奠基人為馮特（W.Wundt，1832-1920），著名的代表人物為鐵欽納（E.B.Titchener，1867—1927）。馮特被認為是現代心理學的奠基人，他建立的世界上第一個心理學實驗室，標誌著心理學脫離開哲學的懷抱，開始走向科學的道路。

這一學派主張心理學應該研究人們的意識經驗。並把人的經驗分為感覺、意象和精神狀態三種元素，所有複雜的心理現象都是由這些元素構成的。在研究方法上，構造主義強調內省的方法，在他們看來，意識經驗是人們的直接經驗，要瞭解它，只有依靠試驗者對自己經驗的觀察和描述。

馮特的主要貢獻：

（1）1874年出版《生理心理學原理》，集心理學與生理學之大成，猶如心理學的獨立宣言。

（2）建立心理實驗室。採用系統的科學實驗方法，以突破性

的構想來探究人的心之結構，主要的方法為內省法。

（3）首創系統的實驗法，使科學特徵中所強調的客觀性、驗證性、系統性三大標準，在心理學中得以體現。

（二）機能主義

機能主義（Functionalism）學派的創始人是美國心理學家詹姆斯（William　James，1842—1910）、杜威（John　Dewey，1859—1952）、安吉爾（James，Angell，1869—1949）。

這一學派的基本主張是心理學的目的是研究個體適應環境時的心理或意識的功能，而不應該像結構主義那樣，只求分析意識之元素。機能主義認為意識不是個別心理元素的集合，而是川流不息的過程，意識的作用就是使有機體適應環境。

機能主義的這一觀點推動了美國心理學面向實際生活的過程，使之比較重視心理學在教育領域和其他領域的應用。

（三）行為主義

行為主義（Behaviorism）學派的創始人是美國心理學家華生（John　B.Watson，1878—1958），於1913年創立。行為主義不但反對結構主義的心理結構與意識元素的觀念，而且根本就不同意結構主義與功能主義將意識作為心理學研究的主題。

1.激進行為主義（Radical Behaviorism）的華生

強調四點：

（1）強調科學心理學研究的都應該是能夠由別人客觀觀察和測量的外顯行為。

（2）構成行為基礎的是個體的反應，多種個體的反應構成了可知行為的整體。

（3）個體行為不是與生俱來的，不是由遺傳決定的，而是受環境影響而被動學習的。

（4）經由對動物或兒童實驗所得到的行為原理原則，即可推論、解釋一般人的同類行為。

2.新行為主義（Neo-behaviorism）的斯金納（B.Skinner，1904—1990）

行為主義發展到1930年代以後，有些學者不再堅持「客觀的客觀」的原則，接受意識成為心理學研究的主題之一的理念。

3.認知—行為主義（Cognitive　　　　　Behaviorism）的托爾曼（E.C.Tolman，1886—1959）

有著名白鼠的三路迷津實驗。托爾曼認為，白鼠在迷津中經過到處遊走之後，已學到了整個迷津的認知圖（Cognitive　Map）。這使得它在迷津中的行為是目的導向的，而不像操作性條件反射理論所說的是反應導向的。

（四）格式塔心理學（Gestalt Psychology）

格式塔心理學派由德國心理學家魏特海（Max.Wertheimer，1880—1943）於1912年在法蘭克福大學所創立。

這一學派先反對結構主義的心理元素觀，後又反對行為主義的集多個反應而成整體行為的觀念。格式塔心理學強調，知覺經驗雖得自外在刺激，各個刺激可能是分離零散的，但人的知覺卻是有組織的。集知覺而成意識時加多了一層心理組織，所以整體大於部分之和。

格式塔心理學在知覺方面的研究，對心理學有極大的貢獻。例如，圖形認知、似動現象等。

（五）精神分析心理學（Phychoanalysis）

精神分析心理學派由奧地利精神醫學家弗洛伊德（Sigmund Freud，1856—1939）於1896年創立，是現代心理學中影響最大的理論之一，也是影響人類文化最大的理論之一。主要觀點有以下幾點。

1.人格動力論（Personality Dynamics）

人格的一切社會性行為都根源於心靈深處的某些動機、本能等，提出了潛意識、生本能、死本能等概念。

2.人格結構觀（Personality Structure）

本我（Id）：本能需要的滿足，遵循快樂原則。

自我（Ego）：遵循現實原則。

超我（Super Ego）：遵循理想原則。

3.人格發展觀（Personality Development）

以口腔期、肛門期、性器期、潛伏期、性徵期以及認同、戀母情結等概念解釋個體心理發展的歷程。

精神分析的研究方法主要是透過自由聯想揭示無意識內容，使病人回覆童年期的記憶和情緒狀態，透過釋夢，揭露無意識的偽裝，瞭解像徵符號的真實含義；透過對治療者的移情，瞭解病人生活中主要事件的線索，並導出適合的情感出路，使病人認出無意識動機衝動，提高自知力。

二、普通心理學

普通心理學是心理學的主幹分支學科。它以一般正常人的心理現象及其基本規律作為研究對象。普通心理學把個人身上所發生的心理現象分成心理動力、心理過程、心理狀態和心理特徵四個方

面。

（1）心理動力，主要包括動機、需要、興趣和世界觀等心理成分。

（2）心理過程，主要包括認知、情感和意志等心理活動。

（3）心理狀態，主要包括在睡眠、覺醒或注意狀態下展開的心理活動。

（4）心理特徵，主要包括能力、氣質和性格。

以上四個方面的劃分雖然各自具有一定的獨立性，但主要還是為了研究的方便，所以要更重視它們彼此之間的密切聯繫與相互作用。

三、社會心理學

社會心理學，是研究人的社會或文化行為發生、發展、變化過程及規律的一門科學。按照周曉虹的觀點，人的社會行為主要有三個特徵：一是社會行為是對各種社會刺激的反應，同時它又可以成為對他人的社會刺激；二是社會行為既包括人的內在心理現象也包括外在的行為表現；三是社會行為的主體既包括個體也包括由這些個體組成的群體。[1]

社會心理學主要研究的內容包括：社會化、社會認知、社會動機、社會溝通、社會態度、人際關係等。

四、管理心理學

管理心理學誕生在1920年代，其誕生的標誌是1924年至1932年間在美國芝加哥西方電器公司的霍桑工廠進行的「霍桑試驗」。早

期的核心理論之一就是人際關係學說。管理心理學的研究對像是企業中的人的心理規律，其研究目的是如何調動人的積極性，以達到最大的工作績效。管理心理學的迅速發展使企業管理進入一個新階段，企業管理由以「物」為中心轉變為以「人」為中心；以「紀律」為中心轉變為以「行為」為中心；以「監督」為中心轉變為以「動機激發」為中心；以「獨裁式」管理為中心轉變為以「參與式」管理為中心。管理心理學研究的內容是企業中具體的社會、心理現象，包括個體心理、群體心理、組織心理和領導心理四個方面。

五、旅遊學科及其他相關的基礎學科

旅遊本身是受社會各種因素制約的，旅遊活動中人的心理複雜多樣，也是受社會各種因素影響的。旅遊心理學的學科性質決定了其相關理論基礎是相當廣泛的。除普通心理學、社會心理學、管理心理學以及旅遊學科等旅遊心理學的直接理論基礎外，還有社會學、人類學、經濟學、歷史學等，都可稱為其相關基礎學科。

本章小結

心理學是一門既古老又年輕的科學。心理學是研究人的心理現象發生、發展及其規律的科學。旅遊心理學的形成和發展，一方面是心理學的發展為旅遊心理學的形成和發展提供了理論和方法；另一方面是商品經濟的發展，尤其是旅遊業自身的發展，對旅遊心理學的形成和發展提出了客觀要求。

旅遊心理學研究的是與旅遊現像有關的人的心理。現代旅遊心理學研究的廣度和深度都有了很大提高。其具體內容包括：一是研

究旅遊心理學的基礎理論；二是研究旅遊者的心理；三是研究旅遊經營過程中的服務心理；四是研究旅遊企業管理中的管理心理。

旅遊心理學是心理學的分支學科，但在研究方法上又與普通心理學有不同之處。可重點採用的基本方法主要有觀察法、案例研究法、實驗法、調查法和測量法等。

在本門學科的理論基礎中，影響最大的三個學派有：弗洛伊德創立的精神分析心理學派、華生創始的行為主義心理學派和以馬斯洛為首的人本主義心理學派。科學的心理觀認為，心理是腦的機能，腦是心理最重要的器官，心理是客觀現實的主觀的能動的反映。與本門學科關係最密切的三個心理學分支學科是：普通心理學、社會心理學和管理心理學。旅遊心理學的學科性質，決定了其相關理論基礎是相當廣泛的，旅遊心理學的研究任重而道遠。

思考與練習

1.旅遊心理學研究的主要問題有哪些？

2.如何理解心理的實質？

3.普通心理學對心理現象是如何劃分的？

4.舉出一個你親身體驗過的「生活中的心理學」的例子。

5.課外閱讀一本心理學方面的書，寫一篇讀後感。

案例分析

少見多怪——談心理的來源

從前，有一個人，從來沒有見過駱駝，也根本不知道有駱駝這

種動物。有一天，他偶然看見一頭背上長著兩個很大的肉疙瘩的牲口，覺得非常奇怪，不禁大聲叫道：「啊喲，大家都來看吶！瞧這匹馬，它的背腫得多高呀！……」其實，那就是駱駝。駱駝本身並沒有什麼好奇怪的，只不過這人沒見過。這個故事出自東漢牟融所著的《理惑論》，因為少見，所以多怪。成語「少見多怪」便由此而來。

這則故事告訴人們，實踐是心理的源泉。人的心理意識，只是外界事物作用於人的感覺器官的結果。如果沒有獨立於人的心理之外的客觀世界，沒有外界的刺激，也就不能產生心理。人的心理，歸根結底來自客觀事物，來源於人們的實踐。

以兒童的心理發展為例，新生兒從母體中並未帶來什麼心理意識，只是出生以後，不斷地從周圍現實獲得訊息，才逐漸形成了自己的心理。例如，新生兒出生後，就開始了同外部世界的接觸。當他感到饑餓、口渴、太熱或太冷時，就會不自覺地哭叫，以促使媽媽或其他成人採取行動，來滿足他的需要。嬰兒在與成人這種最初級的交往過程中，就不自覺地獲得了最初的生活經驗。以後隨著時間的推移，隨著生活實踐的多樣化和複雜化，他的心理意識也日益豐富多彩。由於他的生活實踐、社會閱歷與別人不同，就決定了他的心理意識有著自己的特點，從而形成了他個人所特有的主觀世界。但是，構成這個人的個性的最本質的要素，都有其社會根源。人的心理內容處處表現出客觀現實在人腦中的影響，處處表現為對客觀現實在人腦中的反映。例如，兒童的語言，都是從成年人和與他在一塊玩耍的小夥伴那裡學來的。兒童的遊戲，如用竹竿當馬騎，把椅子、凳子湊成一輛車駕駛，餵布娃娃吃奶，用積木搭房子等，都不是憑空想像出來的，都是對成年人生活的模仿。成年人對待孩子的態度也在孩子的性格中得到反映。例如，不管孩子的要求合理與否，你都事事依從他，他就易養成嬌氣、任性的性格。你事事替他做好，不讓他負一點照管自己的責任，他就易養成依賴、懶

惰的性格。善於教育孩子的父母，總是讓孩子知道哪些事該做、哪些事不該做，養成他們良好的個性品質。凡此種種，都是人人可以觀察到的事實。這些事實都足以說明人的心理的社會根源。假如兒童從一生下就沒有機會與外界相接觸，他的大腦受不到適當的訊息刺激，他的心理發展就會陷於停滯。科學家們曾經發現許多被野獸餵養的孩子，由於脫離了人類社會，沒有參與人類的實踐活動而不具備人的心理意識。印度狼孩的故事就是這方面的典型。1920年，印度牧師辛格在加爾各答西南一個小城附近，從狼窩裡救出了兩個小女孩。大的約8歲，小的約2歲。她們用四肢行走，用兩手和膝蓋著地歇息，只舔食流質的東西，吃扔在地板上的生肉，從不吃人手裡拿著的肉。她們怕光，夜間視覺敏銳。每到深夜就號叫，並竭力尋找出路，以便逃回叢林。總之，一切都是狼的習性。辛格對她們悉心照料並施以教育，想恢復她們的人性，可是效果甚微。小女孩因很難適應人類的生存環境而不久死去。大女孩2 年後才學會站立，4 年後學會了6 個單詞，8年後學會直立行走。儘管大女孩卡瑪拉是人生的孩子，具備產生人的心理的物質條件——人腦，但由於她從小生活在動物的世界，沒有參與人的社會實踐活動，因此，她就沒有人的心理。經過辛格多年的教育和訓練，17歲的卡瑪拉才只有相當於4歲正常兒童的心理發展水平。

如果一個正常的人中途離開人的客觀現實後將會怎樣？這裡有兩個生動的事例。其一，《魯濱孫漂流記》中的主人翁魯濱孫，真實姓名叫亞歷山大·塞爾柯克。他青年時當過海員，後被英國海軍雇為領海員。一天他與船長發生爭執，便憤然離船，登上了距太平洋南美洲海岸40 公里處的馬薩捷爾島。5 年後，他終於被救出荒島。他的救命恩人英國寶貝號軍艦艦長沃地士·羅吉斯在日記中寫道：「塞爾柯克的英語忘得這樣厲害，以致在我們將他扶上船後，他已不能正常表達自己的意思了。他說話時，幾乎把所有英語單詞的詞尾都吞掉了。他看到人時怕得要命，老是想方設法找個僻靜無

人的地方躲起來。」同塞爾柯克相類似的是中國的劉連仁。在抗日戰爭期間，他被日本帝國主義者掠去日本當礦工。他不堪日本礦主的奴役，逃往北海道深山，過了12年茹毛飲血的穴居野人生活。1958年回國時，他的語言表達十分困難，聽不懂也不會說，沒有正常人的心理狀態。

這兩例事實告訴我們，一個人只有生活在人類社會裡，過著人類社會的生活方式，才能有人類的正常心理。如果中途離開人類社會，時間久了，他那原已形成的人的正常心理，也都會失常。這再次證明，人的社會生活和實踐是人的心理的重要源泉。

以上事例還告訴人們，人的心理不是單有頭腦就能產生的，更不是天然的產物，只有受到適當的環境影響時，人腦才能發揮它的作用，產生心理。外界有怎樣的影響，人腦就對這影響做出怎樣的答覆。同時，隨著社會實踐活動的發展，人們的心理活動也不斷發展。人們社會實踐活動的內容越豐富，心理活動就越複雜，從而認識世界的能力就越強。本章所講的成語故事中的那個人，之所以鬧出「少見多怪」的笑話，就是因為其社會實踐活動的內容貧乏，侷限了他對外界事物的認識。如果你想提高自己對外界正確認識的能力，就必須積極參加各種社會實踐活動，不斷豐富自己的心理活動內容。否則，你也許也會鬧出被稱為「少見多怪」的笑話來。

分析題

1.心理的重要來源是什麼？

2.心理產生和發揮作用的條件是什麼？

3.造成「少見多怪」現象的原因是什麼？

第2章　旅遊者的動機與態度

本章導讀

心理學把心理現象劃分為心理過程和個性心理兩個方面，進而又將個性心理分為個性傾向性和個性特徵兩個方面（見圖1-1）。

本章所研究的是旅遊者的個性傾向性（也稱心理動力）問題。個性傾向性包括需要、動機、興趣、信念和世界觀等。個性傾向性決定著一個人對事物的態度和積極性。不同的人生活中有不同的要求，這是需要上的差異。有的人喜歡文藝，有的人喜歡數學，這是興趣上的差異。同樣做一件事，有的人出於這個原因，有的人出於另一個原因，這是動機的差異。這個人堅信這個道理，那個人又堅信另一個道理，這是信念上的差異。人們以不同的立場、觀點看待事物，這是世界觀的差異。心理學把人們在需要、動機、興趣、信念和世界觀等方面的不同表現叫做個性傾向性。它是個性的重要組成部分，對其他心理活動起著支配、控制作用。

本章將告訴你人為什麼要旅遊的原因和旅遊者態度的形成過程。

第一節　旅遊動機的產生

人們為什麼要旅遊是旅遊心理學首先要回答的一個基本問題，研究旅遊動機自然也就成為研究旅遊者心理的起點。本節將告訴你：旅遊動機是什麼和如何產生的，其中旅遊動機產生的內部條件（需要理論）是重點。

一、旅遊動機的功能

一般意義上的動機，是指引起和維持個體活動，並使其活動朝向某一目標的心理過程或內部動力。所謂旅遊動機，是指直接引發、維持個體旅遊行為，並將行為導向旅遊目標的心理動力。

旅遊動機具有以下三方面的功能：

1.激活功能

旅遊動機對人們旅遊行為的產生具有激活作用。人們在潛意識中有時會出現外出旅遊的需要、慾望，但在多數情況下不會輕易產生具體的旅遊行為。在一定條件下，當這些需要、慾望達到一定的強度時，就會產生旅遊動機。旅遊動機才是引起旅遊行為的根本原因和動力。

2.指向功能

強烈的旅遊動機總與明確的旅遊目標並存。旅遊動機表明了人們想去旅遊的慾望、傾向。強烈的旅遊動機會進一步轉化為旅遊偏好，即對具體的旅遊目標產生肯定的、積極的態度，為旅遊決策做好心理上的準備。

3.強化功能

旅遊動機對旅遊行為的過程起維持和調整作用。旅遊動機自產生之時起，就貫穿於旅遊活動的全過程，只要動機不消失，活動就不會停止。它是一種無形的力量，維持著旅遊活動的進行，調整著活動的方向。

二、旅遊動機的分類

人們外出旅遊的動機常常是多種多樣的。這一方面是因為人們

的需要是複雜多樣的，另一方面也因為旅遊本身就是一種複雜的、綜合性的社會活動。所以對旅遊動機的分類也就多種多樣。

（一）按人們需要的層次性分類

1.放鬆動機

放鬆動機，以解除緊張感、壓迫感、消除疲勞為目的。

2.刺激動機

刺激動機，以尋求新的感覺、新的刺激，形成新的思想為目的。

3.關係動機

關係動機，以建立友誼、情感、商務夥伴等關係，或解除人際煩擾為目的。

4.發展動機

發展動機，以得到新的知識、技能、閱歷、尊重，提高個人聲望和魅力為目的。

5.實現動機

實現動機，以豐富、改變、創造人的精神素質、價值為目的。

（二）按常見的旅遊目的分類

1.健康、娛樂型動機

健康、娛樂型動機，表現為在緊張的生活和工作之餘，為了放鬆、休養、娛樂而產生的旅遊動機。

2.好奇探索型動機

好奇探索型動機，主要特點是要求旅遊對象和旅遊活動具有新異性、知識性和一定程度的探險性。如哥倫布、麥哲倫的探險旅

遊。

3.審美型動機

審美動機，是指旅遊者為滿足自己的審美需要而產生的外出旅遊動機，這是一種高層次的精神方面的需求。如徐霞客、李白、杜甫、蘇軾等的士人漫旅。

4.社會交往型動機

社會交往型動機，以發展人際關係、公共關係為目的。其特點是旅遊者要求旅遊中的人際關係友好、親切、熱情和得到關心。如探訪旅遊、公務旅遊等動機。

5.宗教信仰型動機

宗教信仰型動機，主要是為了滿足自己的精神需要，尋求精神上的寄託而產生的旅遊動機。如玄奘、鑑真的宗教旅遊。

6.盡心盡責型動機

盡心盡責型動機，如外出旅遊是為了讓父母、妻子、兒女和其他親人或恩人得到快樂而產生的旅遊動機。

7.商務型動機

商務型動機的旅遊，表現則更為普遍。

（三）按旅遊動機在行為中的作用分類

按旅遊動機在行為中的作用大小，可分為主導動機和輔助動機。比如，外國旅遊者的主導動機，是文化方面的動機；旅遊者的長線旅遊，主要是出自於文化方面的動機；短線旅遊，主要是出自於健康動機；商人、公務員等的旅遊，主要出自於業務方面的動機等。

這種分類方法，也可以根據特定旅遊者群體來具體測定，按重

要性均值從高到低排序進行分類。如某次測定的結果表明存在以下主要動機：發現新地方和新事物、逃避城市生活的喧囂、追求精神上的放鬆、體驗清靜的氣氛、增長知識、與朋友度過快樂時光、同其他人交朋友、獲得感情上的歸屬、發揮自我想像、向自我能力挑戰、在運動中發揮體能和技巧、發展密切的友誼。排在前幾位的就屬主導動機，其他的即為輔助動機（見表2-1）。

表2-1 約翰·托馬斯列舉的旅遊動機

教育和文化方面的動機	(1) 觀察別的國家人民是怎樣生活、工作和娛樂的
	(2) 瀏覽特別的風景名勝
	(3) 更多地了解新鮮事物
	(4) 參加一些特殊活動
療養和娛樂方面的動機	(5) 擺脫每天的例行公事
	(6) 過一下輕鬆愉快的生活
	(7) 體驗某種特異性或浪漫生活

續表

宗族上的動機	(8) 訪問自己的祖籍或出生地
	(9) 到家屬或朋友曾經去過的地方
其 他	(10) 氣候（例如為了避寒）
	(11) 健康（需要陽光、乾燥的氣候等）
	(12) 體育活動（游泳、滑冰、釣魚或航海等）
	(13) 經濟方面（低廉的費用支出）
	(14) 冒險活動（到新地方去，接觸新朋友，取得新經歷）
	(15) 取得一種勝人一籌的本事
	(16) 適應性（不落人後）
	(17) 考察歷史（古代廟宇遺跡，現代歷史）
	(18) 了解世界的願望

（資料來源：約翰·A.托馬斯.是什麼促使人們旅遊.〔美國〕旅行代理人協會旅遊新聞，1964：64—65.）

三、產生旅遊動機的內部條件

從動機與需要的關係看，需要是產生動機的內在的根本原因，而一種需要演化為某種動機則受到環境因素的影響。動機是在需要的基礎上產生的，但只有需要並不一定能產生動機。動機的產生至少應該具備兩個條件：一是要有需要的存在，且被強化到一定程度；二是要有滿足需要的條件存在。旅遊動機的產生是研究旅遊者心理的起點。

（一）需要的概念和特徵

需要是一個人對生理和社會的要求的反映，或是個體缺乏某種東西時的一種主觀狀態。就需要的生理機制來看，是由於缺乏某種東西且達到一定程度，造成生理或心理平衡的破壞，為了恢復平衡就會產生調節的需要。生理平衡的破壞，是由於生命體內部刺激引起的失調。如口渴時就會產生喝水的需要，勞累時就會產生休息的需要。心理平衡的破壞，是由於生命體外部刺激引起的失調。如憤懣時會產生發泄的需要，孤獨時會產生交往的需要。需要既有生理需要和社會需要之分，也有物質需要和精神需要之分。

需要的特徵主要表現為以下幾個方面：

1.指向性

需要總是表現為對一定事物的慾望或追求，沒有對象的需要是不存在的。換言之，需要總是和滿足需要的目標聯繫在一起。如當人們產生旅遊需要時，往往表現為對某種旅遊產品或服務的指向。

2.社會性

人具體需要什麼，如何滿足自己的需要，是受到社會經濟發展水平、個人在社會關係中所處的地位和所受教育程度，以及個人生活實踐經驗所制約的。這一社會性，同時也反映出需要具有選擇性和歷史制約性。

3.週期性

需要不會因滿足而終止，一般都具有週而復始的週期性特點。研究發現，需要的不斷重複出現，是需要形成和發展的重要條件。

4.發展性

人的需要從不因一次或多次滿足而終結。人的一種需要在得到滿足以後，便會重新出現這種需要或產生新的需要，永遠呈現出動態的發展過程。需要的發展性特徵，充分體現了人類永不滿足、永遠進取和積極創造美好未來的偉大精神。

5.差異性

人的需要由於受職業、年齡、性別、個性、經驗、環境等諸多因素的影響，表現出差異性的特點。

需要還有緊張性、驅動性、層次性等特點。正因為需要具有以上各種特點，所以需要雖然是一種內心狀態，但仍然可以被人們間接地認識。

旅遊需要是人的一般需要在旅遊過程中的反映。現代社會生活節奏日益加快，人們的精神也日趨緊張。與此同時，人們又感到生活中缺少了什麼，需擺脫緊張，補償所缺乏的東西。這種客觀需要必然反映到人的大腦，形成主觀反映，進而產生旅遊需要。旅遊需要常表現在健康、文化、交際、地位、聲望、求實、求新、求奇、求美、求知、訪古、尋親、認祖歸宗等方面。

（二）主要的需要理論

有關需要的理論不少，這裡主要介紹一下馬斯洛的需要觀和需要的單一性與複雜性等理論。

1.馬斯洛的需要觀

美國學者馬斯洛在1943年所著的《調動人的積極性理論》一書中，提出了他的需求層次理論。他的需要觀具有重要而普遍的意

義，在以後的半個多世紀一直被人們所重視。其主要貢獻在於：一是將需要的內容科學地劃分為五個層次；二是提示了這五個層次之間的相互關係。

馬斯洛將需要的內容劃分為生理需要、安全需要、社交需要、尊重需要和自我實現需要。（見圖2-1。）

（1）生理需要

馬斯洛曾說：「對於一個處於極端饑餓狀態的人來說，除了食物沒有別的興趣……充饑成為獨一無二的目標。」生理需要是人類最原始、最基本的需要。這類需要得不到滿足，人的生存就成為問題。人類只有解決了生存問題，才能考慮從事其他活動。

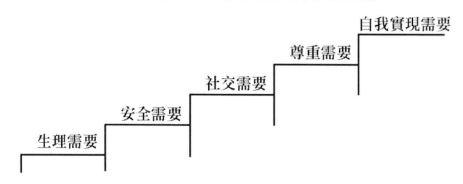

圖2-1 需要層次

（2）安全需要

當人的生理需要得到滿足後，繼而出現的是與安全有關的需要。安全需要包括生活得到保證、穩定、避免失業的威脅、年老生病時的福利保障以及社會法律對生命財產安全的保護等。安全需要得不到滿足，也就談不上更高層次的需要。然而，馬斯洛沒有注意到或是不願承認這樣一個事實，人們為了探索一些未知的事物，有時甚至冒生命危險。旅遊活動中一些人的探索需要有時也會超出安全需要，比如跳傘、登山等活動，明知有受傷或死亡的危險，還是

有人樂此不疲。

（3）社交需要

社交需要包括愛和歸屬兩個層面。愛的需要，是指人都希望在異性之間、親友之間、同事之間等人際關係中保持融洽、友誼與忠誠。歸屬需要，是指人們都有一種歸屬於某個集團或群體的需求，希望成為其中的一員並得到相互關心和照顧。

（4）尊重需要

人們都希望自己有被認可的社會地位，有著對名望、利益的慾望，也有透過自己的努力得到社會承認的慾望，這就構成了人的尊重需要。尊重需要的滿足可使人感到充滿自信，對未來充滿信心，對社會充滿熱情，使人感覺到自身的價值。人們正是為了獲得更多尊重的需要，才去受教育，去發展事業，去旅遊等。這些方面的成就往往就是其尊重需要得到滿足的重要標誌。

（5）自我實現需要

這是一種要求挖掘自身潛能、實現自己理想和抱負、充分發揮自己全部能力的需要。人的潛力不同，自我實現的途徑也不同。馬斯洛承認能滿足這種需要的人只占少數。

馬斯洛認為，上述五種需要是按順序逐級遞升的。一般說來，當一級需要獲得基本滿足之後，追求上一級的需要就形成了驅動行為的動力。但是，這種遞升不是機械的，並不是某種需要100%得到了滿足後高一層次的需要才會出現。人與人之間的差異很大，即使同一個人也會因不同情況而定，有時即使較低層次的需要未被滿足，較高層次的需要也會出現。對一般人來說，其基本需要未被充分滿足，必然會影響到高層次需要的實現。

馬斯洛的需要層次論把人的需要按由低到高的順序劃分為五大類，並提出每一時期均有一種占主導地位的優勢需要，有助於我們

研究旅遊需要。當然，該理論也未必能完全解釋所有旅遊者的旅遊需要。

　　馬斯洛的五個層次需要之間的相互依賴與相互重疊的發展關係，如圖2-2所示。

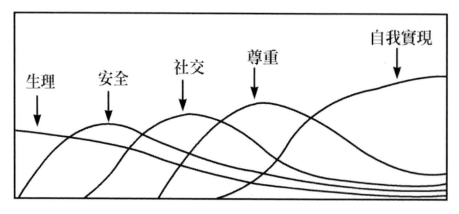

圖2-2 五個層次需要的心理發展關係

2.需要的單一性、複雜性及好奇心

　　人的需要既有單一性，也有複雜性。持單一性需要觀點的人認為，人們在生活中總是尋求平衡、和諧、相同、可預見性和沒有衝突。任何非單一性都會產生心理緊張，進而設法防止這種由於意外產生的威脅。按照單一性理論，旅遊者在旅遊過程中會儘量尋找理想的旅遊目的地及可提供標準化旅遊設施和服務的旅遊企業。比如，他們會選擇一些著名的旅遊點去旅遊，還會選擇那些知名度高並能提供標準化服務的旅遊飯店。因為標準化的旅遊服務使旅遊者能夠預見，投入什麼樣的花費會帶來什麼樣的享受。這種觀點具有其合理性的一面，對旅遊業飯店、景點、交通等設施和服務的標準化建設具有指導意義。

　　持複雜性需要觀點的人認為，需要產生的實質是人們追求新奇、變化、出乎意料和不可預見性等。人們之所以產生追求複雜性

的需要，是因為這些複雜性的東西本身就能給人帶來滿足。追求複雜性需要的旅遊者，總是希望得到與他在家所習慣的和他在以前旅遊中所經歷過的不相同的東西。所以人們一般總是選擇到從未去過的地方旅遊，以滿足複雜性需要。這就要求旅遊業的景觀設計和服務形式要不拘一格，來吸引旅客。

複雜性觀點也較好地提示了人類的好奇心問題。好奇心是指：「人類和其他一些高等動物在面對新奇、陌生、怪誕或複雜刺激時，所產生的一種趨近、探索和操弄，以求明白、理解和掌握的心理傾向。」引起好奇心的刺激，要具備「新奇性」和「複雜性」這兩個條件或二者之一。它們是決定吸引力的基本因素。好奇心表現在人類感知器官上的特點，是對有差別的、變化的刺激感知敏銳，而對單調的、持續不變的刺激感知越來越遲鈍，也就是感知心理學上所說的「適應」。「不識廬山真面目，只緣身在此山中」，「居鮑魚之肆，久而不聞其臭；在芝蘭之室，久而不聞其香」，所謂「凡人羨仙境，仙人慕凡塵」，都是這個道理。幼兒的好奇心表現為對周圍環境的探索和操弄，而成年人的好奇心則通常以旅遊的方式表現出來。總之，人為什麼要旅遊，一個根本原因，就是為了滿足好奇心、探索欲，它的滿足能給人帶來深層次的快樂，是維護、健全和發展人類心靈所必需的。

我們認為，單一性過多會使人產生厭倦，複雜性太多又會使人過分緊張，以至恐懼，故理想的方式是選擇二者的平衡。所以，解決的辦法是缺少哪一種需要，就彌補哪一種，以此來達到人們心理的平衡（見圖2-3）。

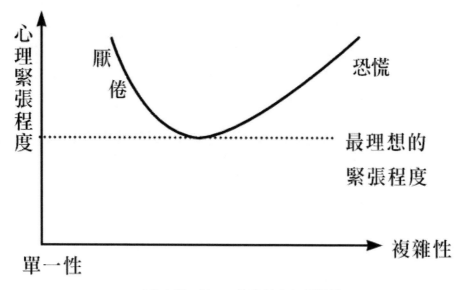

圖2-3 單一性——複雜性和心理緊張

比如，人們在家庭生活和工作中的單一性、可預見性以及不變性，必須用一定程度的複雜性、不可預見性、新奇性和變化性加以平衡。旅遊就為尋求擺脫厭倦的人們提供了一種較為理想的刺激，使人們得以變換環境、改變生活節奏。反之，對有些人來說，即使在旅遊渡假期間，其所尋求的也只是休息和放鬆，因此，只要在湖濱或海邊曬曬太陽、看看風景或聽聽音樂就滿足了。

此外，早在馬斯洛等人的理論之前，馬克思就把人類需要的物質對象，劃分為生產資料和生活資料，並進一步將生活資料細分為生存資料、享受資料和發展資料。這也為今天我們研究「義務教育」、「旅遊消費」等需要問題，提供了一定理論基礎。

（三）需要在旅遊動機中的具體表現

人們對旅遊的需要，有其較深刻的心理原因。呂勤、郝春東等學者認為：「從心理學角度看旅遊，可以把旅遊理解為一種『特殊的生活方式』，一種『不同於人們日常生活的生活方式』。具體而

言，旅遊是人們為了尋求補償或者尋求解脫，到別處去過一種『日常生活之外的生活』。」

1.從現代人日常生活中所缺少的方面分析，旅遊者存在尋求補償的動機

尋求補償動機，是指透過旅遊使自己在日常生活中所缺乏的那些滿足感得到補償。這些滿足感主要表現於新鮮感、親切感和自豪感等。

（1）透過旅遊來擴展和更新自己的生活，從而得到新鮮感

人們在日常生活中，日復一日地過著同樣的生活，難免感到單調乏味，缺少新鮮感。新鮮感的含義要比新奇感豐富得多，它是包含著驚奇、喜悅、清新和振奮等多種成分的滿足感。富有新鮮感的生活是生機勃勃、趣味盎然的生活。追求新鮮感是人的天性，是一種最具普遍性的旅遊動機。

（2）透過旅遊來尋求廣義的人類之愛，從而得到親切感

激烈的競爭使現代的人際關係變得複雜，變得不那麼單純了。在日常生活中，人們為了個人的利益爾虞我詐，壓抑了自己的真情，現代科學技術又給人們帶來一種冷冰冰、硬邦邦的環境，因而普遍地缺少了親切感。親切感最重要的來源，是人與人之間的真誠相愛。這裡所說的「愛」，是指廣義的愛。在隱藏於人們內心深處的種種需要中，十分重要的一種，就是對人與人之間以互相關心、互相理解和互相尊重為要素的愛的需要。愛的體驗是心理健康所不可或缺的營養素。

隨著市場經濟的發展、競爭意識的增強，傳統的人情觀念逐漸變得淡薄了。雖然衝破傳統的人情世故有利於經濟和社會的發展，但也將有可能造成一些「心的沙漠」和「愛的荒原」。這種人情方面的失落也會使人們產生尋求補償動機。同時，「社會上的高新技

術越多，就越是需要創造有深厚感情的環境，用人的柔性來平衡技術的剛性」。接待是旅遊業中最富有人性的因素，它決定了旅遊業的前途，要透過旅遊接待，使遊客獲得親切感。因為人們外出旅遊的深刻原因之一，就是尋求廣義的愛的補償性滿足。

（3）透過旅遊來提高自我評價，從而獲得自豪感

生活是一臺戲，人們不滿足於僅僅作為觀眾，都希望登上舞臺展示一番自己的風采。旅遊正是為人們在日常生活之外充分表現自己提供了一座「大舞臺」。人們不僅要表現自己，而且要突出自己。通常人們都覺得自己被淹沒在藝藝眾生之中，旅遊使他們享受到貴賓或者「要人」的待遇，使他們因為終於有了「脫穎而出」的體驗而得到了極大的補償。

旅遊還為人們的充實提高創造了條件。中國自古以來就有「讀萬卷書，行萬里路」促使人的成長的說法。旅遊使人們走出狹小的空間，「仰觀宇宙之大，俯察品類之繁」，達到一種超凡脫俗的境界。這也是一種自豪感的補償。

2.從現代人日常生活中所多餘的方面分析，旅遊者存在尋求解脫動機

尋求解脫動機，是指人們要借助於旅遊，從日常生活的精神緊張中解脫出來。現代文明越發展，越使人感到人與自然之間和人與人之間的距離變得更遠。弗洛姆認為：人類最深切的需要，就是克服分離，找回和諧。旅遊一般還是被看做「錦上添花」，而沒有被當做是對現實生活的一種必要選擇。隨著市場競爭的日趨激烈和生活節奏的日益加快以及社會的進步，為了尋求解脫而選擇外出旅遊的人會越來越多，旅遊消費將從「奢侈品」逐漸變成人人都不可缺少的「生活必需品」。

3.從單一性與複雜性需要方面分析，旅遊者存在尋求平衡動機

尋求平衡動機，是指旅遊者要在變化與穩定、複雜與簡單、新奇與熟悉、緊張與輕鬆等矛盾心理中尋求一種平衡。尋求平衡不僅是要在矛盾心理的兩個極端之間找到一個「平衡點」，而且是要讓兩種相反的事物或狀態交替出現，從「交替」中得到平衡。外出旅遊是日常生活的「中斷」，旅遊作為「日常生活之外的生活」必須與日常生活有明顯的差異，但又必須與日常生活有一定的「連續性」。

總之，人們為什麼要外出旅遊的心理原因是極其複雜的，且因人而異，但其中最為重要的原因就是尋求補償動機、尋求解脫動機和尋求平衡動機。

（四）現代旅遊者需要的特點

1.更注重精神需要

人們求知、求美、求新的需要日益增強。旅遊產品是立體的、形象的百科全書，旅遊活動能很好地滿足人們這方面的需要。正因如此，旅遊逐漸成為一種重要的生活方式。

2.更注重個性化需要

旅遊者已不滿足於大眾化的產品，希望能按自己的喜好、意願來完成旅遊活動，對探索未知事物具有濃厚的興趣。同時，旅遊者對冒險和發生不測的心理承受力增強，需要增強刺激的強度，喜歡購買體現個性的旅遊產品。

3.旅遊休閒成為工作的延伸

現代社會講究效率，人們即使有足夠的假日，也希望能使旅遊休閒與工作兼顧。旅遊休閒成為工作的延伸。隨著「會議旅遊」、「科考旅遊」、「公務旅遊」等旅遊方式的出現，已不能用簡單的時空概念來判斷是在旅遊、休閒還是在工作。

四、影響旅遊動機的外部條件

（一）經濟因素

經濟因素能告訴我們哪些人有能力去旅遊，哪些人可能去旅遊，但並不能說明一個人有了足夠的錢就必然會去旅遊。如日本在1991 年的人均國民收入有2.0185萬美元，出國旅遊是完全可能的，然而，日本的海外觀光者只占日本總人口中的8.6%。

（二）時間因素

所謂休閒，就是用個人從工作職位、家庭、社會義務中解脫出來的時間，為了休息、消遣，或為了培養與謀生無關的智慧，以及為了自發地參加社會活動和自由發揮創造力，隨心所欲活動的總稱。休閒時間包括業餘時間、週末時間和一段集中的短暫假期。休閒活動，是人們為了向外界表現自己、享受運動創造的美感和愉悅的活動。

旅遊和休閒的區別在於，只有離開居住地到異地一段時間，並以觀光、渡假、健身、娛樂、探親訪友為主要目的的休閒活動，才是旅遊活動。可見旅遊活動比休閒活動的概念範疇要小得多，也可將旅遊活動理解為是休閒活動的一種特殊形式。

時間對旅遊消費行為的影響往往大於金錢，其緣由是每個人所支配的時間是固定不變的，旅遊行為發生在閒暇時間內。閒暇時間是保持身心平衡的因素。人們自由安排的時間不是工作之外的全部時間，它只是其中的一部分。一個人閒暇時間的多少是因人、因家庭、因經濟條件而異的。旅遊是在一定的時間和空間內進行的，沒有時間，旅遊就不可能發生，但有了時間，人們也未必去旅遊。

時間對旅遊的影響，不僅指沒有時間人們不可能去旅遊，還包括時間的壓力對人的旅遊消費行為的影響。在一個經濟發達的社會

裡，時間是一種很珍貴的資源。人們深受埋頭苦幹、勤奮工作的道德觀念的影響，不願意將時間花費在無用的、不出成果的事情上。在平時，他們樣樣都不捨得割捨，把生活的步子加快到瘋狂的程度。在度過他的「空閒」時間時，他像平時一樣，也要有所收穫。他們外出旅遊時，也要像往常那樣充分利用每一秒鐘。在旅遊活動中許多旅遊者選擇飛機作為交通工具，乘坐汽車觀賞沿途風光，從一地匆匆趕到另一地渡假、遊覽，都是為了節約時間，要在限定的時間內結束計劃中的一切活動。所以時間壓力也在影響著人們對旅遊活動的眾多選擇。

（三）社會因素

旅遊作為現代人的一種生活方式，不可能脫離社會背景而單獨存在。社會條件，主要指一個國家或地區的經濟狀況、文化因素以及社會風氣等。

1.旅遊業的整體發展水平

一個國家的旅遊發達程度，同這個國家或地區的經濟水平成正比。只有當整個國家或地區的經濟發達時，才有足夠的實力改善和建設旅遊設施、開發旅遊資源、促進交通運輸業的發展，從而提高旅遊綜合吸引力和接待能力，激發人們的旅遊興趣和願望。

2.團體、家庭和社會風氣

團體或社會壓力會影響人們的旅遊動機。比如單位集體組織的旅遊活動，或是獎勵旅遊行為等，對個體參加旅遊活動都有一定的吸引力，使人們不自覺地產生旅遊願望，並進而產生旅遊行為。

家庭是一個人最基本最重要的所屬群體，它對人們的旅遊消費行為產生直接和長遠的影響。這些影響主要表現為家庭的結構及其週期。

社會風氣也能影響人們的旅遊動機。同事、朋友、鄰居的旅遊

行為和旅遊經歷，往往能夠相互感染，或者形成相互攀比心理，使人們產生同樣外出旅遊的衝動，形成一種效仿旅遊行為。

總之，旅遊動機產生的根本原因是「需要」的存在。這種需要的構成，一部分是人們的低級生理需要（如精神放鬆、呼吸新鮮空氣等）；另一部分是人們好奇心的增強，即複雜性需要的不斷增多；還有一部分是人們的審美需要（如距離美）；再有一部分是高級的社會需要（如人際關係、獲得尊重和自我實現等）。影響旅遊動機的外因，與自身具備的經濟條件和時間條件、家庭人員的需要、周圍亞文化旅遊風氣和習慣的影響、生產力發展水平，特別是旅遊業的總體發展水平等有關。

第二節　旅遊者的態度

態度是個性傾向性的集中體現。某種態度一經形成，就會對人的行為產生極大的影響。旅遊者的態度，是旅遊者在旅遊活動中形成的對旅遊商品或服務的肯定或否定心理傾向。積極肯定的態度會推動旅遊者完成旅遊活動，而消極否定的態度，則會阻礙旅遊者完成旅遊活動。作為旅遊工作者必須關注旅遊者的態度，以便進一步提高旅遊服務質量，促進旅遊業的發展。

一、態度概述

人們評論某個服務員時往往說其態度好或不好；發生爭執時又會說：「你這是什麼態度！」那麼，態度究竟是什麼？它又是如何形成與變化的呢？

（一）態度的構成

態度，是指個人對某一對象所持有的評價與行為傾向。人們對一個對象會做出贊成或反對、肯定或否定的評價，同時還會表現出一種反應的傾向性。這種傾向性就為人們的心理活動提供了準備狀態。一個人的態度，會影響他的行為取向。

態度的心理結構主要包括認知、情感和意向三方面的因素。

1.認知因素

認知因素，是指對人對事的認識、理解和評價，也就是平時所說的印象。認知因素是構成態度的基礎。比如，某遊客認為杭州是個好地方，環境整潔優美，有秀麗的西湖、悠久的歷史，氣候濕潤宜人，這就是這位遊客對杭州的認識、印象和評價。

2.情感因素

情感因素，是指對人對事的情感判斷。這種判斷有好與不好兩種，諸如喜歡與厭惡、親近與疏遠等。情感因素是構成態度的核心，在態度中起著調節作用。比如，當上述這位遊客進一步認為「杭州是個美麗、可愛的城市」時，他的態度中就有了積極的情感成分。

3.意向因素

意向因素，是指肯定或否定的反應傾向，它具有外顯性，制約著人們對某一事物的行為方向。意向因素構成了態度的準備狀態。比如，上述的這位遊客對杭州產生了積極肯定的情感後，他就會產生向周圍人推薦的意向，或自己在心理上積極地做各種準備，一旦外部條件成熟就可能去杭州旅遊。

態度的三種因素是缺一不可的，三者協調程度越高則態度越穩定，反之則不穩定。

態度這種內在的心理體驗，不能直接被觀察，只能透過人們的

語言、表情、動作等進行判斷。比如，客人對飯店的服務感到滿意，常常表現出溫和、友好、禮貌、讚賞等；如果客人不滿意，就可能表現出煩躁、易怒等，並且容易製造事端。所以，旅遊服務中如果發生客人投訴或產生矛盾、衝突，我們在尋找原因時就不能僅僅把眼光放在當前的具體事件上，很可能這不過是客人不滿意態度的一個表現。

（二）態度的特徵

人們的態度常帶有以下幾個方面的特徵：

1.對象性

態度總是針對某一對象而產生。人們做任何事情，都會基於某種態度，在談到某一態度時，就會提到態度的對象。

2.社會性

態度不是先天決定的，而是後天學習來的。態度不是本能行為，雖然本能行為也有傾向性，但那是不學就會的。比如，客人對某飯店的態度，或者是他自己在接受服務過程中透過親身觀察得來的，或者是透過廣告宣傳、他人評價等間接影響而形成的。

3.內隱性

態度是一種內在心理傾向。一個人究竟具有什麼樣的態度，只能透過其外顯的行為加以推測。

4.相對穩定性

人們的態度在結構上、因果關係上有一定的規律性，表現出一定的穩定性。比如，客人在某飯店接受了良好的服務後，感覺很好，從而形成了對這家飯店的肯定的態度。以後當他再有這種需要時，很可能還選擇這家飯店。這也就是人們常說的「回頭客」。回頭客的多少，既反映出飯店服務質量的高低，也反映出客人態度的

穩定性。

　　態度的穩定性是相對的，由於主觀和客觀因素的多變性，態度是可以改變的。態度的可變性功能有助於人們更好地適應環境，保持一致性。對旅遊者來說，有助於在心理上適應新的或困難的處境，使自己不必親身經歷或付出代價而達到態度的改變。在旅遊活動中最常見的，就是人們根據他人或社會的獎懲來調整或改變其態度。例如，某人準備到某旅遊勝地去渡假，當其同事或朋友表示了不同的看法，或看到遊客在此地受到不公正對待的報導後，他就很可能改變原來的態度，而取消這次旅遊或改變旅遊目的地。

　　5.價值性

　　價值觀是態度的核心。價值，是指態度對象對人所具有的意義。G.奧爾波特提出的事物的六種價值有參考意義：一是理論價值，二是實用價值，三是美學價值，四是社會價值，五是權力價值，六是宗教價值。

　　事物的價值大小取決於事物本身和主觀因素兩個方面。就事物本身而言，客人對某飯店的態度，主要取決於該飯店能為客人提供什麼，如社會價值、實用價值等。就主觀因素來看，它受人的需要、興趣、愛好、動機、性格、信念等因素的制約。所以，由於人們的價值觀念不同，對待同一事物會產生不同的態度。為此，對能滿足個人需要、迎合個人興趣愛好、與個人的價值觀念相符的事物，人們會產生積極的態度；反之，則會產生消極的態度。

　　（三）態度的形成過程

　　人的態度，是在一定社會環境中形成的。剛出生的嬰兒，無所謂態度，在其發育成長過程中不斷接觸周圍事物，從而在大腦中形成了各種印象、看法，獲得了相應的情緒體驗，於是逐漸形成了對事物的態度。

這裡我們著重介紹心理學家H.C.凱爾曼對態度形成的三階段說。

1.服從階段

服從，是指人們為了獲得物質與精神的報酬或避免懲罰而採取的表面順從的行為。服從階段的行為不是個體真心願意的行為，而是一時的順應環境要求的行為。其目的在於獲得獎賞、讚揚、被他人承認，或者為了避免處罰、受到損失等。當環境中獎勵或懲罰的可能性消失時，服從階段的行為和態度就會馬上消失。

服從階段的態度在日常生活中普遍存在。比如，對於學校規定的出早操的要求，剛入學的大學生有些由於沒有早起的習慣，剛開始覺得非常彆扭，甚至覺得學校多此一舉。可是學校的規定必須執行，否則就要受到懲罰，無奈只能出早操。這種不願早起又不得不早起的行為，就是服從行為。

服從階段是態度形成的關鍵階段，對孩子的教育具有重要的意義。良好的性格、習慣和品德，往往是在服從階段時就打下了良好的基礎。在多數情況下，服從階段是不可踰越的，尤其是對孩子。

2.同化階段

同化階段與服從階段的不同之處，就是同化階段不是在環境的壓力下形成或轉變的，而是出於個體的自覺或自願。它的特點是個體不是被迫而是自願地接受他人的觀點、信念，使自己的態度與他人的要求相一致。以大學生出早操為例，某學生堅持了一段時間以後，由於出早操給他的身體和精神都帶來了好處，即使不出操不給任何懲罰，他也會主動遵守學校的這一規定。又如一個人想加入某個有吸引力的社會團體，他就會承認該團體的章程，願意以該團體的規範約束自己的行為，接受團體對他的要求和指導，並以該團體一分子的態度對待工作與生活。

3.內化階段

內化階段，是指個體從內心深處真正相信並接受他人的觀點，而徹底轉變自己的態度，並自覺以此觀點指導自己的思想和行動。在這一階段，個體把那些新思想、新觀點納入了自己的價值體系，以新態度取代舊態度。一個人的態度只有到了內化階段，才是穩固的，才真正形成個人的內在心理特徵。

態度的形成從服從階段到同化階段再到內化階段，是一個複雜的心理過程。並不是所有的人對所有事物的態度都要完成這個過程。人們對一些事物的態度的形成可能完成了整個過程，但對另一些事物可能只停留在服從或同化階段。

（四）態度與行為

態度是影響行為的重要因素之一。態度是行為的內在準備狀態，因而可以透過態度來預測行為。態度在多數情況下與行為是相一致的，但在某些情況下也會出現不一致。旅遊者一般在自己獨立決策時，其行為會和態度一致；當某種其他因素對其施加壓力或干擾時，態度和行為就會出現不一致的情況。

二、影響旅遊者態度的因素

旅遊者態度的改變有兩種情況：一種是方向的改變，另一種是強度的改變。比如原來不喜歡某種交通工具，後來變得喜歡了，這是方向的改變；原來對某旅遊地有猶豫不決的態度，後來表示堅定不移地要去或不去，這是強度的改變。當然，方向與強度也有關係，從一個極端向另一個極端的轉變，既是方向的改變，又是強度的改變。

旅遊者態度的改變主要受以下幾個因素的影響：

（一）旅遊者本身的因素

1.需要

態度的改變與旅遊者當時的需要密切相關，如果能最大限度地滿足他當時的需要，則容易使其改變態度。

2.興趣

興趣，是人們力求認識某種事物和從事某種活動的意識傾向。它表現為人們對某種事物、某項活動的選擇性態度和積極的情緒反應。興趣是在需要的基礎上，透過社會實踐而形成和發展起來的。人的需要多種多樣，因人而異，因而人的興趣也是多種多樣、各不相同的。愛打扮的姑娘對服裝感興趣；愛看球的小夥對球賽感興趣。人的需要改變了，興趣也隨之改變。但需要並不一定表現為興趣，人有睡眠的需要，這不等於人對睡眠有興趣。興趣與好奇心不同，好奇心是天然的、內在的產物，而興趣是一種具體的心理傾向，它必須具有具體的對象。興趣是產生態度的前提，是認知過程的保證。當興趣發展成為從事實際活動的傾向時，就成為愛好，成為一種特殊的動機。不過人對某種活動產生的動機，未必一定能發展成為興趣。興趣是人的認識中的一種傾向，而愛好是人的活動中的傾向。多數情況下兩者方向一致、對象相同。

興趣可分為有趣、樂趣、志趣三種。有趣常常是稍縱即逝，一笑了之；樂趣總有些「乘興而來，興盡而返」，靠客觀事物的趣味性誘發而來；志趣則帶有目的性和方向性，是最高級的形態，它可以使人如醉如痴，廢寢忘食，持之以恆地攀登成功的階梯。有趣和樂趣統稱為情趣，情趣是主體熱衷於某種創造性活動的傾向。情趣是志趣的廣泛心理基礎，比志趣發生的範圍廣；志趣是某種情趣高度發展的表現，比情趣發生的程度深。

興趣的品質，表現為人們興趣的個別差異性：

（1）興趣的指向性。興趣總是指向於一定的事物，並且因人而異，在一定程度上反映出一個人的需要、知識水平、信念和世界觀。

（2）興趣的廣度。是指興趣的範圍。

（3）興趣的持久性。是指興趣維持時間的長短。

（4）興趣的效能。是指人的興趣對活動開展所產生的正效應。

興趣對旅遊的作用：

（1）興趣能促使旅遊者做出旅遊決策。

（2）興趣有助於旅遊者為未來的旅遊活動作準備。

（3）興趣可以刺激旅遊者對某種旅遊產品重複購買，或產生長期使用的偏好。

（4）興趣的個體差異影響旅遊者的購買傾向。

（5）興趣變化促成旅遊者購買傾向的變化。

3.人格

（1）從性格上看，凡是依賴性強、暗示性高或比較隨和的人都容易相信權威、崇拜他人，因而容易改變態度。反之，獨立性強、自信心高的人則不容易被他人說服，因而不容易改變態度。

（2）從智力水平上看，一般而言，智力水平高的人，由於具有較強的判斷能力，能準確分析各種觀點，不容易受他人左右；反之，智力水平低的人，難以判斷是非，常常人雲亦雲，因而容易改變態度。

（3）從自尊心上看，自尊心強的人，心理防衛能力較強，不容易接受他人的勸告，因而態度改變也比較難；反之，自尊心弱的

人則敏感易變。

其他如受教育程度高和社會地位高的人，要想改變他們的態度也比較難。

（二）原有態度的特點

1.態度構成要素的一致性

構成態度的三種要素（認知成分、情感成分、意向成分）一致性越強，越不容易改變。如果三者之間直接出現分歧、不一致，則態度的穩定性較差，也就比較容易改變。

2.態度的強度

態度的強度，是指旅遊者對某一旅遊對像贊成或非議、喜愛或厭惡的程度。一般來說，旅遊者受到的刺激越強烈、越深刻，態度的強度就越大，因而形成的態度越穩固，也越不容易改變。

人們對某一對象的態度強度與態度對象的突出屬性有關，而態度對象的突出屬性對人的重要程度是因人而異的。任何事物都有許許多多的屬性，如形狀、外觀、價格等，人們對事物的認知，是針對事物的具體屬性而言的。不僅如此，對同一個人來說，隨著他的需要或目標的改變，其態度對象的突出屬性也會發生變化。這裡指的需要或目標，就是人們期望透過旅遊所獲得的主要收穫。「收穫」，在旅遊行為和旅遊決策中是一個重要的概念，人們正是為了獲得某種收穫才去旅遊的。當然，「收穫」的含義是非常廣泛的。比如，人們並不是為了西湖本身而來杭州，而是因為西湖對他們確實有某些好處——如在西湖裡可以划船，在西湖邊可以享受美麗的景色和一流服務，可以遊覽、娛樂等。同樣，人們也並不是為了產品或服務本身才出錢去購買，而是因為這些產品或服務能夠讓旅遊者有所收穫。

因此，對於旅遊工作者來說，重要的是要按照旅遊者所尋求的

「收穫」去理解旅遊者的行為，要能夠識別與他們的服務相聯繫的突出屬性。也就是說，要真正提供旅遊者所需要的產品和服務。當然，做到這一點也是非常不容易的。因為，一方面如前所述，每一種屬性的相對重要性是因人而異的；另一方面，在有些時候，通常被我們看做是非常重要的屬性，實際上未必能引起旅遊者的特別關注。例如，每個大型航空公司的安全記錄都差不多，因此，當人們在選擇兩個大城市之間的飛機航線時，安全就不是一個突出的屬性了，其他因素，如航班時間、舒適程度、價格和飛機類型等，則可能成為突出的屬性。

3.態度的複雜性

態度的複雜性，是指人們所掌握的態度對象的訊息量和訊息種類的多少。它反映人們對態度對象的認知水平。人們所掌握的態度對象的訊息量和訊息種類越多，所形成的態度就越複雜。

比如，對於某個特定航空公司的態度就可能很簡單，除了起飛時間、直達服務及其他時間方面的便利外，人們往往覺得相互競爭的大航空公司之間差別很小。然而對於整個航空旅行的態度則比對於個別航空公司的態度要複雜得多。對航空旅行的態度涉及速度、方便程度、節約時間、費用、身份、聲望、空中服務、行李攜帶等多方面的問題。對於旅遊者來說，最複雜的態度也許是對國外旅遊目的地的態度。這些態度至少涉及陌生的飯店、異國風味的食品、外國人、陌生的語言、不同的傳統等很多方面。

一般說來，複雜的態度比簡單的態度更難以改變。比如，一位旅遊者對旅行支票持否定態度，只是因為他並不認為這些旅行支票真的有用，這就屬於簡單態度。此時，只要向他說明一個人離家在外時丟失錢包是多麼不方便，他就會改變態度。然而，一個對於出國旅遊持否定態度的人，要改變他的態度傾向就非常難。即使他相信別人所說出國旅行的費用很合理，他可能仍會堅持自己的否定態

度，理由是環境陌生、飲食或文化傳統不同等。要改變他對出國旅遊的否定態度，必須改變其整個態度中的許多成分。這就是複雜態度。態度越複雜，就越難改變。

同樣態度形成的因素越複雜，越不容易改變。例如，一個客人對某飯店的否定態度，如果只依據一個事實，那麼只要證明這個事實是由純偶然因素所造成的，客人的態度就可改變過來。但如果態度是建立在很多事實基礎上的，那麼要改變起來就比較難。

4.態度的價值性

態度的價值性，是指態度的對象對人的價值和意義的大小。如果態度的對象對旅遊者的價值很大，那麼對他的影響就會很深刻，因而某種態度一旦形成後就很難改變；反之，態度的對象對旅遊者的價值小，則他的態度就容易改變。

5.態度改變的幅度

要轉變一個人的態度取決於他原來的態度如何，如果兩者差距太大，往往不僅難以改變，反而會促使其更加堅持原來的態度，甚至持對立的情緒。例如，要讓一個恐高症患者或在空難中死裡逃生的人乘飛機旅行，幾乎是不可能的事。

（三）旅遊目標

旅遊目標，是人的旅遊需要的一種期待，是人的旅遊行為所要追求的預期結果在頭腦中的超前反映。旅遊目標的心理功能有始動功能、導向功能和激勵功能。目標作為引發旅遊動機的誘因，主要是由目標價值和目標成功概率來決定的。所謂目標價值，是指某一目標對個人的意義。人們在確定或實現自己的需要目標時，常依據自己對目標的估價來決定自己的努力程度。對旅遊者而言，目標價值越大，則他對該目標所表現出來的積極性也就越高，該目標的激發力量就越強；反之，激發力量就弱。所謂目標成功概率，是指對

目標實現的可能性大小的一種主觀估計。一般情況是，目標實現的可能性大，人的信心就會增強，積極性就會提高，目標激發力量就大；反之，就無激發作用。

（四）外界條件對態度改變的影響

除旅遊者和態度本身的特點影響態度的改變外，還有以下一些外界條件也能改變旅遊者的態度。

1.旅遊產品的改變

旅遊產品是旅遊者在旅遊過程中所購買的各種物質產品和服務的總和。旅遊產品的改變，包括產品或服務的形式、質量、價格等方面的改變，它是影響旅遊者態度改變的重要因素，必須運用好旅遊產品改變的心理策略。從某種意義上講，根據旅遊者的需要不斷地更新旅遊產品、提高產品的質量、降低成本，增加旅遊目標的吸引力是改變旅遊者態度的最基本的有效方法。

從旅遊業角度來看，為滿足旅遊者的需要，其提供的旅遊產品和服務應具備什麼特色才能激發人的旅遊動機呢？其一，旅遊產品必須有吸引力；其二，旅遊產品必須具有滿足旅遊者需要的能力。旅遊產品必須有質量，沒有名勝古蹟、秀麗風光、風土人情、宏偉建築和優質服務，就難以產生吸引力。一定的數量和齊全的品類，也是滿足人們需要的保證。人們外出旅遊，都希望能得到他所希望的一切，如果其他旅遊產品有限，主產品雖具有相當大的吸引力，但由於進不去、住不下、玩不開、走不動、看不到，也會使人們失望。或產品品類單一，不能滿足不同層次、不同水平、不同類型人的需要，該產品也不能對人們的旅遊動機造成激勵作用。

鑑於這種情況，為了改變旅遊者的態度並促進旅遊業本身的持續發展，必須更新旅遊產品，不斷提高旅遊產品的質量。

（1）改善旅遊基礎設施的建設。旅遊基礎設施，包括交通、

通信、金融、文化娛樂、飯店等旅遊接待設施。設施的建設，要跟上時代的發展，要適應日益繁榮的經濟環境的要求，運用先進技術，提高服務水平。

（2）運用先進科學技術簡化服務過程。這既節省了時間，又方便了旅遊者，有助於旅遊者形成更加肯定的態度，或變消極的態度為積極的態度。

（3）對旅遊從業人員進行業務訓練，以提高人際交往的能力。比如，美國航空公司對所有僱員進行了「業務分析」的訓練，以提高一線員工人際交往的能力和技巧。

（4）運用價格策略。對一般人來說，旅遊服務項目的價格，是一個比較突出、比較敏感的問題。因此，適當運用價格策略，可以使旅遊者產生「公平合理」的感覺。例如，在物價上漲的情況下，降低一些產品的價格或保持價格不動，但增加服務的品種和項目，可以收到較好的效果。此外，也可以改變服務的手段和策略，如預訂車船票、代辦金融信貸等業務，這些都可以改變旅遊者的態度。

2.其他訊息的改變

從某種意義上說，旅遊者的態度是他們在接受各種訊息的基礎上形成或改變的。

（1）訊息作用的一致性

旅遊者在行動前，會主動蒐集各種有關訊息。各種訊息間的一致性越強，形成的態度越穩固，因而越不容易改變。

（2）旅遊者之間的相互感染

態度具有相互影響的特點。這在作為消費者的遊客之間表現得尤為明顯。因為旅遊者之間的意見交流，不會被認為是出於個人的

某種利益，也不會被認為是有勸說其改變態度的目的，因而不存在戒備心理；此外由於旅遊者之間角色身份、目的和利益的相同或相似性，彼此的意見也容易被接受。事實證明，當一個人認為某種意見是來自與他自己利益一致的一方時，就樂於接受這種意見，有時甚至主動徵詢他人的意見，以作為自己的參考。

（3）團體的規範、習慣力量等壓力的影響

旅遊者的態度通常是與其所屬團體的要求和期望相一致的。這是因為團體的規範和習慣力量，無形中會形成一種壓力，影響團體成員的態度。如果個人意見與所屬團體內大多數人的意見相一致，他就會感到是一種有力的支持；否則，就會感受到來自團體的壓力。

三、旅遊偏好和旅遊決策的形成

（一）促進旅遊偏好形成的策略

態度雖然只能間接預示人們的旅遊決策和行為，但卻能直接體現人們的旅遊偏好，而旅遊偏好與旅遊決策之間又有著直接的緊密聯繫，這就是我們為什麼還要探討旅遊偏好的原因。所謂旅遊偏好，是指人們趨向於某一旅遊目標的心理傾向。以下我們著重探討如何來促進旅遊偏好形成的策略問題。

從旅遊企業角度來說，應儘量使旅遊者的態度變消極為積極，進而促使旅遊偏好的形成。這就要求我們重視旅遊促銷的心理策略。

偏好的形成依賴於旅遊者對態度對象的認識，透過旅遊促銷向旅遊者傳送新的知識和新的訊息，有助於旅遊態度的改變和旅遊偏好的形成。旅遊宣傳和促銷過程中，一是要做到全方位；二是要做

到有針對性；三是要做到逐步深入。

1.要進行全方位的宣傳促銷

以日本人在海外進行旅遊宣傳活動中的做法為例：

（1）廣告、專欄報導。

（2）舉辦旅遊講座。

（3）邀請外國旅遊商和國外訊息聯絡員進行合作。

（4）出國進行民族藝術表演，宣傳傳統文化。

（5）派遣旅遊代表團出國作訪問宣傳。

（6）發行精美的旅遊宣傳手冊並配備地圖、文字、照片等，進行說明。

（7）用風光電影片來宣傳。

（8）加入國際旅遊組織並配合宣傳。

以上介紹的雖然是日本在海外進行旅遊宣傳的內容和方式，但對中國的旅遊宣傳工作也有一定的借鑑意義。中國有著悠久的歷史和燦爛的文化，有像長城、秦兵馬俑、桂林山水、雲南石林等數不盡的名勝古蹟。只要加大旅遊宣傳的力度，我們的海外旅遊市場是大有潛力的。

2.要有針對性地組織宣傳內容

對於某個具體的宣傳資訊來說，其內容的組織也是非常重要的。比如，對於一個旅遊目的地，宣傳者手中有正反兩方面的資訊。那麼這些訊息如何向宣傳對象提供呢？這就需要視具體情況而定。首先要視客觀情況而定。如果旅遊者不知道反面資訊，最好只提供正面資訊，這有利於形成並加強遊客肯定的態度。如果旅遊者本來就知道反面資訊，就應該主動提供正反兩方面的訊息，並同時

強調正面訊息，削弱或否定反面訊息的真實性與可信性。這有利於增加正面資訊的可信度，改變模糊態度並形成肯定態度。總之，最好根據旅遊者的態度和受教育程度來確定宣傳內容。如果旅遊者一開始就對正面資訊持肯定態度，此時最好只提供正面資訊，這有助於加深和鞏固旅遊者肯定的態度。如果旅遊者對正面資訊持懷疑或反對的態度，則應該同時向其提供正反兩方面的資訊，這有助於削弱他的防衛心理，消除懷疑，改變否定態度。受教育程度高的人分析、判斷問題的能力較強，應該向他們提供正反兩方面的資訊，而對受教育程度較低的人，則最好只提供正面資訊。

3.要逐步深入，引導人們參與旅遊活動

透過說服宣傳來改變旅遊者的態度時，如果對改變旅遊者態度的期望值與旅遊者原來的態度差別過大，則應逐步提出要求，不斷縮小差距，最終達到完全改變。否則，一下提出過高要求，不但難以改變旅遊者原來的態度，反而會使其產生逆反心理而更加堅持原來的態度。因此，宣傳者想要改變旅遊者的態度，應該從不斷縮小態度差距入手，才能使旅遊者接受宣傳者而改變原來的態度，逐步引導人們積極參與旅遊活動。

（二）旅遊決策的形成

旅遊者是決策者，探索旅遊決策形成的心理步驟可以發現，人們的某些內在需要，在一定外部條件作用下可產生旅遊動機；在具備旅遊動機的前提下，人們面對某些具體的旅遊產品，會產生旅遊興趣（認識傾向）；在旅遊興趣的作用下，透過對旅遊產品的認識、評價，構成旅遊態度；旅遊態度在一定外界訊息的作用下，得到強化或消退；積極、肯定的旅遊態度會產生旅遊偏好（行為傾向）；有了旅遊偏好，只要時機恰當，就會形成旅遊決策。其過程如下：

〔1〕內在需要＋外部條件——〔2〕旅遊動機＋旅遊產品——

〔3〕旅遊興趣＋旅遊目標——〔4〕旅遊態度＋訊息——〔5〕旅遊偏好＋時機——〔6〕旅遊決策

本章小結

旅遊動機，是指直接引發、維持個體的旅遊行為，並將行為導向旅遊目標的心理動力。旅遊動機具有激活功能、指向功能和強化功能。旅遊動機的分類多種多樣，常見的有按需要的層次性分類、按旅遊目的分類和按旅遊動機在行為中的作用分類等。

需要是一個人對生理和社會的要求的反映，或是個體缺乏某種東西時的一種主觀狀態。需要是產生動機的內在根本原因。主要的需要理論，有馬斯洛的需要觀和需要的單一性與複雜性等。需要在旅遊動機中的具體表現為尋求補償動機、尋求解脫動機和尋求平衡動機。現代旅遊者需要的特點，表現為：一是更注重精神需要；二是更注重個性化需要；三是旅遊休閒成為工作的延伸。

影響旅遊動機的外部條件，主要有經濟因素、時間因素和社會因素等。經濟因素能告訴我們哪些人有能力去旅遊，哪些人可能去旅遊。時間對旅遊的影響，不僅指沒有時間人們不可能去旅遊，還包括時間的壓力對人的旅遊消費行為的影響。社會條件，主要指一個國家或地區的經濟狀況、文化因素，以及社會風氣等方面。

旅遊者的態度，是旅遊者在旅遊活動中形成的，對旅遊產品肯定或否定的心理傾向。態度由三種成分構成，即認知成分、情感成分和意向成分。態度具有對象性、社會性、內隱性、相對穩定性和價值性等特徵。在有關態度的形成中介紹了凱爾曼的理論。新態度的形成須經歷「服從」、「同化」和「內化」三個階段。態度是行為的內在準備狀態，因而可以透過態度來預測行為。

態度是可以改變的，但這種轉變依賴於多種因素。旅遊者態度的改變，主要受以下幾個方面因素的影響：一是旅遊者本身的因素，如需要、興趣和人格等；二是原有態度的特點，如態度構成要素的一致性、態度的強度、態度的複雜性、態度的價值性和態度改變的幅度等；三是旅遊目標；四是外界條件對態度改變的影響，如旅遊產品的改變和其他訊息的改變等。

旅遊偏好，是指人們趨向於某一旅遊目標的心理傾向。偏好的形成依賴於旅遊者對態度對象的認識，透過旅遊促銷，向旅遊者傳送新的知識和新的訊息，有助於旅遊態度的改變和旅遊偏好的形成。旅遊者是個人旅遊行為的決策者，在態度與行為的關係問題上，作者對態度改變與旅遊決策形成之間的關係，這一有爭議的學術研究問題，大膽地提出了一種模式，希望能給讀者以啟示。

思考與練習

1.試述需要與動機的關係。

2.你是如何理解馬斯洛需要觀的主要貢獻和意義？

3.試分析需要在旅遊動機中的具體表現。

4.說說你自己或調查一下你的一位親友最近一次旅遊的動機有幾種，其主導動機又是什麼？

5.什麼是態度？什麼是態度形成的「三階段說」？

6.試述改變旅遊者態度的策略。

7.從心理動力角度描述旅遊決策是如何形成的。

案例分析2-1

我們就是奔這個來的

小楊的團隊到長沙之後，遊客因先去什麼地方遊覽發生了分歧。小楊召開全團會議，希望能求得一個「平衡」。

劉太太先發言，她說：「我們報名時就看中了舉世聞名的馬王堆，這次就是奔著它來的。我們的意見是，應該先去馬王堆出土文物展覽館。」她的話立刻得到一部分遊客的響應。

小楊心想：「中心人物」應該是團長歐陽先生，是不是現在劉太太取代歐陽先生了？要不，為什麼她第一個發言，又得到其他客人的響應呢？可是又不像，響應她的客人只占全團人數的1/3呀。

李先生第二個發言。他說：「我們是從事教育工作的，此次到長沙就是為了看嶽麓書院。它在中國教育史上的地位是人所共知的。聽我朋友說過，這個書院很大，所以我們明天應該先去嶽麓書院，要不然時間肯定不夠。」

李先生的話得到近一半遊客的響應。小楊想：新的「中心人物」是李先生？也不像。如果是他，劉太太恐怕不會第一個跳出來說話。

小楊聞到一點「火藥味」了。他當機立斷，對大家說：「大家的要求我都明白了，現在請大家回房間休息。我和地陪討論一下，在少走彎路、節省時間的前提下，儘量滿足大家的要求。」

分析題

1.旅遊團內的動機鬥爭對旅遊活動有何影響？

2.導遊員應如何正確協調本案例中所出現的動機鬥爭？

案例分析2-2

推銷員的十項行為要求

1936年，美國心理學家克倫，從心理學的角度提供了推銷員的十項行為要求，內容是：

（1）記住宣講的開場和終結的重要性，要善於揣度和捕捉顧客購買的「心理時刻」。

（2）善於控制面洽的局勢，防止使自己陷入辯論的地位，學會以反問代替迎擊的藝術。

（3）情緒的激動要有利於引起顧客的購買慾望。

（4）展示樣品以增加顧客的興趣，並保持其注意力的集中。

（5）談話時用詞要專業並具有針對性，避免使用含糊的詞句，以使聽眾產生真實感。

（6）使顧客處於合作的心境之中。

（7）使顧客處在表示同意，而不便說出「不」字的狀態。

（8）透過引導，暗示顧客做出正面的答覆，使洽談得以繼續，而不至於中輟。

（9）適時地結束售賣詞，在顧客表現出購買慾望時及時成交。

（10）要保留再訪問或再議的餘地，以便日後爭取顧客連續購買。

分析題

1.你同意克倫所提出的推銷員十項行為要求嗎？

2.克倫的十項要求依據哪些心理學原理？

3.找出三款你認為最重要的行為要求。

心理測驗2-1

多樣性需要問卷

問卷中有31組表示各種看法的陳述，要求被調查人在每組陳述中註明A或B是自己最同意的看法。選擇「A」越多的人，對多樣性的需要越強烈。其中，有些組題的陳述只適用於男性，用字母「M」表示；另一些組題的陳述只適用於女性，用字母「F」表示；對男女都適用的陳述，則用「MF」表示。

1.（MF）A：我喜歡需要經常出差的工作。

B：我希望找一個有固定地點的工作。

2.（MF）A：清新、寒冷的天氣使我精神百倍。

B：天一冷我就恨不得馬上躲進屋裡。

3.（M）A：我一般不喜歡例行公事式的工作，儘管有時這是必要的。

B：我在例行公事的工作中得到某種快樂。

4.（MF）A：我常常希望自己能成為一個登山運動員。

B：我不明白人們為什麼要冒著生命危險去登山。

5.（MF）A：我喜歡聞有些泥土氣息的汗味。

B：所有人體發出的汗味都使我感到厭煩。

6.（MF）A：總是見到那些熟悉的面孔使我感到厭倦。

B：在日常相處的朋友中間我喜歡與那種令人感到舒適的人密切來往。

7.（MF）A：我喜歡獨自一人在一個陌生的城市或城鎮到處走

走，即使這樣做有迷路的危險。

B：在一個不太熟的地方，我希望有人給我做嚮導。

8.（F）A：我有時走不同的線路到我常去的地方，這只是為了換換花樣。

B：我設法找到去一個地方最快、最順利的線路，以後總是走這條線路。

9.（MF）A：要是可能的話，我希望生活在中國歷史上那種什麼東西都還沒有一定之規的時代。

B：我希望生活在一個人人都很安全、有保障和幸福的理想社會。

10.（MF）A：我有時喜歡幹些有點嚇人的事情。

B：明智的人應該避免危險的活動。

11.（F）A：我喜歡品嚐從未吃過的食物。

B：我總是吃我所熟悉的菜，以免遇到失望和不快。

12.（F）A：我有時將車開得很快，因為我覺得這很有意思。

B：搭乘一個喜歡開快車的人的車，我簡直受不了。

13.（M）A：假如我是一個售貨員，我願意做承包，抽取佣金，如果這樣做收入能超過我的工資的話。

B：假如我是一個售貨員，我希望掙固定工資，不想為掙佣金而去冒收入甚微或毫無收入的風險。

14.（MF）A：我覺得與不同意我的信念的人打交道，比與同意我的信念的人打交道更有意思。

B：我不喜歡與自己信念截然相反的人爭辯，因為這種爭辯絕

不會有任何結果。

15.（MF）A：我喜歡進行事先沒有計劃、沒有規定的線路或時間表的旅行。

B：我旅行時，喜歡仔細制定好線路和時間表。

16.（F）A：大多數人在人壽保險上花的錢實在太多了。

B：人壽保險是很重要的事，任何人都少不了它。

17.（MF）A：我很想學習駕駛飛機。

B：我不想學習駕駛飛機。

18.（MF）A：我很想體驗一下被人催眠的滋味。

B：我不願意被人催眠。

19.（MF）A：生活中最重要的目標是過得盡可能充實和盡可能多地體驗人生。

B：生活中最重要的目標是尋求安寧和幸福。

20.（MF）A：我很想去試試跳傘。

B：我可不想去嘗試從飛機裡跳下來的滋味。

21.（MF）A：我喜歡一下子扎進或跳進冰冷的游泳池。

B：我慢慢地走進冷水中，使自己有時間適應水溫。

22.（F）A：我喜歡聽新奇的、不尋常的音樂。

B：我不喜歡大多數現代音樂的那種新花樣和不和諧。

23.（MF）A：我喜歡結交一些因捉摸不定而令人興奮的朋友。

B：我喜歡結交一些靠得住、摸得準的朋友。

24.（MF）A：渡假時，我喜歡在野外住帳篷來換換口味。

B：渡假時，我寧願住在舒適的房間裡，睡在床上。

25.（MF）A：我常常從現代繪畫不協調的顏色和不規則的圖形中發現美感。

B：優秀藝術品的本質在於寓意清晰、圖形對稱和顏色協調。

26.（F）A：社交場合最大的罪過是令人感到厭煩。

B：社交場合最大的罪過是粗魯唐突。

27.（F）　A：我真希望一天中不要把那麼多時間浪費在睡覺上。

B：漫長的一天勞累之後，我期待著晚上能好好休息。

28.（MF）A：我喜歡情感豐富的人，即使他們有些反覆無常。

B：我喜歡性格沉穩的人。

29.（MF）A：一幅好的繪畫應從感官上給人以震驚和觸動。

B：一幅好的繪畫應給人以寧靜和安全感。

30.（M）A：當我感到心情沮喪時，便透過出去幹些新奇的、令人興奮的事情來恢復精神。

B：當我感到心情沮喪時，便透過放鬆一下和進行一些能給人安慰的娛樂活動來恢復精神。

31.（MF）A：我希望擁有並駕駛摩托車。

B：駕駛摩托車的人必定有某種下意識地傷害自己的需要。

心理測驗2-2

工作生活價值觀調查

這份問卷列有60項工作與生活價值觀，是從各種不同文化環境中收集來的，用以對自己的價值觀體系作一番系統的整理和認識，也可供跨文化交往中不同文化背景的交往者作比較研究。請利用此問卷，完成下列兩項任務。

（1）選擇0、1、2、3、4、5、6七種數字之一給所列每一項價值觀確定等級，以表明其對你的做人準則的重要程度，0為最不重要，6為最重要。區分等級的數字，按項寫在相應價值觀序號前面（即每行左端）的括號裡。

（2）再請你從這些價值觀中分別找出對你特別重要和特別不重要的各兩種（共四種）價值觀來，對前者在該價值觀後面標上鉤（√）號，對後者則標上叉（×）號。

（　　）①平等

（　　）②心態祥和

（　　）③掌握權力，支配他人

（　　）④快樂與滿足

（　　）⑤行動與思想的自由

（　　）⑥精神生活的豐富與充實

（　　）⑦對集體的歸屬感

（　　）⑧社會秩序的穩定

（　　）⑨體驗令人激動的火熱生活

（　　）⑩認識到人生的意義和生活的目的

（　　）⑪禮貌待人，處世得體

（　　）⑫物質與金錢的富有

（　　）⑬保衛國家安全與主權

（　　）⑭享有自尊

（　　）⑮投桃報李，不欠人情

（　　）⑯擁有並發揮自己的創造力

（　　）⑰世界和平的實現與維持

（　　）⑱尊重傳統

（　　）⑲成熟的愛，能做到精神上的親密無間

（　　）⑳克己自律

（　　）㉑超脫世俗，無牽無掛

（　　）㉒家庭安康

（　　）㉓社會認可，他人讚賞

（　　）㉔融入自然

（　）㉕ 多彩的生活體驗

（　）㉖ 明智，對生活有成熟認識

（　）㉗ 享有權威，擁有影響力

（　）㉘ 真摯的友誼

（　）㉙ 能欣賞世界之美

（　）㉚ 社會公正，扶弱助貧

（　）㉛ 獨立自主，不受他人控制

（　）㉜ 溫和穩重，不無端衝動

（　）㉝ 忠誠對待他人和集體

（　）㉞ 有志向和抱負

（　）㉟ 胸懷寬廣，豁達大度

（　）㊱ 謙虛謹慎，不露鋒芒

（　）㊲ 勇敢開拓，敢擔風險

（　）㊳ 保護環境，熱愛自然

（　）㊴ 人們尊重並接受自己的判斷與仲裁

(　) ㊵ 孝順父母，敬重長者

(　) ㊶ 確立個人意向，選擇自己的目標

(　) ㊷ 身心健康，無病無憂

(　) ㊸ 能幹高效，應付自如

(　) ㊹ 安分知足，隨遇而安

(　) ㊺ 誠實無欺，胸懷坦蕩

(　) ㊻ 注意形象，維護面子

(　) ㊼ 服從盡職，循規蹈矩

(　) ㊽ 聰慧善思，反應敏捷

(　) ㊾ 助人為樂，樂善好施

(　) ㊿ 享受生活，及時行樂

(　) 51 虔誠執著，信仰堅定

(　) 52 可信可靠

(　) 53 興趣廣泛，性喜獵奇

(　) 54 寬宏大量，講求恕道

（　）�55實現目標，事業有成

（　）�56整潔乾淨，重視儀容

（　）�57奉獻集體，公而忘私

（　）�58節儉樸素，不尚奢華

（　）�59手足情深，敬兄愛弟

（　）�60交友重義，好打不平

說明

這份問卷列有60項工作與生活價值觀，是從包括中國的各種不同文化環境中收集來的，用以對自己的價值觀體系有一番系統的整理和認識，也可供跨文化交往中不同文化背景的交往者作比較研究。

總分低於200分者，說明價值觀體系尚欠成熟；總分高於300分者，說明價值取向欠明確；特別重要的2種和特別不重要的2種，最能說明你的基本價值取向。

第3章 旅遊活動中的心理過程

本章導讀

　　普通心理學把個人身上所發生的心理現象分成心理動力、心理過程、心理狀態和心理特徵四個方面。本章研究的就是人在旅遊活動中心理的產生、發展和完成的過程。旅遊活動中的人既包括旅遊者也包括從事旅遊業的人員，其心理過程和個性心理的一般規律是相同的，為了研究方便，我們把「參與旅遊活動中的人」簡稱為「旅遊者」。本章和第4章中所研究的旅遊活動中的心理過程和旅遊者的個性心理，也正是旅遊從業人員職業心理的重要組成部分。本章將會告訴你：神奇的感知覺、記憶的奧秘、如何讀懂表情和什麼是距離美等有趣的問題。

第一節 旅遊者的知覺過程

　　認識過程是指個體從環境中取得訊息並賦予相應意義的過程。認識過程是最基本的心理過程，也是旅遊決策和行為形成的前提。認識過程從低到高，包括感覺、知覺、記憶、想像和思維。這個過程也可以分為兩個階段，即旅遊者的認識形成階段和認識發展階段。

　　旅遊者的認識形成階段，也稱旅遊者的感性認識階段，主要包括感覺和知覺兩種心理現象。感知是感覺、知覺的總稱，感覺是人腦對直接作用於感覺器官的刺激物的個別屬性的反應。感覺是人對客觀存在的反映，這種反映從內容來說是客觀的，但從形式來說是

主觀的。知覺是客觀事物直接作用於人的感覺器官時，人腦產生的對刺激物的整體反應。

　　感覺是知覺的基礎，也是知覺的組成部分，但知覺不是許多感覺簡單的總和，而是各種感覺的有機聯繫。感知是認識事物的最簡單的過程，是心理過程的開始和基礎，是科學發現和藝術創作的必要前提，是學習活動的重要途徑，是維持正常心理活動的必要條件（感覺分類見表3-1）。

表3-1 感覺分類一覽表

感覺類型	感覺器官	感覺刺激	功能
視覺	眼睛	可見光波	看東西
聽覺	耳朵	聲波	聽聲音
嗅覺	鼻子	氣味	識別氣味
味覺	舌頭	味道	感覺物質味道
觸覺	皮膚	物理壓力	感覺硬度、形狀等
痛覺	肉體	疼痛	生命安全
溫度覺	皮膚	溫度	生命安全
飢渴覺	內臟器官與大腦	食物、水及體內失衡	吃、喝
運動覺	內臟器官與大腦	身體運動	日常行動
平衡覺	內耳中的前庭	身體重心	身體平衡

一、旅遊知覺的特徵

　　所謂旅遊知覺，是指直接作用於旅遊者感覺器官的旅遊刺激情境的整體屬性在人腦中的反映。旅遊知覺總是表現為選擇性、理解性、整體性和恆常性等特點。

（一）旅遊知覺的選擇性

　　多數情況下旅遊者知覺與注意並存。所謂選擇性，是指從眾多事物中，有選擇地反映一定的對象，而對其他的對象則不留意。就

是說，旅遊者往往對注意或知覺到的對像是清晰的、有意識的，而對其背景的知覺則是模糊的，甚至是無意識的。對象和背景的分化，是知覺最簡單、最原始的形式。作用於旅遊者的客觀事物是豐富多彩、千變萬化的。對像似乎在背景的前面，輪廓分明、結構完整；背景可能沒有確定的結構，在對象的後面襯托著，瀰散地擴展開來。

對象與背景之間又往往是可以相互轉換的。依據一定的主、客觀條件，這種相互轉換可以經常進行。比如，有位旅客正在看電視，這時電視是他的知覺對象，而客房內的其他事物則成為這種對象的背景。如果這時突然響起了門鈴聲，這位旅客就會把注意力轉到門鈴聲上。那麼，門鈴聲就成了這位旅客知覺的對象，而電視便成了背景的一部分。

把知覺的對象從背景中分化出來，客觀上受到許多條件的影響，這些條件主要有：

（1）對象和背景的差別度

對象和背景的差別越大，對象越容易從背景中突出出來。在形狀、色彩、亮度等形成強烈對比的情況下，對象更為醒目。如「萬綠叢中一點紅」、「於無聲處聽驚雷」等。對比度越大對象越容易分化。

（2）對象的運動度

在固定不變的背景上，運動的物體比不動的物體更容易成為知覺的對象。比如夜晚閃爍的霓虹燈容易引起人們的注意。

（3）對象的組合度

對象各部分組合的接近和相似程度也影響著對對象的辨認。這種組合主要有兩種：接近組合和相似組合。接近組合，是指彼此接近的事物比相隔較遠的事物容易組成對象。無論是空間的接近還是

時間的接近，都傾向於組成一個對象。比如，蘇州和無錫，山海關和北戴河，因為它們的距離接近，旅遊者往往把它們知覺為一條旅遊線。相似組合，如性質相同或相似的事物也容易被人組合在一起，成為知覺對象。如五臺山、普陀山、峨眉山、九華山，地理上遙隔千里，但人們把它們知覺為相似的佛教聖地。

旅遊知覺的選擇性特徵，在旅遊景點、設施、廣告及導遊等設計方面，具有重要的指導意義。

（二）旅遊知覺的理解性

人的知覺總是能主動地對刺激物進行加工處理，並形成概念，只有這樣，對事物的理解才會更快、更深刻、更精確。旅遊者的知覺並不能像照相機那樣，詳細而精確地記錄旅遊刺激物全部的細節，它不是一個被動的過程，而是一個非常主動的過程。它要根據旅遊者的知識經驗，對感知的旅遊刺激物進行加工處理。

旅遊知覺的理解性受諸多因素的影響，如導遊員言語的作用和旅遊者的情緒狀態等。

（三）旅遊知覺的整體性

旅遊知覺的對像是由旅遊刺激物的部分特徵或屬性組成的，但旅遊者不把它感知為個別的、孤立的部分，而總是把它知覺為一個統一的旅遊刺激情境，甚至當旅遊刺激物的個別屬性或個別部分直接作用於旅遊者的時候，也會產生這種旅遊刺激物的整體印象。

旅遊知覺之所以具有整體性，是因為旅遊刺激物的各個部分和它的各種屬性，總是作為一個整體對旅遊者發生作用，而且在這個過程中，過去的知識經驗常常能提供補充訊息的作用。例如，旅客來到飯店，不只是看到飯店的裝飾佈置、服務人員的舉止著裝等某個方面，而是飯店的整體形象。

（四）旅遊知覺的恆常性

當旅遊知覺的條件在一定範圍內改變了的時候，旅遊知覺的映像仍然保持相對不變，這就是旅遊知覺的恆常性。比如，無論是在強光下還是在黑暗處，人們總是把煤看成是黑色的，把雪看成是白色的。實際上，強光下煤的反射亮度遠遠大於暗光下雪的反射亮度。

知覺的恆常性主要是受習慣和經驗的影響，是後天學來的。

二、旅遊知覺的類型

感覺的類型按接受外部刺激的器官分，有視覺、聽覺、嗅覺、味覺、痛覺和觸覺；按接受肌體的內部刺激分，有饑渴覺、排泄覺等；按身體的運動位置分，有運動覺、平衡覺等。感覺具有適應性、相互作用性和可訓練性等特徵。旅遊者正常的感覺能力是產生旅遊知覺的前提。旅遊知覺的類型主要有空間知覺、時間知覺和運動知覺。

（一）空間知覺

空間知覺，是指人腦對事物形狀、大小、距離、方位等空間特徵的知覺。

1.形狀知覺

形狀知覺，是透過視覺、觸覺和動覺獲得的。對物體形狀的知覺過程中，物體在視網膜上的成像起著巨大作用；同時，在觀察物體時，眼球隨著物體輪廓運動所產生的動覺刺激，為物體形狀提供了信號；用手觸摸物體時，肌肉活動產生連續的動覺刺激也傳到大腦；大腦皮層對這些信號進行分析綜合，人們才能形成物體的形狀知覺。

2.大小知覺

大小知覺，也是靠視覺、觸覺和動覺獲得的。其中物體大小的視知覺總是與距離知覺緊密聯繫著，只有兩者相互配合，才能保證物體大小知覺的正確性。

　　3.距離知覺

　　距離知覺，是對物體離我們遠近的知覺，人是依據很多條件來估計物體遠近的。這些條件既有外部的，也有內部的。對判斷物體遠近距離起作用的條件主要有以下幾個方面：

　　（1）對象的重疊。如果觀察對象之間有重疊，那麼就容易辨別出遠近，未被掩蓋的物體近些，部分被掩蓋的物體遠些。當我們眺望遠處時，就是透過重疊來判斷遠近的。

　　（2）空氣透視。由於空氣中塵埃、煙霧等物質的影響，遠處的物體看起來不容易分辨細節，模糊不清；而近處物體則很清晰，細節分明，因此空氣透視也可作為判斷距離的標誌。

　　（3）明暗和陰影。光線的照射會產生明暗差別或陰影，光亮的物體看起來近些，陰暗的物體顯得遠些。

　　（4）線條透視。近處物體形成的視角大，在視網膜上的投影也大，因此被知覺為較大的物體。遠處物體所占的視角小，因而被知覺為較小的物體。

　　（5）運動視差。運動著的物體，由於距離我們的遠近不同，引起的視角變化也不同，從而表現為運動速度的差異。距離近的物體視角變化大，感覺運動速度快；距離遠的物體視角變化小，感覺運動速度慢。

　　4.方位知覺

　　方位知覺，是對物體在空間上所處方向、位置的知覺。如對東西南北、前後左右、上下等的知覺。方位總是相比較而言的，必須

有其他條件作為參考標誌。東西南北是以太陽升落的位置和地球磁場為參考的，上下則是以天地為參考，而左右前後是以人的身體為依據的。可見，離開了客觀標誌就無法辨認方位。

方位知覺是靠視覺、聽覺、嗅覺、觸覺、動覺等來實現的。用眼睛觀察客觀事物，用耳朵辨別聲音的方向，用觸覺、動覺去感知自己身體與客體之間的空間關係，甚至嗅覺在方位的確定上也起著作用。正是許多感知器官的協同配合、相互補充，提高了人的空間定向的能力。

（二）時間知覺

時間知覺是人腦對客觀現象的延續性和順序性的反映，即對事物運動過程的先後和長短的知覺。人總是透過某種衡量時間的媒介來反映時間的。這些媒介可能是自然界的週期性現象和其他客觀標誌，也可能是肌體內部的一些生理狀態。如古人經常利用自然界的週期現象來衡量時間。後來人們發明了計時工具，制定了日曆，使人們對時間的知覺更為準確。

影響時間知覺的因素有活動的內容、情緒和態度及時間標尺的利用等。

「歡娛嫌夜短，寂寞恨更長」就是時間知覺的寫照。時間的客觀性，如朱自清在《匆匆》中所描繪的，也如西班牙作家塞萬提斯的小說《唐吉訶德》中所說的一句話：「每個時間都不是一樣的。」這就有了「怨人覺夜長，壯士嗟日短」，「人逢喜事日子快」，「人到愁時，度日如年」等感嘆。即便在一個時間週期內，人們也常會有「前快後慢」的心理現象。「年怕中秋日怕午，星期就怕禮拜三。」人在一個假期中的時間知覺大都如此。

今天人們的時間觀念不知要比古人強多少倍。旅遊的時間知覺告訴我們，在組織旅遊者旅行遊覽時，應注意以下幾個問題：

第一，旅宜速，即旅行要求快速。旅遊者一般都希望以最快的速度到達目的地，能儘量縮短時空距離。因為旅途這段時間常常被認為是沒有意義的，感覺枯燥、乏味而且容易引起肌體疲勞。為了降低旅遊者的這種不良感覺，旅遊組織者最好能在旅途中安排一些有趣的活動，導遊員作一些遊客感興趣的講解。

第二，遊宜慢，即遊覽活動要求放慢速度。人們外出旅遊的重要目的就是為了遊覽風景名勝、歷史古蹟等。遊覽的內容越豐富、越具有魅力，就越能使人們暫時忘卻時間的流逝，達到「樂而忘返」的境界。

第三，提供各種交通工具要準時。旅遊者在乘坐交通工具過程中，最擔心的就是安全和準時問題。在保證安全的前提下，交通工具能否準時就顯得非常重要。因為準時能保證旅遊者按照計划去安排時間和活動，否則就會感到一切都被打亂了，就會產生煩躁感甚至發展到強烈的不安和不滿。

（三）運動知覺

運動知覺，是指人腦對物體空間移位和移動速度的知覺。透過運動知覺，我們可以分辨物體的靜止和運動，及其運動速度的快慢。

運動知覺依賴於以下一些主客觀條件：

1.物體運動的速度

人們對速度的知覺是有限的，非常緩慢的運動和非常快速的運動，都不能被直接覺察出來。

2.運動物體與觀察者的距離

以同樣速度移動著的物體，如果離我們近，看起來移速快；離得遠，看起來移速慢，有時甚至看不出運動。

3.運動知覺的參考標誌

運動是相對的，對象的運動一般都是以周圍環境的靜止物體作為參照標誌的。在缺乏更多參照標誌的條件下，兩個物體中的一個在運動，人們便可能把它們中的任何一個看成是運動的，如可以把月亮看成在雲後移動，也可以把雲看成在月亮前移動。

4.觀察者自身的靜止或運動狀態

觀察者自身也是運動知覺的重要參照系。例如，在火車上觀看鄰近火車的開動，往往分不清是自己乘坐的火車在開動還是另一列車在開動。這時只有以周圍的建築等固定景物為參照物，或透過肌體平衡器官感覺到自身的顛簸或加速，判定了自身的運動與否之後，才能分辨出哪一列車在運動。

三、旅遊中的錯覺

（一）錯覺的本質和特性

1.錯覺的直接感受性

錯覺是對認識對象的直接反應，凡是脫離眼前的認識對象，由判斷、推理而得出的一切關於對象的認識，都不在錯覺之列。錯覺的直接感受性，也是劃分錯覺和幻覺的一條界限。幻覺，是在沒有客體直接作用於感覺器官的情況下產生的一種虛幻的知覺。幻覺就是通常所說的「白日做夢」，如安徒生在《賣火柴的小女孩》中，描述女孩在又凍又餓的境況下，眼前出現了幻覺。

2.錯覺的主觀性

錯覺是客觀對像在人腦中的一種反映，既具有客觀性，也具有主觀性。錯覺的主觀性是它區別於假象的一個重要特徵。假像是客觀的，是從事物本身發展中產生出來的，是事物固有的，是客觀世

界的組成部分。假象不具有主觀性。

3.錯覺的表面性

錯覺是客觀事物表面現象或外部聯繫在人腦中的反映。法國的國旗是由藍、白、紅三條色帶組成的。這三條色帶看上去顯得非常自然、勻稱，人們一般都覺得它們是寬窄一致的。其實，它們的寬度並不相等，藍、白、紅三種顏色之比是30：33：37。這說明，人們關於法國國旗的錯覺只限於它的顏色及其寬窄這些表面現象，至於顏色的本質是什麼，人們並不能感知，因而也不存在錯覺。錯覺發生的範圍以人們的感官所及為限。

4.錯覺的不正確性

錯覺，顧名思義，是對認識對象的不正確的知覺，錯覺具有不正確性、歪曲性。

綜上所述，錯覺的實質，是指主體對於客體的表面現象或外部聯繫的直接的、歪曲的知覺。

（二）錯覺產生的原因

首先，錯覺的產生與認識對象的客觀環境有關。在異常的外部條件下，特別是在感知對象所處環境發生了新變化的情況下，認識客體往往會出現錯覺。

其次，錯覺的產生也與事物本身有關。如活動的內容就與時間長短的知覺有關；顏色錯覺也是這樣，淺顏色使人感到寬大，深顏色使人感到窄小。

錯覺的產生不僅有客觀方面的原因，更重要的是主觀方面的原因。因為客觀條件只提供產生錯覺的可能性，而錯覺的產生，卻只有透過人的主觀因素才能起作用。

（三）錯覺現象及其在旅遊工作中的運用

錯覺現象包括幾何圖形錯覺、形重錯覺、大小錯覺、方位錯覺和運動錯覺等。

在旅遊資源開發和建設中也常常利用錯覺，以增加旅遊審美效果。特別是中國的園林藝術，常常利用人的錯覺，強化渲染風光、突出景緻的作用。比如園林中的高山、流水，都是透過縮短視覺距離的辦法，將旅遊者的視線限制在很近的距離之內，使其沒有後退的餘地，而眼前只有假山、流水，沒有其他參照物，這樣，山就顯得高了，水就顯得長了。許多現代化遊樂設施也常常利用人的錯覺，組織豐富有趣的娛樂項目。比如，美國航天展覽館就是透過多感官刺激來產生錯覺，從而給遊客帶來驚心動魄的樂趣。

四、旅遊中的社會知覺

社會知覺，是指個體在生活實踐過程中對他人、對群體，以及對自己的知覺。社會知覺是影響人際關係的建立和活動效果的重要因素。旅遊活動中的社會知覺，主要包括對人的知覺、人際知覺和自我知覺。

（一）對人的知覺

對人的知覺，主要是指對別人外表、言語、動機、性格等方面的知覺。對人的知覺主要包括對他人表情、性格和角色的知覺等。對人的正確知覺，是建立正常的人際關係的依據，是有效開展活動的首要條件。

對人的知覺依賴於多種因素，如認知主體、認知客體以及環境等。從認知主體心理方面看，存在一些社會知覺誤區，這些誤區的存在容易給社會認知帶來偏差。這些社會知覺誤區主要有以下幾種：

1.第一印象效應

第一印象效應是指對人或物知覺中留下的第一次印象,這個印像一旦形成會對今後遇到同樣的人和事的知覺產生影響。鮮明、深刻而牢固的第一印象,會給人形成一種固定的看法,影響甚至決定著今後雙方的交往關係,在社會知覺中起重要作用。如對某人的第一印象好,則願意接近他,容易信任他,對於他的言行能給予較多的理解;反之,就不願意接近他,對他的言行不予理解。第一印象只能作為對人的知覺的起點,而不能作為終點。這是因為第一印象不可能全面反映一個人的根本面貌,難免有主觀性;同時人也是不斷變化的,不能一眼把人看死。所以,要歷史地、全面地、發展地看待一個人,才能形成正確的對人的知覺。雖然人們都知道僅靠第一印象來判斷人常常會出現偏差,但實際上每個人都不可避免地受第一印象的影響。

影響第一印象的主要因素,一方面是對方外部特徵的直接影響,另一方面是有關對方的間接訊息的間接影響。

旅遊活動中的第一印象特別重要,這是由旅遊活動的特點所決定的。旅遊者每到一處新地方,接觸到第一個服務員、導遊員,吃第一餐飯等,留下的印象都會特別深刻,甚至會影響整個旅遊過程的心情。作為旅遊工作者一定要時刻注重自己的儀容、言談、舉止和態度,給遊客留下一個良好的第一印象。

2.暈輪效應

暈輪效應,是指認知主體將對客體獲得的某一特徵的突出印象,擴大為對象的整體行為特徵,從而產生美化或醜化對象的現象。

暈輪效應與第一印像一樣普遍,兩者的主要區別在於,第一印像是從時間上來說的,由於前面的印象深刻,後面的印像往往成為

前面印象的補充；而暈輪效應則是從特徵上來說的，由於對認知對象部分特徵的印象深刻，這部分印象泛化為全部印象。暈輪效應之所以導致認知的偏差，其原因是犯了以點帶面、以偏概全的錯誤。

人們常說「一好遮百醜」、「一壞百壞」都是暈輪效應所致。有的學者又稱其為光環效應。這種把認知對象標上「好」、「壞」標籤的知覺方式，是一種認知偏見。認知對象被標明好，就被好的光環籠罩，並被賦予一切好的品質而忽視其所有的不好；認知對象被標明壞，就被壞的光環籠罩，並賦予一切壞的品質而忽視其所有的好。就像月暈一樣，由於光環的虛幻印象，使人看不清對方的真實面目。

暈輪效應在旅遊活動中會妨礙客我關係的正確知覺。這種暈輪效應一旦泛化，便會產生很大的消極作用。如客人第一次到某飯店投宿，碰到了一個態度傲慢的服務員，他就會認為這個飯店整體的服務都不好。又如，有的外國人第一次到中國旅遊，碰巧遇上了交通事故，他就會認為在中國旅遊很不安全。因此，為了使旅遊者產生好的印象，在提供旅遊產品和服務時，一定要預防暈輪效應的消極性。

3.刻板印象

刻板印象，是指認知主體對認知客體產生概括而固定的看法，並對以後該類客體的知覺產生強烈的影響。刻板印象產生的基礎是人們的經驗，並潛在於人的意識之中。如人們普遍認為山東人身材魁梧、正直豪爽；江浙人聰明伶俐、隨機應變。這種刻板印像一旦形成，在對人的認知中就會不自覺地、簡單地把某個人歸入某一群體中去，給人對人的認知帶來偏差。但刻板印象對社會認知也具有積極的一面，即有助於簡化人們的認知過程，為人類迅速適應社會生活環境提供一定的便利。因此，在旅遊工作中，知覺來自不同國家和地區的遊客時，除了瞭解他們的共同特徵之外，還應當注意避

免受到刻板印象的影響，注重進行具體的觀察和瞭解，並注意糾正錯誤的、過時的舊觀念。

　　長期以來，人們對男女性別角色形成了刻板印象。美國心理學家羅森克蘭茲透過大量研究，把美國人性別刻板的內容列成「男性和女性刻板印象表」。

表3-2 男性和女性刻板印象表

女性刻板印象	男性刻板印象
喜歡聊天	攻擊性
機敏圓滑	獨立性
溫和	情緒穩定
善解人意	客觀
安靜	支配
對安全有強烈要求	主動
篤信宗教	競爭性強
愛整潔	富於邏輯性
喜好文藝	直率
推理能力差	喜歡冒險
注意自己的容貌	從不哭泣
比男性更多於生活的忍受，缺少歡樂	自信
發洩怒氣的對象	野心

續表

女性刻板印象	男性刻板印象
想像豐富	愛好教學與科學
好嫉妒	善於經商
忠實於婚姻	善決斷
重道德價值	臨危不懼
	能分清理智與情感
	值得信任
	不怕打擊
	智商較高
	好將自己的意見強加於人

（資料來源：石蓉華.現代社會心理.）

　　此外，社會知覺出現的偏差還有心理定式、近因效應等。在旅遊活動中要認真對待發生知覺偏差的這些主觀傾向，並加以克服。

　　（二）人際知覺

人際知覺，是指人對人與人之間相互關係的知覺。

任何一個社會人都必須與他人發生聯繫，形成人與人之間的不同關係，表現為接納、拒絕、喜歡、討厭等各種親疏遠近的態度，因此對這種關係的正確知覺，是順利進行人際交往的依據。旅遊工作者一方面要盡快瞭解旅遊團體的人際關係狀況，另一方面也要洞悉旅遊工作者自己與遊客之間的人際關係狀況，以便利用這種關係做好旅遊接待工作。

（三）自我知覺

自我知覺，是指一個人透過對自己行為的觀察而對自己心理狀態的認識。人不僅在知覺別人時，要透過其外部特徵來認識其內在的心理狀態，同樣也要這樣來認識自己的行為動機、意圖等。

自我知覺，是自我意識的重要組成部分。隨著自我意識的發展，在社會化進程的影響下，個體的自我知覺水平，一般遵循著生理自我—社會自我—心理自我這一進程。由於每個人社會化程度的不同，以及各種主客觀因素的影響，每個人的自我知覺水平也不完全一樣。比如，有人過分注重自己的身材容貌、物質慾望的滿足；有人則偏重於社會地位、名譽等方面的追求；也有人重視追求高尚情操、實現自我價值等。

旅遊者如果缺乏正確的自我知覺，就可能會選擇自己不能勝任、無法適應的旅遊活動，或者在旅遊中提出不適當的要求，一旦達不到自己的目的，就會產生消極心理。旅遊工作者如果缺乏正確的自我知覺，就不能正確知覺旅遊活動中的客我關係，找對自己的位置，也就不能很好地規範自己的行為。所以，旅遊工作者自我知覺的正確與否，對做好旅遊接待工作具有重要作用。

五、對旅遊條件的知覺

旅遊者的旅遊活動，由食、宿、行、游、購、娛等行為組成。與這些行為有關的事物就是基本的旅遊條件。實踐證明，旅遊者對旅遊條件的知覺印象，對具體的旅遊決策、旅遊行為，以及對旅遊服務的評價等都有顯著的影響。

　　（一）對旅遊目的地的知覺

　　旅遊者之所以作出到甲地而不到乙地或其他旅遊目的地旅遊的決策，在很大程度上取決於其對旅遊目的地的知覺。這種知覺在其未親臨目的地之前，主要是從個人及周圍親友的知識、經驗和旅遊廣告宣傳中得到的。以這種知覺為基礎，結合各人不同的需要、興趣等，人們會注目於不同的旅遊目標，從而選定不同的旅遊目的地。

　　在旅遊過程中，旅遊者對旅遊區的知覺印象，主要表現為景觀是否具有獨特性和觀賞性，亦即是否具有滿足旅遊者心理需要的吸引力；旅遊設施是否安全、方便、舒適；旅遊服務是否禮貌、周到、誠實、公平。

　　（二）對旅遊距離的知覺

　　人們在選擇旅遊目的地的同時，還要考慮從居住地到旅遊區的距離。人們對旅遊距離的知覺，經常是以空間距離的遠近和所需時間的長短來衡量的。比如從上海到杭州，人們較少說要經過幾百里，而是強調要坐幾個小時的車。

　　旅遊距離是影響人們旅遊決策的重要因素之一，通常表現為阻止作用和激勵作用。

　　1.阻止作用

　　旅遊距離是決定旅遊者花費時間、金錢、體能等代價的主要因素。這些代價往往使旅遊者望而生畏。只有旅遊者意識到，能夠從旅遊行為中得到的益處大於所要付出的代價時，他們才會作出有關

的旅遊決策。這些和距離成正比的代價，抑制人們的旅遊動機，阻止旅遊行為的發生。一般情況下，旅遊距離越遠，也就意味著所耗費的金錢、時間、體能等成本越大，所以人們就不會輕易地選擇遠距離的旅遊地。從這個意義上說，旅遊距離會對人們的旅遊產生阻止作用。

2.激勵作用

從另一方面來看，人們外出旅遊的動機之一，是尋求新奇、刺激和別具一格的享受。旅遊距離越遠，也就越有一種特殊的吸引力，使人產生一種神秘感。同時從審美心理學的角度看，距離越遠，越容易增加訊息的不確定性，給人以更廣闊的想像空間，從而產生一種「距離美」。正是由於這種吸引力、神秘感、「距離美」，才會有人捨近求遠，寧願到陌生、遙遠的地方去旅遊。從這個意義上說，旅遊距離又會對人們的旅遊產生激勵作用。

阻止作用和激勵作用，哪種作用更大，又受到許多因素的影響。這些因素除了旅遊者自身的時間、金錢、身體、需要和興趣等以外，還和旅遊景點的開發、建設和廣告宣傳等因素有關。根據旅遊距離的知覺原理，旅遊工作者應充分利用各種方法，積極開展旅遊宣傳，引導人們的旅遊決策。

（三）對旅遊交通的知覺

人們外出旅遊，交通工具是必不可少的，選擇何種交通工具是旅遊者所關心的問題。隨著現代社會的發展，到達同一旅遊地，可供人們選擇的交通工具越來越多，主要有飛機、火車、汽車、纜車、船隻等。而且，人們對交通條件的要求也越來越高，不僅要求快速、安全、舒適，還要在旅途中得到熱情、友好、周到、禮貌的服務。不同的交通工具各具優缺點，旅遊者就是根據對不同交通工具的瞭解，即對旅遊交通的知覺來選擇的。這也促進了交通部門之間的競爭日趨激烈。

六、旅遊者的風險知覺

（一）風險知覺的種類

旅遊決策總是會包含著風險和不可知因素。旅遊者常遇到的風險有以下幾種：

1.功能風險

功能風險，是一個涉及旅遊產品質量和服務優劣的問題。在一般情況下，當旅遊者購買的旅遊產品和享受的各種服務，不能像預期目標那樣滿意時，就存在著功能風險。

2.資金風險

資金風險，是指遊客花在旅遊上的金錢，是否買到了物有所值的旅遊產品和優質服務。

3.安全風險

安全風險，是指旅遊者所購買的產品或服務，是否危及旅遊者的健康和安全。

4.時間風險

時間風險，是指在旅遊活動中能否在預定時間內完成旅遊活動。

5.不可抗力風險

不可抗力風險，是指由於地震、洪水、傳染病、社會動盪等造成的風險。2003年初發生的「非典」事件，表現出旅遊行業在應對不可抗力風險方面的脆弱性，值得認真研究。

6.心理風險

心理風險，是指旅遊產品或服務能否增強旅遊者的幸福感和自

尊心，反過來說，即是否引起了旅遊者的不滿和失望情緒。人們外出旅遊的主要原因之一，是提高自我價值，放鬆自己，因此，消除或減少旅遊者心理風險就顯得十分重要。因為旅遊者所承擔的心理風險，往往要比實際發生的事實風險大得多。

（二）風險知覺產生的原因

不同旅遊者對風險的知覺是不同的。這一方面受旅遊者個人特點（如文化層次、智力水平、經濟水平等）的影響，另一方面也受旅遊者購買的旅遊產品或服務種類的影響。雖然旅遊者知覺到的風險並不等於實際存在的風險，但對旅遊風險的知覺，會影響人們的旅遊決策。

人們通常在以下情況下會感知到風險：

（1）目標不明確。已經決定去旅遊，卻不知去哪裡旅遊，乘坐什麼樣的交通工具，是隨團去還是單獨行動等。

（2）缺乏經驗。一個很少外出旅遊的人，面對眾多的選擇常會感到不知如何是好。

（3）掌握的訊息不充分。缺少訊息或相互矛盾的訊息也能使旅遊者知覺到風險。

（4）受相關群體的影響。個體的行為一旦與相關群體中其他成員的行為不一致時，便會感到來自相關群體的壓力。

（三）消除風險的措施

正因為旅遊者在決策過程中會知覺到各種風險，為了使旅遊活動順利進行，旅遊者總是會想方設法地去防範在旅遊活動中遇到的各種風險，以減少、消除或避免風險。這些方法主要有：

（1）廣泛地蒐集訊息，並進行認真的比較、衡量。

（2）尋求高價格、高收費，購買名牌旅遊產品。

（3）放棄某些旅遊活動。

第二節 旅遊者的學習過程

一、旅遊者學習的作用

遺傳和學習，是兩個影響素質高低的決定性因素。隨著社會文明程度的不斷提高，學習的重要性日益凸顯，人類的生存和發展越來越離不開後天的學習。許多動物在出生不久就能學會獨立生存，有的動物，如蜜蜂，憑自己的遺傳基因，幾乎一出生就能獨立謀生，並不需要有一個向成年蜜蜂學習的過程。但人類卻不同，如果沒有一個後天的學習過程，有最好的遺傳基因也無法在當今這個世界上求得生存。在影響人類行為變化、社會進步的諸因素中，學習是一個關鍵性的因素。

在旅遊活動中，不管是旅遊者還是旅遊從業人員，只有透過學習才能解決在旅遊中遇到的具體問題，滿足旅遊的需要。

二、旅遊者學習的內容

學習是有機體由於後天獲得的經驗而引起的比較持久的行為變化。學者甘朝有等認為，旅遊者學習的內容主要包括旅遊動機學習、旅遊態度學習和旅遊消費學習三個方面。

（一）旅遊動機學習

動機，是推動人們旅遊行為的重要因素。人們減輕焦慮的旅遊動機不是生來就有的，而是經歷了諸如幽靜處的渡假、新異環境的刺激或別開生面的活動調節後身心有愉悅感之後才產生的。而這種

透過學習獲得的減輕焦慮動機的需要，又會在很大程度上對旅遊者選擇旅遊地、旅遊交通工具、旅遊活動項目，以及食宿等決策產生重要影響。

（二）旅遊態度學習

態度，是個體人的心理傾向性，它是個體行為的內在準備，對個體行為具有強烈的促進作用。旅遊態度的習得，會使人們產生旅遊行為。旅遊態度的再習得，可以用來解釋人們旅遊行為再改變的原因。

旅遊態度的學習途徑是多方面的。一是透過社會角色學習；二是透過接受教育學習；三是透過提高知覺能力學習；四是透過觀察、瞭解社會文化發展趨勢學習；五是透過社會實踐學習。

（三）旅遊消費學習

旅遊消費學習，意指人們學習正確地使用旅遊產品。也就是說，學會區別相互競爭的旅遊產品和服務，用以決定如何對待在購買行為中所包含的風險和未知因素。

旅遊消費的學習涉及面很廣，諸如購買什麼樣的產品、接受什麼樣的服務、確定什麼樣的價格、吸取什麼樣的經驗、避免什麼樣的風險等。其中最為重要的一條經驗，就是學習在旅遊決策中如何應對風險和不可知因素。這些風險和不可知因素常會帶來預想不到的後果，令人很不愉快。常見到的風險有兩大類：功能風險和心理風險。

功能風險，涉及旅遊產品的質量和服務優劣問題。如，交通工具出故障、不能按時到達目的地，或旅遊設施出故障，不能正常使用，以及電話不通、水電不通等。

心理風險，是指旅遊產品或服務能否增強遊客的幸福感、自尊心或改進別人對自己的看法等問題。

三、旅遊者學習的過程

學習過程是對一定訊息的提取和處理過程。旅遊者的學習過程，表現為獲得訊息、積累經驗和形成習慣的過程。

（一）獲取訊息

人們解決旅遊問題所需要的訊息，主要來自旅遊商業環境和個人社交環境兩個方面。

1.旅遊商業環境

旅遊商業環境，主要包括旅遊廣告、公共關係、人員推銷和營業推廣等營銷活動。旅遊業經常利用營銷活動向潛在旅遊者和現實旅遊者傳送有關訊息，來推銷自己的產品或服務。這些訊息往往從各方面對人們產生影響，還可以彌補人們的知覺漏失現象，使他們在考慮旅遊和作出旅遊決策時，把知覺以外的旅遊產品和服務考慮到決策範圍之內。旅遊商業環境所提供的訊息，顯然能對潛在旅遊者和現實旅遊者產生積極影響，但如果運用不當，也會對人們產生負面影響。比如，強調某一景區是熱點時，則可能會提醒人們到那裡去旅遊是很擁擠的。

旅遊者是充滿想像力的消費者，旅遊活動是富有想像性的活動。我們必須透過自己的產品，打開旅遊者想像的大門，讓他們展開想像的翅膀去旅遊。這就對旅遊企業的營銷活動提出了更高的心理要求。比如廣告界有一句行話：「能引起人們的注意，你推銷商品的工作就已經成功了一半。」注意是個體心理針對一定對象的指向與集中，處於清醒的緊張狀態；而大腦的認知過程、情感過程都必須在注意這個大的心理背景下才能進行。一個成功的旅遊廣告，一是要把握住旅遊產品和服務的新異性和重要性，以及強度、運動、對比等特徵的刺激；二是要有一個正確的旅遊者心理定位；三

是要掌握好其訴求策略。

2.個人社交環境

個人社交環境包括家庭親屬、朋友、熟人和其他人，這也是個人獲得訊息的主要來源之一。心理學家們研究認為，人們從個人社交環境中獲得的訊息，往往對其旅遊動機產生明顯的影響。來自個人社交環境的訊息與來自旅遊商業環境的訊息在效果上是不同的。這種不同，主要是因為與朋友、熟人之間私人關係緊密，在傳遞訊息時，常常是毫不保留的，並且還會詳加解釋和說明。所以人們會感到來自個人社交環境的訊息，比從商業環境得來的訊息更可靠、更重要，也更少偏見。

（二）積累經驗

1.記憶

記憶是人們對經驗的識記、保持和應用過程。記憶是理性認識階段的開始和基礎。瞭解旅遊者記憶的類型和作用，有利於瞭解旅遊者認識活動的全過程。

（1）記憶類型

根據記憶的內容分為：形象記憶型、抽象記憶型、情緒記憶型和動作記憶型。

根據記憶的形式分為：人腦記憶、電腦記憶、文字照片錄像等資料記憶。

根據記憶的感知器官分為：視覺記憶、聽覺記憶、嗅覺記憶、味覺記憶、膚覺記憶和內部感覺記憶。

（2）記憶對旅遊行為的影響

與旅遊活動有關的記憶表現於前、中、後三個階段。在旅遊活動開展前，旅遊者透過各種途徑有意或無意地記憶了與旅遊有關的

大量訊息，為旅遊決策和活動作好知識和經驗的心理準備。記憶隨著整個旅遊活動的進行，美的經歷是一種美的享受，同時還能增長見識。旅遊者在旅遊活動中透過大腦有意無意地記住大量訊息，美妙的景色、奇異的風土人情等。旅遊者往往還利用照相機、攝影機、購買旅遊紀念品和收集地圖、旅遊資料等來幫助記憶更多的美好經歷。旅遊活動結束後的記憶主要表現在回憶上，美好的回憶是終生難忘的記憶。美好的記憶又能為旅遊產品、訊息的傳播起推進作用。

（3）增進旅遊者記憶的方法

旅遊企業，應該在廣告宣傳，旅遊產品線路的包裝、設計與開發，特色化服務等方面下工夫，便於增進旅遊者的記憶。可以具體運用以下五類記憶方法：形象記憶法、抽象記憶法、機械記憶法、複習記憶法和超級記憶法。

2.想像

想像是人腦對已有的若干表象進行加工改造而創造出新形象的心理過程。想像是思維的一種重要方式，屬於形象思維。想像可分為有意想像與無意想像兩種，有意想像又可分為再造想像和創造想像。

（1）幾種特殊形式的想像

幻想是同個人願望相聯繫並指向未來的特殊想像，如宗教幻想、童話幻想和科學幻想等。幻想既有積極的也有消極的。那種符合客觀規律並能夠實現的幻想稱為理想，反之稱為空想。

靈感是人們在創造性活動中經常伴隨著的一種心理狀態。愛迪生說過，「天才是百分之一的靈感，加上百分之九十九的汗水」。

夢，人的一生約有二十分之一的時光在做夢，所做的夢一般有四種類型，即重現夢、頓悟夢、驚惡夢和預兆夢。日有所思夜有所

夢，所做何種夢與人的經歷、身體的狀況和心理的狀況有關。人一般總是喜歡多做好夢而不喜歡做驚惡夢，常做驚惡夢必定是由於某種身心方面的原因所導致。心理學家研究認為，夢是能夠得到一定程度的控制的，其中有效的方法是在睡眠前作些必要的自我暗示並改善睡眠的環境，以免常做噩夢。心理學家的研究還證明：夢與記憶有關。記得太多時，神經系統的負擔就會「超載」，於是夢就產生。人做夢時的眼球是運動的，不僅在頭腦裡產生一些圖像，還會消除一些稀奇古怪的想法和無用的記憶，從而保留有用的記憶。所以做夢是個篩選信號的過程，透過這些不規則的信號可以消除一些雜念，保持大腦皮層不致混亂，以進行有益的記憶。

（2）想像的品質

想像的品質表現為清晰性、深刻性和豐富性。旅遊者是充滿想像力的消費者，旅遊活動是富有想像性的活動。我們必須透過自己的產品，打開旅遊者想像的大門，讓他們展開想像的翅膀去旅遊。

3.思維

思維是人腦對客觀事物間接的概括的反映。思維是學習過程的最高級階段。思維是以感知、記憶提供的資訊為基礎，透過分析、綜合、比較、抽象、概括、具體化等過程完成的。思維具有間接性和概括性的特點。思維一般可分為形象思維和抽象思維。

（1）思維的品質

思維具有廣闊性與深刻性、獨立性與批判性、靈活性與敏捷性、邏輯性與創造性等品質。

（2）思維與語言

由於思維獨立性的差異，有的旅遊者不易受廣告宣傳的影響，而有的旅遊者則極易受廣告宣傳的誘導。語言是思維的重要工具，因此在旅遊企業經營過程中，導遊、服務員等從業人員所使用的語

言不同，對顧客的心理影響就不同。一句得體的話可以縮短從業人員與旅遊者之間的心理距離，贏得顧客的好感和信任。相反，會影響到客我交往與溝通。

（三）形成習慣

從旅遊動機的產生到旅遊行為的發生，旅遊者的心理過程受諸多方面的影響。學習可以使人形成習慣、偏好。人們透過對具體旅遊產品或服務的認知、使用，會產生興趣、情感，形成旅遊偏好，最終做出購買或重複購買的決定。

第三節　旅遊者的情緒情感過程

認識與情緒、情感在反映的對象和形式上有所不同。認識，反映客觀事物本身，而情緒情感，則反映客觀現實與人的需要之間的關係。認識，透過形象或概念來反映客觀事物，而情緒情感，則透過態度體驗來反映客觀現實與人的需要之間的關係。

一、情緒情感概述

（一）情緒情感的概念

情緒情感，是人對客觀事物所持態度的體驗，是人腦對客觀世界的一種特殊的反映形式，是人類行為中最複雜、最重要的一面。人的情緒情感是任何動物或高智慧的計算機都不能替代的。試想，若是一個人沒有情緒、情感生活，這個豐富多彩的世界對他將毫無意義，無所謂悲傷憂愁，無所謂幸福快樂，不需要友誼的慰藉，也體驗不到愛情的溫馨。就本質而言，情緒、情感為客觀事物的刺激所引起，是一種主觀體驗的過程。它受態度支配，並受需要制約。

（二）情緒和情感的關係

情緒和情感是十分複雜的心理現象，它們是從不同角度提示人的心理體驗的近似概念。對二者做出嚴格區分是困難的，只能從不同的側面對它們加以說明。

情緒，通常是指由肌體的天然需要是否得到了滿足而產生的心理體驗。它是天然的、低級的、與生理需要相聯繫的心理體驗，帶有情景性、衝動性和不穩定性。

情感，是與人在歷史發展中所產生的社會需要相聯繫的心理體驗。它是後天的、高級的、與心理需要相聯繫的心理體驗，具有情景性、歷史性、深刻性和穩定性。

情緒和情感既有區別又有聯繫。情緒是情感的外在表現，情感是情緒的本質內容。情緒、情感是多種多樣的，情感是一種深刻持久的情緒，它反映著人們的社會關係和社會狀況，並對人的社會行為產生積極的和消極的影響。

（三）情緒情感的二極性

把多種多樣的情緒情感的表現形式分為最基本的兩類，就是情緒、情感的二極性。它主要體現在以下幾個方面：

1.肯定的與否定的

例如，滿意與失意、快樂與悲哀、熱愛與憎恨、敬慕與蔑視、興奮與煩悶、輕快與沉重等。構成肯定或否定兩極的情緒、情感，不是絕對地互相排斥的。對立的兩極性在一定條件下可以互相轉化，如「樂極生悲」、「苦盡甘來」等。

2.積極的與消極的

積極的情緒，如愉快、熱情等，能夠增強人的活動能力，促使人積極地行動。消極的情緒，如煩悶、不滿等，則降低人的活動能

力。在有些情況下，同一情緒可以既有積極的性質又有消極的性質，如在危險情境下產生的恐懼情緒，既會抑制人的行動、削弱人的精力，又可驅使人動員自己的能量同危險情境作鬥爭。

3.緊張的與輕鬆的

緊張和輕鬆，一般與人所處的情境、面對的任務、對個人需要的影響等相聯繫。當人所處的情境直接影響個人重大需要的滿足，以及面臨重大任務需要完成時，情緒就會緊張起來。相反，則比較輕鬆。一般說來，緊張的情緒與人活動的積極狀態相聯繫。人們進行的任何活動，都需要激發起情緒的一定緊張度。否則，情緒處在很低的水平而鬆鬆垮垮，甚至處在半睡眠狀態，是無法適應任務和活動要求的。但過度的緊張情緒也會引起抑制，造成心理活動的干擾和行為的失調。

4.激動的與平靜的

激動的情緒，表現為強烈的、短暫的，然而是爆發式的心理體驗，如激憤、狂喜、絕望。激情的產生，往往與人們在生活中占重要地位、起重要作用的事情的出現有關，而且這些事情違反原來的意願並以出乎意料的形式出現。與激動的情緒相對立的是平靜的情緒。人們在大多數情況下，是處在平靜狀態之中的，在這種狀態下，人們能從事持久的智力活動。

5.強烈的與微弱的

許多類別的情緒都具有由強到弱的等級變化。如從微弱的不安到強烈的激動，從愉快到狂喜，從擔心到恐懼等。情緒的強度越大，人自身被情緒捲入的程度就越大。情緒的強度決定於事件和活動對人的意義的大小，以及人的既定目的和動機是否能夠實現。

肯定的與否定的、積極的與消極的、緊張的與輕鬆的、激動的與平靜的、強烈的與微弱的等每一對對立的情緒之間，都存在強度

不同的中間情緒狀態，如非常滿意與非常不滿意之間有很滿意、滿意、基本滿意、不滿意、很不滿意等。人們在某時某地的情緒、情感總是處於兩極之間的某一位置。

兩極性是相對的，沒有愛就無所謂恨，沒有快樂就無所謂悲傷，沒有緊張就無所謂輕鬆。因此，所有情緒、情感的兩極性都是相互聯繫的，並可以在一定條件下相互轉化。

（四）情緒、情感的功能

正常的情緒反應，有助於人適應環境，良好的情感生活有益於身心健康。情緒、情感的功能表現在以下幾個方面：

1.強力功能

人在情感激動或情緒衝動之時，容易呼吸加速，這是要增進體內的氧化作用；心跳加快、血壓升高，是要增加血液循環，加強輸送作用；部分動作受到抑制，是要節約能量等，這時人就會產生一種較大的力量，去抵抗壓力或逃避危險。人正是有了這種靈敏的心理與生理機制、奇特的功能，才能更好地適應複雜的環境。

2.信號功能

情緒、情感是人思想意識的自然流露。如在言語彼此不通的情況下，憑著表情，彼此也可以相互瞭解，達到交往的目的。

3.感染功能

人的情緒、情感具有感染性。人與人之間的情感溝通正是由於情感、情緒的易感性功能，才能以情互動。文學、藝術、電影、電視、戲劇、歌曲和音樂等，無不是以情感人。

4.調節功能

情緒、情感能在很大程度上調節人的行為活動。當然，情緒、情感也由大腦控制，受到人的世界觀的支配。思想水平高的人，就

不會完全受情緒、情感的左右，單憑感情用事。

（五）情緒情感的分類

為了便於理解和把握，根據情緒情感的性質、狀態及其所包含的社會內容，可以作出如下三種不同的分類：

1.根據情緒、情感的性質分類

（1）快樂

快樂，是一種在追求並達到所盼望的目的時所產生的情緒體驗。快樂的程度取決於願望的滿足程度和滿足的意外程度。快樂的情緒從微弱的滿意到狂喜，可分為一系列程度不同的級別。

（2）憤怒

憤怒，是由於妨礙目的實現的因素造成緊張積累而產生的情緒體驗。憤怒的程度取決於對妨礙目標實現的因素對象的意識程度。憤怒從弱到強的程度變化，是輕微不滿—慍怒—怒—憤怒—暴怒。

（3）恐懼

恐懼，是在危險情境下產生的情緒體驗。引起恐懼情緒的原因，主要是缺乏處理可怕情境的經驗或能力。

（4）悲哀

悲哀，是指失去自己心愛的對象，或自己所追求的願望破滅時所產生的情緒體驗。悲哀的程度取決於所失去的對象和破滅的願望，對個人或社會的價值的大小。悲哀按程度的差異表現為失望—遺憾—難過—悲傷—哀痛。

（5）喜愛

喜愛，是指對特定對象的某種需要得到了滿足而產生的情緒體驗。喜愛表現為接近、參與、欣賞或獲得。事物、活動、藝術品和

人，都可以是人們所喜愛的對象，引起人們喜愛的情緒體驗。

2.根據情緒、情感發生的強度、速度、持續時間等分類

（1）心境

心境，是持久而微弱的情緒狀態。心境由於持久且具有瀰散性，故可以形成人的心理狀態的一般背景。一個人在愉快、喜悅的心境中，彷彿一切都染上了「快樂的色彩」，看什麼都那麼順眼，對一切都感到滿意。而處在憂愁悲傷心境中的人，在一段時間裡就表現得無所不悲，彷彿一切都染上了「憂傷的色彩」。心境的特點，是不具有特定的對象，即心境不是對某一事物特定的體驗，而是一種具有瀰散性的情緒狀態。

心境可分為暫時心境和主導心境兩種。暫時心境，是由當前情緒產生的心境。例如，人們在欣賞藝術表演時會產生愉快的心境，當演出結束後，這種心境還會持續一段時間，但不會很長。隨著其他情境和事物的出現，這種心境就會逐漸消失。主導心境，是由一個人的生活道路和早期經驗所造成的個人獨特的、穩定的心境。主導心境是以生活經驗中占主導地位的情感體驗的性質為轉移的，它決定著一個人的基本情緒傾向。一個具有良好主導心境的人，總是朝氣蓬勃，具有樂觀的情緒。這樣的人，別人比較願意並容易和他交往。一個具有不良主導心境的人，則會經常表現為失望、憂愁和情緒消沉。這樣的人，別人不太容易和他交往。當然，對主導心境不好的人，更需要給以熱情的關心、幫助並予以更多的諒解。

心境的產生總是有原因的，其原因也是多種多樣的。個人生活中的重大事件、事業的成敗、工作的順利與否、與周圍人相處的關係等，都能引起某種心境。此外，身體的健康程度、自我感覺及氣候的變化等，也可能成為某種心境發生的原因。

（2）熱情

熱情，是一種強有力的、穩定而深刻的情感。熱情的人情緒飽滿、生活豐富、動作迅速、學習和工作很有效率。熱情的人蘊蓄著堅強的意志力。巴夫洛夫指出：「科學是需要人的高度緊張性和很大的熱情的。」因此，熱情是一種對學習和工作具有巨大推動力的健康情感。

（3）激情

激情，是強烈、短暫、爆發式的情緒狀態。激情是由對人具有重大意義的強烈刺激所引起的，這種刺激的出現及出現的時間往往出人意料。人產生激情時伴有明顯的外部表現，如，欣喜若狂、悲痛欲絕等。激情發生時，肌體內部也會出現顯著的變化，如心跳、呼吸加快，血壓升高，毛髮豎立，語速加快等。這是因為在大腦皮層相應部位引起強烈的興奮，降低了皮層對其他部位的控制作用。

激情有積極和消極之分。積極的激情，與理智和堅強的意志相聯繫，它能激勵人們克服艱險，成為正確行動的巨大動力，如運動員參加國際性比賽時，為國爭光，打出國威，這就是激勵他們力量的源泉。而消極的激情，對有肌體活動具有抑制作用，使人的自制力顯著降低，如在絕望時目瞪口呆、呆若木雞，或引起衝動的行動，如打人、摔東西等。

（4）應激

應激，是在突然出現的異常緊急情況下所產生的情緒狀態。有些人在應激狀態下會姿態失調、語無倫次、呆若木雞；但也有些人在應激情況下反而表現得思維清晰、精確靈敏，反應能力增強。這種個體差異，主要是受人的性格、經驗、知識以及道德品質、理想、對集體的義務感和責任感等因素的影響。

3.高級情感的分類

現代心理學中，人們習慣於把複雜的情緒稱為高級情感（情

操）。情操是人對具有一定文化價值的東西（如道德、學問、藝術等）所懷有的帶有理性的深沉情感，包括道德感、理智感和美感等。情操也是情感和操守的結合。所謂操守即指人的堅定的行為方式和品行。情操受個人的生活經驗、教育水平、社會生活條件等因素的制約，是構成個人價值觀和品行的重要因素。高尚的情操是在環境、教育和實踐中逐漸形成的。在很大程度上依靠著能令人愉快的客觀環境和環境的變化。高尚的情操是人的精神生活的重要內容之一，它對調整人的行為、指導人的行動有著重要的意義。

（1）道德感

道德感，是用道德準則去感知社會行為時所產生的情感體驗。例如義務感、責任感、友誼感、同情感、仇恨感、忌妒感、自豪感、尊嚴感等，都是道德感的不同表現。當一個人的思想、行為符合道德標準時，就產生肯定的情感體驗，感到滿意、愉快；反之，就會產生不愉快的心情，會感到內心痛苦和良心的譴責。當別人的思想意圖和行為舉止符合道德標準時，就對他肅然起敬，反之，則對他產生鄙視和憤怒的情感。道德感在高級情感中占有特殊的地位，對人的言行起著重要的制約作用。它可以迫使人按照道德準則去衡量和影響別人的言行；同時也以此規範自己的言行，促使自己成為一個道德高尚的人。

（2）理智感

理智感，是由客觀事物間的關係是否符合自己所相信的客觀規律所引起的情感。客觀事物所表現出來的關係，如果出乎自己所相信的客觀規律之外，就會感到困惑不解，甚至痛苦。如果別人發現的客觀規律與自己所相信的客觀規律不符，或自己不懂，也會感到痛苦，感到不愉快。透過再認識，經過調整，解除了認識上的矛盾，才能感到愉快。例如，求知感、驚訝感、懷疑感、堅信感、滿意感等，都是理智感的不同表現。理智感是和人的認識活動、求知

慾和認識興趣的滿足，以及對真理的探求相聯繫的。當一個人的活動與深刻的理智相聯繫時，往往會取得一定成就。

（3）美感

美感，是對客觀現實及其在藝術中的反映進行鑑賞或評價時所產生的情感體驗。如對自然景色的欣賞、對祖國山河的讚美、對新人新事的喜愛和對藝術作品的鑑賞，都是美感的體驗和表現。美感是客觀事物與主體審美需要的不同關係的反映。對同一客觀對象，不同的人，會有不同的美感。美感還具有社會性和民族性。美感會受到社會生活條件的制約。一個人對美的需要，總是反映一定社會的審美標準。不同民族由於在文化、風俗習慣、傳統觀念、所處的地理環境、氣候條件等方面各不相同，形成了具有民族特點的不同的審美意識，形成了美感的民族差異。

此外，成就感、期待感、自我安慰感、虛榮和忌諱心理等，也屬於情感的社會情操範圍。

（六）表情

情緒的生理機制極為複雜，這裡僅對其外部表現——表情作些介紹。情緒發生時，表現在身體外部的生理變化叫做表情。達爾文的進化論認為，表情是動物生存競爭與適應環境的手段之一。如狗在興奮時會晃動尾巴，害怕時會夾著尾巴。甚至有些植物也會出現類同表情的反應。如「含羞草」，人接觸到它就會蜷縮，有的植物則會改變顏色。相比之下，人類的表情不像動物表情那樣，對適應環境起著直接的作用，而是更複雜、更細膩。

由於情緒的變化會引起肌體的生理變化及表情動作的變化，所以可以透過測量肌體的生理變化和觀察表情變化，間接地去瞭解別人的情緒。人的情緒發生變化時，會引起呼吸系統、循環系統及生物電的變化，利用現代醫學儀器，透過測量呼吸、心跳、血壓、腦

電圖等的變化，便可瞭解人的情緒變化。

人們表達思想、交流情感的主要手段之一是語言，但有些心理狀態是無法用言語表達的。言語有時可「口是心非」，但表情卻不容易掩飾。因此，客人對旅遊從業人員的表情是極為敏感的。

表情可劃分為面部表情、言語表情和身體表情等。

1.面部表情

人的面部表情極為豐富，最能表達高興、羞怯、憤怒等情緒。如：

高興——眉開眼笑、眉飛色舞；

羞怯——滿面紅暈、臊眉耷眼；

憤怒——面部青筋暴凸、橫眉立目。

面部表情主要是透過眼睛和臉部肌肉的運動產生的。眼睛能表達友好、溫和、探究、懷疑、貪婪、高傲、自信等豐富的表情，故有「眼睛是心靈的窗戶」之說。面部肌肉運動，最為明顯的是嘴巴。

2.言語表情

言語表情主要是透過言語的音調、強度、節奏、速度等表達出來的。如：

高興——音調比較高，速度比較快，語音高低差別比較大；

悲哀——音調低、緩慢，語調高低差別比較小；

憤怒——音調比較高，速度特別快。

3.身體表情

身體的姿態也是表達情緒的一種方式，其中以手和足的動作最

為明顯。如：

高興——手舞足蹈、拍手鼓掌；

懊惱——捶胸頓足、抓耳撓腮；

焦急——兩手相搓、來回踱步。

值得注意的是，不同民族、不同文化背景的人，在面部表情上大體一致，而在身體表情上存在差別。如有的國家搖頭表示贊成，點頭表示反對。

閱讀資訊3-1

微妙有趣的「身體語言」

人的手勢、姿勢和面部表情，傳遞的訊息十分豐富，科學家稱之為「身體語言」。心理學家艾伯特·梅拉賓曾得出這樣一個公式：情感表達＝7%的詞語＋38%的聲音＋55%的面部表情。可見言語在交際中僅占很小的比重，更多的是人的「身體語言」。這些千姿百態的身體語言，是十分微妙、非常有趣的。

1.雙手暴露性格

你在與人交往時，可曾注意到，人的心情和性格，可以透過手勢暴露出來。

如果你一邊與人談話，一邊擺弄拇指，或者玩弄其他小東西，表明你此時內心緊張，缺乏自信。如果你的雙手自如地放在自己大腿上，會顯示出你鎮定自若。

如果對方在說話做手勢時，手掌伸開，手心朝上，那麼他可能是個直率、誠實的人。如果他一邊說話，一邊用手指著你的鼻尖，那麼他可能相當自負，總想顯示自己高人一等。如果他不時地單手握拳，舉臂向上，好像「宣誓」的樣子，表面上十分誠實，但往往

相當虛偽。如果他邊說話，邊不自覺地用手摸臉、掩口、摸鼻子、擦眼睛，這些小動作表明他可能在說謊。而撫摸或抓下巴，表明這種人老練，處理問題比較理智。

握手，也是大有學問的。盈盈一握，就把人的性格、情緒、態度暴露無遺。對方與你握手時，如果手並不全伸出來，拇指彎向下方，這表明他不讓你完全握住他的手，在無聲無息中顯示自己的權威。如果他手指微向內曲，而掌心凹陷，是誠懇親切的表示。握手的力度均勻，說明他的情緒穩定。握手時，用拇指緊壓著你的手背，並作輕輕的搖晃，表示他是理智與情感並重的。彼此交情極深，或久不見面，常把手握得極嚴，並不斷地搖動。如果彼此之間交往不深，而他卻把你的手握得緊緊的，久久不願放開，他可能是有求於你。如果他只是伸出一個手指尖，或者只是伸出一只冷冷的手而毫無相握之誠意，這是對人的一種輕視，瞧不起你。握手時，他隨便一捏，旋即放開，除非他有急事，否則，這是一種冷淡的表示，你還是趕快道聲「再見」為好。

2.眉眼流露情感

眉眼是面部傳遞訊息最有效的器官。俗話說，眼睛是心靈之窗。古人就有「胸中正，則眸子燎焉；胸不正，則眸子暗焉」。當人心情愉快時，眉開眼笑，眼睛閃爍生輝，炯炯有神；鬱鬱寡歡時，則愁眉緊鎖，目光無神；氣憤發怒時，雙目圓睜，橫眉立眼；傷心失意時，目光呆滯，暗淡無光；不理解時眨巴眼睛；不滿意時緊皺眉頭；全神貫注時目不轉睛；而眼珠一轉，則意味著又有什麼新點子出來。

眼光注視的頻度，可推斷一方在另一方心目中的地位。如果你對某人有好感，則往往會多看幾眼；如果對某人反感，則不屑一顧。在談話中，如果對方不敢正視你，說明他有害羞或懼怕心理；如果對方眼睛總是環顧別處，說明他正在用心尋找話題；如果對方

不停地眨眼皺眉，表明他對你的話不耐煩或不感興趣。

　　眉眼的動作神態，在不同的國家有不同的表示。兩個美國人在正常談話中，雙方目光接觸只持續一秒鐘；如凝眸對視，表示關係密切，情深意濃。在英國，有禮貌的人聽別人講話，總是目不轉睛地看著對方，並時而眨眼以示高興。而阿拉伯人則喜歡靠得很近說話，眼睛直盯對方，這種姿勢對中國人來說，卻使人感到討厭。瑞典人交談時，互相打量的次數要多於英國人。日本人對話時，目光要落在對方的頸部，這樣對方的臉和雙眼就映入自己眼簾的外緣，如果大眼瞪小眼則是失禮的行為。

　　3.坐姿顯示心境

　　心理學家在一個圖書館的閱覽室裡做過一個實驗，當週圍到處都是空位時，剛進來的人卻偏要緊靠一個人坐下，那麼原先的那個人不是侷促不安地移動身體，就是悄悄走開。這說明兩個人的關係生疏，在心理上要保持一定距離。在有座位選擇的情況下，喜歡並排而坐，說明兩個人有共同感；喜歡對著坐的人，比喜歡並排坐的人更希望自己能被對方所理解。

　　當一個人就座時，如果是輕輕的，則表示他是一個悠閒的人，心情平靜、舒暢。如果坐姿「軟軟的」，除非他當時是因為疲倦，想休息休息，否則，一個經常坐姿疲軟無力的人，會是一個缺乏衝動、心安理得的人。而一個人就座時是猛地一坐，則表示他此刻情緒不佳，心煩意亂，或遭受到了什麼不幸和挫折。如果坐下去，斜躺在椅子上，表明他具有心理上的優越感，或想處於高人一等的地位。挺著腰直端端坐著的人，或表示對對方的恭敬、順從，或被對方的言談所吸引，興味濃厚。雙腿習慣性地不時碰撞，表明他心神不安。如果他不時地晃腿，或用足尖擊地，他可能是用這些動作來減輕內心的緊張。總之，只要你仔細觀察，就不難發現不同的坐姿反映著不同的心理狀態。

研究身體語言當然不是為了獵奇，因為人類的生活需要交際的技能，甚至培養演員、教師、記者、外交人員和偵察人員等，也離不開傳授交際的學問。而人的表情、舉止、目光都與交際這門學問密切相關，掌握身體語言對人的正常交際是大有用處的。

二、旅遊者的情緒情感

旅遊行為是旅遊者在旅遊活動過程中滿足某種需要的社會性活動。一方面，旅遊者的情緒情感影響著旅遊者的行為；另一方面，旅遊者的行為也受到情緒情感的影響。二者是相互作用的互動關係。

（一）影響旅遊者情緒、情感的因素

在旅遊活動中，能引起旅遊者情緒情感變化的因素，主要有以下幾個方面：

1.需要是否得到滿足

人們外出旅遊就是為了滿足某種需要。需要是情緒產生的主觀前提。人的需要能否得到滿足，決定著情緒的性質。如果旅遊能夠滿足需要，旅遊者就會產生積極肯定的情緒，如高興、喜歡、滿意等；如果旅遊者的需要得不到滿足，就會產生否定的、消極的情緒，如不滿、失望等。

2.活動是否順利

不僅行動的結果會產生情緒，在行動過程中是否順利，也會導致不同的心理體驗。

3.客觀條件

旅遊活動中的客觀條件，包括遊覽地的旅遊資源、活動項目、

接待設施、社會環境、交通、通信等狀況。地理位置、氣候條件等也是影響旅遊者情緒的客觀條件。

4.團體及人際關係

一個團隊中成員之間如果心理相容，互相信任，團結和諧，就會使人心情舒暢，情緒積極；如果互不信任，彼此戒備，則會隨時處在不安的情緒之中。在人際交往中，尊重別人、歡迎別人，同時也受到別人的尊重和歡迎，就會產生親密感、友誼感。

5.身體狀況

身體健康、精力旺盛，是產生愉快情緒的原因之一；過度疲勞或身心健康欠佳，容易產生不良情緒。因此，旅遊工作者應該隨時注意遊客的身心狀態，使其保持積極愉悅的情緒，以保證旅遊活動的正常進行。

（二）旅遊者的情緒、情感的特徵

1.興奮性

興奮性常常表現為「解放感和緊張感兩種完全相反的心理狀態的同時高漲」。如考試後去旅遊的解放感；久別重逢的緊張感等。又如外出旅遊，使人們暫時擺脫了單調緊張的日常生活和工作中對人的監督控制，這給人們帶來了強烈的解放感；然而，到異地旅遊可能接觸到新的人和事，對未知事物和經歷的心理預期，卻又使人感到缺乏把握和控制感，難免會感到緊張。無論是「解放感」還是「緊張感」，其共同特徵是興奮性增強，表現為興高采烈和忐忑不安。

2.感染性

旅遊服務的情緒，情感含量極高，以致被稱為「情緒行業」。在旅遊活動中，旅遊者和旅遊工作者的情緒都能影響別人，使別人

也產生相同的情緒。比如，導遊員講解時的情緒如果表現出激動、興奮、驚奇等，遊客就會對導遊員的講解對象表現出極大的興趣；如果導遊員表現得厭煩、無精打采，遊客肯定會覺得索然無味。當然，遊客的情緒也會影響導遊員的情緒。

3.易變性

在旅遊活動中，旅遊者隨時會接觸到各種各樣的刺激源，而人的需要又具有複雜多變的特點，因而旅遊者的情緒容易處於一種易變的不穩定狀態。

（三）旅遊者的情緒、情感對行為的影響

人的任何活動都需要一定程度的情緒和情感的激發，才能順利進行。情緒、情感對旅遊者行為的影響，主要表現於以下幾個方面：

1.對旅遊者動機的影響

要促使人們產生旅遊行為，首先要激發人們的旅遊動機，而喜歡、愉快等情緒可以增強人們的活動動機，使之作出選擇決定的可能性大大增加；消極、悲觀、懊悔的情緒會削弱人們從事活動的動機。

2.對旅遊活動效率的影響

人的一切活動都需要積極、適宜的情緒狀態，才能取得最大的活動效率。情緒與工作效率的關係理論說明，旅遊者的情緒過高或過低，都不利於產生最佳的活動效率。過低的情緒不能激發人的能力，而過高的情緒會對活動產生干擾作用。

3.對人際關係和心理氣氛的影響

人在良好的情緒狀態下，會增加對人際關係的需要，對人際交往表現出更大的主動性，並且容易使別人接納，願意與之交往。在

旅遊活動中，旅遊工作者應該細心觀察旅遊者的情緒變化，主動引導他們的情緒向積極方向發展，並利用情緒對行為的影響作用，協調旅遊者與各方面的人際關係，創造良好的心理氣氛，達到旅遊服務的最佳狀態。

第四節 旅遊者的意志過程

當態度的三種成分高度協調一致時，易使潛在遊客形成旅遊偏好（意志），進入旅遊決策階段。

一、意志概述

（一）意志的概念與特徵

意志，是自覺確定目的，並根據目的支配、調節個體行為，克服各種困難，以實現預定目的的心理過程。人的意志是人類所特有的心理過程，具有三個特徵：

1.自覺的目的性

意志，是深思熟慮後的，而不是勉強的，或一時衝動的行為。衡量的標誌，一是行動目的確實符合客觀事物發展的規律；二是行動目的服從於社會公認的社會準則。

2.克服困難的努力

意志行為必須是作出巨大努力的自覺行為。所謂巨大努力是指克服各種困難的努力，主要體現於兩個方面：一方面是來自外部的困難，即客觀阻力，如物質條件、社會觀念等；另一方面則是來自自身的困難，如經驗不足、能力不足和情緒干擾等。

3.控制自己的行為

支配和確定行為方向，並轉化為排除干擾、發動積極性、調整偏差、克服困難的實際行動。

（二）意志與認識、情感的關係

1.意志與認識的關係

認識活動是意志行為的前提。認識為決策提供方法，對意志起調節作用；意志因素又可以影響人的認識活動，使認識活動進行得更全面、更深刻。

2.意志與情感的關係

積極的情感能鼓舞鬥志；意志堅強的人，可以控制、調節人的情感。二者之間起強化或抑制作用。

（三）意志品質

人們由於所受教育和實踐的不同，而產生不同的意志品質。意志品質表現為自覺性、果斷性、自制性和持久性等。

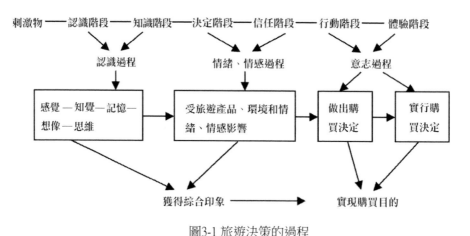

圖3-1 旅遊決策的過程

二、旅遊者心理活動的一般過程

旅遊者在經歷了認識和情緒、情感兩個心理活動過程後，還要經歷意志過程才能最終作出購買旅遊產品的決策並付諸實施。意志過程會使旅遊者堅定其對購買目標的信念，並使其積極地進行購買活動，排除來自內、外部的干擾，克服困難，作出並實施決策。意志過程與外部刺激和旅遊者自身的心理特徵有關。對旅遊宣傳銷售人員而言，旅遊者的心理特徵是不能改變的，但外部環境是可以控制的。我們要針對不同心理特徵的人，完善外部環境，重視旅遊者的意志過程，促使其最終作出購買決定。（旅遊決策的過程見圖3-1。）

第五節　旅遊者的審美心理過程

旅遊，是一項非常複雜的社會活動，也是一種高級的審美活動。它是集自然美、社會美和藝術美之大成的綜合性審美活動。從審美心理學角度來探討旅遊者的心理，是一條新穎、有趣的途徑。

一、關於審美的學說

（一）審美心理學的思想淵源

審美心理學形成於西方，但就其思想淵源而言卻並不侷限於西方。

中國傳統文化在審美方面有著極深的功底，其文化歷史要比西方的「距離說」等久遠得多，但為什麼我們的先人沒有創造出這方面的系統理論呢？原因有二：一是古人身上濃烈的「出世」態度，把自己與現實的距離拉開太遠，只求「共存」、「合一」，沒有解

釋世界的目的，即只注重研究「應該是這樣的」，而忽視了「為什麼是這樣的」問題。二是古人過分「詩化」的思維特點，靈感式、頓悟式、片段和非邏輯化。以上兩方面的特點（或是原因）使得古人即使對事物有了正確認識，也不能形成解釋世界的系統的邏輯化的理論。中國民族文化的特點，人文領域是這樣，科技領域也是這樣，中國古代有很多領先於世界的技術發明，卻極少有科學發現。

中國古代哲人對審美心理方面的思想見解，雖然缺乏系統性，但卻有著極強的深刻性和獨到性。這方面的代表是莊子和孔子，他們的審美心理觀點幾乎是對立的。

莊子的「至樂無樂」說，認為澄懷忘我狀態中達到的快樂，不同於生理慾望滿足後的快樂，生理快樂只是自身需要暫時得到滿足的快樂，要想真正達到快樂的境界，必須清心寡慾，達到無為境界，「吾以無為誠樂矣」。

與此觀點相類似的，是古代西方的畢達哥拉斯。他認為，要想獲得審美快樂，就要拋開功名利祿，當生活的旁觀者。他說：「生活就像是一場體育競賽，有些人充當角力士，還有些人成為調停者，而最好的位置卻是旁觀者。」就像古代許多隱士所持有的人生態度，如陶淵明有「采菊東籬下，悠然見南山」的快樂和境界。

持類似觀點的還有柏拉圖。正如莊子把美歸之於「道」，柏拉圖認為「理念」是一切美好事物之所以美的源泉。他認為，美感與生理慾望的滿足是無關的，美感是一種精神境界，一種真正的快樂。柏拉圖在解釋人怎樣才能體驗到美時認為，一個人如果受到塵世慾望的汙染，「把自己拋到淫慾裡，像牲畜一樣縱情任欲，違背天理，既沒有忌憚，也不顧羞恥」，就永遠別想享受到窺見美的快樂。一個參與塵世紛爭過多的人，只能使自己對美的感受遲鈍。只有那種「像一隻鳥兒一樣，昂首向高處凝望，把下界一切置之度外」的人，才能感受到美。對這種超脫生理慾望和塵世紛爭的精神

狀態，他稱為「迷狂」，而美感恰恰就是靈魂在「迷狂」狀態中對於美的理念的回憶。

孔子的「平衡」說，強調的則是一種內在和諧或「情理調和」。他認為，通向人的最高境界之路，是「興於詩，立於禮，成於樂」，以理節情，合情合理，美就是「善」，強調生理與道理必須平衡，而不是無關。

與孔子持有類似觀點的是西方的亞里士多德。他認為，「美是一種善，其所以引起快感，正是因為它是善」。在他看來，藝術品之所以喚起愉快的審美情感，除了對情感的作用外，並不排除它對理性在起作用。

（二）西方主要的審美理論

1.審美趣味說

18世紀前，西方美學的研究中心是探討造成美的條件，即探討客觀存在的一面。18世紀後期，人們開始轉向對審美反應的心理狀態的探索，即主觀「審」的一面。較為系統的審美心理探索始於英國經驗主義，即審美趣味說的建立。

審美趣味說認為，審美是透過人的本性中天然存在的一種專門欣賞美的器官，即「趣味」器官的能力來完成的。後來，有人進一步提出，審美不是透過專管審美的特殊器官來完成，而是透過一種特殊的活動方式「聯想」來完成。只要有適度的「聯想」，任何事物都可以變成美。此後，休謨提出了審美標準問題，認為審美趣味能力存在可以找到的標準。而康德則把趣味判斷的客觀性，歸結為人們的「先驗的共同感」。

2.審美態度說

繼審美趣味說之後，興起了另一個有影響的審美心理學說，就是審美態度說。所謂審美態度，是指唯有審美時才出現的一種奇特

的心理狀態，而且外物美和不美，或能否發現外物的美，都由這種態度所決定。這一學說，在東方可追溯到莊子，在西方最早可追溯到柏拉圖。而在現代最具代表性的是美學家布洛的「距離說」。

3.精神分析學派

弗洛伊德認為，審美經驗的源泉和藝術創造的動力，均存在於無意識領域之中，也就是本能慾望。這些本能主要是性本能。由於性本能不能為社會所接受，就不得不尋找為社會所接受和讚許的方式來表現，這就是「昇華」。藝術想像就是一種昇華。「凡是藝術家，都是被過分的性慾需要所驅使的人。」總之，性慾的替代性滿足，是藝術品和其他審美對象賦予人的真正快樂，是美之所以美的源泉，是藝術品真正意味之所在。欣賞時將藝術品和美的自然當成他的「情人」的代替者，借助於它們對自己失去的愛產生慰藉。這種替代性滿足會在相當一段時間內，對那種在現實層次中追求滿足的衝動，造成一種減緩和淨化作用。

弗洛伊德的學生榮格反對他的老師關於性本能決定藝術創造的觀點，進而提出了「集體無意識」說，認為審美的根源是心靈的某種秩序或結構，而不是性本能所能涵蓋得了的，也不是個人的經驗所能說明的。正是這種深層結構，把個體的種種經驗和印象組織成了美的形式。「集體無意識」是人與自然以及人與生活發生關係的不可缺少的因素，它兼有社會性和生物性，也是理性和智慧的本源。它積澱於人類心理底層，不為意識所知，但決定著人的認識能力和心理行為。

4.格式塔學派

格式塔學派用異質同構論解釋審美經驗的形成，認為激起審美經驗的因素，本質上都是力的作用。該學派的代表人物之一阿恩海姆曾用試驗來證明，支配「悲哀」感情的力的模式。「一個心情十分悲哀的人，其心理過程也是十分緩慢的……他的一切思想和追求

都是軟弱無力的，既缺乏能量，又缺乏決心，他的一切活動看上去也都好像是由外力控制著。」既然外部事物所展示的力的式樣，可以與人的內在感情達到異質同構，它們就可以表現人類的感情。他認為普通感知忽視人的內在本質的外部表現，只以科學的或政治經濟的標準去對事物分類；審美感知則是以表現性作為對各種事物分類的標準。按他的觀點，審美知覺是一種生物本能。

二、審美的心理因素

科學高度發達的今天，我們認識到，審美作為一種有別於生理趣味的高級心理能力，它不只是由遺傳和本能決定的，而是由個體後天的生活經驗和心理能力的共同參與獲得的，是人的生物本能融合了理性和時代精神的一種更加高級、更加複雜的感性直觀活動。一個人的審美趣味是否發達，取決於他的文化修養和知識水平。

旅遊者在旅遊過程中發生的審美過程，主要涉及四種心理要素，即感知、想像、理解、情感。這些要素構成了審美經驗的基石，它們之間的相互作用最終形成了審美經驗。

（一）感知

人的感覺、知覺，通常對審美起著先導作用。這是由審美對象的感性特點所決定的。當人對某些色彩、質地或單個的音符進行感受時，會自動地產生愉快的感受。它們與複雜的形式或思想沒有關係，個別的色彩、質地和樂音本身就給人帶來快感。這些快感雖然是生理層次的，但卻構成了審美知覺的出發點。正如著名美學家桑塔那納所說：「假如希臘巴特隆神廟不是大理石的，皇冠不是金的，星星不發光，大海無聲息，那還有什麼美呢？」

在審美知覺中，視覺和聽覺是主要的審美器官，其他知覺在審美過程中則居次要地位。這在審美心理學的研究上體現為對視覺的

研究較多、較深入。

在審美過程中，知覺的選擇性、整體性、理解性、恆常性等特點，同樣得到表現。旅遊審美知覺與普通知覺的區別，在於彼此的出發點不同，造成知覺結果也不同。例如，一個山中居民路過一條小溪時，他知覺到的可能是溪水的深度、寬度和水溫，給他走路帶來的不便。而當一個旅遊者看到它時，則會發現小溪的清澈和美麗，感到它的歡快和生機。這是由於知覺者的心理準備、目的性不同造成的。可見審美感知與個人的生活經歷、個人偏好、知識修養有關。

（二）想像

想像，是對原有表象進行加工改造，創造出新形象的過程。沒有想像的參與，旅遊審美是無法發揮作用的。想像力的培養不是一朝一夕的事，離不開平時的知識、經驗、情感的儲備。

審美想像，可以分為知覺想像和創造性想像。知覺想像，一般不能完全脫離眼前的刺激物，在眼前的刺激物基礎上，人的大腦中會再創造出新形象；而創造性想像，則是藝術家創作過程中的想像，它是脫離眼前的事物，在內在情感的驅動下產生的全新的映像。

創造性想像對於旅遊者而言並不是非常重要的，它更多體現在藝術家身上。這裡我們重點探討一下知覺想像。

知覺想像必須有現實的刺激物存在，這是前提條件。而審美形象的產生，則依賴於對刺激物的加工整理。這種加工過程受到觀賞者知識、經驗、情感、興趣等主觀因素的影響，而後者對整個知覺想像過程造成至關重要的作用。

表3-3 顏色視覺的心理聯想

顏色	象徵	距離感	溫度	興奮度	主要聯想
白色	清純、神聖、死亡	遠	冷	低	清潔、誠實、神聖
灰色	質樸、溫和	近	溫	中	平易近人、穩重、和氣
黑色	罪惡、壓抑、死亡	近	溫	低	死亡、莊重、神秘、罪惡
紅色	血、喜慶、恐怖、活動	近	熱	高	喜慶、精力旺盛、好鬥、憤怒、吉利、危險、張揚
綠色	植物、生命	近	溫	中	平靜、環保、生機、順利
藍色	天空、大海	遠	冷	低	遙遠、冷淡、樸素、寂寞
黃色	黃金、高貴、富裕	近	溫	高	富裕、高貴、愉快、舒適
紫色	威嚴、優雅	近	溫	中	優美、滿意、希望、生機
青色	鬼火、恐怖、怪異	遠	冷	低	恐怖、冰冷、神秘

滕守堯在《審美心理描述》一書中，對審美知覺想像有一段恰當的比喻：「外部自然是一種死的物質，而想像卻賦予它們以生命；自然好比一塊未經冶煉的礦石，而心靈卻是一座熔爐。在內在情感燃起的爐中，原有的礦石熔解了，其分子又重新組合，使它的關係發生了變化，最後終於成為一種嶄新的形象在眼前閃現出來。」

（三）理解

審美經驗中的理解因素，包含以下的三個層次：

1.對現實狀態和虛幻狀態區分理解

在審美時，我們要把真實生活中的事件、情節和感情，與審美態度中或藝術中的事件、情節和感情區別開來。「聽書的流淚——替古人擔憂」可以，但如果進而試圖採取行動，要幫古人的忙就顯得可笑了。只有在感受中含有理解，才能把感受導向審美上來。

2.對審美對象內容的理解

對審美對象內容的理解，是指對於審美對象的題材、蘊涵的典

故、技法、技巧程式、象徵意義等方面的理解。比如你在遊覽蘇州園林時，如果對有關園林的知識一點都沒有，那就無法感受到中國園林藝術的美和它的精妙之處。這些園林是明、清時具有很高文化修養的大官僚所建，在建造思想上追求「可游可居」，以達到身居鬧市而享受山林之美和自然野趣之目的，園林建造中蘊涵著豐富的詩詞文化以及老莊思想。其建造原則是以少勝多、小中見大；追求曲折含蓄，避免和盤托出；雖為人工，卻宛自天開。如果你瞭解到有關知識，在遊覽時就會體驗到更多的美感，發現它的精妙，獲得豐富的體驗；反之，就難以感受到園林之美。在接待遊覽蘇州園林的西方旅遊者時，導遊員一定要注意介紹中國文化，幫助遊客熟悉與西方審美習慣差異很大的中國古代文化的審美規律。由此可見，對審美對象內容的理解，是進行審美活動不可缺少的環節。

3.對形式中所融意味的直觀性把握

這個層次的理解，是審美心理活動中最主要的因素。它集理性於感性之中，融思索於想像和情感之中，透過審美對象的形式本身直接表達出想要表現的情感、思想，而無須概念性語言。按傳統審美文化解釋，就是所謂意境、意味。這是審美的更高級形式。

例如，溫庭筠的《商山早行》中的詩句：「雞聲茅店月，人跡板橋霜。」我們看不到詩人用概念性的語言訴說旅人的艱辛，而是將這種感情不露痕跡地融會於詩句所提示的時間和空間結構中。那清早的雞鳴，那月色朦朧中的竹籬茅舍，那覆蓋著白霜並印記著踏痕的木橋，既是一首意境優美的詩，又是一幅潑墨寫意的畫。讀者可以從中真切地感受到詩人所要表達的情感，與元代馬致遠的《天淨沙·秋思》「枯藤老樹昏鴉，小橋流水人家，古道西風瘦馬，斷腸人在天涯。」有異曲同工之妙。這種審美形式用古人的話說，就是「不著一字，盡得風流」。

（四）情感

美學中對情感的觀點，主要有移情說、客觀性質說和異質同構說三種。

　　1.移情說

　　移情說的代表人物，是德國美學家立普斯。立普斯認為，移情是一種主動的投射，是主體暫時拋開實用或功利的目的，把自己的人格和情感投射或灌注到對象中，與對象融為一體，達到忘我境界。因此，人對事物表現的情感，不僅不是事物本身的特點，也不是由聯想和回憶引起的，它是自我本身的一種活動，或是自我面對外物所採取的一種態度。

　　移情說對旅遊審美的啟示是，旅遊者要想獲得某種情感體驗，首先自己要有相應的情感準備。對許多景物的欣賞，需要主體的參與和投入。旅遊經歷的獲得，如果完全依靠於外在景物，其效果可能無法盡如人意。

　　2.客觀性質說

　　客觀性質說，與移情說相反，認為一個眼神、一種姿態、一種旋律，都能直接展示疲倦、嚴肅、歡樂或悲哀的情感。一道簡單的線條被說成是溫柔或活潑的，一首樂曲被認為是悲哀的，這都是由其自身的結構性質決定的，而不是由主體的聯想或移情決定的。客觀性質說否定主體精神和情感的作用。

　　3.異質同構說

　　異質同構說與前面介紹的格式塔學派的力學說相同。

三、「距離說」與旅遊審美

　　審美態度說認為，事物的美與不美，是由審美時出現的一種奇特心理狀態，即審美態度決定的。其中最有代表性的是20世紀初，

瑞士人布洛的「距離說」，在這裡給予著重介紹。

（一）審美「距離說」的主要內容

距離，本來是指空間中某一點到另一點之間的間隔，或是指時間進程中某兩個不同的時間間隔，而這裡所謂的「距離」，是指一種在結構特徵上與時空中的距離有某些相似之處的心理事實。布洛認為，只有心理上有了「距離」，才能對眼前的對象做出審美反應。

在現實生活中，我們觀看空間中的某一事物時，會有「橫看成嶺側成峰，遠近高低各不同。不識廬山真面目，只緣身在此山中」的現象。角度不同，感受不同；太近則不識全貌，太遠則模糊不清。時間距離中的事也是這樣，塵封已久的事則易淡漠，難以讓人激動；剛剛經歷的事又過分真切、功利關係牽涉太多，不能超然物外，也難以喚起美感。只有在適當的時空距離上觀看或回憶，才能變得美好起來。按照這種關係，布洛提出了人的審美態度也應與現實生活態度拉開一定距離的主張。布洛曾以濃霧之中乘船人的心理狀態為例，來說明心理距離的作用。他說，乘船的人遇上大霧天氣，是最不吉利的事情，不僅耽誤航程，而且有撞船和觸礁的危險，但如果這時候你被眼前大霧瀰漫的雄偉景象所吸引，暫時忘記路途的辛勞和大難臨頭的擔心，僅僅把注意力集中於眼前的美好景象——那輕煙似的霧氣籠罩著平靜的海面，以及天海相連的神秘意味等，你就會得到一種愉快的審美體驗。這種審美體驗是你與現實功利態度保持了一段距離的結果。

布洛區分了在審美知覺中可能出現的三種距離，即過遠的距離、過近的距離、適中的距離。

距離過遠，由於不理解或其他原因，如看不清、聽不清，就像沒有了欣賞美景的洞察力和聽懂音樂的耳朵，囿於個人的想像和深思之中。就如人們難以對浩瀚的天空做出具體的審美活動一樣。

距離過近，把日常現實與審美對象緊密聯繫起來，攪在一起分不開，這就不是審美態度，不能產生美感。正如「不識廬山真面目，只緣身在此山中」。

所以只有「距離」適中，才能獲得美感。

（二）「距離說」對旅遊意義的解釋

「距離說」對人為什麼需要旅遊的問題，在經濟、社會、長知識等以外找到了原因。

從審美心理學來看，旅遊正可以拉開人與現實的距離。

1.暫時改變了自己的社會角色

旅遊暫時改變了自己的社會角色，從利害關係的參與者變為沒有什麼利害關係的旁觀者，使自己與生活在其中的現實世界拉開了一段距離，獲得能夠觀察到美、享受到美的位置。

2.建立了臨時的新的人際關係

旅遊使人與人建立了臨時的新關係，這種新的關係給人們帶來了輕鬆和美感。這種新的、有些虛擬的關係，能使人放鬆、解放，表現出人性美好的一面，從而給人帶來快樂。

（三）「距離說」與旅遊規劃、開發

「距離說」對旅遊規劃和開發具有重要的參考和指導價值。在進行景觀、景點的規劃、開發設計時，要為旅遊者營造「距離感」。為此，除要處理好時空上的距離關係外，關鍵是要處理好以下三個距離關係：

1.真與假

例如，對古蹟進行全真恢復就不夠妥當，因為太真實、太現實，反倒可能誘導旅遊者只去關注其真與不真。所以，在這個方向

上努力是很難獲得成功的。目前中國出現的大量人造假古蹟不為旅遊者所青睞，就有此原因。人們對古蹟的欣賞不在於其外在形式的完美與否，其殘缺損壞恰恰表明了它的真實，也給人留下了廣闊的想像空間，這才是古之美。

2.自然與人為

例如，在看待自然美景上，中國傳統文化注重「可游可居」之美。只「可游」不是美的最高境界，那樣是無人的、太遙遠的，要把它拉近，使之「可居」，但又絕不是消滅其「可游」性，做到「天人合一」，才是美的最高境界。中國古代園林就是依據這個原則建造的。造居，在滿足居的前提下要可游，在有限的空間裡，在方寸之間營造自然之美。造山挖池，要「宛自天開」、「巧奪天工」，既是人造，又不著人為斧鑿痕跡，盡法乎自然之妙，達到不是自然勝似自然的效果。「天下名山僧占多」，也是拉自己近自然的一種表現手法。從審美角度，有時需要拉近，有時則需要推遠，以達到審美最佳的「心理距離」。在有限的空間創造無限的美——這就是意境。造景要寓意曲折含蓄，引人探求和回味，避免和盤托出，一覽無餘。所謂「幾個樓臺游不盡，一條流水亂相纏」；「曲徑通幽處，禪房花木深」；「馬上看壯士，燈下看美人」；「霧裡看花，水中望月」等，都是在營造一種距離美。

3.靜味與鬧味

例如，在中國園林藝術中，透過造居以達到身居鬧市而享受山林之美的效果，這就是在刻意營造靜味與鬧味的距離感。又如，在處理景觀與旅遊服務區、商業區、居民區的佈局規劃問題等時，也應該有這方面的距離感。

總之，布洛的審美「距離說」和中國傳統文化，如園林藝術中「可游可居」等理念，對我們理解旅遊審美和旅遊景觀的規劃與開發都具有指導意義。旅遊是發現美和獲得美的體驗的最佳途徑之

一。作為旅遊企業，應想方設法地為遊客提供更多更好的旅遊產品；作為旅遊者要想在旅遊中獲得好的審美體驗，就應主動調整心態，保持與現實有一定距離感的審美心態。

本章小結

旅遊者的認識形成階段，主要包括感覺和知覺兩種心理現象。旅遊知覺，是指直接作用於旅遊者感覺器官的旅遊刺激情境的整體屬性在人腦中的反映。旅遊知覺總是表現為選擇性、理解性、整體性和恆常性等特點。旅遊知覺的類型主要有空間知覺、時間知覺和運動知覺。錯覺的實質就是主體對於客體的表面現象或外部聯繫的直接的、歪曲的知覺。在旅遊資源開發和建設中也常常利用錯覺，以增加旅遊審美效果。旅遊活動中的社會知覺，主要包括對人的知覺、人際知覺和自我知覺。旅遊者對旅遊條件的知覺印象，與具體的旅遊決策、旅遊行為以及對旅遊服務的評價等，都有顯著的影響。為了使旅遊活動順利進行，旅遊者總是會想方設法地去防範在旅遊活動中遇到的各種風險。

旅遊者的認識發展階段，主要表現於學習過程。旅遊者學習的內容主要有旅遊動機學習、旅遊態度學習和旅遊消費學習三個方面。其學習過程表現為獲得訊息、積累經驗和形成習慣的過程。

情緒、情感，是人對客觀事物所持態度的體驗，是人腦對客觀世界的一種特殊的反映形式，是人類行為中最複雜、最重要的一面。情緒、情感具有二極性。正常的情緒反應，有助於人適應環境，良好的情感生活有益於身心健康。為了便於理解和把握，可以根據情緒、情感的性質、狀態及包含的社會內容進行分類。旅遊者的情緒、情感，影響著旅遊者的行為，旅遊者的行為也受到情緒、情感的影響。二者是相互作用的互動關係。

意志，是自覺地確定目的，並根據目的支配、調節自己的行為，克服各種困難，以實現預定目的的心理過程。旅遊者在經歷了認識和情緒、情感兩個心理活動過程後，還要經歷意志過程才能最終做出購買旅遊產品的決策並付諸實施。

審美心理學形成於西方，但其思想淵源並不侷限於西方。審美作為一種有別於生理趣味的高級心理能力，它不只是由遺傳和本能決定的，而是由個體後天的生活經驗和心理能力的共同參與獲得的，是人的生物本能融合了理性和時代精神的一種更加高級、更加複雜的感性直觀活動。一個人的審美趣味是否發達，取決於他的文化修養和知識水平。旅遊者在旅遊過程中發生的審美過程，主要涉及感知、想像、理解、情感四種心理要素。布洛認為，只有心理上有了「距離」，對眼前的對象才能做出審美反應。「距離說」對旅遊規劃和開發具有重要的參考和指導價值。

思考與練習

1.什麼是錯覺？請調查某一餐廳或遊樂設施，分析在其設計中的錯覺運用。

2.你是怎樣透過表情來觀察別人的內心世界的？

3.簡述「距離說」及其對旅遊意義的解釋。

4.記憶的條件有哪些？談談你對某個條件的體會。

5.舉例說明感覺、知覺中的某個規律在生活中的表現。

案例分析

草船借箭——談錯覺的巧妙運用

《三國演義》中有一回講的是草船借箭的故事。為了抵抗曹操，蜀、吳建立了聯盟，但周瑜非常忌妒諸葛亮的才能，便想方設法要除掉他。在一次軍事會議上，周瑜提出要諸葛亮3天之內造出10萬支狼牙箭。諸葛亮胸有成竹，當即與周瑜立了軍令狀。

事後兩天，諸葛亮像沒事一樣毫無行動。到了第三天夜晚，大霧瀰漫，江面上霧氣甚濃，甚至面對面時都很難辨別眉目。四更時分，諸葛亮命令將20隻船裝滿稻草，並裹以布幔，用繩索把船連接起來，向江北進發。待船近曹營水寨，諸葛亮下令將船東西擺開，讓士兵擂鼓吶喊。

曹營水兵聽到吶喊聲，以為敵軍來襲，慌忙飛報曹操。曹操望著濃霧瀰漫的江面喊道：「重霧彌江，敵軍忽來，必有埋伏，切不可輕舉妄動，給我用箭射。」隨即一萬名弓弩手向江中射箭。諸葛亮一面命令船隻逼近水寨受箭，一面要兵士起勁擂鼓喊叫。曹軍只聽到殺聲震天，以為大軍襲來，便拚命地放箭，箭飛如蝗，不一會兒，20隻船上收滿了密密麻麻的狼牙箭。諸葛亮見時機已到，急令收兵。臨走，兵士齊喊：「謝丞相箭。」曹操大叫中計，想追已經晚了。諸葛亮僅憑20隻草船，不失一兵一卒，輕而易舉地拿到10萬支狼牙箭，小周郎也不得不從內心佩服諸葛亮的計謀。

那麼人們不禁要問，諸葛亮面對老謀深算的曹操和曹營強大的兵力，憑什麼「借箭」成功的呢？其實很簡單，他的根據是人們普遍存在的錯覺心理。「草船借箭」可謂是巧妙運用錯覺的範例。

錯覺會擾亂人們正常的生活秩序，給人們帶來危害，但是如果能恰當而正確地利用錯覺，它也能夠為人們的實踐服務。如舞臺美術、商品裝潢、服裝打扮、環境佈置、建築設計、課堂教學等方面，利用人們的錯覺現象，往往會收到意想不到的效果。例如，在花布設計中，即便是一些相當簡單的圖案，如方塊、三角等，如果

相鄰兩個面積相等卻採用強烈對比的色調，也會產生面積不同的錯覺，從而避免了圖案的單調感。魯迅先生對此有過一番研究，他說，人瘦不要穿黑衣裳，人胖不要穿白衣裳；腳長的女人一定要穿黑鞋子，短腳就一定要穿白鞋子；方格子衣裳胖人不能穿，但比橫格子的還稍好，橫格子圖案，胖子穿上使人感覺更往兩邊拉寬，胖子則顯更胖。胖子要穿豎條子，才能顯得拉長，瘦子穿橫格子，才能顯得變寬。在建築設計中，考慮人們看垂直線總要比水平線高的錯覺，可以使建築物設計高寬勻稱。特別是在軍事方面，可以創造條件，故意給敵方造成錯誤的知覺，補救自己的劣勢，增強自己的優勢，從而達到偽裝、隱蔽或欺詐的目的，最終給敵人以應有的打擊。「草船借箭」就是諸葛亮巧妙地利用大霧作掩護，用擂鼓吶喊造成了曹軍的錯覺。

諸葛亮具有豐富的實踐經驗，又掌握了天時地勢，經過精心準備，達到了自己的目的，正可謂是知己知彼。濃霧彌江和虛張聲勢，使曹軍誤以為大軍來襲，於是做出不輕舉妄動，只用箭射的錯誤決策，結果上當受騙。又如，在戰術上常用的聲東擊西，也是錯覺現象的運用。歷史上有名的官渡之戰，曹操就是利用這種戰術來迷惑袁紹，結果以少勝多。再如在白馬一戰中，曹操為了奪取白馬，就佯裝抄襲敵後營重地延津。曹操率主力直向延津進發，袁紹果然以為曹軍欲襲後營，急分兵增援延津。見袁紹中計，曹操立即回師，率勁旅直逼白馬。待對方清醒過來，白馬已失，曹操從而取得了官渡戰役前哨戰的勝利。這種「聲言擊東，其實擊西」的戰術，就是運用對方的錯覺，擾亂對方的耳目，從而克敵制勝。

可見，研究錯覺現象及其產生的原因，正確識別錯覺和運用錯覺，在實踐方面具有非常重要的意義。

（資料來源：張錦萌，成語典故中的心理學）

分析題

1.錯覺的本質是什麼？

2.錯覺產生的原因有哪些方面？

3.舉一兩例說明錯覺在旅遊工作中的運用。

心理測驗3-1

你的思維方式屬於哪一種？

思想是無形的行為，然而我們卻能察覺到自己正在思想，也能透過別人解決問題的方法和所作的決定瞭解他們的想法。我們的頭腦運轉方式彼此不同，比如兩人都要買汽車，其中一人會先廣泛徵求意見並作經濟上的考慮；而另一個則是想到做到，表現出明顯的獨立意識。

下面這個測驗，將有助於你瞭解在A、B、C、D、E、F六類問題和綜合型、理想型、實用型、分析型、現實型5種基本思維方式中，自己的思維方式屬於哪一種。

請在下列每個問題後寫上從5到1的得分。從5 分到1 分表示，由最適合你的情況向最不適合你的情況過渡。

A.一般而論，我吸收新觀念的方法是：

1.把它們同其他觀念相比較。

2.瞭解新舊觀念的相似程度。

3.把它們與目前或未來的活動聯繫起來。

4.靜心思索，周密分析。

5.將它們放在實踐中應用。

B.每逢讀到自助性的文章，我最關心的是：

5.文章中所提建議能否辦到。

4.研究結果是否具有真實性。

3.其結論與自己的經驗是否相同。

2.作者對必須做到之事是否瞭解。

1.是否根據資料得出觀點。

C.聽別人辯論時,我贊成的一方是:

1.能認清事實並揭示出矛盾所在。

2.最能體現社會規範。

3.最能反映我個人的意見和經驗。

4.態度合乎邏輯並始終如一。

5.最能簡明扼要表達論點。

D.接受測驗和考試時,我喜歡:

5.回答一套客觀而直接的問題。

4.寫一篇有背景、理論和方法的報告。

3.寫一篇表述自己如何學以致用的非正式報告。

2.將自己的所知作一個口頭匯報。

1.和其他受測驗者進行辯論。

E.有人提出一項建議時,我希望他或她:

1.考慮到利弊得失兩個方面。

2.說明建議如何符合整體目標。

3.說清楚究竟有何益處。

4.用統計資料和計划來支持其建議。

5.對如何實施建議做出說明。

F.處理一個問題時，我多半會：

5.想像別人會怎樣處理。

4.設法找到最佳的解決步驟。

3.尋求能盡快解決問題的方法。

2.試著將它與更大的問題和理論聯繫起來。

1.想出一些相反的方法來解決問題。

把所有問題1的得分相加，表明綜合型；把所有問題2的得分相加，表明理想型；把所有問題3 的得分相加，表明實用型；把所有問題4 的得分相加，表明分析型；把所有問題5的得分相加，表明現實型。你在哪類問題的總分最高，就表明你愛用哪種方式思維。通常只有15%的人較平均地使用五種思維方式，而偏重一種思維方式的達50%，三類問題總分均高的占35%，這些人可以說是雙管或三管齊下的思想者。

綜合主義者富有創造性和進取心，但常使別人因他們而不安。對思辨哲學的熱愛導致他們有些脫離現實。他們對任何真理都多方位探討，結果成為一個熱衷於辯論的人。一般人邏輯思維程序單一，從一個念頭想到另一個念頭，可他們卻在許多念頭間跳躍，令人感到難以理解。

假如你的配偶或好友是綜合型而你卻不是，那就得時常提醒自己，綜合型以辯論為樂趣，是無法說服的。他的言談即使離題萬里，也由他去好了。說不定此時一個創造性的想法正在孕育之中，因而你務必既堅持實事求是的立場，也不要亂潑冷水。

理想主義者往往將注意力集中在相同之處，以謀求和諧。能耐

心傾聽別人的意見，關心自己的目標、價值及造福他人，尊重道德傳統和人格，常因未能達到自己所定的過高目標而自責追悔，對唯利是圖和蔑視道德之人深感失望。理想主義者比別人更關心未來，可能會熱心過度，對那些不需要或不願意接受幫助之人給予幫助。因此，常被指責為「多管閒事」。

和理想主義者在一起生活須牢記，他可能對人對己都抱有不切實際的希望，要多問他對自己有何期望並要樂意和他談論遠大的設想。讓他放心地發表批評意見，即使批評過火，也要充分理解，這可能是他長期受委屈所致。

實用主義者有積極向上的人生觀，遇到困難也臨危不亂。他們的信念是今天只做今天的事，並深知明天還有嘗試的機會。他們不大周密規劃，只將注意力放在現有條件可完成的事情上。實用型人主意多、富有創造力，凡事都以優選的方法去做，毫不氣餒。他們也是折中主義者，適應性強、易於滿足；在做似乎不可為之事時也會很有興趣。他們比大多數人的高明之處，在於有對付難題的手腕和高超圓滑的談判技巧。

和一位實用主義者朝夕相處時，切勿期望過多，因為太多的目標可能使他難以負擔。

分析主義者認為，做任何事情都只有一個最佳方案。為了這個最佳，他們會理性地判斷問題，耐心蒐集資料並精心求證。一旦有了最好的方案，主意就此打定無悔。他們是務實的人，以為情感、願望和幻想以及恭維、讚美等一概無關緊要。由於只求事事完美無缺，他們在得到讚揚時也總感到不滿意，因此很可能被視為令人難以忍受的吹毛求疵者。

如果在你的家庭成員中有分析型的人，也許他會無休止地堅持認為，一定能找到一個更好的辦法。切勿將他們的缺乏熱情理解為反對，因為分析主義者有凡事皆思索的嗜好。

現實主義者認為耳聞目睹或親身體驗感知的事情為真實存在，其餘的只是幻想和理論，沒有絲毫價值。他們只喜歡擺在面前的事實，相信親眼所見的世界才是真實的，而不信奉折衷、綜合和理想主義。他們有自己的目標，而且對別人不能與自己看法一致感到驚訝。

面對一個現實主義者時，你要堅持自己的見解，因為現實主義者鄙視唯唯諾諾的人。如果你已同意做一件事，就一定要去做好，違背諾言尤為現實主義者所不齒。

無論你的思維方式屬於哪一類型，都須謹記，與眾不同並非缺點。在家庭或團體中你如果顯得很古怪，比如當別人主張隨機應變時你仍堅持事先制定計劃，那你就還是堅持己見吧。

（資料來源：〔美國〕讀者文摘）

心理測驗3-2

意志力自測

你的意志力如何？做完下面的測驗，你可加深對自己意志力的瞭解。如果你的意志力不足，就可有意識地加強訓練。

根據自己的實際情況，在題後的五個答案中，選擇一個最適合你的答案，填入表3-4中，在所選答案的相應字母上畫「○」。

1.我很喜歡長跑、長途旅行、爬山等體育運動，但並不是我的身體條件適合這些項目，而是因為它們能使我更有毅力。

A.很同意　　B.比較同意　　C.可否之間　　D.不大同意
E.不同意

2.我給自己訂的計劃常常因為主觀原因不能如期完成。

A.這種情況很多　B.比較多　　C.不多不少　D.比較少
E.沒有

3.如沒有特殊原因，我能每天按時起床，不睡懶覺。

A.很同意　　B.比較同意　　C.可否之間　　D.不大同意
E.不同意

4.訂的計劃應有一定的靈活性，如果完成有困難，隨時可以改變或撤銷它。

A.很同意　　B.比較同意　　C.無所謂　　　D.不大同意
E.反對

5.在學習和娛樂發生衝突的時候，哪怕這種娛樂很有吸引力，我也會馬上決定去學習。

A.經常如此　B.比較經常　　C.時有時無　　D.較少如此
E.並非如此

6.學習或工作遇到困難時，最好的辦法是立即向師長、同事、朋友、同學求援。

A.同意　　　B.比較同意　　C.無所謂　　　D.不大同意
E.反對

7.在練長跑遇到生理反應，覺得跑不動時，我經常咬緊牙關，堅持到底。

A.經常如此　B.較常如此　　C.時有時無　　D.較少如此
E.並非如此

8.我常因讀一本引人入勝的小說而不能按時睡眠。

A.經常有　　B.比較多　　　C.時有時無　　D.比較少
E.沒有

9.我在做一件應該做的事之前，常能想到做與不做的好壞結果，而有目的地去做。

A.經常如此　B.較常如此　　C.時有時無　　D.較少如此
E.並非如此

10.如果對一件事情不感興趣，那麼不管它是什麼事情，我的積極性都不高。

A.經常如此　B.較常如此　　C.時有時無　　D.較少如此
E.並非如此

11.當我同時面臨一件該做的事和一件不該做卻吸引著我的事時，我經常經過激烈的鬥爭，使前者占上風。

A.是　　　　B.有時是　　　C.是與非之間　D.很少這樣
E.不是這樣

12.有時我躺在床上，下決心第二天要幹一件重要事情（如突擊學一下外語），但到第二天，這種勁頭就消失了。

A.常有　　　B.較常有　　　C.時有時無　　D.較少有
E.沒有

13.我能長時間做一件重要但枯燥無味的事情。

A.是　　　　B.有時是　　　C.是與非之間　D.很少這樣
E.不是這樣

14.生活中遇到複雜情況時，我常常優柔寡斷，舉棋不定。

A.常有　　　B.有時有　　　C.時有時無　　D.很少有
E.沒有

15.做一件事之前，我首先想的是它的重要性，其次才想它是否使我感興趣。

A.是　　　　B.有時是　　　　C.是與非之間　D.很少是
E.不是

16.我遇到困難情況時，常常希望別人幫我拿主意。

A.是　　　　B.有時是　　　　C.是與非之間　D.很少是
E.不是

17.我決定做一件事時，常常說幹就幹，絕不拖延或讓它落
空。

A.是　　　　B.有時是　　　　C.是與非之間　D.很少是
E.不是

18.在和別人爭吵時，雖然明知不對，我卻忍不住說些過頭
話，甚至罵他幾句。

A.時常有　　B.有時有　　　C.時有時無　　D.很少有
E.沒有

19.我希望做一個堅強有毅力的人，因為我深信「有志者事竟
成」。

A.是　　　　B.有時是　　　　C.是與非之間　D.很少是
E.不是

20.我相信機遇，好多事實證明，機遇的作用常常大大超過人
的努力。

A.是　　　　B.有時是　　　　C.是與非之間　D.很少是
E.不是

表3-4 意志力測驗答卷表

題　號		1	2	3	4	5	6	7	8	9	10
答案	A	5	1	5	1	5	1	5	1	5	1
	B	4	2	4	2	4	2	4	2	4	2
	C	3	3	3	3	3	3	3	3	3	3
	D	2	4	2	4	2	4	2	4	2	4
	E	1	5	1	5	1	5	1	5	1	5
題　號		11	12	13	14	15	16	17	18	19	20
答案	A	5	1	5	1	5	1	5	1	5	1
	B	4	2	4	2	4	2	4	2	4	2
	C	3	3	3	3	3	3	3	3	3	3
	D	2	4	2	4	2	4	2	4	2	4
	E	1	5	1	5	1	5	1	5	1	5

記分與解釋

將表3-4中的得分相加即為你的總分，含義如下：

85～100 分　　　　　　　意志很堅強

71～84 分　　　　　　　　意志較堅強

60～70 分　　　　　　　　意志力一般

59 分以下　　　　　　　　意志較薄弱

測驗結果僅供參考。

（資料來源：馬建青，大學生心理衛生二版）

第4章　旅遊者的人格與特徵

本章導讀

　　認識過程、情感過程和意志過程，是人人都有的心理過程。由於每個人的遺傳素質、所處的生活環境、所受的教育以及從事的活動等相同，這些心理過程在每個人的身上就有不同的表現，從而形成了每個人不同的個性心理，簡稱個性。

　　心理過程和個性心理這兩個方面是密切聯繫的。首先，個性心理是在人的長期心理活動過程中形成和發展起來的，同時也在當前心理活動過程中表現出來。如人的認識能力，就是在長期認識過程中形成和發展的，而且也只有在當前認識某種事物的過程中，才能表現出認識能力的強弱。其次，歷史上已經形成的個性心理，對本人當前的心理過程和結果又有深刻的影響。如能力、性格都直接影響到個人對事物認識過程的效果。所以，要全面深刻瞭解人的心理，必須把心理過程和個性心理結合起來進行研究。

　　在第3章中，我們研究了旅遊活動中的心理過程，即旅遊一般心理活動規律的共性問題。第2章和本章研究的是旅遊者的個性問題，以提高個性化服務的水平，適應旅遊業發展的個性化趨勢。

　　本章研究的重點是個性心理的心理特徵方面（人格特徵）及其他特徵心理，將為你揭開關於氣質、性格和能力等人格特徵的奧秘。

第一節　旅遊者的人格

個性心理包括個性傾向性和個性特徵兩個方面。個性傾向性和個性特徵在某一個人身上獨特地、穩定地有機結合，就形成了這個人不同於其他人的個性（或稱人格）。古語說，「人心不同，各如其面。」就是說，每個人都有與別人不同的心理世界。人格與動機緊密相關，動機揭示的是人們行為的原動力，而人格差異又是造成行為差異的一個主要原因。

一、人格理論

人格理論，主要是對人格的形成、結構、功能及人格與行為的關係的研究。人格問題的研究可謂五花八門，各有千秋。這裡簡要地介紹一下其中最有影響的四種理論：特質論、精神分析論、學習論和自我論。

（一）特質論

特質，是指在人的行為中，具有一慣性的、傾向性的東西。特質論認為：

（1）人格是由數量很大的特質要素構成的。

（2）特質在每個人之間只有量的差別，而沒有質的不同。

（3）特質比習慣更富有多樣性，它形成於習慣，又高於習慣。

（4）特質也不同於態度。特質的表現並不是很明顯地指向某種對象，一般也不對事物的好惡進行表態或評價。

特質論流行於英、美等國，主要有阿爾波特理論、卡特爾理論和艾森克理論。

特質論的最大影響，是它採用了科學的分析方法來研究人格。

這種方法對以後人格測驗的發展有很大的貢獻。但是，由於特質論缺乏對人格的整體觀，因而不能對人格給予普遍性與原則性的解釋。比較有代表性的特質論是艾森克理論。見圖4-1。

（二）精神分析論

精神分析論的觀點和侷限性，在第一章內容中已經介紹過。這裡補充說明一下弗洛伊德人格理論中的人格結構和人格發展的兩大主題。

1.人格結構

弗洛伊德將人格的結構劃分為本我、自我和超我，三者彼此交互作用而構成人格整體。本我，由於本我是遺傳下來的最原始的部分，本我中包含了推動個人行為的原始動力——「里比多」，所以本我總是以尋求快樂為第一原則；自我，由於自我能適應環境的變化，總是以現實為原則，故而成為人格構成的主要部分；超我，由於超我能夠明察是非善惡，成為人格結構中的最高部分。

2.人格發展

弗洛伊德認為：由於推動行為的原始動力「里比多」投放的主要部位不同，兒童的人格發展可分為五個時期：口唇期、肛門期、性器期、潛伏期和青春期。

精神分析理論的意義在於，它是人格理論中內容最完整的。它不但解釋了人格結構，而且也詳述了人格的發展。尤其是他對潛意識歷程的研究，不但擴大了人格心理學的研究範圍，而且對整個心理學界產生了巨大的影響。

（三）學習論

學習理論認為，學習是人格形成的決定因素。比較有代表性的理論，是斯金納的操作條件學習論和班杜拉的社會學習理論。學習

論的核心是強調環境影響對行為的作用。

（四）自我論

　　自我論，興起於1950年代，代表人物有羅傑斯、馬斯洛等。自我論中的「自我」，是指個體對自己心理現象的全部經驗。自我論認為，人類不像動物那樣行為方式主要靠本能支配，人類行為因受環境及社會文化的影響而有很大的可變性。強調以人為本的自我論，將人格心理學的研究帶入了一個新的境界，即從研究支離的、病態的人轉向研究健康的人、正常的人、整個的人。

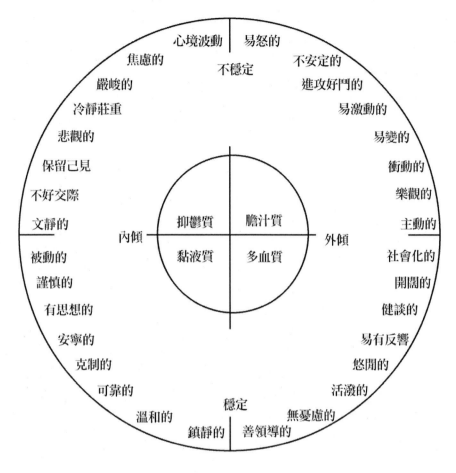

圖4-1 從兩維度劃分的人格結構圖示

二、人格特徵

（一）氣質

氣質，是一個人表現在心理活動動力方面的特徵，是人的典型的、穩定的心理特點。如「脾氣」、「稟性」。

氣質一般包括三方面的內容：一是心理過程的速度和穩定性，

如知覺快慢、思維是否靈活、對事物注意集中時間的長短等；二是心理過程的強度，如情緒的強弱、意志努力的程度；三是心理活動的指向性，例如傾向於外部事物，從外界獲得新的印象，或者傾向於內部事物，經常體驗自己的情緒，分析自己的思想和印象。

從古至今，有關氣質的理論是很多的，這些理論包含著豐富的內容。

1.氣質血型說

這一學說認為，人的氣質是由不同的血型決定的。日本的古川竹二認為，A型血的人多焦慮、消極保守、疑心重、富感情、冷靜、缺乏果斷性；B型血的人喜活動、善交際、輕佻、靈活、口才好、輕諾寡信、積極進取；O型血的人意志堅定、膽大、好勝、自信、不聽指揮、喜歡指使別人；AB型血的人表現為A型與B型的混合，常外在表現為B型，內在表現為A型。

2.氣質高級神經活動類型說

這一學說由俄國生理學家巴夫洛夫提出。它使氣質理論建立在較為科學的基礎上。巴夫洛夫認為，人的心理活動是以大腦兩半球的皮層細胞活動為基礎的，而人的大腦兩半球的皮層細胞活動有兩個基本過程：興奮與抑制。根據興奮過程與抑制過程相互作用的強度、平衡性和靈活性等方面的不同特點，可以把高級神經系統活動分成四種氣質。

（1）興奮型。容易興奮而難以抑制。這種氣質的人情緒發生快而強，易於激動，自制力差，言談舉止和表情神態都會有暴躁、狂熱的表現。

（2）活潑性。興奮和抑制基本平衡且靈活性強。這種氣質的人行動敏捷，反應迅速，對環境的適應性較強，但浮躁、輕率。

（3）安靜型。興奮和抑制基本平衡且靈活性弱。這種氣質的

人反應比較遲緩，不易受周圍環境影響，惰性較大，堅毅而執拗。

（4）抑制型。興奮和抑制都很弱。這種氣質的人膽小又易傷感，心理承受能力差，言行謹小慎微，性格孤僻。

3.氣質體液說

這一學說是公元前5世紀希臘著名醫生希波克拉特首先提出的。他認為，人體內有四種液體即血液、黏液、黃膽汁和黑膽汁，由於它們在人體內所占的比例不同，便形成了多血質、膽汁質、黏液質和抑鬱質四種不同的氣質類型。

閱讀資訊4-1

氣質類型的行為特徵

1.膽汁質類型的心理反應與行為表現

（1）日常活動帶有強烈的情緒色彩。情緒高時，學習、工作熱情高漲，肯出大力，反之，對什麼事都不感興趣。

（2）是各項課外（或工餘）活動的積極參加者，喜歡每一項新的活動，甚至喜歡倡導一些別出心裁的事，尤其喜歡運動量大和場面熱烈的活動。

（3）完成作業（工作）比誰都快，考試交卷爭第一。

（4）工作效率高，想幹的事未完成，飯可以不吃，覺可以不睡。

（5）學習的理解能力和接受能力很快，但不求甚解，總是未想好答案就先舉手。

（6）說話快，喜歡與同學爭辯，總想搶先發表自己的意見。

（7）容易激動，經常出口傷人而自己不覺得。

（8）喜歡在公開場合表現自己，堅信自己的見解。

（9）姿態舉動強而有力，眼光銳利而富有生氣，表情豐富而敏捷。

（10）喜歡看情節起伏、激動人心的小說和電影，不愛看表現日常生活題材的作品。

2.多血質類型的心理反應與行為表現

（1）內心的體驗一般會在面部表情和眼神中明顯地表現出來。

（2）是學校（或單位）一切活動的積極參加者，但表現散漫，有始無終。

（3）學習新功課（知識）容易產生興趣，但也會很快厭煩，覺得枯燥無味。

（4）學習（工作）疲勞時，只要稍休息一下，便會立刻煥發精神，重新投入學習（工作）。

（5）理解問題總比別人快，但學習（甚至工作）常會見異思遷，注意力不容易集中。

（6）希望做難度大、內容複雜的作業（工作），但不耐心細緻，總希望盡快地做完老師留的作業（或領導分派的工作）。

（7）容易產生驕傲情緒，覺得自己比別人要機智和靈敏。

（8）容易激動，但情緒表現不強烈。

（9）情感變化迅速，遇到稍不如意的事就情緒低落，稍得到安慰或遇到使他高興的事，馬上就會無比喜悅。

（10）善於交際，待人親切，容易交上朋友，但友誼常不鞏固，很少知心朋友。

3.黏液質類型的心理反應與行為表現

（1）不容易激動，很少發脾氣，情感很少外露，面部表情單一。

（2）課堂上（工作中）守紀律，靜坐聽講（做事）不打擾別人，生活有規律，很少違反作息時間。

（3）理解問題總比別人慢些，希望老師（他人）能多重複幾遍。

（4）學習（工作）認真嚴謹，始終如一，希望做有條不紊、不太難的作業（工作）。

（5）做某項事情能集中注意力，但注意力不能很快從一件事轉到另一件事上去。

（6）喜歡安靜的環境，否則就學習（工作）不下去。

（7）埋頭苦幹，有耐久力，能承擔長時間的工作。

（8）平時沉默寡言，說話沒有感情渲染。

（9）善於克制忍讓，心胸較寬，不計較小事，能忍受委屈。

（10）動作遲緩，反應較慢，辦事力求穩妥，不做沒有把握的事。

4.抑鬱質類型的心理反應與行為表現

（1）情感不易變化，在別人看來缺乏情感。

（2）學習（工作）時不願和很多人在一起。

（3）學習（工作）容易感到疲倦。

（4）做作業（或工作）總比別人花費時間多，怕老師（他人）提問，上臺答題（人多講話）常表現出驚慌失措。

（5）喜歡複習過去學過的知識。

（6）對新知識接受能力差，但是弄懂之後就很難忘記。

（7）不愛表現自己，對出頭露面的工作儘量擺脫，在陌生人面前怕羞。

（8）感情比較脆弱，因為一點小事就會情緒波動，容易神經過敏，患得患失。

（9）當工作或學習失誤時，會感到很痛苦，甚至痛哭流涕。

（10）愛看感情細膩、富有心理活動的小說和電影。

閱讀資訊4-2

《紅樓夢》中四位具有典型氣質的女性——林黛玉、薛寶釵、王熙鳳和史湘雲

1.多愁善感的林黛玉，是典型的抑鬱質

（1）敏感：投奔賈府時的心理描寫。

（2）孤僻：「本性懶與人共，原不肯多語。」

（3）多心、猜忌和「小性兒」：「想眼中能有多少淚珠兒，怎經得秋流到冬，春流到夏！」

2.內向、穩重、善於冷靜觀察思維和平衡各種關係的薛寶釵，是典型的黏液質

（1）在與黛玉的相處中，從不正面反擊，只是偶爾用含蓄的詩句或雙關語還手。

（2）對上討好賈母、王夫人，對下拉攏襲人、平兒和鴛鴦等，大得上下左右好評。

（3）並非心地善良，亦非豁達大度，而是善於明修棧道，暗

度陳倉。

3.聰明能幹、男人所不及的王熙鳳，是典型的多血質

（1）善於察言觀色，見機行事，周旋於各種人之間。

（2）能在說說笑笑中擺平一切。如在治死賈瑞、饅頭庵弄權、打發夏府來的小內監等事件；又如《紅樓夢》第二十四回中她就是在談笑風生中收拾李嬤嬤吵鬧一事的。

4.灑脫俊爽的史湘雲，是典型的膽汁質

（1）樂觀開朗、直爽坦率，但自控力差。

（2）好衝動，言行往往有失檢點。如平時喜歡女扮男裝，淘氣，愛說愛笑，心直口快，好打抱不平等。

總之，氣質具有天賦性和穩定性。氣質本身沒有好壞之分，但對人的心理過程的進行和個性品質的形成有作用。瞭解它，有利於我們注意利用旅遊者氣質特徵的積極方面，控制其消極方面，提高商業經營藝術。

（二）性格

性格是人格特徵的核心。性格是一個人對現實的穩定態度以及與之相適應的習慣了的行為方式的心理特徵，具有穩定性和習慣性。

1.性格的特徵

（1）社會特徵。指人對現實的個性傾向，也即如何處理社會各方面關係的性格特徵。比如，有的人熱愛集體，有的人則自私自利等。

（2）意志特徵。指人對其行為進行調節的性格特徵。它表現為是否有明確的行為目的，能否堅持自己的信念，能否自覺控制自

己的行為。比如，有的人有自覺性，有的人則無自覺性等。

（3）情緒特徵。指人的情緒活動對其他活動的影響，以及人對其情緒活動進行控制的性格特徵。它通常表現在情緒活動的強度、穩定性、持久性和主導心境四個方面。比如，有的人樂觀，有的人則悲觀等。

（4）理智特徵。指人在認識過程中的性格特徵。它一般表現在感知；記憶、思維和想像四個方面。比如，在感知方面，有的人主動觀察，有的人則被動感知：在想像方面，有的人喜歡形象思維，有的人則喜歡邏輯思維等。

2.性格與氣質的關係

性格與氣質既有聯繫，又有區別，相互滲透，相互作用。二者均以人的高級神經系統的活動類型為其生理基礎。氣質是性格形成的基礎，性格必然帶有氣質特徵的烙印，但性格又可以掩蓋甚至改變氣質的某些特徵。比如，不同氣質類型的人都可以培養積極的性格特徵。氣質影響性格特徵形成、發展的速度，而性格一旦形成又可以在一定程度上掩蓋或改造氣質。二者的區別表現為：

| 氣質 | 先天的 | 無好壞之分 | 表現範圍窄 | 可塑性很小 |
| 性格 | 後天的 | 有好壞之分 | 表現範圍廣 | 可塑性大 |

（三）能力

能力是人格特徵的綜合表現。能力是直接影響活動效率，使活動順利完成的必備的個性心理特徵。能力總是和人的某種活動相聯繫，並表現在活動中。因此，能否順利進行並出色完成某種活動，是檢驗人們能力的重要標誌之一。一般來說，能力可分為認識能力、活動能力和特殊能力。

認識能力是指人認識客觀事物，運用知識解決實際問題的能力。它包括觀察力、注意力、想像力、思維力、記憶力等，統稱為

智力。

　　活動能力是指人們完成某種活動的能力。它包括組織能力、計劃能力、適應能力和操作能力等。

　　特殊能力是指人們從事專門活動時所必需的能力。如鑑賞力、定向力、運算力、色彩辨別力等。

　　性格與能力的關係：首先，二者在相互制約中發展；其次，勤奮的性格特徵往往可以補償某些能力的不足，即「勤能補拙」；再次，良好的性格與能力的結合，是獲得事業成功的必要條件。

　　旅遊者的氣質、性格、能力等個性心理特徵，是產生不同旅遊行為的重要心理基礎。

三、影響人格形成的因素

　　人格，最早起源於演員所扮演的角色，後來被引用到人生舞臺，用人格來概括表達一個人的個性。人格極為複雜，可以做出一個綜合性的定義：人格，是個人在適應環境過程中所表現出來的系統的、獨特的反應方式。人格是人對環境做出的一種反應，帶有濃重的個人色彩。這種獨特的反應方式具有系統性、完整性和穩定性。人格的形成主要受遺傳、環境、成熟、學習四種因素的影響。

　　（一）遺傳

　　遺傳因素是人格形成和發展的基本前提。如個人的神經類型、感官特點、智慧潛力、內分泌系統的特點、體貌特徵和血型等遺傳因素，都是人格形成和發展的影響因素。

<div align="center">閱讀資訊4-3</div>

　　目前對遺傳基因的研究令人鼓舞。這裡僅介紹一下血型與人格

的關係。1901年，33歲的醫生蘭斯坦納發現了血型，後來又有人發現血型與人的性格有一定的關係。1984年後，在日本有一位作家出版了一本有關血型與性格方面的書，一度出現舉國狂熱，不僅普通人熱衷於鑑定血型，連一些政府機關、大型工商企業也以血型作為僱用員工的選擇標準，甚至在婚姻大事上也要考慮血型的因素。

四種血型的性格特點：

A型：倔犟、理智、謹慎、責任心強、成功多，但情緒易變。

B型：樂觀熱情、脾氣隨和、待人親切坦率、爽快、開朗、能容忍、知心，但缺乏意志力。

O型：較自信、堅定、冷靜、實幹、勤懇、上進心強，但固執、不虛心。

AB型：是A、B的複合型，分偏A者或偏B者。

血型與人際關係：

A與A不好相處；A與B不好相處；A與AB不好相處；A與O好相處；B與B很好相處；B與AB是否好相處關鍵在AB方；B與O好相處；AB與AB工作好，愛情不好；AB與O好相處；O與O很不好相處。

值得注意的是血型與人際關係的說法，僅是一家之言，尚缺乏科學依據，不能依此在生活中生搬硬套。因為遺傳因素僅是影響人格的重要因素之一，不是唯一的，而且，血型也只是遺傳因素中的一個方面。人格的決定還受後天因素的影響。

（二）環境

環境，是指人出生後所處的社會環境，如社會歷史條件、文化、學校、家庭等環境因素，對一個人人格發展的內容、方向、水平等構成影響，並對實現遺傳的潛能起保證作用。

（三）成熟

成熟度與人格發展的階段相對應。同一個人在不同的生理和心理年齡階段，人格發展會有不同主題。成熟規定了人格發展的一些規律性的東西。

（四）學習

在個人成長過程中，隨著個體獨立性的增強，在自我意識的支配下，人可以主動地選擇和獲取來自環境的訊息，並因此帶來自身行為的變化。學習行為的自發性和主動性，以及對人格形成的影響，使它成為影響人格發展的獨立變量。

四、旅遊者的人格類型

（一）常見的人格類型

從心理學的角度劃分，人類類型有以下幾種。

1.內傾型與外傾型

最早在心理學領域內規範地使用內傾和外傾這一概念的心理學家是榮格。他認為，人的心靈一般有兩種指向，一種是指向個體內在世界，叫內傾；另一種是指向外部環境，叫外傾。具有內傾性格特點的人一般比較沉靜、富於想像、愛思考、退縮、害羞、敏感、防禦性強；而具有外傾性格特點的人則愛交際、好外出、坦率、隨和、輕信、易於適應環境。大多數人處於內傾型和外傾型之間的某一位置。

2.男性氣質與女性氣質

所謂男性氣質，是指有進取心、專斷和喜歡控制人，且獨立性較強；而女性氣質，是指溫和、能容忍、細膩，且有親和性。一般

而言，男人更多地具有男性氣質，女人更多地具有女性氣質，但這並不是絕對的。

3.內控型與外控型

內控型的人堅定地認為自己是自己命運的主宰，只有自己才能控制自己的命運。這種人獨立性強，不容易受外界影響而改變自己的行為，也從不怨天尤人。外控型的人則相反，認為一切事情都是命運主宰的，自己處於被動地位，因此，無論成功或失敗，總認為是外力作用的結果。從文化心理上看，中國人外控型居多。如說到成功時強調天時、地利、人和之類，而對自己的角色不重視。

4.自卑型與自尊型

所謂自卑，就是認為自己軟弱、無能，對自己評價較低；自尊則是自視較高，認為自己了不起，對自己估計過高。適當的自卑能使人產生追求卓越的力量，過分的自卑能摧垮一個人，令人一事無成。同樣，恰當的自尊也是必要的，它是維護個人心理的統一性和保持心理健康的重要前提，但自尊過強、自視太高就可能變成一個專橫跋扈、自吹自擂、傲慢無禮、愛貶低別人的人。

人格類型原理，是選擇從業人員從事不同工作職位的重要依據。就旅遊業來說，具有外傾性格特點的人，適合從事導遊、餐廳服務，公關、營銷及大堂等職位，而具有內傾特點的人，則適合從事客房服務、物品保管、收銀等職位。依據飯店工作的特點，服務人員更多地選擇女性，因為女性有更多的女性氣質。一個合格的旅遊工作者，應該是偏向內控型的人。旅遊服務工作者既不能過分自卑，也不能優越感太強。因為，有一定的自尊是必要的，保持自尊是維持與他人正常和諧交往的前提，也是做好服務工作的心理條件。自卑心強，會表現得敏感、攻擊性強，容易與客人發生衝突；而自尊心太強則很難「低下頭來」為客人服務，難以履行自己的角色職責。

（二）旅遊者的人格類型

前面，我們介紹了人格類型的心理學劃分方法，對人格類型有了初步瞭解。其實，人格類型是可以從不同角度進行劃分的，為了更全面地理解旅遊者的人格與旅遊行為的關係，我們可從以下多個角度來分析。

1.從行為傾向角度來劃分

根據旅遊者行為傾向，可劃分為以下幾種類型：

（1）神經質型旅遊者

神經質一詞，在變態心理學中是指具有敏感、易變等不完善人格的人。神經質型旅遊者的行為傾向，表現為厭倦、脾氣乖戾；急躁、大驚小怪；興奮、易激動；無禮、事必挑剔；敏感、難以預測。

這類客人通常情況下占遊客比例較低，也最難服務。但隨著生活節奏日益加快，外在壓力的增大，導致神經質型旅遊者有增加的趨勢。從旅遊業的角度來說，旅遊服務人員沒有選擇客人的權利，只能給客人以舒適、撫慰和尊嚴。所以遇到這類客人，要儘早發現，給予關注，謹慎相處，保持適當距離，不適合表現出過分主動和熱情。

（2）依賴型旅遊者

依賴型旅遊者的行為傾向，表現為羞怯、易受感動、拿不定主意。這類客人一般是人格不夠健全的幼稚型旅遊者、初次出門的旅遊者，年老和年幼或難以自理的旅遊者，以及不熟悉情況的外國客人。

這類客人需要更多的關注和同情，也最值得關注。如果不為他們提供詳細的服務項目、收費情況等，他們便難以充分享受和消費

旅遊業所能提供的各種產品，從旅遊業角度看也就失去了商機。

（3）使人難堪型旅遊者

使人難堪型旅遊者的行為傾向，表現為愛批評、漠不關心、沉默寡言。這類客人的心中好像有許多不平事，屬於原則對外的那類人。他們只是對別人提要求，從來不會進行心理換位，而很少理解和關心別人。對這類客人要謹慎、周到、注意細節。

（4）正常型旅遊者

正常型旅遊者占絕大多數，對於他們，服務人員可以充分發揮自己的聰明才智，向他們提供各種充分有效的服務。

2.從性格傾向角度劃分

與內傾、外傾分類方法相近，可以把人們分為心理中心型和他人中心型兩大類。心理中心型的人計較小事，考慮自己，心情有些壓抑，不愛冒險。他人中心型的人喜歡冒險、自信、好奇、外向，急於與外界接觸，喜歡在生活中進行新的嘗試。

心理中心型的人顯然要求他的生活具有可測性，他們最強烈的旅遊動機是休息和鬆弛一下。而他人中心型的人則希望生活中有一些估計不到的東西。他們一般愛到那些比較偏遠的、不太為人所知的地方去旅遊，若能去一些沒有聽說過的地方，體驗一些新的經歷，避免千篇一律，他們會感到十分滿意。

3.從個性傾向角度劃分

根據旅遊者的需要、價值觀、愛好和態度等個性傾向，可以分為以下幾種類型：

（1）喜歡安靜生活的旅遊者

這類旅遊者重視家庭，關心孩子，維護傳統，愛好整潔，而且對身體健康非常注意。儘管他們也有足夠的錢用來旅遊，但其更願

意將較多的錢用來購置家具，花更多的時間維修和粉刷房屋等。當然，他們對於一次幽靜的渡假也會十分欣賞。一般情況下，他們選擇的旅遊目的地大多是環境宜人的湖濱、海島、山莊等旅遊區。他們喜歡清新的空氣、明媚的陽光，喜歡逛動物園、釣魚、與家人野餐。這種人喜歡平靜的生活，不願意冒任何風險，而且對廣告從來都抱懷疑態度。

我們瞭解了這類旅遊者的個性傾向，就可以知道哪些產品及其宣傳方式適合他們。因此，在激發這部分人的旅遊動機、引導他們的旅遊行為時，就應該著重強調該旅遊目的地能夠提供全家在一起渡假的機會，這將有助於培養孩子們對戶外活動的興趣，應告訴他們，目的地的空氣有多麼清新，環境是多麼清潔等。

（2）喜歡交際的旅遊者

這類旅遊者活躍、外向、自信、易於接受新鮮事物，他們喜歡參加各種社會活動，認為旅遊渡假的含義不能侷限於休息和放鬆，而應該把它看成是結交新朋友、聯絡老朋友、擴大交往範圍的良好時機。他們還喜歡到遙遠的、有異國情調的旅遊目的地去旅遊。他們是敢作敢為的，對新經歷總是充滿興趣。

（3）對歷史感興趣的旅遊者

對歷史感興趣的旅遊者認為，旅遊渡假應該過得有教育意義，能夠增長見識，而娛樂只是一種次要的動機。他們認為旅遊渡假是瞭解他人、瞭解異地習俗和文化的良機，是使自己和家人瞭解產生過一定歷史影響的人物和事件的良機。

對歷史感興趣的旅遊者，之所以對受教育和增長見識如此重視，是因為他們把自己的家庭和孩子看成是生活中最重要的部分，認為幫助和教育孩子是做家長的主要責任。因此他們認為假期應該是為孩子安排的，並且認為全家能在一起渡假的家庭是幸福的家

庭。因此，要想吸引這類人去旅遊，就應在對旅遊景點的宣傳上，突出其所能提供的受教育、長知識的機會，並強調全家可以在一起渡假。

五、人格與旅遊行為

（一）人格結構與旅遊行為

1964年，加拿大臨床心理醫生埃里克·伯恩博士在其專著《人們玩的遊戲》一書中，提出一種新的人格結構理論。該理論認為，人格是由「兒童自我狀態」、「成人自我狀態」和「父母自我狀態」三種自我狀態構成的。這三種自我狀態大體上與弗洛伊德的「本我」、「自我」、「超我」相對應。每種狀態都有其獨立性，在任何情況下，人的行為都受到這三種人格狀態或其中之一的支配。

1.兒童自我狀態

兒童自我狀態，是一個人的人格中感受挫折、無依靠、歡樂等情感的那一部分，也是好奇心、想像力、創造性、自發性、衝動性和新發現引起激動的源泉。兒童自我狀態引發人們完全不受壓抑、表面可笑的行為，天真爛漫的行為以及自然的言行。

兒童自我狀態，是人格中主管情緒、情感的部分，同時人們大部分的渴求、需要和慾望也由它掌管。可見，兒童自我狀態表現出的大多是原始的、具有動機或動力性的東西。如果一個人的兒童自我狀態較弱，就是一個缺乏活力的、刻板的人。

2.成人自我狀態

成人自我狀態，是人格中支配理性思維和訊息客觀處理的部分。它掌管理性的、非感情用事的、較客觀的行為。當一個人成人

自我狀態起主導作用時，往往表現為冷靜、處事謹慎、尊重別人，喜歡探究為什麼、怎麼樣等。

3.父母自我狀態

父母自我狀態，是人們透過模仿自己父母或心目中具有父母一樣權威的人物而獲得的態度和行為方式。父母自我狀態提供一個人有關觀點、是非、怎麼辦等方面的訊息。

父母自我狀態以權威、優越感為標誌，是一個「照章辦事」的行為決策者。通常以居高臨下的方式表現出來，並具有兩面性。一方面是慈母式的同情、安慰；另一方面是嚴父式的批評、命令。

三種狀態的語言、語調、非語言表現，見表4-1。

<div align="center">表4-1 兒童、成人及父母自我狀態的表現</div>

	語言表現	語調	非語言表現
兒童自我狀態	孩子的口吻：我想要，我要，我不知道，我不管，我猜，當我長大時，好得多，好極了	機動，熱情，高而尖的嗓門，尖聲嚷嚷，歡樂，憤怒，悲哀，恐懼	喜悅，笑聲，咯咯笑，可愛的表情，眼淚，顫抖的嘴唇，撅嘴，發脾氣，眼珠滴溜溜地轉，垂頭喪氣的眼神，逗趣，咬指甲，扭身子撒嬌
成人自我狀態	為什麼，什麼，哪裡，什麼時候，誰，有多少，怎麼樣，有可能，我認，依我看，我明白了，我看	幾乎像計算機那樣不假思索	直截了當的表情，舒適自如，不很熱情，不激動，漠然
父母自我狀態	按理，應該，絕不，永遠，不要，別，不，讓我告訴你應該怎麼做 評論的語言：真蠢，真討厭，真可笑 別再這麼做了！你又想幹什麼！我跟你說了多少遍了？請你千萬記住，好孩子，好寶貝，真可憐	高聲＝批評 低聲＝撫慰	皺眉頭，指手畫腳，搖頭，驚愕的表情，跺腳，雙手叉腰，戳手，嘆氣，拍拍別人的頭，死板

4.三種狀態的關係

對一個心理健康的人來說，三種自我狀態應處於協調、平衡的關係之中，共同起作用。在不同的情境中，哪種自我狀態起主導作用，要視當時的具體情況而定。

如果一個人的行為長期由某一種自我狀態支配，那麼，他就是一個心理不健康者：一個總是處於父母自我狀態的人，往往把周圍的人都當成孩子看待；一個總是處於成人自我狀態的人，通常被稱為是易惹人生厭的人，其與周圍的人可能相處得格格不入，因為他人格中關心他人的父母自我狀態和天真活潑的兒童自我狀態的方面都被抑制了；總是處於兒童自我狀態的人，一輩子都像個孩子，永遠也不想長大，從不獨立思考，從不對自己的行為承擔責任。

當然，在日常生活中有的人身上雖然某種自我狀態占優勢，但他也是正常的。比如，我們常見有的人較富理性，有的人更具責任感，而有的人更浪漫一些等，都屬於正常現象。

5.人格結構與旅遊行為

人格結構理論，為我們分析旅遊消費行為和旅遊服務行為提供了非常有價值的角度。

一般來說，人們的旅遊動機主要存在於兒童自我狀態中，其旅遊動機最容易被誘惑激發。所以常規的旅遊促銷方法，是首先要激發旅遊者的慾望、情感；其次要進行理性說服，讓其成人自我狀態得出「可以」、「還合適」等結論；最後是要提出一個高尚的或有意義的理由，以滿足其父母自我狀態需要，比如「這樣做既合乎身份，又有利於工作」等。總之，在旅遊促銷過程中，要做到「打動」、「合理化」、「意義化」。

在旅遊服務過程中，常規的服務方法是：對父母自我型的旅遊者，要用兒童自我狀態先接受下來，避其鋒芒，使客人的自尊心得到一定程度的滿足，而後再設法調動客人的成人自我狀態並曉之以理；對兒童自我型的旅遊者，要用父母自我狀態的慈愛一面，展現出寬容、忍讓，先予以緩衝、消氣，而後再喚起其成人自我狀態，進行平等、理性的交往。

第二節 旅遊者的特徵心理

一、旅遊者的性別心理

由於社會分工的不同，在生活空間、社會聯繫和交往，以及所受教育程度和千百年所形成的心理定式等因素的影響下，男女性別的特徵心理存在差異。

（一）男性旅遊者心理

男性旅遊者在旅遊活動中，一般有如下幾方面的表現：

1.獨立

在旅遊活動中遇到問題時，喜歡獨立思考、自主決策，在旅遊團裡尤其不喜歡受女領隊的領導。

2.堅定

在旅遊活動中敢於迎難而上，遇挫折不氣餒，具有較強的自我控制能力。

3.務實

在旅遊活動中考慮問題比較實際，不易受情緒的感染。

4.粗獷豁達

在旅遊活動中往往考慮問題不周，觀察問題不細；在一些小事上不計較，不愉快的事情遺忘快；為人處世比較通情達理。

5.好表現

在旅遊活動中遇事愛出風頭，往往在導遊員解說之前搶先發表自己的意見，更喜歡在女性面前表現自己等。

（二）女性旅遊者心理

女性旅遊者在旅遊活動中，一般有如下幾方面的表現：

1.心細

女性在旅遊活動中常常聯想豐富，辦事細緻，善於觀察，考慮問題比較周詳，處事比較嚴密。

2.感情豐富

女性的感情豐富並容易受感染。在旅遊活動中，旅遊產品品位、特色、環境氣氛易使女性產生購買慾望。當她考慮到某種消費對其子女有重要意義時，感情色彩將更加強烈。在旅遊過程中，導

遊人員富有表現力的解說，能激發其強烈的愛憎，即便是美麗的自然風光也易使其動情。

3.主意變化快

女性主意多變，在眾多旅遊選擇上很難做出決斷，往往是朝令夕改，改後又常常後悔。

4.膽怯

女性辦事比較謹慎，缺乏自信，對旅遊團所規定的紀律及遊覽場所的一些規定，都能夠自覺遵守。

5.氣量狹窄

女性心胸相對狹窄，氣量較小，在旅遊活動中與人相處常受不得委屈和諷刺，並且對旅遊產品的實際意義和具體利益表現出強烈的要求。

6.固執

女性有較強的自我意識和自尊心，對外界事物反應敏感。她們常以挑剔的目光對消費的內容及消費的標準進行評價，並相信自己所購買的產品是最有價值的，對別人的否定意見很不以為然。

二、旅遊者的年齡心理

處於不同年齡階段的人，會表現出不同的心理特徵。

（一）兒童旅遊者心理

兒童，指從出生到11歲的人。兒童在生理和心理上變化較快，在旅遊活動中常表現出以下特點：

（1）從純生理性需要逐漸發展為帶有社會內容的需要。

（2）情緒從不穩定發展到穩定。

（二）少年旅遊者心理

少年，指11～15歲的人。少年的心理和行為特徵，在旅遊活動中表現出以下特點：

（1）有成人感。

（2）旅遊購買獨立傾向性開始確立，旅遊行為趨向穩定。

（三）青年旅遊者心理

青年，指15～30歲的人。青年旅遊者在旅遊活動中有其獨特的心理和行為。

（1）追求時尚，表現時代。

（2）追求個性，表現自我。

（3）追求實用，表現成熟。

（4）追求檔次，表現享受。

（四）中年旅遊者心理

中年，一般指男性30～60歲之間，女性30～55歲之間。中年旅遊者在旅遊活動中最突出的心理和行為表現為：

（1）注重實用。

（2）注重理性。

（五）老年旅遊者心理

老年，一般指男性60歲以上，女性55歲以上。老年旅遊者在旅遊活動中的表現為：

（1）習慣性強。

（2）自尊心強。

（3）懷古憶舊強烈。

（4）注重方便和實用。

三、旅遊者的職業心理

職業，作為社會階層的指示器，明顯地顯示出不同職業角色的人，有其不同的社會地位和獨特的生活方式。這種不同的社會地位和獨特的生活方式反映在價值觀念、人際關係和自我知覺中。因而，不同職業的人在旅遊活動中的心理和行為，具有較大的差異。

（一）職業地位較高者的旅遊心理

職業地位較高者，如官員、教授、董事長、明星、高級記者等。此類職業的人大都追求旅遊產品和服務的高品位和高標準，在旅遊活動中顯示成熟感和成就感，強調生活瀟灑、文雅，花錢符合自己的身份地位，用詞考究，舉止大方，喜歡購買藝術品和古玩，喜歡得到他人的尊重等。

（二）職業地位處於中等者的旅遊心理

職業地位中等者，比如一般的公務員、經理、高級職員、個體業主等。此類職業的人一般是事業上的成功者，他們的消費活動指向主要是社會接受性。因此，在旅遊活動中對自己的形象倍加關注，對旅遊產品和服務的要求不僅注重質量，而且還追求情趣和格調；對旅遊活動的選擇常常表現出十分的自信；在消費形式上看重的多是「經歷」，在消費活動中關注的是自我形象和「留下典型記憶」的美好過程。

（三）職業地位較低者的旅遊心理

職業地位較低者，如從事一般職業的工人、農民、學生和待業者。此類職業的人非常熱愛生活，因收入較低，很少外出旅遊。然而一旦決定外出旅遊，他們對安全和保險十分重視，對旅遊產品和服務的獲得和滿足十分迫切。

綜上所述，在旅遊活動中，不同職業的人對於旅遊點的選擇和愛好是各不相同的，一般情況是根據各自的專業和興趣選擇旅遊產品。如喜愛歷史的人，對以往的文化持有特殊的感情和興趣，最喜歡到博物館、藝術展覽館、歷代古都、名寺古剎、文化遺蹟等地參觀訪問遊覽；也喜歡會見同行，瞭解同行的生活、學習、工作等。對旅遊產品和服務的期望，因價值觀的不同，也會表現出較大的差異。

四、旅遊者的地域心理

來自不同地域、民族的旅遊者，由於生存的自然條件和所處的文化背景不同，在心理特徵方面所表現出來的差異，稱為地域心理。地域心理是旅遊企業劃分客源市場的重要依據。旅遊從業人員面對的是來自「五湖四海」的旅遊者，熟悉地域心理是做好「個性化服務」的重要條件，也是旅遊企業開拓旅遊客源市場的重要條件。

要熟悉地域心理一般可以從客源地的自然條件、文化概況、經濟發展和旅遊業概況四個方面進行瞭解。

例如要熟悉日本遊客的地域心理可以從以下幾個方面入手：

（1）自然地理，包括地理位置、地形特徵、氣候特徵和自然資源特徵等。

（2）人文地理，包括國名、國旗、國花、人口、民族、語言

等。

（3）歷史軌跡，包括第一代天皇的傳說、古代的日本、明治維新、戰後歷史等。

（4）政體特徵，包括天皇、國會和內閣等。

（5）文化神韻，包括日本人的「島國意識」、獨特全新的大和文化、宗教文化、文學藝術、民俗風情等。

（6）經濟脈搏，包括農業、工業、對外貿易等。

（7）旅遊資源與旅遊業，包括旅遊資源與主要旅遊地，旅遊業概況等。

在上述的內容中，重點要瞭解日本的民俗風情和出境游狀況。

本章小結

個性也稱人格。個性傾向性和個性特徵在某一個人身上獨特地、穩定地有機結合，就形成了這個人不同於其他人的個性，即人格。人格是個人在適應環境過程中所表現出來的系統的、獨特的反應方式。人格的形成主要受遺傳、環境、成熟、學習四種因素的影響。主要的人格理論有特質論、精神分析論、學習論和自我論等。人格特徵表現為氣質、性格和能力。從心理學的角度可以將人格類型劃分為內傾型與外傾型、男性氣質與女性氣質、內控型與外控型、自卑型與自尊型等。人格類型原理是選擇從業人員從事不同工作職位的重要依據。

加拿大臨床心理醫生埃里克·伯恩博士認為，人格是由「兒童自我狀態」、「成人自我狀態」和「父母自我狀態」三種自我狀態構成的。這為我們分析旅遊者的消費行為和旅遊服務行為提供了非

常有價值的角度。旅遊者的人格類型可以從行為傾向、性格傾向和個性傾向等不同角度進行劃分。

由於社會分工的不同，在生活空間、社會聯繫和交往，以及所受教育程度和千百年所形成的心理定式等因素的影響下，男女性別的角色心理存在差異。旅遊者處於不同的年齡階段，也會表現出不同的心理特徵。來自不同職業和地域的旅遊者在旅遊活動中的心理和行為，會有較大的差異。

思考與練習

1.什麼是人格？舉一個例子說明某個因素是如何影響人格形成的。

2.簡述氣質、性格和能力的關係。

3.根據人格特徵理論，真實描述出你自己的氣質和性格特徵，並分析自己最合適的工作職位是什麼。

4.選一個你最喜愛的旅遊目的地，針對某一特定的細分市場，按照旅遊者的特徵心理要求，設計一個旅遊宣傳方案。

案例分析4-1

美國客人的幽默

某天晚上8點多鐘，有一位美國客人到某酒店餐廳吃飯。這位客人坐下後，不斷地與服務員交談，讓服務員給他介紹有什麼好吃的。他對周圍的一切都非常好奇，不是看花瓶、餐具，就是研究筷子架，還讓服務員教他如何使用筷子。最後，他點了一個中式牛

柳、一個例湯和一碟青菜。很快，菜就上齊了。他首先把牛柳擺在面前，迫不及待地吃起來。只見他將一塊牛柳放進嘴裡咬了幾下，就把牛柳吐在骨碟上，接著又連試了幾塊，都是如此。這時，他無可奈何地擦了擦嘴，招手示意服務員過去。當服務員走到他面前時，他非常幽默地說：「小夥子，你們這裡的牛一定比我的爺爺還老，你看看我的嘴對此非常不高興，它對我說能否來一點它感興趣的牛柳呢？」說完，他就笑瞇瞇地望著服務員，等候他的回答。服務員說了聲對不起，請他稍微等一會兒，便馬上去找主管。主管來了以後對這位客人說：「此菜是本酒店奉送的，免費。」他說完就走開了。這位客人結帳時對服務員說：「看來今晚要麻煩送餐部了」。

分析題

（1）例中的美國客人屬於哪種人格類型呢？請從案例中找出根據來。

（2）假設客人是別的人格類型的人，他們分別可能會怎樣對待牛柳不好吃這件事？

心理測驗4-1

怎樣測定自己的個性

現代對個性評定的主要方法有投射技術和問卷法兩種。

這裡運用統計學方法，從艾森克個性問卷中篩選出20題，用以自我評定個性，這樣便可對自己的個性有個粗略的瞭解。

問卷（回答「是」或「否」）

1.你是否比較活躍？

2.你是否健談？

3.你有許多朋友嗎？

4.你喜歡對朋友講笑話或有趣的故事嗎？

5.新交朋友時一般是你採取主動嗎？

6.你是否常常超過你的時間允許參加許多活動？

7.你認為你是個樂天派嗎？

8.你喜歡忙忙碌碌和熱熱鬧鬧地過日子嗎？

9.你有許多不同的業餘愛好嗎？

10.別人認為你是生氣勃勃的嗎？

11.你常常無緣無故地感到無精打采和倦怠嗎？

12.你是一個多憂多慮的人嗎？

13.你覺得自己是一個神經過敏的人嗎？

14.你是否常常覺得人生非常無味？

15.你是否總在擔心會發生可怕的事情？

16.你的心境是否常有起伏？

17.你曾經無緣無故覺得「真是難受」嗎？

18.你常感到孤單嗎？

19.你認為自己很緊張，如同拉緊的弦一樣嗎？

20.當人家尋你的差錯、找工作中的缺點時，你是否容易在精神上受到傷害？

個性傾向：內向、中間、外向，穩定、中間、不穩。

記分方法：

每題回答「是」即記一分，答「否」則不記分。

前10 題的總分反映自己的個性傾向。其中1～3 分為內向型，4～7 分為中間型，8～10 分為外向型。

後10 題的總分反映自己情緒的穩定性，即神經質水平。其中1～3 分為穩定型，4～7 分為中間型，8～10 分為不穩定型。然後在下圖中作兩條直線，相交處便是你的個性類型。如果前10題為8分、後10題為3分，即表示自我心理測試的結果為個性外向、穩定，屬多血質型。見圖4-2。

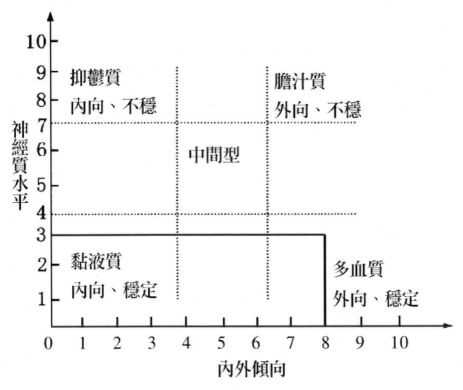

圖4-2 個性類型對照圖

171

心理測驗4-2

內外向人格調查表

1.能獨斷獨行——是（否）

2.快樂主義人生觀——（是）否

3.喜靜安閒——是（否）

4.對人十分信任——（是）否

5.籌劃、思量5年以後的事——是（否）

6.願在家，不願參加集體活動——是（否）

7.能在大庭廣眾中工作——（是）否

8.常做同樣的工作——是（否）

9.覺得集會樂趣與個別交際無異——（是）否

10.三思後決定——是（否）

11.不願別人提示，願獨出心裁——（是）否

12.喜安靜而非熱鬧的活動——是（否）

13.工作時不願有人在旁觀看——是（否）

14.討厭呆板的職業——（是）否

15.寧願節省而不耗費——是（否）

16.不常分析自己的思想與動機——（是）否

17.好做冥思幻想——是（否）

18.願意有人在旁觀看自己擅長的工作——（是）否

19.發怒時不加抑制——是（否）

20.工作因人讚賞而改善——（是）否

21.喜歡興奮緊張的工作——（是）否

22.常回想自己——是（否）

23.願做群眾運動的領袖——（是）否

24.善公開演說——（是）否

25.願夢想成為事實——是（否）

26.很講究寫應酬信——是（否）

27.做事粗糙——（是）否

28.深思熟慮——是（否）

29.能將強烈情緒表現出來——（是）否

30.不拘小節——（是）否

31.對人十分小心——是（否）

32.喜猜疑——是（否）

33.輕聽人言不假思索——（是）否

34.與觀點不同的人自由聯絡——（是）否

35.願讀書不願做實際工作——是（否）

36.好讀書不求甚解——（是）否

37.常寫日記——是（否）

38.在群體中緘口不語——是（否）

39.不得已而動作——（是）否

40.不願回想自己——（是）否

41.工作有計劃——是（否）

42.常變換工作——（是）否

43.對麻煩事願避免，不願承擔——是（否）

44.重視謠言——是（否）

45.信任別人——（是）否

46.非極熟悉的人不輕易信任——是（否）

47.願研究別人而不研究自己——（是）否

48.放假願找安靜的去處而不喜歡熱鬧場所——是（否）

49.意見常變化而不固定——（是）否

50.任何場所均願抒發己見——（是）否

說明

1.凡帶括號（）的代表外向；無括號的代表內向。

2.如果被試者不能確定「是」和「否」，可以不回答。

3.上面50個題目中，25 個屬外向，25 個屬內向。如果不符合，就在「否」上畫○。

評分公式

向性指數＝（外向性反應總數＋1/2沒有回答的總數×100）÷25

第5章 旅遊服務心理的實用原理

本章導讀

透過本章的學習，你將瞭解旅遊者在旅遊中的心理期待，認識人際交往和旅遊服務的特性，學會旅遊心理服務的技巧，更好地服務於旅遊者，有效預防投訴，贏得旅遊者的認可。

第一節 旅遊服務的雙重性

旅遊者可視為「花錢買旅遊」的消費者，但是「花錢買旅遊」與花錢買電腦、空調等「實實在在」的東西有很大的不同。人們不可能把「旅遊」像電腦、空調那樣買回到自己家裡去，「花錢買旅遊」買到的只是一種「經歷」，即「旅遊經歷」。那麼，人們為什麼要花錢買「旅遊經歷」呢？從心理學角度來回答這個問題，其答案是：旅遊經歷既能使人獲得一些「美好的感受」，又能使人去掉一些「不好的感受」。

一、旅遊者的「三求」心理

現代旅遊者普遍地具有在旅遊中「求補償」、「求解脫」和「求平衡」的心理。

「求補償」，是指想在旅遊中獲得日常生活中所缺少的新鮮

感、親切感和自豪感。

「求解脫」，是要在旅遊中擺脫日常生活中的精神緊張。

「求平衡」，表現在以下兩個方面：

一方面，是旅遊者要「透過旅遊」來糾正日常生活中的失衡。對於絕大多數人來說，日常生活中熟悉的東西太多，新奇的東西太少，因此需要透過旅遊去接觸大量新奇的東西，以此來糾正日常生活中的失衡。當然，也有相反的情況。有些人所從事的工作使其生活有了太多的複雜性，因此，他們不需要用「複雜性」，而需要用「單一性」來恢復平衡。如果他們去旅遊，可能只是想到一個安靜的地方去過幾天寧靜的生活。

另一方面，是旅遊者要「在旅遊中」保持必要的平衡。新奇的東西固然有吸引力，但並不是新奇的東西越多越好，也不是越新奇越好，超過一定的限度，「吸引」就會變成「排斥」。因此，旅遊經營者在用許多新奇的東西吸引旅遊者的同時，還應提供一些為旅遊者所熟悉的東西，以此來保證旅遊者在旅遊環境中的心理平衡。

「求補償心理」、「求解脫心理」和「求平衡心理」就是旅遊者的「三求」心理。「三求」對「旅遊者想在旅遊中得到什麼」的問題，作了一個「一般性的回答」。說它是「一般性的回答」有兩層意思：其一，一般來說，只要是旅遊者，就會有「三求」心理，這是旅遊者的共性；其二，「三求」只說了旅遊者的「共性」，並沒有說出旅遊者的「個性」。這就是說，記住「三求」是沒有錯的，但只記住了「三求」並不等於已經「瞭解了旅遊者心理」，還需要具體地去瞭解每一位旅遊者求什麼樣的補償、求什麼樣的解脫和求什麼樣的平衡。

二、人際交往的雙重性

一般來說，人與人打交道，是為了辦成某一件事情、解決某一個問題，這個過程具有雙重性。一方面，事情是否順利辦成了，問題是否順利解決了，這些是屬於「功能方面」的；另一方面，人與人走到一起，相互之間產生了好感還是產生了反感，雙方的交往是愉快的、值得回憶的美好經歷，還是不愉快的、不堪回首的難過經歷，這些則是屬於「心理方面」的感受。

　　人際交往既有「功能方面」的，也有「心理方面」的。人們之所以要與他人交往，既是為了獲得功能上的滿足，也是為了獲得心理上的滿足。所謂獲得功能上的滿足，一般是指把事情辦成功，或者是使問題得到解決；而獲得心理上的滿足，雖然有時只是為了避免孤寂，但更多的則是為得到他人對自己的關心、理解和尊重。

　　從心理學角度，可以把服務看做是一種特殊的人際交往。服務發生於人與人之間的交往之中，是透過人際交往來實現的。當然，服務與一般的人際交往有所不同，交往雙方所扮演的社會角色不同，一方是提供服務者，而另一方是接受服務者。

　　既然人際交往有其「功能方面」和「心理方面」的兩重性，那麼，作為特殊人際交往的服務也必然具有其「功能方面」和「心理方面」的兩重性。

三、旅遊服務的雙重性

　　旅遊者作為旅遊企業的客人，他們在與旅遊服務人員的交往中希望得到什麼呢？客人不僅期待著旅遊服務人員幫助他們解決種種實際問題，還期待著旅遊服務人員成為他們的「知心人」，幫助他們消除種種不愉快的感受，獲得各種愉快的感受，留下可以「長期享用」的美好記憶。所以，旅遊工作者一方面要為客人提供優質的功能服務，另一方面還要為客人提供優質的心理服務。這就是旅遊

服務所包含的雙重性。

旅遊服務的功能服務，是指幫助遊客解決食、宿、行、遊、購、娛等方面的種種實際問題，使客人感到安全、方便和舒適的服務。

旅遊服務中的心理服務，是指能讓客人獲得心理上的滿足的服務。

對心理服務的較為全面的解釋是：讓客人獲得心理上的滿足——讓他們在旅遊中獲得輕鬆愉快的經歷，特別是要讓他們經歷輕鬆愉快的人際交往，在人際交往中增加親切感和自豪感。

實現優質服務，就是既要為客人解決種種實際問題，又能讓客人得到心理上的滿足。即使不能完全按照客人的要求解決他們的實際問題，也要在客我交往中讓客人得到心理上的滿足。

功能服務的質量，往往受到旅遊企業所具有的種種物質條件的制約，同時也取決於服務人員所具有的知識和技能；而心理服務的質量，則主要取決於服務人員是否有愛心和熱忱，是否善解人意。

第二節 旅遊心理服務的要訣

為客人提供心理服務有兩條要訣：一是讓客人覺得你和藹可親，使客人獲得更多的親切感；二是讓客人對自己更加滿意，使客人獲得更多的自豪感。

一、讓客人覺得你和藹可親

服務人員在客我交往中要為客人提供心理服務，就必須要有恭敬的態度和敏銳的觀察力，並有效地運用「有聲語言」與「無聲語

言」，在客人心目中樹立一個富於人情味的、和藹可親的形象。遠在異鄉的客人們，對導遊的一句問候、一個簡單的攙扶，都會心存無限的感激。

（一）謙恭的態度

要讓客人覺得你和藹可親，服務人員必須首先做到對客人態度謙恭。

謙恭，是一種良好的行為方式，是指對客人的感受非常靈敏，避免言行上的任何不必要的冒犯。當服務人員沒有聽懂客人的問話時，不要簡單地問：「什麼？你說什麼來著？」而應該這樣問話：「請原諒，您能重複一遍嗎？」或者：「對不起，請您再說一遍，可以嗎？」不要告訴客人他們必須做什麼，而應該採取建議的方式：「我認為……可能更好，您覺得怎麼樣？」

總之，要意識到能夠使客人感覺你和藹可親，這才符合謙恭的行為方式。

（二）講究措辭

說話在塑造良好的客我關係中是極其重要的，服務人員可以透過訓練改進說話的方式、速度、語調及詞句的選擇，使客人覺得你和藹可親。

服務人員使用「文明禮貌語言」要形成習慣，要瞭解「同樣的話」有哪些「不同的說法」，一般情況下，用肯定的語氣說話比用否定的語氣說話會使人感到柔和一些。在客我交往中，特別是在表達否定性意見時，要盡可能採用那些「柔性」的，讓客人聽起來覺得「順耳」的，而不是「剛性」的，讓客人聽起來覺得「逆耳」的表達方式。

當服務人員要對客人提出某種要求時，最好用肯定的說法，比如可以說「請您……」，而不要用否定的說法，如「請不

要……」。

　　當服務人員不能馬上滿足客人的要求時，最好是向客人說明你過一會兒可能為他做什麼，而不是僅僅說你現在不能為他做什麼。

　　當服務人員不能接受客人的某個意見或建議時，最好是先複述客人陳述的內容，比如可以說「您的意見是……」、「您的看法是……」，這樣可以表明服務人員耐心傾聽並且明白了客人的想法，表示出對客人尊重的態度，然後再表明自己的想法：「我認為……也許更合適。」絕不要輕易否定客人的意見或建議。

　　在拒絕客人的某些要求時，也可以先複述客人的要求，然後再表明自己願意為客人效勞，並說明由於什麼原因不能完全遵從客人的要求，最後提出自己的建議，取得客人的諒解。

　　（三）善於運用「無聲語言」

　　服務人員在客我交往中不僅要善於運用「有聲語言」，而且要善於運用「無聲語言」即體態語言，做到「有聲語言」與「無聲語言」並用，兩種語言互相補充，配合得當。眼神、表情、體態、姿勢等無聲語言的表現，可以透過平時的努力和訓練來提高。

　　眼神接觸是一種有效的體態語言溝通方式，當服務人員與客人交談時，注視著對方的眼睛，就意味著在集中精力傾聽客人說話，表示了對客人的尊重。服務人員開始與客人說話以後，應該面向客人並且正視客人，不可東張西望。如果客人發現你在聽他說話的時候，眼睛卻盯著別處或看著地板，那麼客人會立即失去交談的興趣。眼神接觸，對溝透過程具有反饋作用和強化作用。當然並不是說要目不轉睛地盯著對方，不能顯得咄咄逼人，而應該透過目光讓對方感覺到你在認真傾聽，沒有分散自己的注意力，否則會被認為心不在焉乃至沒有禮貌。但是死盯著對方又會被誤認為是一種威脅。有沒有眼神的接觸還意味著服務人員是否具有信心，一般來

說，有信心的人往往正視對方。一個優秀的服務人員，必須培養在與客人說話時正視對方的習慣，這種習慣在客我交往中，能夠使交往更加順利融洽。

微笑，作為旅遊服務程序的靈魂的十把金鑰匙之一，是各國客人都能夠理解和歡迎的世界語言。微笑在客我交往中意義重大，它意味著友善，象徵著誠意，減少了不安，化解了敵意。當服務人員和顏悅色、滿面春風地對客人笑臉相迎的時候，微笑就向客人傳遞了「我們對您表示歡迎，我們願意為您效勞」的訊息。真誠、熱情、發自內心的微笑最能使客人覺得你和藹可親，是贏得客人滿意的最有效的手段。

古代就有「非笑莫開店」這樣的俗語，微笑能使客人產生好感，給企業帶來財富。其貌不揚的日本推銷員原一平就是以他最純真、最甜美、最令人傾心的微笑征服了客戶，被人們譽為「推銷之神」。

希爾頓飯店集團是世界上規模最大的旅遊飯店集團之一。其成功秘訣中最重要的一條，就是服務人員「微笑的影響力」，希爾頓飯店的微笑服務飲譽全球。已故的希爾頓集團公司董事長康納·希爾頓年輕時接受其母親的忠告，找到了一種簡單易行、不花本錢、行之持久有效的「法寶」——微笑。在他從業的50多年裡，無論到分設在哪個國家的希爾頓飯店視察，他問上至總經理，下至一線各級員工最多的一句話，就是：「今天你對客人微笑了沒有？」

日本最大的飯店之一新大谷飯店，也提出了「微笑是打動人心弦最美好的語言」、「微笑是通往全世界的護照」、「笑臉相迎將使你們的工作生輝」等口號。所以，作為旅遊服務人員，應該牢記康納·希爾頓先生的一句比喻：「如果飯店裡只有第一流的設備而沒有第一流服務員的美好微笑，正好比花園裡失去了春天的陽光與和風。」

姿勢，是指身體呈現的樣子；動作是身體的活動。客人往往也從服務人員的姿勢和動作上判斷他們是否友善、是否可信、是否細心、是否靈活。服務人員坐、立、行的姿態，都能給客人留下好的或是不好的印象。所以，服務人員要注意自己的各種姿態和動作。站要直立，坐要端正，走路要抬頭挺胸，姿勢和動作都要顯得精神飽滿。

一個人的行為方式對他的心理有很大的暗示作用，信心也可以從站姿、坐姿、行姿中體現出來。行動有信心，就能夠樹立信心；動作無精打采，心理就容易消沉；行為友善，態度就會友善，也容易與客人形成友善的關係；站立直而穩，大腦反應就會快而準。所以，旅遊服務人員平時應注意糾正那些使自己和客人感到不舒服的姿勢。

行為動作方式因文化的差異而有所不同。服務人員在與客人打交道時，與客人之間應該保持多大的距離是因人而異的，而且與文化背景的差異也有很大的關係。

（四）敏銳的洞察力

要讓客人覺得你和藹可親，服務人員必須善於洞察客人的情緒變化，及時做出恰當的反應。服務人員可以透過訓練提高自己從客人的面部表情來洞察其內心感情的能力。比如，在看電視時，把電視機的音量調到零，集中注意力仔細觀察畫面上的人物表情，體會他們的內心情感，然後再調出聲音，加以對照。這樣反覆多次，學會準確地洞察人們的情緒變化，鍛鍊敏銳的觀察力。

總之，只有充分地瞭解客人的心理，才能做出適當的、能使客人滿意的反應。

二、做客人的一面「好鏡子」

（一）人際交往中，人們相互之間起著「鏡子」的作用

　　人的自我評價與別人對他的評價是緊密相關的。如果一個人經常從別人那裡獲得肯定性的評價，他就會感到自豪；相反，如果經常從別人那裡獲得否定性的評價，他就會感到自卑。總之，人們都重視自己在別人心目中的形象，而且是從別人如何評價自己來判斷自我形象的。人們總是把別人當做自己的一面鏡子來看待。所以，我們說在人際交往中，人們相互之間都起著「鏡子」的作用。

　　服務人員在為客人提供服務時，必須考慮到自己就是客人的一面「鏡子」。客人要從我們這面「鏡子」中看到他們的自我形象。為了增加客人的自豪感，服務人員就應該做客人的一面「好鏡子」，這面「鏡子」有一種特殊功能，就是能夠以恰當的方式發揚客人的長處，隱藏客人的短處，讓客人在我們這面「鏡子」中看到自己美好的形象。

（二）「揚客人之長」和「隱客人之短」

　　所謂長處和短處，表現在相貌衣著、言談話語、行為舉止、知識經驗、身份地位等方面。揚客人之長，包括讚揚客人的長處和提供機會讓客人表現他們的長處。但要注意絕不能為了揚某些人之長而使其他的客人受到傷害。隱客人之短，一方面是服務人員不能表現出對客人的短處感興趣，不能嘲笑客人的短處，不能在客人面前顯示自己的「優越」；另一方面是服務人員應該在眾人面前保護客人的「臉面」，在客人可能陷入窘境時，幫助客人「巧渡難關」。

　　一般來說，客我交往中最敏感的問題，是與客人自尊心有關的問題。因此，服務人員應該牢記，絕不要去觸犯客人的自尊心。虛榮心是一種變態的自尊心，在「提供服務」和「接受服務」這對特定的角色關係中，作為服務人員，還是不要去觸犯客人的虛榮心為好。如果服務人員能夠恰當地為客人「揚其長，隱其短」，做客人的一面「好鏡子」，就能使客人對他自己更加滿意。

增加自豪感是客人所得到的心理上的最大滿足。因此，服務人員應該確立這樣一個信條，如果你能夠讓客人對他自己滿意，他就一定會對你更加滿意。

第三節　客人投訴心理

在旅遊服務過程中出現偏差是不可避免的。旅遊者的投訴，是我們做好旅遊工作、彌補工作漏洞、提高管理和服務水平的一個重要促進因素。同時，透過解決旅遊投訴可消除投訴者的不良情緒，達到為旅遊者構造美好經歷的目的。旅遊者就是我們的客人，我們應該用對待自己的客人一樣的心態，來對待旅遊者的投訴。

一、引起投訴的原因

客人的投訴，是指客人主觀上認為由於旅遊服務工作上的差錯，損害了他們的利益，而向有關人員和部門進行反映或要求給予處理。投訴是不可避免的，儘管旅遊工作者不希望出現這種情況。客人的投訴既可能是旅遊服務工作中確實出了問題，也可能是出於旅遊者的誤解。旅遊投訴具有兩重性，一方面會影響旅遊企業的聲譽，另一方面，如果從積極方面考慮，投訴能使旅遊企業發現自身的問題。

（一）主觀原因

1.有關服務態度的投訴

服務人員不尊重客人。客人如果受到服務人員的輕慢就會反感、惱火，並可能直接導致投訴。如待客不主動、不熱情，說話沒有修養、粗俗，衝撞客人甚至羞辱客人，無根據亂懷疑客人拿了飯

店的物品，不尊重客人的風俗習慣等。

2.服務工作的投訴

服務人員工作不主動，對客人的要求視而不見；沒有完成客人交代的事情；損壞或遺失客人物品；清潔衛生工作馬馬虎虎，餐具茶具不乾淨；客人買到偽劣的旅遊紀念品；合約未兌現等。

（二）客觀原因

1.有關設備的投訴

設施損壞後未能及時修理。這是針對飯店空調、照明、供水、供暖、供電、電梯等設備的運轉和使用而提出的意見。

2.有關異常事件的投訴

因無法買到車、船票，或因天氣原因飛機不能起飛，或飯店客房已經訂完，旅行社被迫降低住宿標準等引起的投訴，都屬於異常事件的投訴。旅遊企業很難控制此類投訴，但客人希望旅遊企業能夠提供有效的幫助。服務人員應儘量在力所能及的範圍內幫助解決。如實在無能為力，應儘早向客人解釋清楚。

二、投訴的心理分析

（一）求尊重的心理

客人求尊重的心理每時每刻都是存在的。當客人受到怠慢時就可能引起投訴，投訴的目的就是為了找回尊嚴。客人在採取了投訴行動之後，都希望別人認為他的投訴是對的，是有道理的，希望得到同情、尊重，並希望有關人員、有關部門高度重視他們的意見，向他們表示歉意，並立即採取相應的處理措施。

（二）求平衡的心理

客人在碰到令他們感到煩惱的事之後，感到心理不平衡，覺得窩火，認為自己受了不公正的待遇。因此，他們可能就會找到有關部門，利用投訴的方式把心裡的怨氣發泄出來，以求得心理上的平衡。人在遭到心理挫折後，主要有：得到心理補償、尋求合理解釋而得到安慰、宣泄不愉快的心情三種心理補救措施。俗話說：「水不平則流，人不平則語。」這是正常人尋求心理平衡、保持心理健康的正常方式。而客人之所以投訴，還源於客人對人的主體性和社會角色的認知。旅遊者花錢是為了尋求愉快美好的經歷，如果他得到的是不平，是煩惱，這種強烈的反差會促使其選擇投訴來找回他作為旅遊者的權利。

（三）求補償的心理

在旅遊服務過程中，如果由於旅遊工作者的職務性行為或旅遊企業未能履行合約，給旅遊者造成物質上的損失或精神上的傷害，他們就可能利用投訴的方式來要求有關部門給予經濟上的補償。這也是一種正常的、普遍的心理現象。由於職務性行為所帶來的某些精神傷害，在法律上旅遊者也有權要求經濟賠償。

三、投訴的處理方法

首先，旅遊工作者應正確認識投訴本身和投訴者。前來投訴服務質量問題的客人，其實應該說是我們的朋友，即使他們是用誇大的言辭、激憤的態度，甚至帶有挑釁的行為，其投訴也絕不是浪費我們的時間，相反，投訴對我們糾正企業服務質量中的問題大有好處。

接待客人投訴的過程，也是向客人進行補救性心理服務的一個重要組成部分，所以我們必須耐心而誠懇地接待投訴的客人。

（一）把握正確的處理原則

1.真心誠意解決問題

以「換位思考」方式去理解客人的心情和處境，滿懷誠意地幫助客人解決問題。只有這樣，才能贏得客人的信任，才有助於解決問題。

2.不可與客人爭辯

在客人情緒比較激動時，服務人員更要注意禮貌禮儀，要給客人講話、申訴或解釋的機會，爭取控制住局面，而不能與客人針鋒相對，強詞奪理。

3.維護企業利益不受損害

服務人員解答客人投訴問題時，要注意尊重事實，既不能推卸責任，又不能貶低他人或其他部門，避免出現相互矛盾，否則，客人會更加反感。

（二）處理客人投訴的程序

1.耐心、認真地傾聽投訴人的敘述

客人來投訴時，一般要由領導出面接待，接待時要有禮貌，要耐心地聽客人把話說完。客人可能說得比較多，言辭也可能很激烈，這是正常的，因為他的心裡痛苦憤怒。作為受理投訴的人員，一定要耐心、寬容地傾聽客人的述說，不能輕易打斷，也不要急於解釋、辯解，更不能反駁。否則，可能會激怒客人。千萬不要讓客人感到他的投訴無足輕重。要敏銳地洞察對方感到委屈、沮喪和失望之處，不能無視對方的情緒。

可以用自己的語言重複一遍客人的投訴或記錄投訴要點，這樣做，可以使客人知道你在認真傾聽他的談話，並瞭解了他的問題；能使客人放慢說話速度，避免衝突，平息客人的不滿情緒；還可以為自己贏得思考問題的時間。這樣的反饋能夠降低客人的抱怨，為

順利解決問題奠定基礎。

2.立即向客人認錯，表示歉意

不管在什麼情況下，對客人的投訴都應該虛心接受，表示歉意。如果是本企業的問題，即使接待人員可能與投訴問題毫無關係，也要立即認錯，代表旅遊企業向客人表示歉意；感謝客人對本企業的關心，誠懇接受批評；不推卸責任，然後再對產生問題的原因作進一步的說明。

美國人際關係學專家戴爾·卡內基指出：假如我們知道我們勢必要受責備了，先發制人，自己責備自己豈不是好得多？聽自己的批評，不比忍受別人口中的責備容易得多嗎？

有些投訴常常起因於誤會，如果是客人誤解了，服務人員仍然可以表示歉意，不要阻攔對方提出自己的要求，更不要指責或暗示客人錯了，也不要馬上進行自我辯解；與客人爭吵是絕對不會取勝的。客人比較容易接受服務人員採取表示歉意的態度。即使客人真的錯了，辯解也毫無益處，而道歉是不需要成本的。道歉使投訴者覺得你的態度誠懇，能夠消除客人的怨氣。怨氣下去了，客人是會認識到自己的不對的。

在表示道歉時，要注意用語，表示出一種誠意，比如可以說：「非常抱歉，讓您遇到這樣的麻煩……」、「這是我們工作的疏漏，十分感謝您提出的批評」等。道歉必須是發自內心的，才能使客人接受。

3.對客人表示安撫和同情

前來投訴的客人，一般總是覺得自己受到了傷害，是帶著一顆「被燙傷的心靈」，把接待者當做救世主來要求主持公道的。如果去衝撞「被燙傷的心靈」，一定會遇到強烈的反應。這時，投訴接待者必須對客人表示安撫和同情，比如可以說「我對您感到氣憤和

委屈的情緒非常理解，如果我是您，我也會產生和您相同的感受」。對投訴的客人做出一些同情和理解的表示，是撫慰其已經受傷的心靈的最好辦法，也是把他的注意力引向解決問題，而不是拘泥於令人煩惱的細節和令人沮喪的情緒的唯一途徑。

投訴者所說的事情有時可能有違真實，但他仍然希望接待人員能夠對其表示同情和理解。即使對於那些誇大其詞、喋喋不休的投訴者接待人員仍應給予適當的關注，以安撫他們的情緒。如果他們還要糾纏不休，可以把他們帶到上級主管部門，而不能把客人晾在那裡置之不理。

如果客人大發雷霆，接待人員一定要保持鎮定、冷靜，不要計較客人過激的言辭，對他們某些過激的態度應保持寬容，要理解他們氣憤的感情，讓他們宣泄不滿的情緒，並設法平息事態。

能夠說服客人的往往不是嚴密的邏輯推理或滔滔不絕的大道理，對客人的情緒做出一些同情和安慰的表示，才能喚醒客人的理性，引導事態向著雙方都有利的建設性方向發展。

4.客觀審視事實真相，找到解決問題的辦法

當客人投訴時，投訴受理者最好把事實經過記錄在案，並進行調查核實，以便客觀地審視事實真相，及時採取補救或補償措施。

客人抱怨的最終目的是希望問題得到解決，所以，服務人員必須明白客人的要求，然後根據客人的願望，提出一個妥善解決問題的辦法。

如果問題比較複雜，真相一時弄不清，不要急於提出處理意見及解決問題的程序和時間。一定要履行承諾，並督促、檢查，全力協調解決問題。

5.主動與客人聯繫，反饋解決問題的進程及結果

要把解決問題的方法、步驟和最後結果,用書信、便條或電話通知有關客人,要確保諾言的兌現,並追蹤一下,確定客人對事情的處理結果是否真正滿意。

6.記錄投訴處理的全過程並存檔

將整個過程寫成報告存檔。

7.統計分析

處理完投訴後,服務人員,尤其是管理人員應對投訴產生的原因及後果進行反思和總結,並進行深入的、有針對性的分析,定期進行統計,從中發現典型問題產生的原因,以便盡快採取相應措施,不斷改進、提高服務和管理水平。

四、投訴的預防措施

對遊客投訴問題,旅遊服務部門最明智的選擇,就是儘量避免投訴的發生。力爭為遊客提供完美的服務,使遊客高興而來、滿意而歸才是旅遊服務各部門追求的目標。這個目標的完全實現,當然可以避免投訴的發生,然而,受各種條件的制約及一些無法預測因素的影響,遊客對服務產生不滿也是不可避免的。當服務工作已經出現了缺陷,已經使客人產生了不滿時,旅遊工作者必須盡一切努力,及時從「功能」和「心理」兩個方面去為客人提供補救性服務,使客人的不滿意變為滿意。使問題不出「三門」(車門、店門、房門)得到妥善解決,避免客人帶著遺憾和懊惱離去。

無論遇到什麼困難,都要盡最大努力去消除客人的不滿意,使客人變不滿意為滿意,而不應該有「無能為力」的想法。

心理學研究認為,當一個人因為自己的需要未能得到滿足,或者遇到不順心的事情而產生挫折感時,可以採用替代、補償、合理

化、宣洩等方式進行心理調節。所以，為客人提供補救性服務可以以此為依據。

（一）要讓客人得到代償性滿足

替代，是指人們在不能以特定的對象或特定的方式來滿足自己的慾望、表達自己的感情時，改用其他的對象或方式來使自己得到一種「替代」的滿足或表達，用來減輕以至消除挫折感的一種心理調節方法。

補償，是指一個人在生活某一方面的需要無法獲得滿足而產生挫折感時，到其他方面去尋求更多的滿足，使自己得到補償的心理調節方法。

當客人由於服務的缺陷而感到不滿意時，服務人員可讓客人得到某種「替代的滿足」或得到某種「應有的補償」，以此來消除客人的不滿意。

（1）盡最大努力去滿足客人的需要，在不能完全按照客人的心願去滿足客人的要求時，要徵求客人的同意，用其他的方式去滿足客人的要求。遇到過一段時間才能讓客人得到滿足的情況時，最好是馬上給客人一點替代的滿足。

在一家飯店的餐廳門前，一位身穿游泳褲的男士要進餐廳吃飯，被服務員阻攔，因為到餐廳用餐不能衣冠不整。服務員請客人換了服裝再來餐廳，但客人不同意，說過一會兒還要接著游泳的，換裝太麻煩。這時，服務人員並沒有完全拒絕客人的要求，而是採用變通的方式滿足了客人的需要：「先生，您能不能先點餐，我們過幾分鐘送到游泳池來。」這樣，既沒有破壞規則，又滿足了客人的需要。

有時，機票未能按時買到，導遊人員可以增加一個景點，帶客人去看一看。總之，應及時給予一點替代的滿足。

（2）對那些覺得吃了虧的客人，應該設法讓他們得到補償。

有一次，一個日本旅行團，由於飯店預訂記錄出了差錯，客人到達時沒有吃上晚餐。日方領隊大發雷霆，怒氣沖天。第二天，飯店經理親自出面宴請客人，表示了歉意，在經濟上給予客人適當的補償，使客人變不滿意為滿意。

（3）在功能服務有缺陷時，常常可以透過心理服務來使客人得到補償。

一天下午，飯店大堂內，有一支團隊在辦理離店手續，大堂副理和行李員、總臺服務員一個個忙得不亦樂乎。正在此時，住在204房的某廠銷售部朱經理焦急地來到大堂。

「我被你們的鐵釘刺傷了。」她的手捂著臀部，眼裡流露出極度不安的神情。大堂副理見狀便先攙扶她到沙發上坐下，並讓服務員迅速送來熱茶、熱毛巾，然後請她把經過情況細細道來。

事情是這樣的，這天午餐後，朱經理回到房裡在床上打了個盹。打算下午3點到一家工廠去聯繫業務，所以她起身後稍微梳洗一番便坐到鏡臺前整理拎包。豈料剛坐下，臀部便被凳子上一個突出的釘子刺痛了。她用手摸一下凳子，發現海綿層中有一尖釘突出在外。

大堂副理聽到這兒，立即給醫務室打電話。由於飯店裡不能注射破傷風針，所以他請大夫馬上陪朱經理到附近醫院去打針，同時又迅速調來總經理專用車。

大夫與客人乘上汽車後，大堂副理即與客房經理到204房查看凳子。果然有一枚鐵釘，上面有一層海綿覆蓋著。客房部經理立即讓服務員換了凳子，並責成服務員把房內所有用品作一次全面檢查。

朱經理在大夫陪同下很快回到飯店，大堂副理旋即帶上大束鮮

花登門拜訪。

「由於我們工作上的疏忽，使您蒙受傷痛，我代表飯店總經理向您致以深切歉意。」他誠懇地說道：「您有什麼要求盡可以告訴我，一定盡力而為。」

大堂副理話音未落，服務員端上一大盤時鮮水果，果香四溢。

朱經理雖受到一些皮肉痛苦，注射過破傷風針後已無後顧之憂，又目睹飯店如此誠意，她當即表示充分理解，並說，雙門樓飯店服務一貫良好，被釘子刺傷雖不高興，但這畢竟還是可以理解的。

本例告訴我們，萬一發生服務事故，飯店必須不遺餘力地妥善解決。這類事情導致客人投訴，為數不少。然而，在雙門樓飯店，由於大堂副理處理妥善、及時，使客人在心理上感到飯店對她的充分關心與尊重，這樣便從根本上消除了客人投訴的念頭。

（二）引導客人往好處想

當人們遇到自己不願意接受而又不得不接受的事情時，常用一種解釋，使這種無法接受的事情「合理化」，為自己找到一個藉口來進行辯解，以達到心理平衡。

當客人遇到不順心的事情時，服務人員也應該引導客人往好處想。在服務有缺陷而使得客人感到不滿意時，也要讓客人知道，這並不是服務人員不願意為他們提供更好的服務，事實上服務人員已經盡心盡力了。能夠讓客人覺得服務工作的缺陷是「可以諒解」的，就能夠減輕以致消除他們的不滿情緒，使他們對服務人員表現出合作而不是對立的態度。

（1）當客人遇到不順心的事情時，要盡可能引導客人看到事情也有好的一面，最好是能夠經過努力把壞事變為好事。

在一次旅行中，遊客要去尼泊爾，由於客觀原因，不能按照原來的計劃從曼谷直接飛往加爾各答，而必須改飛卡達再轉機。導遊員盡可能向積極的方面引導，以鼓起客人的情緒，他說：「這就意味著能夠多遊一個國家，在各位的日記本上和相冊中，除了印度，又可以加上在孟加拉國的見聞了。」

對同一件事也可以有不同的解釋。有的導遊就很會把事情往好處說，比如遊西湖，他帶的旅遊團遇上晴天，就說：「今天風和日麗，正是出遊的好天氣。」如果遇到下雨，就會用蘇軾的詩句「水光瀲灩晴方好，山色空濛雨亦奇」來形容西湖的另一番動人景緻。

（2）當實在無法滿足客人的要求時，要設法取得客人的諒解，讓客人知道這確實是由於客觀條件的限制，而不是服務人員不願意為他效勞。

在旅遊旺季，導遊員領著一個旅行團去某飯店，有一位客人一定要住單人房，當時該飯店已經沒有單人房了，導遊員跑前跑後，竭力與飯店交涉，懇求店方騰出一個單人房，忙得滿頭大汗。雖然最後並未談成，但贏得了客人的諒解。

（三）讓客人出了氣再走

宣泄，是指當一個人遇到某種挫折時，把由此而引起的悲傷、懊喪、憤怒和不滿等情緒，痛痛快快地「發泄」出來的心理調節方法。能夠把情緒發泄出來，就能比較理智地來對待這個挫折，以後也比較容易忘掉這個挫折，而不至於總是耿耿於懷。

當客人由於服務的缺陷而感到不滿意時，服務人員應該讓客人「宣泄」自己的情緒，讓他們「出了氣再說」或者「出了氣再走」。具體應做到以下幾點：

（1）如果沒能做到讓客人「消氣」，那就應該讓客人「出氣」。讓客人出了氣再走，要比讓客人憋著一肚子氣離去好得多。

（2）客人表示他「有氣」，並不等於他已經「出了氣」。通常客人只有在敘述他遇到挫折的詳細經過時，才能把一肚子氣撒出來。

（3）不要讓有氣的客人當著其他客人的面「出氣」，更不要讓許多客人湊在一起「出氣」，要盡可能讓有氣的客人「分別出氣」、「單獨出氣」。

（4）當客人把一腔怨氣全部發泄出來以後，情緒就會平息下去，這時再與客人商量出一個補救性的措施，切實解決客人的問題，盡可能讓客人滿意地離開。

閱讀資訊5-1

羅森塔爾實驗

在心理學歷史上，有關期望和信心對人的影響的實驗，最著名的當屬「羅森塔爾實驗」了，也稱「醜小鴨實驗」。1966年，美國心理學家羅森塔爾透過實驗，研究了教師的期望對學生成績的影響。他在實驗中發現的「皮格馬利翁效應」，不僅影響了人們的教育觀念，而且對人們的其他社會性行為都產生了深遠的意義。

羅森塔爾的實驗並不複雜。他來到一所鄉村小學，給各年級的學生做語言能力和推理能力的測驗，測驗之後，他沒有看測驗結果，而是隨機選出20%的學生，告訴他們的老師說這些孩子很有潛力，將來可能比其他學生更有出息。8個月後，羅森塔爾再次來到這所學校。奇蹟出現了，他隨機指定的那20%的學生成績有了顯著提高。

為什麼呢？是老師的期望起了關鍵作用。老師們相信專家的結論，相信那些被指定的孩子確實有前途，於是對他們寄予了更高的期望、投入了更大的熱情，更加信任、鼓勵他們，反過來孩子的自信心也得到了增強，因而比其他80%的學生進步更快。羅森塔爾把

這種期望產生的效應稱之為「皮格馬利翁效應」。皮格馬利翁是希臘神話中的一位雕刻師，他耗盡了心血雕刻了一位美麗的姑娘，並對她傾注了全部的愛。上帝被雕刻師的真誠打動了，使姑娘的雕像獲得了生命。

這個實驗告訴我們，你對他人的期望會間接地產生多麼巨大的效果。我們以積極的態度期望別人，別人可能就會朝著積極的方向改進；相反，我們對他人的偏見也能產生消極的結果。

羅森塔爾實驗給我們導遊服務人員的啟示是對遊客有信心，相信、尊重遊客，對遊客投入熱情和鼓勵，遊客就會表現出文明的舉止，客我交往就能愉快地進行。

本章小結

本章從心理學角度分析了旅遊者在旅遊活動中的求補償心理、求解脫心理和求平衡心理，探討了導遊人員要以雙重的優質服務，即優質的「功能服務」和優質的「心理服務」來贏得客人滿意的問題，並得出心理服務的兩條要訣：讓客人覺得你和藹可親，使客人獲得更多的親切感；讓客人對他自己更加滿意，使客人獲得更多的自豪感。

本章還對旅遊服務中客人的投訴心理加以探討，目的在於預防投訴，對已經發生的投訴進行恰當處理，為客人提供最佳的服務。

思考與練習

1.旅遊者的「三求心理」是什麼？旅遊者的「三求心理」與現代人日常生活的狀況有何聯繫？

2.舉例說明，如何使遊客在你的導遊服務中獲得心理上的滿足？

3.你認為引起客人投訴的主要原因有哪些？你有哪些預防策略？

案例分析

白髮老先生的一聲咳嗽

某旅行社導遊員小陸帶團很少有客人投訴，還常常有讚揚信。一位同行跟團觀察發現，小陸帶團的訣竅並不在於景觀的導遊，而在於她和客人的交往。在一次帶團中，有位白髮老先生咳嗽了一聲，小陸趕緊上前去問老先生是不是感冒了，要不要去醫院看一看，小陸關切的詢問使老先生很感激，周圍的幾位遊客也都投來讚賞的目光。不久，旅行社又收到了老先生寄來的讚揚信。

分析題

小陸贏得遊客認可的主要心理原因是什麼？試分析。

第6章 酒店服務心理

本章導讀

　　本章我們將在對客人角色特徵和需求心理進行概括分析的基礎上，探討酒店從業人員應具備的職業意識和基本心理要求；詳細分析客人對酒店各部門服務的心理需求；結合各部門服務的具體特點，分別提出優質服務應做到的幾個方面。透過本章學習你將理解顧客的心態和享受酒店各項服務時的心理需求，以全面的職業意識和優良的職業心理素養為顧客提供舒適、舒心的服務。

第一節 酒店從業人員的基本心理要求

　　酒店的發展呼喚現代化的酒店管理和服務人才，日益成熟的消費者必將對酒店管理和服務提出新的要求。跨入21世紀，酒店將進入一個「專家消費」的時代，酒店面臨的是消費經驗日益豐富、消費行為日益精明、消費需求日益個性化、自我保護意識日益增強的消費者。酒店必然會對從業人員的素質提出新的、更高的要求。

　　酒店對從業人員的基本心理要求，基於對客人的充分認識和理解，關鍵在於「讀懂」客人。只有充分理解客人的角色特徵，掌握客人的心理特點，提供令客人舒適和舒心的服務，才能打動客人的心，進而贏得客人的認可。

一、對客人的心理分析

（一）客人的角色特徵

1.客人是具有優越感的人

客人是酒店的「衣食父母」，是給酒店帶來財富的「財神」。所以，在與酒店的交往中，客人往往具有「貴族」的某種特徵，表現為居高臨下、發號施令，習慣於使喚別人，從某種意義上說，客人到酒店是來過「貴族癮」的。為此，在酒店服務中，我們必須像對待貴人一樣對待客人。第一，必須表現出尊重、關注，主動向客人打招呼，主動禮讓。第二，必須表現出服從，樂於被客人「使喚」，始終牢記，再忙也不能怠慢客人；忽視客人就等於忽視自己的收入、忽視企業的利潤。第三，必須盡力「表演」，要用心服務，注重細節，追求完美，達到最佳的效果。第四，必須注重策略。領導有時也會瞎指揮和犯錯誤，對此，聰明的下屬一般都會採取委婉和含蓄的方法，幫助領導調整指令和改正錯誤，以便既能使領導不失權威，又能使自己順利完成任務。所以，對待客人的無理要求或無端指責，我們同樣要注意藝術，採取引導和感化的方法，讓客人自己改變決策，使他感受到正確使用權力的快樂。

2.客人是情緒化的「自由人」

酒店企業對客人必須懂得寬容和設身處地為其著想，提供人性化的服務。首先，酒店必須充分理解客人的需求。客人的需求是多種多樣、瞬息萬變的，它具有多樣性、多變性、突發性的特點。而且，不同的客人又有不同的需求層次，其主導需求也是不盡相同的。這就要求酒店從業人員，既要掌握客人共性的、基本的需求，又要分析研究不同客人的個性和特殊需求；既要注意客人的一般需求，又要隨時注意觀察客人的特殊需求；既要把握客人的顯性需求，又要努力挖掘客人的隱性需求。只有充分預見和準確把握客人的需求，才有可能提供全面、到位的服務，才能使客人有好的情緒。其次，酒店服務人員必須充分理解客人的心態。由於其行為舉

止不受各種職業規範的制約，他會顯得特別放鬆而比較情緒化。當然，人性的某些弱點也會相對暴露無遺。對此，酒店服務人員應意識到客人是需要幫助、關愛的朋友，應努力以自己的真誠和優良的服務去感化客人，要努力去發現客人的興奮點，培養客人良好的情緒，以保證與客人的有效溝通，幫助客人渡過難關，克服某些「缺陷」。基於情感的愛心、誠心、耐心、細心、貼心，是酒店服務人員打動消費者情感的核心。最後，酒店從業人員必須充分理解客人的誤會與過錯。由於文化、知識等方面的差異，以及身體、情緒、利益等方面的原因，客人對酒店規則或服務不甚理解而拒絕合作，或採取過激的行為，酒店應向客人做出真誠、耐心的解釋。對於客人的過錯，只要客人不是有意挑釁，或損害其他客人的利益和酒店的形象，或侵犯員工的人權，侮辱員工的人格，酒店服務人員均應給予足夠的寬容和諒解，做出必要的禮讓。

3.客人是來尋求享受的人

酒店服務不是一種生活必需品，而是一種奢侈品。客人入住酒店是來享受的，這是客人最基本的角色。作為消費者，客人有消費者所具有的追求「物有所值」的共性。對現代服務企業而言，不能心存任何僥倖心理而提供「打折服務」。無論客人出於何種原因來酒店，都有一個共同的要求，即享受。他們不管在單位和家庭中如何能幹，但在酒店則總會表現出生活的「低能」。所以，酒店服務必須環環扣緊，步步到位，保證向客人提供舒適和舒心的服務。首先，酒店必須向客人提供標準化的服務。做到凡是客人看到的，必須是整潔美觀的；凡是提供給客人使用的，必須是安全有效的；凡是酒店員工，對待客人必須是親切禮貌的。其次，酒店必須向客人提供差異化的服務。在服務時應避免千篇一律，而要針對不同客人的多樣化和多變性的需求和特點，投其所好，隨機應變，提供具有個性化的服務，滿足客人的個性化需求。第三，酒店要努力為客人提供超常化服務，即給客人以出乎意料或其從未體驗過的服務。一

般情況下，客人在消費前都會根據個人需求、過去的感受、宣傳廣告及傳聞而產生一定的期望。客人在接受服務後則會形成對服務的實在感受，並與預期值加以比較，當兩者相當時，表現為滿意；當實在的感受值大於期望值時，產生驚喜，從而達到真正的享受。當然，要讓所有的客人都有喜出望外的經歷是不太可能的，但讓重要客人和常客有此感覺，則是必要和可能的。

4.客人是最「愛面子」的人

愛面子，喜歡聽好話，這是人類的天性之一，也是大眾中普遍存在的心理現象，作為旅遊者尤其如此。幾乎所有的客人都喜歡表現自己，顯得自己很高明，而且希望被特別關注，給以特殊待遇。對此，酒店服務人員必須給客人搭建一個「舞臺」，給客人提供充分表現自己的機會，讓客人在酒店期間多一份優越感和自豪感。首先，酒店服務人員必須給客人營造一種高雅的環境氣氛和濃厚的服務氛圍，讓他有一種「高貴之家」的感覺，以顯示其身份和地位。為此，酒店企業必須努力做到硬體設計合理、裝修精緻、佈置典雅、店容整潔、秩序井然、服務親切。其次，服務人員必須懂得欣賞和適度恭維客人的藝術，要善於發現客人的閃光點。比如，當客人不看菜單而迅速點出某一道菜時，你應當對他投以讚美的目光，或者說上一句：「的確，這道菜的味道不錯，您確實很有眼光。」當客人對某些菜餚做出點評時，你應該表示出驚羨、恭敬的神色，做出相應的反應，不要忘記稱他是一位美食家。第三，服務人員對客人必須像對待自己的朋友一樣關注，真正體現出一種真誠的人文關懷，營造出一種「特別的愛給特別的你」的「高尚」境界。

綜上所述，酒店從業人員應樹立這樣的理念，即「客人就是領導，客人就是朋友」，我們所做的一切，都是為使客人滿意。像對待領導一樣尊重客人，像對待朋友一樣理解和關注客人，酒店服務以提高客人的滿意度為最高準則。

（二）客人需求心理

我們平常總講，在服務中要揣摩客人心理，那麼，在實際工作中客人有哪些需求心理呢？簡言之主要包括以下幾個方面：

1.便利心理

求方便，是客人最基本、最常見的心理需求。通常人們認為地理位置、交通條件的便利比較符合客人的需求，實際上，「方便」二字有著更深層次的含義，它反映在客務、客房、餐飲、娛樂等各個方面的服務是否都「方便」，因此，處處都方便是客人最基本的心理需求。

2.安全心理

按照馬斯洛的需要理論，安全需要是人類最基本的需要。如果人的生理和安全需要得不到滿足，就不會產生更高級的需要。安全需要，主要指人身安全及財產安全。因此，酒店必須在安全上給予客人絕對的保證，除在硬體設施方面提供的安全保障以外，在服務流程中的安全操作，也是安全保障的重要內容。

3.衛生心理

美國康乃爾大學旅館管理學院，對30萬名客人進行調查的結果顯示，60%的客人將清潔衛生需要列為第一需求。這反映了客人對衛生要求的重視程度。衛生清潔不僅是對酒店服務最基本的要求，同時也反映出社會文明發達的程度。

4.安靜心理

酒店是客人休息的特選場所。除客房、餐廳應為客人提供安靜、舒適的環境以外，客人往來頗繁的客務區域，同樣要保持安靜的氣氛。酒店一方面要加強對客務客流的疏導及控制，另一方面服務人員在說話、走路和操作時，要堅持說話輕、走路輕、操作輕，

由此反映出員工的職業素質、職業道德水準和酒店管理水平。

5.公平心理

追求公平，是現代社會中人們的一種普遍心理。客人在旅遊、商務活動中存在消費檔次高低之分，但求公平、求合理的心態是一致的。反之，客人就會感到不公平，直至產生不滿和憤怒，甚至進行投訴。這些將給酒店及旅遊業帶來巨大的名譽損失和經濟損失。我們平常分析投訴案例時常見到的現象，很多都是「因小失大」，冒犯了客人。說到底，在客務接待服務中尤其要注意避免讓客人感到自己受到不公平的待遇。

二、酒店從業人員的職業意識

意識，是存在的反映，同時意識也對客觀存在產生強大的反作用。職業意識一旦形成，就會成為制約服務人員行為的一種積極力量。一般來講，酒店從業人員應具備以下職業意識。

（一）角色意識

20世紀初，美國著名社會學者G.米德把戲劇中的「角色」一詞引入社會心理學領域，以此來說明人的社會化行為。人是社會人，都隸屬於某一社會和團體。每個人在某一社會和團體中，都有一個標誌自己地位和身份的位置，即社會角色，而社會也就對占有這一位置的人抱有期望，並賦予同他所占有的社會位置相適應的一套權利、義務和行為準則，並以此來評判他的角色承擔情況。

在酒店服務中，客人和服務人員是不同的社會角色，他們之間的關係是一種與私人關係不同的角色關係。作為酒店服務人員要樹立正確的角色意識，使自己在心理上和行為上適應自己所充當的角色。對服務人員的角色定位，是服務人員實現角色化的基礎。從心

理學角度分析，客人對酒店服務的滿意程度，同服務人員進入角色、發揮角色作用的程度有關。如果服務人員在心理上不能適應他們所充當的角色，不善於處理自己與客人之間的角色關係，就會帶來服務質量上的問題。

經常聽到有些酒店員工發牢騷說：「酒店這碗飯難吃。」這主要是指員工常在客人面前受委屈，自尊心受到挫折。這種現象的產生，歸根結底，還是沒有角色意識。有些年輕人希望到高檔次酒店去當服務員，以為酒店越是高檔就越能得到享受、工作越舒服。事實恰恰相反，對於服務人員來說，酒店越高檔，紀律越嚴、工作越細、勞動強度越大、受委屈越多。因為豪華漂亮的酒店不是供服務人員享受的，而是供賓客享受的。角色不清，就會擺不正自己的位置，以致一受挫折，就無法忍受。

人是有個性的，而角色是非個性的。社會角色非個性，是指不管充當某種角色的人是誰，不管他有什麼樣的個性，只要他充當了這個角色，就必須按照該社會角色所賦予的角色規範去行動。服務員這一社會角色，必須恭恭敬敬地為客人服務，必須尊重客人，這是社會角色的要求，是合理的。服務員是一種社會分工，在社會上服務是相互的。

雖然服務人員與客人之間的這種角色關係是不平等的，但就人格而言，酒店服務人員與客人應該是平等的。作為酒店服務人員，既然選擇了這一社會角色，就要努力去學習角色、適應角色、實現角色，就要努力使自己的個性儘量同服務人員角色的特性相融合。不考慮雙方所扮演的社會角色，只強調「你是人，我也是人」是不恰當的。不能因為自己扮演了提供服務的角色，就認為自己是生活中的弱者，也不能為了表明自己不是弱者，就故意用傲慢的、生硬的態度去對待自己的服務對象。只要服務人員具有正確的角色意識，並在服務過程中充分發揮了角色作用，就一定能扮演好社會所

賦予的酒店服務人員角色。

（二）質量意識

服務質量，是指酒店向客人提供的服務，在精神上和物質上滿足賓客需要的程度。質量意識就是要讓服務人員明白質量就是酒店的生命，質量就是效益。服務質量好，企業才能生存和發展。服務人員在思想上要糾正「抓質量是管理者的事」的錯誤認識，確立提高服務質量是酒店每位員工應盡職責的觀念，以形成整個酒店都來關心服務質量的良好風氣，為提高服務質量創造良好的思想條件和物質條件。可以說，人是質量諸要素的關鍵。日本松下公司成功的秘訣之一，就在於全體員工具有強烈的質量意識。該公司有一句名言：「本公司先製造人，再創造產品。」它生動形象地說明了人在質量中的重要地位。

質量意識是服務人員做好服務工作的思想基礎，也是體現服務人員職業道德和素質的標誌。服務人員要不斷強化自己的質量意識，就必須做到熱愛自己的工作，努力提高自己的工作能力，嚴格執行服務標準和規範，自覺地在工作中為客人提供最好的服務。

（三）形象意識

在現代社會中，企業形象直接作用於企業的生存和發展，可以說，它是企業最重要的、無形且無價的資產。因此，許多企業都把塑造良好形像當做企業管理的重要目標。

所謂酒店形象，是指社會公眾對酒店在經營活動中的行為特徵和精神面貌的總體印象，以及由此產生的總體評價。任何一個旅遊企業都處在一定的輿論環境之中，它的政策、行為及其產品或服務，必然給人們留下某種印象，從而產生某種評價。這些印象和評價，便構成了酒店客觀的社會形象。影響一個酒店形象的因素很多，不僅包括設施、設備、經營方針、管理效率以及店容店貌等，

還包括服務人員的素質及服務行為。作為服務人員應當樹立良好的形象意識，明確自己所做的工作都是企業形象的重要組成部分，從而全面提高自己的知識和技能水平。在對客服務中，注重講求禮儀規範，熱情、主動、周到、細緻地為客人服務。在處理主客關係上，不斷提高道德修養，堅持賓客至上、服務第一的原則，對客人禮讓三分。可以說，服務人員的一舉一動，都影響著一個企業的形象。熱情友好的門衛、彬彬有禮的電話總機小姐等，都會使客人及社會公眾由此及彼地對整個酒店產生好感。

總之，服務人員只有不斷完善自身形象，才有可能樹立酒店的服務形象，進而塑造良好的企業形象。

（四）信譽意識

信譽，是企業無形資產中的主體內容。一個信譽好的酒店，能為客人創造出一種消費信心，使客人產生一種信任感，並樂於光顧。從經營管理方面看，酒店的信譽表現為重合約、守信用；從服務方面看，企業的信譽表現為服務的可靠度高，對待客人一視同仁。

強化服務人員的信譽意識，就是要以維護旅遊企業的聲譽為出發點，努力提高自己的業務能力，自覺履行企業的服務承諾和服務標準，以增強客人對企業的信任感。為此，服務人員必須向所有客人提供熱情、殷勤、完美、周到的服務，對所有客人做到一視同仁。

（五）服務意識

服務意識，是指服務人員應具有隨時為客人提供各種服務的積極的思想準備。服務有主動服務與被動服務之分，主動服務，是指在客人尚未提出問題和要求之前，就能根據客人的心理，提供客人所需的服務。它使客人有一種安全感和信任感，自然也會收到良好

的服務效果。被動服務，是指客人提出問題或要求之後，才提供相應的服務。在此情況下，服務人員的服務再好，客人也只會認為這是服務人員的本職工作，是分內的事；服務稍不及時，就可能招致客人的不滿和抱怨。同樣是服務，如果方式不同，服務的效果會產生很大的差異。良好的服務意識是提供優質服務的基礎，有了強烈的服務意識，即使條件不充分，也能主動地為客人提供優質服務。所以，強化服務人員的服務意識，加強對服務人員的職業教育，是服務人員提高服務質量的重要途徑。

三、對酒店從業人員的基本心理要求

在酒店服務工作中，服務人員是工作的主體。服務人員是否具有良好的心理素質，是酒店提供優質服務的基礎條件。

（一）具有生活和工作的熱情

由於酒店服務工作要在酒店的有限空間內日復一日從事，比較單調、辛苦，服務時間彈性大，容易使服務人員產生疲勞，如果不全身心地投入，是無法為客人提供優質服務的。而對於客人來講，酒店是新鮮的、陌生的，他們要體驗一種親切、溫馨的感受和貴賓待遇，因此熱情是酒店從業人員應具備的基本心理條件。熱情能使服務人員興趣廣泛，對事物的變化有一種敏感性，且充滿想像力和創造力。熱情也是一種樂觀向上的精神風貌，能夠使客人受到情緒感染，使客我雙方交往更加積極愉快。

（二）具有艱苦創業的品格和創新能力

酒店招聘員工的時候，第一就是看他能否吃苦，是否敬業。因為這裡的工作需要員工對酒店服務非常投入，特別是在用餐高峰期，餐飲部員工經常需要連續走動三四個小時為顧客服務。艱苦創業思想是伴隨酒店服務工作始終的，根據客人的不同需求，酒店要

提供在標準服務基礎上的個性化超值服務；隨著科技、文化和社會的進步，酒店要提供與時俱進的優質服務。這些都需要酒店從業人員不斷進取，開拓創新，發揚艱苦創業精神，為企業贏得良好聲譽。

（三）具有不怕挫折的心理素質

人們在工作和生活中都會遇到各種各樣的挫折，對於酒店從業人員來講，由其工作特點帶來的挫折，更為多見，除因工作本身繁忙、疲憊帶來的壓力之外，還有來自客人的不理解，甚至刁難。這就需要酒店員工具備不怕挫折的心理素質，在遭受挫折時，能恢復自信，相信自己是一個完全有能力去應付挫折的強者。

（四）具有從大處著眼、小事入手的工作作風

酒店從業人員所從事的工作，是最普通、瑣碎的日常事務，然而客人卻是從每一件小事上來評價酒店形象的。酒店從業人員在理解工作的價值上，應從大處著眼，而在實際操作中則應由小事入手，細緻入微地做好本職工作。

（五）具有「得理讓人」的涵養和氣度

旅遊業有句口號，叫做「客人永遠是對的」。它強調，在服務工作中服務人員要充分尊重客人，維護客人的利益。當主客雙方發生矛盾時，服務人員要把對的一面讓給客人。服務人員在特定場合有時需要放下「個人尊嚴」，自覺地站在客人的立場上，設身處地，換位思考。客人來酒店是享受的，不是接受教育的。如果服務人員有了這種立場、觀點，那麼即使是面對愛挑剔的客人，也能從容大度、處理得當，也就能忍受暫時的委屈，把理讓給客人。

第二節　酒店各環節的服務心理

一、客務服務心理

客務部是酒店的門面與窗口，是客人與酒店最初接觸與最後告別的部門。它是酒店銷售產品、組織接待服務、調度業務經營和為客人提供應接服務的一個綜合性服務部門。客務服務貫穿於客人在酒店內活動的全過程，是整個酒店的中樞與靈魂。

（一）客人對客務接待的心理需求

客務接待服務處於酒店服務工作的第一階段。從客人步入酒店、辦理住店手續、進入房間，直到把客人的行李送到客房，其所占的時間是很短的，但給客人留下的心理影響卻是深刻的。客人對客務接待服務的心理需求主要有以下幾個方面：

1.獲取尊重

被尊重是人類高層次的需要。客人一進入酒店，其內心就有著一種被尊重的期待。尊重首先透過前臺服務員的接待來體現。這就要求客務服務人員必須微笑迎客、主動問候、熱情真誠、耐心細緻，這是尊重客人的具體表現。

2.快捷服務

客人經過旅途奔波的辛勞，來到酒店後就會渴望盡快進入房間休息，以便準備下一步的活動安排。因而，焦慮、急切的心理表現得明顯。然而，客務接待及入住登記需要一定的時間，行李接運也需要一定的時間。因此，客務服務人員要提前做好充分準備，在服務過程中儘量不使客人煩惱，操作要快、準、穩，否則，容易讓客人產生「店大欺客」的想法，情緒更不穩定。客人離店的心理也與來店時的心理相同。因此，結帳員在結帳時要快捷、準確，做到「忙而不亂，快而不錯」。

3.消除陌生感

當客人到達一個與原來生活環境完全不同的地方時，會迫切需要知道這個地方的風土人情、交通狀況、旅遊景點等各種情況，以滿足自己的好奇心理。因此，客務服務員在接待客人時，一方面要介紹本酒店的房間分類、等級、價格，以及酒店所能提供的其他服務項目，讓客人做到心中有數；另一方面，如果客人詢問其他方面的問題，服務員也應熱情耐心地介紹。另外，客務服務最好和旅行社的業務結合起來，把旅行社提供的服務項目和推出的旅遊產品的有關資料準備好，以供客人諮詢、索取、使用。這樣做的另一個好處是，沖淡客人在前臺辦手續過程中等待的無聊感。

（二）提供優質的客務服務

做好客務服務工作，是整個酒店服務能否成功的關鍵。客務服務人員必須重視對客接待和送別服務，給客人留下良好的第一印象和最後印象。

1.美化環境

客人對酒店的第一印象，首先來源於客人對酒店的感性認識，第一印象的形成，將在很大程度上影響他對酒店的整體印象，而客人進入酒店，最先感知到的就是酒店的客務環境。酒店客務是整個酒店的臉面，美好的客務環境，將使客人感到愉快、舒暢。

美國旅館協會會員湯姆·赫林認為，旅館的環境和一切服務設施都應該考慮到，當你這座旅館出現在客人面前時，他們腦子裡對它總的感覺是什麼？要求是什麼？嚮往和渴望的又是什麼？他認為客人需要的是現代化的生活方式，但同時卻又受到世界上具有民族特色的迷人魅力的吸引。

總之，酒店客務的環境設計既要有時代感，又要有地方民族感，要以滿足客人的心理需要為設計的出發點。一般情況下，客務光線要柔和、空間要寬敞、色彩要和諧高雅，景物點綴、服務設施

的設置要和整個環境渾然一體，烘托出一種安定、親切、整潔、舒適、高雅的氛圍，使客人一進酒店就能產生一種賓至如歸、輕鬆舒適、高貴典雅的感受。客務佈局要簡潔合理，各種設施要有醒目、易懂、標準化的標誌，使客人能一目瞭然。客務內的環境和設施要高度整潔，溫度適宜，這也是遊客對客務最基本的要求。

2.注重言行儀表

客務服務員的言行儀表要與環境美協調起來，因為服務員的言行儀表也是客人知覺對象的一部分。言行儀表是人的精神面貌的外在體現，是給客人良好印象的重要條件，也是為客人營造美好經歷的一部分。

員工的言行、儀表美，包括語言美、舉止美、形體美、服飾美、化裝美。語言是人際交流的重要工具之一，服務員的語言直接影響、調節著客人的情緒，而且服務的成效在很大的程度上也取決於服務員語言的正確表達。語言美表現在語氣誠懇、謙和，語意確切、清楚，語音悅耳動聽。要熟練地使用各種禮貌用語，避免使用客人避諱的詞語。服務員的行為舉止要大方、得體、優雅，在與客人打交道過程中要熱情主動、端莊有禮。另外，客務服務員的相貌要求比較高，要身材挺拔、五官端正、面容姣好；衣著整潔挺括，具有識別性，使客人容易區分。服務員的化妝要淡雅，不能穿金戴銀。這是角色身份決定的，也是對客人的尊重；穿著打扮過於華麗，飾品貴重，則與服務身份不符。

3.總臺熟練的服務技能

總臺作為整個酒店服務工作的中樞，其工作既重要又複雜。總臺服務工作的內容包括：預訂客房、入住登記、電話總機、行李寄存、貴重物品和現金保管、收帳結帳，以及建立和保管客人檔案等。總臺服務要做到準確、高效，力求萬無一失。

只有熟練掌握各種服務技能，做到有問必答、百問不厭，而且動作敏捷，不出差錯，才能使經過車船勞頓的客人很快辦完各種手續，得到休息。沒有熟練的服務技能，即使環境佈置再好，態度熱情有加，也做不好服務工作。

4.服務周到

酒店客務的應接服務，體現出一個酒店的管理水平和服務規格，它必須使客人感到方便、舒適和周到。周到的服務體現在很多方面，比如為客人開關車門、運送行李、回答詢問、預訂客房等。只要客人說出他的要求與願望，其他的事便由服務員來做。為了使服務周到，保證酒店客務的工作質量，很多酒店在大廳裡設大堂經理，用以處理各種日常和突發事件，解決客人遇到的各種難題，協調各方面的關係，或者處理客人的投訴等。這樣，既能使問題得到迅速解決，又能使客人感到酒店對工作的重視，同時也體現出酒店對客人的關心和尊重。當客人帶著探尋的目光走進酒店時，大堂經理就是一盞指路的明燈；當客人帶著問題來到前臺時，大堂經理就是一把開啟難題之門的金鑰匙；當客人帶著不滿與憤怒前來投訴時，大堂經理就是一劑最好的潤滑劑；當店內各部門員工在工作中發生摩擦時，大堂經理就是一座能溝通雙方的橋樑。

服務人員要做到周到服務必須不斷地完善自我，在工作中不斷提高自己的文化修養、職業修養和心理修養。有了廣博的文化知識、職業知識和樂觀向上的心境，才能主動自覺地形成和保持良好的服務態度，對客服務才能遊刃有餘。

對於現代酒店來說，應接服務的周到，不僅表現在客務工作人員的服務態度等「軟體」方面，也體現在應用現代科技設施設備等「硬體」方面，比如用於總臺服務的電子計算技術、通信設備以及打字複印設施等。只有酒店大廳能提供客人所需要的一切必要的服務，才能真正體現服務的周到性。

客務服務在做好接待服務的前提下，對客人的送別服務也不容忽視，應充分理解客人的心理。客人離店前結帳付費，是一件理所當然的事情但站在客人的角度來分析這個問題，誰都不喜歡把錢從口袋往外掏，只是因為貨幣商品交換早已成為法則，客人不得已而為之罷了。當貨幣與商品實物交換時，雖然掏了錢，可畢竟得到了實實在在的有形實物，看得見、摸得著，因此掏錢時的失落感多少可以減少一些；而賓客在酒店掏錢付費則不同，當客人離開酒店時，儘管在酒店裡得到了盡善盡美的享受，可感官上的滿足畢竟已成過去，客人不可能把酒店的服務買回家去，所以客人掏錢時的失落感會多一些。因此，為了讓賓客滿意，彌補賓客付費時的失落感，在收銀服務中，必須重視送客人離店的服務工作，以最後的良好服務態度和無懈可擊的服務方式送走客人。具體要做到以下三點：

1.熱情接待每位離店客人

送客服務是客人對酒店的最後印象，而最後印象對客人來說又十分重要。收銀員在做到認真仔細，不出差錯的同時，應該給客人提供熱情服務、周到服務、微笑服務。客人在微笑服務中付費，不僅可以淡化掏錢時的「心痛」，同時，迎送如一的盛情，可以給客人留下較深刻的印象，對酒店來說才會有一定的效應。

2.辦理結算要迅速準確

客人離店結帳，需要例行一些手續。從酒店角度來說，這些手續，必不可少，而對客人來說，他會覺得煩瑣，特別是那些急於離店的客人，可能還會顯得不耐煩。所以，收銀員應該站在客人的角度，尊重客人的願望，迅速準確地盡快辦理，不耽誤客人的時間，滿足客人的願望和要求。

3.結帳完畢要向客人致謝並歡迎再次光臨

一句誠意的道別，往往會讓客人產生親切感，消除陌生感，同時會讓客人覺得花錢買到了享受和尊重。客人帶著良好的心境離開酒店，酒店就多了一位回頭客。

二、客房服務心理

客房，是酒店的基本設施和重要組成部分，是旅遊者休息的重要場所。在客房，客人獲得的不僅是基本的身體休息，而且還有享受和發展。因此，做好客房服務對旅遊者來講是非常重要的。做好客房服務的關鍵，是要瞭解客人在住店期間的心理特點，這樣才能有預見地、有針對性地採取主動而有效的服務措施，使客人感到親切、舒適和愉快。

（一）客人對客房服務的心理需求

1.整潔

對客房清潔衛生的要求是客人普遍的心理狀態。作為客房服務人員，其主要工作職責之一就是整理客房，做好清潔衛生工作，做到客房內外清潔整齊，使客人產生信賴感、舒服感、安全感，能夠放心使用。

客房是客人在酒店停留時間最長的地方，也是其真正擁有的空間。因而，客人對客房整潔方面的要求比較高。服務人員清理客房應該遵循一定的程序，一般情況下，清理客房要在客人不在時進行。如果客人有特殊要求，可以隨機處理。客房服務人員在清理客房時，必須保證客房及各種設施、用具的衛生。即使是空房間，也要時刻保持清潔，準備迎接客人。客人入住客房後再去清掃，會給客人留下很惡劣的印象。另外，服務人員可以採取一些措施，來增加客人心理上的衛生感和安全感。比如，在清理後貼上「已消毒」標誌，或在茶具上套上塑膠袋等。這些措施具有一定的心理效果，

但一定要實事求是，不能欺騙客人。

客房衛生還包括服務人員自身的衛生和整潔，讓客人覺得服務人員乾淨、利索、精神狀態好。

2.安靜

客房的主要功能是用於客人休息，客房環境的寧靜，是保證這一目的實現的重要因素。由於現代都市生活的豐富性，一些客人可能喜歡過夜生活，而在白天睡覺，所以，酒店客房對寧靜的要求不是單純指夜間這段時間。即使沒有客人休息的情況下，客房環境也要保持寧靜，這會給人以舒服、高雅的感覺。

保持客房寧靜，也就是要防止和消除噪聲。這要從兩方面入手：首先，必須做到硬體本身不產生噪聲。酒店選擇設備的一個標準，就是它產生的噪聲要小，在硬體上要保證隔音性，能阻隔噪聲的傳入和傳導。其次，在軟體上也要不產生噪聲，員工須做到「三輕」——走路輕、說話輕、操作輕。「三輕」不僅能減少噪聲，而且能使客人對服務人員產生文雅感和親切感。同時，服務人員還要以自己的言行去影響那些愛大聲說笑的客人，用說服、暗示等方式引導客人自我克制，放輕腳步，小聲說笑。

3.安全

安全感是愉快感、舒適感和滿足感的基石，客人外出旅遊期間一般都把安全放在首位。安全感不僅侷限於衛生方面，還包括防火、防盜和防人身意外傷害。客人在住宿期間，希望自己的人身與財產得到安全保障，能夠放心地休息和工作。因此，客房的安全設施要齊全可靠。服務人員沒有得到召喚或允許，不能擅自進入客人房間，絕對不應去打擾客人。有事或清掃服務要先敲門，在得到允許後才能進入，工作完成後即刻離開。日常清掃服務，絕對不許隨意亂動客人的物品，尤其在進入房間時不可東張西望，引起客人不

安。

4.親切

客房服務是客人每天接觸和享受的，客房服務與客人的距離最近，與客人關係最密切。當客人入住酒店以後，客房服務就成為客人感受到的最重要的服務。客人住店，希望自己是受服務人員歡迎的人，希望看到的是服務人員真誠的微笑、聽到的是服務人員真誠的話語、得到的是服務人員熱情的服務，希望服務人員尊重自己的人格、尊重自己的生活習俗，希望真正體驗到「賓至如歸」的感覺。

客房服務人員親切的服務態度，能夠最大限度地消除客人的陌生感、距離感等不安的情緒，縮短客人與服務人員之間情感上的距離，增進彼此的信賴感。客人與服務人員在情感上的接近，會使其對酒店的服務工作採取配合、支持和諒解的態度。出現這種局面將非常有利於酒店順利完成日常的服務工作，也有利於提高酒店的聲譽。

（二）提供優質的客房服務

1.保持客房設施功能的完好

服務設施是客房提供優質服務的物質基礎，俗話說「巧婦難為無米之炊」，沒有功能完好的客房服務設施，提供優質服務就是一句空話。「賓至如歸」是行內服務水準的基本準則。根據目前國內外一些設計手法，客房設計將更尊重人的隱私權，並逐步融合「家居設計」的成分，將客房變為「家」。

酒店客房是為客人提供住宿服務，滿足其物質和精神享受的場所。設施設備必須配套齊全並與酒店的等級規格相適應。各種設備要求造型美觀，質地優良，風格、樣式、色彩統一配套，給客人以美觀和實用方便之感。不僅如此，客房的所有設備必須是完好的，

才可供客人使用。這就要求服務人員平時加強設備的保養和檢查，具有吸收和應用新技術的能力，遇有損壞要及時維修，以確保客房使用功能的完整性。

2.提供熱情周到的服務

（1）主動熱情

主動，是指服務要先於客人開口，它是客房服務意識的集中表現。主動服務包括：主動迎送，主動引路，主動打招呼，主動介紹服務項目，主動照顧老弱病殘客人等。

熱情，是指幫助客人消除陌生感、拘謹感和緊張感，使其心理上得到滿足和放鬆。客房服務人員在服務過程中要精神飽滿，面帶微笑，語言親切，態度和藹。

（2）禮貌耐心

禮貌，是指服務人員要講禮節，有修養，尊重客人的心理，如與客人講話用禮貌用語；操作時輕盈利落，避免打擾客人；與客人相遇或相向行走時，讓客人先行等。

耐心，是指不厭不煩，根據各種不同類型客人的具體要求提供優質服務。它要求服務人員在工作繁忙時不急躁，對愛挑剔的客人不厭煩，對老弱病殘的客人照顧細緻周到，客人有意見時耐心聽取，客人表揚時不驕傲自滿。

（3）及時周到

及時周到，是指客房服務人員能在最短的時間內提供客人所需的服務，並做到細緻入微。這就要求服務人員要善於瞭解客人的不同需要，採取有針對性的服務，根據每個客人的需要、興趣、性格等個性特點，確定適宜的服務方式。

三、餐飲服務心理

餐飲服務，是酒店服務中不可缺少的環節。探討客人就餐心理，提供相應服務，也是酒店服務質量的一個重要方面。抓住消費者的心理就等於贏得了顧客，贏得了餐飲市場的份額。用心理效應積聚客戶量、提高顧客的回頭率，是餐飲業延續生命週期的法寶。

（一）客人對餐飲服務的心理需求

餐飲消費者有什麼樣的心態呢？作為消費者進入一家餐館進餐時，希望有什麼樣的消費和招待呢？ 1994 年，美國旅遊基金會與寶潔公司，為研究美國旅遊市場上經常旅行者的偏好，合作進行了一項調查研究。從餐飲消費者初次和再次選擇一所消費地的14個因素來看，排在前6位的依次是清潔、味美、價格合理、位置便利、環境舒適和服務良好。

1.清潔衛生

就餐客人對就餐中的衛生要求非常強烈，這反映了客人對安全的需要。清潔衛生對客人情緒的好壞產生直接影響。只有當客人處在清潔衛生的就餐環境中，才能產生安全感和舒適感。客人對餐廳衛生的要求體現在環境、餐具和食品幾個方面。客人總希望在餐廳吃的食物都是新鮮、衛生的，餐具都經過了嚴格的消毒，希望餐廳的環境整潔雅靜、空氣清新，在安全、愉快、舒適的環境中，品嚐美味佳餚。

2.快速便捷

客人到餐廳就餐時希望餐廳能提供快速上菜的服務，其原因有以下幾個方面：

（1）習慣，現代生活的快節奏使人們形成了一種緊迫感，養成了快節奏的心理節律定式，過慢的節奏使人不舒服，也不適應。

（2）一些客人就餐後還有很多事情要去做，所以，他們要求提供快速便捷的餐飲服務。

（3）心理學的研究表明，期待目標出現前的一段時間，使人體驗到一種無聊甚至痛苦。

（4）客人飢腸轆轆時如果餐廳上菜時間過長，更會使客人難以忍受。當人處於饑餓時，由於血糖下降，人容易發怒。

為了滿足客人求速的需要，可採取以下服務策略：

（1）備有快餐食品。為那些急於就餐者提供迅速服務。

（2）客人坐定後，先上茶水以安頓客人，使他們在等待上菜過程中不感到太無聊或覺得上菜太慢。

（3）反應迅速。客人一進餐廳，服務員要及時安排客人就座並遞上菜單，讓客人點菜。

（4）結帳及時。客人用餐結束，帳單要及時送到，不能讓客人等待付帳。

3.公平合理

只有當客人認為在接待上、價格上是公平合理的，才會產生心理平衡。如果客人在就餐過程中，並沒有因為外表、財勢或消費金額上的不同而受到不同的接待，在價格上沒有吃虧受騙的感覺，他就會覺得公平合理，就會感到滿意。因此，餐廳在制定價格、接待規格上都要注意儘量客觀，做到質價相稱、公平合理。

4.尊重

賓客外出對餐飲食品和飲料的需要，主要出於兩個原因：一是為了替代家中日常的進餐活動；二是把在餐廳進餐看做是消遣和娛樂活動。賓客對餐廳的需求，實際上隱含著情感、社交、自我實現等較高層次的需要。

俗話所說「寧可喝順心的稀粥，絕不吃受氣的魚肉」，道出了尊重客人在餐廳服務中的重要性。尊重客人體現在客人用餐服務的各個環節，如微笑迎送客人、恰當領座、尊重客人的飲食習俗等。

5.位置與環境

餐廳的位置與消費價位有直接的關係，好地段肯定在價格上同其他地段有區別，但其中存在著對顧客群定向的選擇和餐廳經營類型問題。餐廳的環境能引發食客就餐的情緒，同時也可營造出享受和尊崇感。有這樣一個例子：重慶大足的「荷花山莊」巴渝特色氣氛濃烈，客人三三兩兩可以安坐在一艘花艇內觀看艇外各式荷花，品嚐巴渝小吃，接受穿著古樸漁家服的「漁家女」熱情淳樸的服務，令賓客彷彿來到了世外桃源。這個例子顯示的是環境特色的經營理念。

（二）提供優質的餐廳服務

1.餐廳形象

為了給就餐客人創造一個優美舒適的環境，餐廳應注意環境的美化。

（1）美好的視覺形象

餐廳的門面要醒目，要有獨特的建築外形和醒目的標誌，餐廳內部裝飾與陳設佈局要整齊和諧、清潔明亮，要給人以美觀大方、高雅舒適的感覺。餐廳的整個設計要有一個主題思想，或高貴，或典雅，或自然，或中式，或西式，或古典，或現代。色彩也要依據餐廳設計的主題思想來選定。在選擇色彩時，要瞭解不同色彩所產生的心理效果。

（2）優美的聽覺形象

優美的聽覺形象，能製造良好的進餐氣氛，它一方面來自於服

務員的文明禮貌語言，另一方面來自於輕鬆悅耳的音樂配置。播放音樂要因地制宜，根據不同餐廳、不同營業時間來選取不同的樂曲。心理學研究證明，在餐廳播放節奏輕快的音樂，客人停留的時間短些；播放節奏悠揚的音樂，客人停留的時間就長些。此外，在餐廳裡播放優美動聽的音樂，不僅使客人愉悅，增加食慾，還可掩蓋廚房和其他地方傳來的噪聲。

（3）良好的嗅覺和溫度環境

由於餐廳大量客人同時用餐，餐廳裡容易混雜各種飯菜味、酒味、油膩味。所以，餐廳應該採用安裝空調、換氣扇等手段來保持空氣清新和恆溫環境。此外，服務員不要使用氣味濃烈的香水，以免干擾客人對食物的味覺和嗅覺。

2.良好的食品形象

中餐素以色、香、味、形、名、器俱佳著稱於世。就餐的客人不但注重食物的內在質量，也越來越注重食品的外在形式。因此，餐廳提供的食品，既要重視品質，也要重視形式的美感。要做到這一點，可以從以下幾方面著手：

（1）美好的色澤

色澤是客人鑑賞食品時最先反應的對象。在人們的生活經驗中，食物的色澤與其內在的品質有著密切的聯繫。良好的色澤會使客人產生質量上乘的感覺，同時，激發客人的食慾。當然，在客人中，由於種族與文化背景的差異，在顏色的偏好上存在著一定的差別，這就要求餐廳服務人員要瞭解客人的特殊要求，針對不同的服務對象，做出相應的調整，以滿足不同客人的需要。

（2）優美的造型

食品不但有食用價值，而且還是藝術作品。透過烹飪大師的切、雕、擺、製、烹等技藝，給客人提供一道道造型優美的美味佳

餚,使客人一見則喜、一嗅則奇、一食則悅,給人帶來藝術享受。

（3）可口的風味

味道,是菜餚的本質特徵之一,也是一種菜主要特色的體現。味道好壞,常常是客人判斷菜餚好壞的第一標準,而品味也常常是客人就餐的主要動機。因此,餐廳要根據客人的飲食習慣及求新、求異的飲食特點,製作味道各異的食品,以滿足客人在口味體驗上的需要。

3.餐廳員工形象

在餐廳服務過程中,服務人員給客人的第一印象就是儀容儀表,它將會影響客人對服務人員和餐廳的觀感。所以,餐廳的服務人員必須注重儀容儀表,從服飾、髮型、飾物,以及坐、立、行等各方面都要做到整潔、大方、自然,給客人留下良好印象。此外,服務人員在餐飲服務過程中,還應嚴格遵守操作程序,為客人提供規範化的服務,切實提高服務質量。

四、商場服務心理

酒店是一個綜合性服務行業,一般酒店都設有商品部,專門提供旅遊紀念品、字畫、文物複製品、日用百貨等各種商品,以滿足客人購物的需要。

（一）客人對購物服務的心理需求

由於旅遊活動的特殊性,客人在購物過程中的心理活動與一般的消費相比,既有共性,也有其特殊性。

1.求紀念價值的心理

客人希望購買具有紀念意義的工藝美術品、古董複製品、旅遊

紀念品等旅遊商品。一方面是為了留作紀念，把在旅遊點購買的紀念品，連同他們在旅行中拍的照片保存起來，留待日後據此回憶難忘的旅行生活；另一方面是為了帶回去饋贈親友，並以此提高自己的聲望和社會地位。

2.求新奇的心理

在客人購物過程中，好奇心造成一種導向作用。人們在旅遊地看到一些平時在家看不到的東西時，就產生好奇感和購買慾望。如在西安旅遊，客人喜歡購買兵馬俑複製品；在鄉村旅遊，客人喜歡購買竹製品、藤製品等。

3.求實用的心理

這種心理的核心是追求「實用」和「實惠」。有些客人特別注意商品的效用、質量和價格，他們通常喜歡購買物美價廉的實用商品。

4.求知的心理

這種心理的特點，是透過購物獲得某種知識。有些遊客特別喜歡售貨員和導遊能介紹有關商品的特色、製作過程，字畫的年代、其作者的逸聞趣事，以及鑑別商品優劣的知識等。甚至有些遊客對當場作畫或刻制的旅遊商品及有關資料說明特別感興趣。

5.求尊重的心理

求尊重心理是客人在購物過程中的共同需要。這種需要表現在很多方面，如希望售貨員能熱情回答他們提出的問題；希望售貨員任其挑選商品，不怕麻煩；希望售貨員彬彬有禮，尊重他們的愛好、習俗、生活習慣等。

（二）提供優質的旅遊商品服務

在硬體方面，酒店商品部的環境佈置除整潔、美觀外，要有地

方特色，能夠吸引過往的客人。所備商品要符合遊客的購物心理需求，特別是當地名特產品及代表性紀念品更要豐富，同時也要考慮遊客對日用品的臨時需求，以方便遊客。

在軟體方面，商品部服務員應掌握以下服務技巧：

1.善於接觸客人

服務員除注意自己的著裝和儀容儀表外，更要善於與客人溝通。一般來說，客人剛一進店，服務人員不可過早同客人打招呼。因為過早接近客人並提出詢問，容易使客人產生戒備心理，而過遲則往往使客人覺得服務人員缺乏主動和熱情，使客人失去購買興趣。接觸客人的最佳時機，是在客人認知與喜歡商品之間。通常表現為：

（1）當客人長時間凝視某一種商品時；

（2）當客人從注意的商品上抬起頭來時；

（3）當客人突然止步盯著看某一商品時；

（4）當客人用手觸摸商品時；

（5）當客人像是在尋找什麼東西時；

（6）當客人的眼光和自己的眼光相遇時。

服務人員一旦捕捉到這樣的時機，應馬上微笑著向客人打招呼。

商品部服務人員必須善於察言觀色，透過對客人的言行、年齡、穿著、神態表情等外部現象的觀察，經過思維分析、比較，做出判斷，積極主動地發現客人身上明顯的生理特點、情緒、需要和行為特點，有針對性地為客人服務。如對於目光集中、步子輕快、迅速地直奔某個商品櫃、主動提出購買要求的客人，服務人員要主動熱情接待，動作要和客人「求速」的心理相呼應，否則客人容易

不耐煩。又如，對於神色自若、腳步不快、無明顯購買意圖的客人，服務人員應讓其在輕鬆的氣氛下自由觀賞。

2.展示商品特徵，激發客人購買興趣

接近客人後的重要工作就是向客人展示商品，讓客人觀看、觸摸、嗅聞，目的是使客人看清商品特徵，產生對商品質量的信任，引起其購買慾望，加快成交速度。

展示商品是一項技術性較高的工作，需要服務人員具有豐富的商品知識和熟練的展示技巧。在展示時動作要敏捷、穩健，拿遞、搬動、擺放、操作示範等動作不可粗魯、草率，否則會顯得服務人員對工作不負責任，對商品不愛惜，對客人不尊重。

3.熱情介紹商品，增進客人信任

當客人對某一商品關注並對商品進行比較、評價的時候，售貨員應適時地介紹商品知識，如名稱、種類、價格、特性、產地、廠家、原料、式樣、顏色、大小、使用方法、流行性等。所謂適時介紹，就是在分析客人心理要求的基礎上，有重點地說明商品，以便「投其所好」。事實表明，服務人員積極熱情、詳細生動的介紹，可以激發客人的購買慾望，做成生意。有時，客人不一定要買什麼，但由於服務人員的主動熱情，多方介紹，使客人對商品有了更多的認識，或者因盛情難卻而最終達成交易。反之，服務人員若漫不經心，不主動介紹商品，就可能失去做成交易的機會。

例如，有一位外國客人到商店買東西，他看見一件雕刻品，很喜歡，便問服務人員這是什麼原料雕成的。服務人員隨口答道：「石頭。」這位客人聽後，放下雕刻品就走了。到了另一個商店，他又看到同類雕刻品，服務人員不等客人發問，就主動介紹說，這是由青田石為原料雕成的。青田石具有玉石的特點，是製作印章或雕刻的上品。客人一聽，非常高興，當即購買了一件青石雕刻工藝

品。由此可見，同樣的商品，以不同的方式介紹，結果大不相同。

　　4.抓住時機，促成交易

　　服務人員在介紹商品的特點後，如果客人仍猶豫不決，就要抓住時機，採用增進信任的辦法，打消客人的顧慮，促成交易。增進信任的關鍵在於掌握客人的喜好。例如，一位客人到商店想選購一個旅行提包，他選了一個，問道：「這好像不是真皮的吧？」服務人員答道：「這是人造皮的，價錢便宜一半，而且輕便。」客人又問：「還有沒有顏色淺些的？」服務人員解釋道：「淺色不經髒，這種顏色今年很流行。」於是，客人立即付款買下了這個提包。

　　總之，服務人員在介紹商品時，要根據客人的年齡、性別、國籍、職業、語氣和購買需要等不同情況，採取不同的方式，語言要詳略得當。客人無論是否購物，離櫃或離店時，服務人員均應熱情告別，歡迎再來。那種聽任客人離店的做法，是不會給商場樹立起良好形象的。

五、康樂服務心理

　　康樂，顧名思義是健康娛樂的意思，即指滿足人們健康和娛樂需要的一系列活動。現代康樂是人類物質文明和精神文明高度發展的結果，也是人們精神文化生活水平提高的必然要求。

　　酒店的康樂項目主要包含康體與休閒兩大類。在酒店中，康樂部可以說是一個新興的部門，常常會被一些傳統觀念視為只是裝點門面的一個「裝飾品」。其實不然，在中國人的傳統觀念中，旅遊者是「入夜而棲」、「日出而行」，無非是住上一宿兩日、來去匆匆的「過往客」而已。所以以往酒店的功能往往侷限在「住宿」、「膳食」上。而今，人們的旅遊觀念有了改變，住酒店不再是「歇歇腳」，而是「玩樂」、「享受」。特別是西方人習慣於體育運動

和體育鍛鍊，這種良好習慣，不允許有「中斷」、「暫停」。因此，在入住酒店的同時，必然要求酒店具有各種娛樂健身設備。

（一）客人對康樂服務的心理需求

酒店康樂中心的經營項目，最終要透過服務才能實現，服務質量的高低，直接關係到經營項目的質量和企業經濟效益。現代康樂服務是物質文明和精神文明高度發達的產物，現代康樂活動不僅要求有現代化的物質環境，而且要求有現代化的精神環境。因此，要做好康樂服務應瞭解客人對康樂服務的心理需求。

客人對康樂服務的心理需求，除對酒店服務的共性心理需求（安全、尊重、細緻、周到等）外，還有許多鮮明的特點。

1.客人需要設施、設備的使用性能完好

無論是康體還是休閒，性能良好的設施、設備都是客人獲得身心愉悅的基本條件，客人最怕的是因設施、設備出故障而掃興。

2.從業人員具有嫻熟的技能，能為客人提供專項諮詢、保護和指導性服務

服務人員具有一定的相關知識，會操作，除做好一般性的服務工作外，還能適應客人所需，為其提供指導性服務。

3.對康樂項目趣味性、新奇性、健身性、高雅性的需求

現代都市生活的緊張繁忙，使人們在忙碌了一天的工作之後，身心甚是疲憊；生活空間狹小，不順心如意的事時有發生，引起人們的心緒煩躁不安。所有這些都需要透過一定的方式進行調節，以重新恢復身體機能的平衡。人們想透過參與生動活潑的康樂活動放鬆一下身心，因此康樂項目的趣味性是必不可少的。

探新求異是顧客普遍的一種心理需求，新奇的康樂項目，會給人們平淡的生活注入活力、增添色彩。康樂項目越新奇，對遊客的

吸引力越大。

許多業務繁忙的人，每天都抽出時間從事健身活動，以保持旺盛的精神，適應緊張工作和快節奏的生活需要。康樂項目的健身性能夠滿足人們追求健康的需求。

1990年代以來收入和消費能力大大提高，人們的健身休閒觀念增強，生活方式出現多元化趨勢。逛商店、遊公園等傳統休閒方式越來越喪失吸引力。人們對新的休閒方式產生了強烈要求，集健身、娛樂、休閒為一體的現代康樂，正好能滿足人們的消費需要。現代康樂能幫助人們消除疲勞、放鬆神經、舒暢身心、強身健體、陶冶情操，它給人一種高層次的精神享受，是一種高雅的文化消費。正由於這些原因，現代人在進行社會交際、商務洽談、健身娛樂、休閒渡假時，往往都選擇康樂消費，有些人甚至於把康樂作為生活中不可缺少的內容。

（二）提供優質的康樂服務

1.認真仔細地檢查設施、設備，保持各種設備的完好

加強對設施、設備的維護、保養，以使其處於良好的使用狀態，保障客人康體健身的需要。

2.注重康樂服務人員的素質培養

康樂服務人員應具備良好的職業道德、文明素質，嫻熟的技能、技術和良好的心理素質。由於康樂部某些職位工作時間較長，較易產生厭倦與煩躁感，還要接受一切來自客人的要求，忍受一定的委屈，這就要求員工具備很強的心理承受能力。

3.做好飲料銷售等細微服務工作

飲料銷售是康樂服務的一個重要項目。客人在康體活動中，需要補充水分，工作人員應根據客人的需求，及時、熱情地提供飲

料、小吃等服務。

4.因地、因店、因時制宜，配備康樂項目

酒店的設施配備應儘量達到客人的期望值，滿足不同客人的不同需求，達到客人對康樂項目趣味性、新奇性、健身性、高雅性的期望。因此，酒店康樂設施的設置，以及各個康樂項目的配備，都應因地、因店、因時不同而有所不同。

總之，良好的服務態度，會使客人產生親切感、賓至如歸感；嫻熟的服務技能會給客人帶來精神和物質享受；敏捷快速的服務效率能節約客人的時間；眾多的服務項目可以滿足客人多方面的需求；設施、設備的良好運轉可保證客人生活的舒適；清潔衛生的環境使客人心情愉快。

本章小結

客人是具有優越感的人，是情緒化的「自由人」，是來尋求享受的人，是最愛面子的人。他們在消費過程中具有求便利、安全、衛生、安靜、公平的心理。相對於此，酒店從業人員的職業意識，包括角色意識、質量意識、形象意識、信譽意識和服務意識。酒店從業人員要有生活和工作的熱情，有艱苦創業的品格和創新的能力，有不怕挫折的心理素質，有從大處著眼、小事入手的工作作風，有「得理讓人」的涵養和氣度。

客務是酒店的門面與窗口，是客人與酒店最初接觸與最後告別的部門。客務服務貫穿於客人在酒店內活動的全過程，是整個酒店的中樞與靈魂。客務服務人員必須重視對客人的接待和送別服務，給客人留下良好的第一印象和最後印象。

客房是酒店的基本設施和重要組成部分，是旅遊者休息的重要

場所，設施、設備必須配套齊全並與酒店的等級規格相適應，要為客人提供主動熱情、禮貌耐心、及時周到的功能服務及心理服務。

餐飲服務是酒店服務中不可缺少的環節，要為客人提供清潔、味美、價格合理、環境舒適的餐飲服務。

由於旅遊活動的特殊性，客人在購物過程中的心理活動與一般的消費相比既有共性，也有其特殊性。酒店商品部所備商品應符合遊客的購物心理需求，特別是當地名特產品及代表性紀念品更需豐富。同時也要方便遊客，考慮到遊客對日用品的臨時需求。

酒店的康樂項目，主要包含康體與休閒兩大類。客人需要設施、設備的使用性能完好，從業人員技能嫻熟，康樂項目具有趣味性、新奇性、健身性、高雅性。酒店應加強對設施、設備的維護、保養，使其處於良好的使用狀態，保障客人康體健身的需要。因地、因店、因時制宜配備康樂項目。康樂服務人員應具備良好的職業道德、文明素質、嫻熟的技能技術和良好的心理素質。

思考與練習

1.你如何理解客人的角色特徵？

2.客人在酒店的需求心理有哪些？

3.你認為酒店從業人員應具備哪些基本心理素質？

4.如何根據客人對客務、客房、康樂服務的心理需求做好相應的工作？

5.提供優質的餐飲服務應做好哪幾方面工作？

6.酒店商品部如何根據客人的購物心理選擇備購物品？

案例分析6-1

打包

快過年了，一家四星級賓館的中餐廳內，所有的桌子都坐滿了客人。其中第18桌落座了3位客人，他們是某大學李教授夫婦以及李教授20多年未見的老同學，剛從美國回來探親的蔡先生。因故人相逢，李教授為盡地主之誼，一口氣點了七八道菜，兩道點心，外加四小碟冷菜和三種飲料。

多年不見，幾個人邊吃邊聊，談得十分投機，不知不覺兩個多小時已過去了。由於大家都已年近半百，胃口已大大不如學生年代，所以幾個人都快吃飽了，但桌上還剩下不少菜，其中還有兩個菜沒怎麼動，李教授覺得不免有點惋惜。

負責這個區域的服務員小張，在用餐過程中，她對這幾位客人接待得非常得體，而且臉上自始至終都掛著甜甜的微笑。此刻她見3位客人已有離席之意，便準備好帳單，隨時聽候招呼。果然，李教授向她招手了。

帳很快便結清，當小張轉身送來發票和找回的零錢時，她手裡多了幾個很精美的盒子，裡面有若干食品袋。這時，她很有禮貌地對客人說：「剩下這些菜多可惜，請問是否需要打包帶走？」李教授見小張手中拿著飯盒，很高興地對她說：「你想得真周到，我也正想打包呢！」於是，他馬上接過飯盒，準備打包。他發現這飯盒和其他餐廳的不一樣，上面印有兩行書法工整挺拔的題字：「拎走剩餘飯菜，留下勤儉美德。」這優美的書法，配以餐廳的裝潢佈置，給客人以一種高雅文化的享受。李教授便問小張：「誰寫得這手好字？而且寓意深刻呀！」小張告訴李教授：「這是賓館陳總經理親自題的字。陳總是個書法迷，他練了很多年書法，還獲過獎

呢！而且這盒子也是他精心設計的。」

「我們不能辜負總經理先生的一片心意。把剩下的飯菜全打包帶回家，明天還能高興地吃一頓呢！」豪爽的李教授說著便乾杯喝起酒。

分析題

1.「打包」現象說明了一種怎樣的消費趨勢？

2.結合本案例，談談酒店和餐館主動提供「打包」服務的作用。

案例分析6-2

少了一條浴巾

「這位女士，對不起，剛才退房時您有沒有見到浴巾？」服務員問一位剛退房的客人，因為在清房時服務員發現少了一條浴巾。「我沒見到過浴巾，你們原來就沒放浴巾。我要趕火車，把押金退還給我吧。」客人有點性急。「這可不行，房間裡少了非一次性用品按規定是要賠償的。您是否再去找找看。」服務員解釋。「我真的沒見過浴巾。你疑心是我拿的就查我的包好了。我要趕火車，誤了點怎麼辦，你們會賠償嗎？你們扣嗎？好，一百元錢，我沒有時間了，不跟你們囉唆了。」客人氣呼呼地留下一百元錢走了。客房部經理早上一上班，就聽說了這件事，馬上找來當班服務員瞭解事情經過，又把清理衛生的服務員找來詢問。結果發現，房間少浴巾乃是服務員在清潔後沒有把乾浴巾放入。這是酒店工作上的過失。事後，酒店根據客人的登記地址，寫了一封道歉信，並把一百元錢匯上。

分析題

談談你對該案例中服務員的做法有何見解？你會如何處理？

案例分析6-3

顧客的告白

以下記錄了海外某公司收到的一封顧客來信：

我是一個很好的顧客，無論酒店的服務如何，我從不投訴。我發現每當自己做出投訴，對方的態度都很討厭。我從不抱怨，從不嘮叨，從不指責別人。我想也沒有想過要在公共場所大吵大鬧，這樣做太傷和氣！別忘記我是一個很好的顧客。讓我告訴您我的另一方面：我就是那種受到不良對待後，永不再光顧的客人！沒錯，這樣做不能讓我即時發泄不滿的情緒，遠不及當面指責他們痛快；但從長計議，這可是致命的報復！其實，像我這樣的顧客，加上我的眾多「同道」，大概足以拖垮一家酒店！像我這樣「好」的人在世間多的是。當我們受到不良的待遇時，我們便會光顧第二家酒店。哪家酒店和職員夠殷勤，懂得重視客人，我們便到那裡去。總的來說，那些不懂得以禮待客的酒店每年會因此損失達數百萬的收益。當我們看到這些酒店不惜重金，企圖用宣傳攻勢使我回心轉意時，我覺得他們是多麼可笑。想當初，如果他們懂得以親切的態度和殷勤服務挽留我這個顧客，就不至於到此地步。

分析題

作為服務行業的從業人員，以上的顧客告白對我們有何警示作用？

234

案例分析6-4

鑰匙的去向

一天中午，某酒店一位客人匆匆來到前臺，將房間鑰匙交給一名收銀員，稱半小時後回來結帳。

當時，該收銀員正準備去用午餐，考慮到客人要半小時後才能回來結帳，而自己用餐時間不到半小時，就順手將客人交來的鑰匙放到了櫃臺裡邊，未向其他同事交代就吃飯去了。

大約一刻鐘後，客人回到前臺，詢問另一名當值的收銀員帳單是否準備好。當值收銀員稱沒有看到客人鑰匙，客人聽後非常生氣，於是投訴酒店。

分析題

試分析本案例中存在的溝通問題。

案例分析6-5

住一天，還是住三天

正值旅遊旺季，兩位外籍專家出現在某大賓館的總臺前。總臺服務員小劉是個新手，他查閱了一下訂房登記單，馬上簡單地對客人說：「你們預訂了一個標準B檔的客房，明天一早退房。」

客人聽後臉色陡然一變，很不高興地說：「接待單位在為我們預訂客房時，曾經問過我們要住幾天，我們明明說好住3天，怎麼現在變成了僅住1天呢？」

小劉仍用呆板的毫無變通的語氣說：「我們這兩天房間特別緊

張，明天已經沒有房間了，當時你們接待單位來訂房時已經跟他們說過了，他們也同意了的。」

客人聽罷更加惱火，大聲講：「你們要解決住宿問題！我們根本沒有興趣也沒有必要去追求預訂客房差錯的責任問題。」

正當小劉與客人形成僵局之際，客務值班經理聞聲前來，首先向客人表明他是代表總經理來聽取意見的。他先讓客人慢慢地把意見說完，然後以抱歉的口吻說：「你們提的意見是正確的，眼下追究接待單位的責任並不是主要的。這幾天正當旅遊旺季，雙人標準房很緊張，我設法安排一間套房，請你們明後天繼續在我們賓館做客。雖然套房房金要高一些，但設備條件還是不錯的，我可以給你們打個六折。」

客人覺得這位值班經理的態度是誠懇的，提出的補救辦法也是符合情理的，於是同意照辦了。

分析題

試分析本案例引起客人生氣的原因，以及處理過程中的得與失。

案例分析6-6

有多少道歉，就有多少缺憾

某大城市的一家中型賓館裡，住進一個20來人的旅遊團隊。他們來自南美洲，成員都是退休了的藍領階層。

他們白天遊覽幾個著名景點之後，回到賓館已是下午5點，各自進房梳洗一番，因為離晚餐還有半個小時，於是結伴一起來到商場。

賓館商場的面積不大，但佈置十分豪華，頗具歐洲風格。商品種類不少，且大多有著精美的包裝。南美客人一個個櫃臺瀏覽過去，站在櫃臺內的4名服務員，從他們快速移動腳步這一點判斷出：他們沒有發現可買的商品。

客人很快便走遍了商場，正快快地朝門口走去時，一位口齒伶俐的服務員用英語詢問客人是否需要幫助。一位略胖的太太說他們想帶幾套有關當地名勝的明信片回去，但走遍了商場卻沒有找到。

「很對不起，」服務人員坦誠地告訴客人，「商場裡沒有明信片出售。」

另一位頭髮已經花白、頗有紳士風度的客人告訴服務員，他想買幾件具有濃郁地方特色的玩具送給孫子、孫女。服務員聽後又是一副無可奈何的神色：「十分抱歉，我們商場主要出售玩具，還有一些電動玩具……」

「聽說這兒木雕工藝水平很高，可是我在商場沒有找到，是不是……」這是一位高個子太太提的問題。

「對不起，我們工藝品櫃臺供應油畫、國畫以及刺繡、泥娃娃、蠟染服裝等。」服務員感到陣陣內疚。

南美客人懷著滿肚子的無奈，離開了商場。

分析題

分析該案例，你認為酒店商場在旅遊商品準備上應考慮哪些方面？

心理測驗

阿希實驗

「阿希實驗」，是研究從眾現象的經典心理學實驗。它是由美國心理學家所羅門·阿希在40多年前設計實施的。所謂從眾，是指個體受到群體的影響而懷疑、改變自己的觀點、判斷和行為等，以和他人保持一致。阿希實驗就是研究人們會在多大程度上受到他人的影響，而違心地進行明顯錯誤的判斷。

　　阿希請大學生們自願做他的被試，告訴他們這個實驗的目的是研究人的視覺情況。當某個來參加實驗的大學生走進實驗室的時候，他發現已經有5個人先坐在那裡了，於是他只能坐在第6個位置上。事實上他不知道，其他5個人是跟阿希串通好了的假被試者（所謂的「托兒」）。

　　阿希要大家做一個非常容易的判斷——比較線段的長度。他拿出一張畫有一條豎線的卡片，讓大家比較這條線和另一張卡片上的3條線中的哪一條線等長。判斷共進行了18次。

　　事實上這些線條的長短差異很明顯，正常人是很容易做出正確判斷的。然而，在兩次正常判斷之後，5個假被試故意異口同聲地說出一個錯誤答案。於是許多真被試開始迷惑了，是堅定地相信自己的眼力呢，還是說出一個和其他人一樣，而自己心裡認為不正確的答案呢？

　　結果當然是不同的人有不同程度的從眾傾向，但從總體結果看，平均有33%的人判斷是從眾的，有76%的人至少做了一次從眾的判斷，而在正常的情況下，人們判斷錯的可能性還不到1%。當然，還有24%的人一直沒有從眾，他們按照自己的正確判斷來回答。一般認為，女性的從眾傾向要高於男性，但從實驗結果來看，並沒有顯著的區別。設想一下，你在這個實驗中會是什麼樣的表現呢？

　　阿希實驗給我們酒店服務人員的啟示，是不能忽視客人的從眾心理，我們的服務工作做好了，現實的客人會影響許多潛在的客

人，增加客人對酒店的信任，為酒店贏得更多的客人光顧；如果服
務工作有缺陷，應儘量避免有氣的客人當著其他客人的面「出
氣」，更要避免許多客人湊在一起「出氣」，要盡可能讓有氣的客
人「分別出氣」、「單獨出氣」，這樣才有利於消除客人的牴觸情
緒，有利於使問題得到圓滿解決。

第7章　導遊服務心理

本章導讀

　　透過本章的學習，你會明確導遊員應具備的基本心理素質，平時注重自身職業心理素質的養成；學會分析遊客遊覽過程中的心理活動，以便做好針對性服務。

第一節　導遊人員的基本心理要求

　　導遊人員是運用專門知識和技能，為旅遊者組織安排旅行和遊覽事項，提供嚮導、講解和旅途服務的人員。導遊工作是一項綜合性很強的工作，工作範圍廣，責任重大，作為「民間大使」，往往代表了旅遊地的形象。日本導遊專家大道寺正子認為：「優秀的導遊最重要的是他的人品和人格。」人品和人格是心理素質的體現。對導遊從業人員的基本心理要求，應從以下幾方面加以培養。

一、儀表、氣質與服務心理

　　旅遊業是服務行業，導遊人員則是旅遊業的門面。顧客從不與工業產品的生產者見面，可是在旅遊活動中遊客卻與導遊朝夕相處。導遊員本身就是產品的一部分，導遊的態度、行為和形象，與遊客對旅遊產品的看法有至關重要的聯繫。這就意味著導遊員要注重自身形象的塑造，其帶團期間所做的每一件事情，都是在宣傳自己和其所在的旅行社。

儀表、氣質與人的行為表現是緊密聯繫的，旅遊服務人員的服務表現，應該是外部形象儀表美和內在氣質品德美的和諧統一。因此，我們的形體、容貌應給人留下健康向上的感覺；服務穿著應給人舒適親切的感覺。此外和藹的笑容、體貼的言語和飽滿的熱情，都會在客人心裡留下良好的第一印象。

（一）儀表與服務心理

儀表，是指導遊人員的容貌、姿態、服飾等，是導遊人員精神面貌的外觀體現。它與導遊人員的道德、修養、文化水平、審美情趣及文明程度有著密切的聯繫。亞里士多德曾經說過：美麗比一封介紹信更有推薦力。當然，儀表還應包括言談、舉止和風度等多種因素。

有幾項研究，曾比較過異性約會中外貌、性格、興趣等各種因素，發覺對方外表吸引力與第二次約會的相關係數高達69%到89%。這種情況不僅限於異性之間。在另一個研究中，心理學家讓被試者扮演法官，需要宣判的案例都附有「罪犯」的照片。結果這些被試者對罪行相同的罪犯判決卻不同，相貌較好者平均被判刑兩年零八個月，面目猙獰者平均被判刑五年零兩個月。可見外表對人心理和人際關係的影響之大。

外貌吸引產生的原因一般認為有兩個方面。第一，愛美是人的本質力量的一種表現，審美需要是人的一種高層次的、重要的心理需要；第二，美好的外表會使別人以為此人還具有其他一系列良好的品質，這就是人際知覺中「暈輪效應」帶來的人際吸引力。

如果導遊在旅遊者心目中樹立起良好的形象，他就有將旅遊者團結在自己周圍的可能；如果旅遊者信任導遊，他們就會幫助導遊解決困難，正確對待旅遊活動中出現的問題和矛盾，積極配合、協助導遊順利完成整個旅遊過程。導遊人員的儀表應清新、高雅，保持端莊優美的風度，還應精神飽滿、樂觀自信、熱情友好，努力使

旅遊者感到你是一位可信賴的導遊。

塑造美好的第一印象。導遊人員第一次亮相時需要重視：出面、出手、出口。「出面」，是指導遊要顯示出自己良好的儀容儀表、神態風度；「出手」，是指導遊表現在動作、姿態等諸方面的形象；「出口」，則指導遊所使用語言的語音、語調、語詞的豐富性和正確性。

（二）氣質與服務心理

氣質，是人的一種心理特徵，它包括人與外界事物接觸中表現出來的感受性、耐受性，以及反應的敏捷性、情緒的興奮性和心理活動的內向性或外向性等特點。在旅遊服務中，導遊為客人提供的是面對面的服務。要做好導遊服務工作，服務人員必須具備一定的氣質特徵。

1.感受性、靈敏性不宜過高

感受性，是指人對外界刺激產生感覺的能力和對外界訊息產生心理反應需要達到的強度；靈敏性，則是指服務人員心理反應的速度。

導遊人員在工作中接待的客人來自四面八方。他們的年齡、文化背景、文化程度各不相同。如果導遊人員感受性太高，則注意力會因外界刺激的不斷變化而分散，從而影響服務工作的有效開展。當然，導遊人員的感受性也不可過低，否則將對客人的服務要求視而不見，會怠慢客人，降低服務質量。此外，導遊人員的靈敏性要求不可過高，否則，會讓客人產生不穩重的感覺，也無法使自己保持最佳的工作狀態。

2.耐受性和情緒興奮性不能低

耐受性，是指人在受到外界刺激時，表現在時間和強度上的耐受程度和在長時間從事某種活動時注意力的集中程度。有的導遊長

時間陪團仍能保持注意力的高度集中，而有的導遊則陪團時間一長，就感到力不從心。前者耐受性強，後者則耐受性弱。情緒興奮性，是指情緒發生的速度和程度。

在導遊服務中，一位導遊在自己熟知的景點，一遍又一遍地重複著自己早已爛熟於心的解說詞。重複的工作使人感到厭倦，工作的熱情受到極大的影響，而這些情緒、思想卻不能表露出來。因為，對遊客來講是第一次來這些景點，充滿新奇和樂趣，導遊要以遊客愉悅為目的，不能掃遊客的興。它要求導遊要有極大的克制力，在每天的工作中都能以微笑、誠信對待每位遊客，使客人時時感受服務人員飽滿的工作熱情和高效、優質的服務。因此，導遊必須具備較高的耐受性和情緒興奮性。

3.可塑性要強

可塑性，是指人適應環境的能力和根據外界事物的變化而改變自己行為的可塑程度。凡是容易順應環境、行動果斷的人，表現出較強的可塑性；而在環境變化時，情緒上出現紛擾、行動緩慢、態度猶豫的人表現出較弱的可塑性。

在旅遊服務中，導遊人員必須掌握一定的服務程序和服務規範，但在具體服務過程中，導遊人員還必須根據遊客需求的變化進行靈活的調整，否則會給遊客一種服務生硬的感覺。遊客的個性是多樣的，遊客的需求也是多樣的，要滿足遊客不同的需要，真正體現「遊客至上」的服務宗旨，服務人員必須具備較強的可塑性，方可做好有針對性的服務，才能真正提高服務質量。

二、性格、情感與服務熱情

（一）性格與服務熱情

性格，是指一個人在先天生理素質的基礎上，在不同環境熏陶下和實踐活動中逐漸形成的比較穩定的心理特徵。如熱情、開朗、活潑、剛強或淡漠、沉默、懦弱、溫柔等。

良好的性格特徵可以使服務人員始終保持最佳服務狀態，使客人感受到被尊重，使主客關係變得融洽；對服務員個人而言，良好的性格特徵也可使其從客人滿意中，獲得個人心理的滿足。服務工作所要求的熱情服務應當內化為導遊性格特徵的自然流露，而不是表面上的逢場作戲。導遊一般應該具備下列性格特徵：獨立、外向、熱情、開朗、幽默、樂觀、富於理性和同情心；時時保持燦爛的笑容，用真誠和熱情贏得遊客的信任，用堅忍和耐心化解遊客的不滿，一定要記住，在無人格汙辱和身體侵犯的情況下，遊客一定是對的。這才是一個優秀導遊應有的素質。

（二）情感與服務熱情

導遊對導遊工作的熱愛、對遊客的愛都是其情感的體現，愛一行才能幹好一行，工作起來才會有熱情，而服務熱情對導遊工作是必不可少的。旅遊業是一個「高接觸」行業，導遊不可避免地要與各種各樣的遊客頻繁接觸，與他們進行特殊的人際交往。要讓遊客在與自己的交往中感到輕鬆、親切和自豪，就必須調整好自己的情緒狀態。

（1）當遊客剛剛接觸到導遊時，即使這位導遊什麼事還沒有為遊客做，甚至什麼話都還沒有說，但只要他的情緒狀態好，就可以說他已經為客人提供了一種「心理服務」。

我們常講「出門看天氣，進門看臉色」。遊客是要「進門看臉色」的，當遊客看到的不是一張「冷面孔」，而是「笑容可掬，滿面春風」時，遊客那份由陌生引起的緊張感就放鬆了。相反，如果導遊給遊客的第一印像是垂頭喪氣、愁眉苦臉，「好像誰欠了他幾百萬似的」，他沒做什麼也已把遊客給得罪了。遊客會想：「怎麼

回事？怎麼一見到我就這個模樣？」儘管這位導遊並不是成心要和哪位遊客「過不去」，他只是在為自己的事而煩惱，但是，遊客怎麼會知道你有什麼煩惱呢？遊客只會覺得這是你對他的不尊重。

作為導遊，本來就不應該把自己的煩惱帶到工作中去。著名導演斯坦尼斯拉夫斯基曾經說過：「演員一走進化妝室，就應該像脫掉自己的大衣一樣，把個人的憂愁煩惱全都拋在一邊！」導遊在進入自己的角色時，也應該這樣。

（2）當一個人和別人在一起的時候，他的情緒狀態如何，就不僅僅是他個人的事情了。這是因為他的情緒會向周圍擴散，會使周圍的人受到感染。

作為導遊，你之所以必須調整好自己的情緒狀態，不僅是因為你的情緒狀態會透過你的表情向遊客傳遞重要的訊息，而且因為你的情緒狀態會透過你的表情使遊客受到感染。絕不要以為一個人的情緒狀態如何，只是自己的「私事」。當一個人待在他自己的小房間裡的時候，也許我們可以說他的情緒狀態如何只是他個人的事；但當他和別人在一起的時候，其情緒狀態如何就不再是他個人的事情了。其情緒狀態會產生一種「社會效果」。這是因為其情緒會向周圍「擴散」，會使周圍的人受到「感染」。這種感染作用是透過人的模仿本能而實現的，所以常常是非常強大的，甚至是不可抗拒的。為什麼我們總是願意和那些樂觀的、開朗的人待在一起，而不願意和那些「有事沒事老發愁」的人待在一起呢？就是因為我們總是免不了受別人的感染。

有人說：「有高高興興的導遊才會有高高興興的遊客。」這的確是「說到了點子上」。作為導遊，你要為遊客提供「心理服務」，要讓遊客高高興興，一個最起碼的要求，就是你自己先要高高興興。所以，在你上崗之前，一定要從鏡子裡看一看自己是不是一副高高興興的模樣。如果不是，那就一定要先調整好自己的情緒

再上崗。即使已經調整好了，也還要注意是否能「保持」這種良好的情緒狀態。一旦發現自己的情緒「偏離」良好的狀態，就要及時加以調整。所以，當導遊與遊客在一起的時候，必須時時注意自己是否處於良好的情緒狀態。

（3）人要及時地對自己的情緒狀態進行調整，前提條件是要知道自己的情緒狀態發生了什麼樣的變化。

也許你會說：「我的情緒狀態發生了什麼樣的變化，我還會不知道嗎？」事實上，問題並不像你所想像的那麼簡單。當一個人的情緒狀態發生變化時，他的注意力往往全部集中在使他的情緒發生變化的那個對象上面。所以，人們往往並不能及時地察覺到自己的情緒發生了什麼樣的變化，也不去考慮這種變化會對周圍的人產生什麼樣的影響，當然也就談不上及時地加以調整。比如，小李說了一句讓你很生氣的話，你就會把全部的注意力都集中到小李的身上，你滿腦子都在想：「這個小李，怎麼能這樣說我？」在場的人全都看出來你是生氣了，但是你卻並沒有考慮：「我是不是生氣了？我這樣會不會對周圍的人產生不好的影響？我是不是應該調整一下自己的情緒狀態？」你是不會想這些的，因為你的全部注意力都在小李的身上。

人的情緒狀態，主要是在七種不同的狀態之間變來變去，心理學家曾用七種不同的顏色來代表這七種不同的情緒狀態，排列起來就成了下面這樣一個「情緒譜」：

「紅色」情緒——非常興奮；

「橙色」情緒——快樂；

「黃色」情緒——明快、愉悅；

「綠色」情緒——安靜、沉著；

「藍色」情緒——憂鬱、悲傷；

「紫色」情緒——焦慮、不滿；

「黑色」情緒——沮喪、頹廢。

如果你能把這個七色「情緒譜」牢記在心，並經常用來「對照檢查」，看自己是處於「情緒譜」上的哪一種情緒狀態，久而久之，你就會養成一種「敏感性」，能夠及時地覺察自己情緒狀態發生了什麼樣的變化。有了這種「敏感性」，你才有可能對自己的情緒狀態作及時的調整。

七色「情緒譜」除了能幫助我們養成一種「敏感性」之外，還有一個用處，就是我們可以據此思考。在工作職位上，我們應該處於什麼樣的情緒狀態呢？一般來說，導遊在與遊客接觸時，應該以「情緒譜」上的「黃色」情緒作為自己情緒狀態的「基調」。這樣就能給遊客一個精神飽滿、工作熟練、態度和善的良好印象。情緒變化的幅度不能太大，向上不能超過「橙色」，向下不能超過「綠色」。

要掌握「情緒譜」上的「黃色」情緒與「橙色」情緒的區別，先以「黃色」情緒為「基調」，在需要讓遊客看到你非常高興的時候，再從「黃色」變為「橙色」。

在遇到問題和麻煩的時候，則應使自己處於「綠色」情緒狀態，避免忙中出錯，或因急躁而衝撞了遊客。

「藍色」、「紫色」和「黑色」，顯然在工作中都是不應有的、消極的情緒狀態；而「紅色」容易使人失去控制，所以，也是工作中不應有的情緒狀態。

三、意志、能力與服務水平

（一）意志與服務水平

作為導遊，要想在接待服務環境中把自己鍛鍊成一名優秀的工作者，不斷克服由各種主客觀原因造成的困難，就要不斷發揮主觀能動性，增強自己的意志素質。

一個自覺性較強的導遊，往往具有較強的主動服務意識，在工作中能不斷提高業務水平，並積極克服工作中所遇到的困難。

具有意志果斷性的導遊，在面對各種複雜問題時能全面而又深刻地考慮行動的目的及達到目的的方法，懂得所做決定的重要性，清醒地瞭解可能的結果，能及時正確地處理各種問題。

具有堅韌意志的導遊，能排除與目的相悖的各種主客觀誘因的干擾，做到面臨紛擾，不為所動，同時能圍繞既定目標做到鍥而不捨、有始有終。

有自制力的導遊，能克制住自己的消極情緒和衝動行為，不論在何種情況下，無論發生什麼問題，無論遇到多麼刁鑽的遊客，都能克制並調節好自己的情緒，做到不失禮於人。一般具有自制力的導遊，組織性、紀律性特別強，情緒較穩定。

（二）能力與服務水平

服務水平的高低，依賴於與之相適應的能力結構。我們認為，一名合格的導遊的基本能力，應由以下幾個方面組成。

1.較強的認識能力

高水平的服務，應該是導遊儘量把工作做在遊客開口之前。這就要求導遊有較強的認識能力，能充分把握服務對象的活動規律。導遊較強的認識能力包括三方面的內容：一是觀察能力。導遊要善於觀察遊客的特點，並養成勤於觀察的習慣，從而全面、迅速地把握情況。二是分析能力。導遊應善於透過現象看本質，分析遊客的好惡傾向及引起情緒變化的原因，並善於因勢利導，採取恰當的方式和措施。三是預見能力。有較強的預見能力，工作才能主動，才

能根據事物的發展規律，提早決定自己應採取的措施。在導遊服務中，預見能力還可以提早消除各種不利因素，防患於未然。

2.良好的記憶能力

良好的記憶能力，對於做好導遊服務工作是十分重要的。良好的記憶能力能幫助導遊人員及時回想起在服務環境中所需要的一切知識和技能。良好的記憶力是導遊做好優質服務的智力基礎，也是百問不厭的心理支柱。為此，強化導遊人員的記憶力，有助於提高服務水平。

3.較強的自控能力

自控能力，是導遊必須具備的優良品質之一。導遊的自控能力體現了他的意志、品質、修養、信仰等諸方面的水平，尤其在與遊客發生矛盾時，能否抑制自己的情感衝動和行為傾向，以大局為重，以遊客為重，真正做到「客人至上」，這是對導遊人員心理素質優劣重要的檢驗標準之一。但自我控制並不是怯懦，而是大事講原則，小事講風格，這是一種品質高尚的表現。

4.較強的應變能力

導遊人員的應變能力，是指處理突發事件和技術性事故的能力。它要求導遊人員在問題面前沉著果斷，善於抓住時間和空間的機遇，排除干擾，使問題的解決朝著自己的意願方向發展。同時，在處理問題過程中，既講政策性，又講靈活性，善於聽取他人的意見，從而正確處理各種關係和矛盾。

5.較強的語言表達能力

語言，是導遊人員與遊客溝通的媒介。沒有較強的語言表達能力，導遊人員就無法有效地與遊客溝通。導遊人員要特別注重口頭表達能力的培養，要能在任何情況下，用簡潔、準確的語言表達自己的意向。準確的語言不僅可以生動、有效地表達出自己的想法、

意見，而且可以防止產生歧義，語言不準確，往往會使遊客產生誤會。

6.較強的公關交際能力

導遊工作是一種與客人打交道的藝術。導遊人員除了與遊客交往之外，還必須協調好與旅遊部門和其他相關部門的關係。一個缺乏社交能力的人，往往會人為地在自己與社會、自己與周圍環境、自己與他人之間築起一道心理屏障。這樣的人是與導遊服務工作的要求格格不入的。

7.良好的組織協調能力

導遊面對的常常是十幾個或幾十個人的團體，負責安排食、宿、行、遊、購、娛等各項工作，事無巨細都要親力親為，沒有良好的組織協調能力，將會遇到許多棘手的問題。

總之，能力是具有複雜結構的各種心理素質的總和。導遊人員應具有的能力素質，作為一個互相制約的多元化的能力系統，其構成要素之間是相互聯繫、緊密結合在一起而發揮作用的。

第二節　遊客在旅遊過程中的心理活動分析及服務

一、旅遊者在旅遊初始階段的一般心理特徵及服務

旅遊者出門遠行，離開了自己所熟悉的生活環境，其心理會發生顯著變化。一般情況下，旅遊者會對自己的旅行充滿想像，對服務充滿期待。

（一）對安全、方便的期待

旅遊者帶著美好的憧憬踏上旅途，一路上都在為正在經歷和即將經歷的新鮮事而激動。但是一想到就要進入一個陌生的世界，又不免有些緊張，對於此行是不是一切都會非常順利，似乎又多少有些懷疑。他們甚至擔心自己會不會迷路，會不會失竊等。

顯然，旅遊者的緊張感，是旅遊者在旅遊活動中對安全、便利等缺乏足夠訊息或信心，而產生的那種「不知道會發生什麼事」和「不知如何是好」的緊張心情。來到異國他鄉的旅遊者，特別是缺乏經驗的旅遊者，有這樣的緊張心情是不足為怪的。

當旅遊工作者與旅遊者在一起時，旅遊工作者是生活在「自己家裡」，而旅遊者卻是生活在「別人家裡」。忘記這一點，旅遊工作者就不可能為「人生地不熟」的旅遊者提供周到的服務，甚至會對旅遊者提出的一些問題感到「莫名其妙」。

為了使旅遊者的旅遊活動能順利進行，導遊人員在服務初始階段要給予遊客更多的關心，要設身處地地多為旅遊者著想，儘量預見他們可能會遇到的困難，並及時給予幫助，使遊客確立對安全的信心，感覺生活的便利，讓他們帶著輕鬆愉快的心情去享受旅遊中的種種樂趣。

（二）對服務態度的期待

旅遊者在與導遊的最初接觸中，不僅期待導遊幫助他們解決安全、方便等方面的實際問題，而且還期待著導遊成為他們的「知心人」，對他們態度和善、熱情，在主客交往中獲得親切感和自豪感。

（三）對效果的期待

從心理學角度分析，旅遊者所購買的旅遊產品是一種「經歷」，屬於「無形」的產品。這種「經歷產品」與其他產品一樣，

有質量高低之分，只是「經歷產品」的質量主要與遊客在旅遊經歷中的心理感受相關。所以，遊客每次旅遊之前，都會對此次旅遊所涉及的旅遊地、酒店、旅行社、旅遊交通和旅遊企業的服務，充滿一種朦朧的想像。如果旅遊給遊客帶來了許多的親切感、自豪感和新鮮感，他就會覺得這是一次非常愉快的經歷，就會感到心滿意足。如果旅遊使遊客感到厭倦、隔膜、孤獨，使他感到「氣不順」，他就會認為這是一次很不愉快的經歷，就會感到失望。所以，遊客對服務效果的期待，往往成為他衡量服務質量的一把尺。

客人期待的感覺難以用準確的語言去描述，甚至客人本身也無法精確描述他所期待的服務究竟是什麼樣。但他對服務的體驗決定了他對旅遊服務的評價。主客交往是旅遊經歷的重要組成部分，對旅遊者的感覺往往能產生決定性的影響。許多旅行社、酒店、航空公司之所以能吸引眾多的回頭客，原因並不在於他們的設施有多好，而在於服務人員與客人建立了融洽的主客關係。

塑造良好的第一印象，是服務初始階段的主要工作目標。第一印象至關重要，它不僅能在服務工作一開始就給人一個好印象，還為以後各階段的服務打下了堅實的基礎。

第一印像極為鮮明牢固，在導遊服務中給遊客留下的第一印象，往往會成為旅遊者對導遊人員的基本印象。我們對一個人的評價，很大程度上也是依賴於對他的最初印象。蘇聯學者博達列夫做過這樣一個實驗，他向兩組大學生分別出示同一個人的照片，出示之前，對甲組說，這是一個德高望重的學者；而對乙組說，這是一個屢教不改的罪犯。然後，讓兩組學生分別從這個人的外貌說明其性格特徵。結果出現了截然不同的評價。甲組的評價是：深沉的目光，顯示思想的深邃和智慧；高高的額頭，表明在科學探索的道路上無堅不摧的堅強意志。乙組的評價是：深隱的眼窩，藏著邪惡與狡詐；高聳的額頭，隱藏著死不改悔的頑固抵賴之心。這個例子說

明，第一印像是很重要的。儘管第一印象不一定準確，甚至與實際情況相反，但要改變它，卻需要費較大周折和較長時間，也可能需要幾倍的努力。

　　服務對象的不斷變換，是導遊服務工作的一個顯著特點。在與客人的短暫接觸中，雙方都來不及進行更多的瞭解，無法達到「路遙知馬力，日久見人心」的境地。因此，給遊客留下良好的第一印象便顯得尤為重要。導遊要給遊客留下美好的第一印象，不僅需要富於愛心和善解人意，而且需要善於「表現」。由於導遊與遊客的交往一般都是「短」而「淺」的，所以，遊客對導遊的良好第一印象，多來源於導遊「溢於言表」的友好表現。因此，導遊應注重儀容儀表，講求形象美；注重禮節禮貌，講求行為美；注重語言表達，講求語言美。

二、旅遊者在旅遊中間階段的一般心理特徵及服務

　　旅遊中間階段，是導遊人員服務工作的重點。隨著主客交往的逐步增加，雙方彼此有了進一步的瞭解，開始相互適應。在這一階段，導遊的服務水平將全面展示在遊客面前。遊客對服務質量有了更深的體驗，同時遊客也會在初始階段的基礎上，對導遊提出更全面、更具體、更具個性化的要求。故而，導遊做好旅遊中間階段的服務工作，對遊客心理滿足具有決定性的作用。

　　（一）對主動服務的要求

　　遊客在旅遊活動期間，都希望導遊人員能主動關心他們、理解他們，把他們當做有血有肉的人，能主動提供他們所需的服務。所謂主動服務，就是要服務在客人開口之前，也叫超前服務。

　　導遊人員要有遊客至上的態度，充分發揮主觀能動性，主動瞭

解客人的需求和心理，認真觀察遊客的需求變化，透過聽聲音、看表情，才能把服務做在遊客開口之前。

（二）對熱情服務的要求

遊客都希望得到導遊自始至終熱情、友好的服務，而且這種熱情應該是真誠的和發自內心的。熱情服務在工作中多表現為精神飽滿、熱情好客、動作迅速、滿面春風。遊客對導遊服務態度的評價，很大程度是依據導遊是否熱情、微笑和有耐心，特別對於導遊在非本職工作範圍的「分外」熱情服務和幫助，遊客會感到更大的心理滿足。這就要求導遊要熱愛自己的工作，對遊客心理有深入的理解。例如：旅遊目的地的種種景觀，常常會使旅遊者因為感到新奇而激動，而導遊對此卻早已是「司空見慣」。對於旅遊者來說，也許今生今世就只來這一次，而對於導遊來說，是經常要來，天天要來，甚至是一天要來幾次。在這種情況下，導遊必須提醒自己，我並不是「故地重遊的旅遊者」，而是「為旅遊者提供服務的導遊」。設想一下，當旅遊者為旅遊景觀的新奇而激動的時候，如果導遊顯得「無動於衷」，甚至是一副「不耐煩」的神情，旅遊者將是多麼的掃興。所以，導遊應該理解遊客的心理和情感。

（三）對周到服務的要求

所謂周到服務，是指在服務內容和項目上，想得細緻入微，做得無微不至，處處方便遊客、體貼遊客，千方百計幫助遊客排憂解難。例如，在景區遊玩，遊客自由活動前，導遊除告訴遊客集合的時間、地點外，還應提醒遊客記住車牌號、車型及自己的手機號，甚至指點景區衛生間的位置。這樣做使遊客感到導遊處處為遊客著想，服務細緻周到。同時，也免去了多個遊客分別來詢問的麻煩，節省了遊客的時間。

景區周到服務不僅包括規範化服務，而且包括個性化服務。遊客的需求是多層次的，一些高層次、深層次的要求，往往不是按標

準操作的規範服務所能完全解決的。這就需要針對不同遊客的不同需求特點，盡可能地為他們提供周到、細緻的優質服務。導遊沒有選擇遊客的權利，只能給來自不同地域、不同文化背景、不同年齡、不同性別及不同人格類型的旅遊者，以旅遊的樂趣、舒適和尊嚴。

（四）對友好交往的要求

人們在社會中生活，必然相互交往。遊客在旅遊期間面對新的環境，迫切希望同其他遊客、導遊人員進行友好交往。這種友好的人際交往，能使遊客心情愉悅、主客關係融洽，從而獲得心理上的歡樂和享受。

融洽主客關係的關鍵是導遊必須尊重客人，並以此來贏得客人的尊重。導遊不僅要尊重那些表現良好的遊客，而且對那些「表現不好」或「行為失當」的客人，也要表現出尊重和耐心。導遊人員不能因為某些遊客的素質低，就不注意自身素質的提高，可以說，越是低素質的遊客，越需要高素質的導遊為其服務。

三、旅遊者在旅遊終結階段的一般心理特徵及服務

旅遊終結階段，是指客人即將離去，導遊與遊客交往即將結束，直至遊客離開的這一段時間。這一階段，是客人對旅遊期間所接受到的服務進行整體回顧和綜合評價的階段。導遊人員怎樣在這較短的時間裡，對自身的整體服務造成最好的補充作用呢？首先要瞭解遊客此時的心理。遊客的心理是複雜的，如果導遊忽視了這最後的服務環節，就無法給整個服務工作畫上一個圓滿的句號，也將使遊客帶著一些遺憾而離去。

（一）遊客的心情既興奮又緊張

興奮，是因為旅遊活動即將結束，馬上要返回家鄉，又可見到親人和朋友，可向他們述說旅遊的所見所聞，同他們一道分享旅遊的快樂。此時，由於遊客情緒興奮，頭腦不易冷靜、清晰，出發前經常容易丟三落四，忙中出錯，導遊應設法平靜大家的情緒並做好提醒工作。

緊張，是由於想盡快辦完一切相關事宜，還有相當一部分遊客表現出難以適應原來家鄉社會的心理感受。這時，導遊應設法放鬆遊客的心情，用旅遊的快樂與到家的溫馨來引導遊客的感覺，把對客人誠摯美好的祝願說得感人肺腑，讓遊客帶著「服務的餘熱」踏上新的旅途，使遊客產生留戀之情和再次惠顧之意。這樣既樹立了旅行社對外的良好社會形象，又擴大了潛在客源，勢必能提高旅行社的經濟效益。

（二）遊客將回顧和評價旅遊活動中所接受的各種服務

如果遊客對此次旅遊活動和所接受的各種服務持肯定態度，他們會產生依戀之情，希望有機會重遊此地，或因此次旅遊的良好印象，體會到旅遊活動的極大樂趣，而引發再去別的旅遊景點旅遊的動機。如果遊客對此次旅遊活動和所接受的各種服務感到不滿，如導遊態度差，吃不好，住不好，產品質量差等，就會在心理上產生極大的不愉快。這種不愉快的經歷會長時間保留在他們的記憶中，影響客人及周圍的人對旅遊的興趣。

旅遊終結階段，是旅遊企業和導遊人員創造完美形象，對遊客後續行為施加重要影響的服務階段。根據近因效應，人們在認知過程中，最近得到的訊息比先前得到的訊息，具有更大的影響力。通俗地說，就是在對朋友長期的瞭解中，最近瞭解的東西往往占優勢，掩蓋著對該人的一貫瞭解。這種現象，心理學上叫「近因效應」。比如說，兩位有十幾年交情的朋友，可能會因為最近發生的一件不愉快的事，而忘卻多年的友誼，反目為仇。所以，「近因效

應」給導遊服務的啟示是，我們不能忽視旅遊終結階段的服務質量，不能因為臨近散團而鬆懈自己，怠慢了遊客，從而影響到客人對整個旅遊服務的評價，以致前功盡棄。導遊服務工作要自始至終追求完美。

本章小結

本章從導遊工作的特點出發，介紹了導遊人員應具備的基本心理素質，分析了旅遊者在旅遊活動各階段的一般心理特徵，提出了相應的服務對策，以便導遊人員在規範化服務的前提下，做好個性化服務和超前服務，使服務工作錦上添花。

思考與練習

1.導遊人員應具備的能力結構？

2.導遊如何給客人留下美好的第一印象？

3.在旅遊服務的中間階段，客人有哪些心理特徵？如何做好針對性服務？

4.服務人員如何在服務終結階段做好工作？

5.實際嘗試做一次旅遊者，感受導遊的服務，體驗旅遊者的心理，談一談旅遊者需要什麼樣的旅遊服務？

案例分析7-1

一碗長壽麵

某國旅行社的徐先生曾接待過一個由一家三口組成的美國散客團，兒子是一名大學生。在辦理酒店入住的時候，他無意中看到了這個年輕人的護照，並意識到第二天就是他的生日，於是徐先生就把這件事放在了心上。

　　第二天午餐的時候，徐先生特意要求餐廳的服務員準備了一碗壽麵。當服務員上面的時候，徐先生在小夥子旁邊說：「今天是你的生日，我特意為你準備了一碗壽麵，祝你生日快樂！」這位年輕的大學生聽了，感到十分奇怪，就問徐先生：「生日和麵有什麼關係？」徐先生解釋說：「在西方國家，大家都吃生日蛋糕，雖然很多中國人現在慶祝生日的方式也向西方學習，但是中國傳統的生日是吃麵的，叫做『長壽麵』，它的特殊含義是：希望你健康長壽。」美國客人聽了恍然大悟，並且為能夠瞭解中國的傳統文化而非常高興。

　　分析題

　　請用你所學的導遊服務心理加以分析。

案例分析7-2

　　一張團體照

　　某年4月中旬，導遊徐先生接待了來自美國的一家保險公司——宏利人壽（Manulife）的獎勵旅遊團。團員們來自北美及亞洲的各個國家和地區。

　　團隊抵達杭州當晚，就觀賞了主題公園宋城的表演「宋城千古情」。賓客們被杭州悠久燦爛的文化、纏綿悱惻的傳奇愛情故事所震撼。晚上10點領隊問導遊徐先生，杭州哪裡拍團體照比較好，團員們打算在美麗的西子湖畔拍一張集體照，留下大家在杭州旅遊的

愉快記憶，把杭州的美景帶到世界各地去。徐先生考慮了一下，告訴他「花港觀魚」的牡丹亭是一個絕佳的地方。因為「花港觀魚」是西湖的十大風景之一，牡丹亭及亭前的「梅影坡」也是中國江南園林經典之作，而且牡丹亭前有寬闊的草坪，適合拍集體照。

領隊聽了以後，非常滿意，點頭表示同意，讓導遊徐先生帶他們去花港觀魚的牡丹亭拍照。但徐先生仔細一想，明天遊船時間訂的是10：30，等遊完湖後再赴花港觀魚拍照已經近中午12點。到那時，在陽光的照射下，拍攝效果肯定不佳。於是徐先生決定，跟遊船公司商量將遊船時間變更為早上8：30，並把想法告訴了領隊，領隊大加讚賞。

晚餐時，拍攝公司的工作人員拿著襯以西湖四季不同風光背景的圖片發給每位團員時，大家都露出了滿意的神情，表示他們會再回杭州，再來杭州遊玩。

分析題

請從導遊的基本素質要求角度加以分析。

心理測驗

導遊氣質類型測試

下面60道題，可以幫助你大致確定自己的氣質類型，請根據自己的情況在「很符合、比較符合、介於符合與不符合之間、比較不符合、完全不符合」五個答案中選擇一個適合自己的。很符合2分，比較符合1分，介於符合與不符合之間0分，比較不符合-1分，完全不符合-2分。

1.做事力求穩妥，一般不做無把握的事。

2.遇到可氣的事就怒不可遏，想把心裡話全說出來才痛快。

3.寧可一個人幹事，不願很多人在一起。

4.到一個新環境很快就能適應。

5.厭惡那些強烈的刺激，如尖叫、噪聲、危險鏡頭。

6.和人爭吵時總是先發制人，喜歡挑釁。

7.喜歡安靜的環境。

8.善於和人交往。

9.羨慕那種善於克制自己感情的人。

10.生活有規律，很少違反作息制度。

11.在多數情況下情緒是樂觀的。

12.碰到陌生人覺得很拘束。

13.遇到令人氣憤的事，能很好地克制自我。

14.做事總是有旺盛的精力。

15.遇到問題總是舉棋不定，優柔寡斷。

16.在人群中從不覺得過分拘束。

17.情緒高昂時，覺得幹什麼都有趣；情緒低落時，又覺得什麼都沒意思。

18.當注意力集中於一事物時，別的事很難使我分心。

19.理解問題總比別人快。

20.碰到危險情境，常有一種極度恐怖感。

21.對學習、工作、事業懷有很高的熱情。

22.能夠長時間做枯燥、單調的工作。

23.符合興趣的事情，幹起來勁頭十足，否則就不想幹。

24.一點小事就能引起情緒波動。

25.討厭做那種需要耐心、細緻的工作。

26.與人交往不卑不亢。

27.喜歡參加熱烈的活動。

28.愛看感情細膩、描寫人物內心活動的文學作品。

29.工作學習時間長了，常感到厭倦。

30.不喜歡長時間談論一個問題，願意實際動手幹。

31.寧願侃侃而談，不願竊竊私語。

32.別人總是說我悶悶不樂。

33.理解問題常比別人慢些。

34.疲倦時只要短暫的休息就能精神抖擻，重新投入工作。

35.心裡有話寧願自己想，不願說出來。

36.認準一個目標就希望盡快實現，不達目的，誓不罷休。

37.學習、工作一段時間後，常比別人更疲倦。

38.做事有些莽撞，常常不考慮後果。

39.老師講授新知識時，總希望他講得慢些，多重複幾遍。

40.能夠很快地忘記那些不愉快的事情。

41.做作業或完成一件工作總比別人花的時間多。

42.喜歡運動量大的劇烈體育運動或參加各種文藝活動。

43.不能很快地把注意力從一件事轉移到另一件事上去。

44.接受一個任務後，就希望能把它迅速解決。

45.認為墨守成規比冒風險強些。

46.能夠同時注意幾件事物。

47.當我煩悶的時候，別人很難使我高興起來。

48.愛看情節起伏跌宕激動人心的小說。

49.對工作抱認真嚴謹、始終一貫的態度。

50.和周圍人的關係總相處不好。

51.喜歡複習學過的知識，重複做能熟練做的工作。

52.希望做變化大、花樣多的工作。

53.小時候會背的詩歌，我似乎比別人記得清楚。

54.別人說我「出口傷人」，可我並不覺得這樣。

55.在體育活動中，常因反應慢而落後。

56.反應敏捷、頭腦機智。

57.喜歡有條理而不甚麻煩的工作。

58.興奮的事情常使我失眠。

59.老師講新概念，常常聽不懂，但是弄懂了以後很難忘記。

60.假如工作枯燥無味，馬上就會情緒低落。

記分：

膽汁質型得分：2、6、9、14、17、21、27、31、36、38、42、48、50、54、58的得分之和。

多血質型得分：4、8、11、16、19、23、25、29、34、40、44、46、52、56、60的得分之和。

黏液質型得分：1、7、10、13、18、22、26、30、33、39、43、45、49、55、57的得分之和。

抑鬱質型得分：3、5、12、15、20、24、28、32、35、37、41、47、51、53、59的得分之和。

確定氣質類型的標準：

1.如果某類氣質得分明顯高出其他三種，均高出4分以上，則可定為該類氣質。如果該類氣質得分超過20分，則為典型；如果該類得分在10～20分，則為一般型。

2.兩種氣質類型得分接近，其差異低於3分，而且又明顯高於其他兩種，高出4分以上，則可定為這兩種氣質的混合型。

3.三種氣質得分均高於第四種，而且接近，則為三種氣質的混合型，如多血－膽汁－黏液質混合型或黏液－多血－抑鬱質混合型。

膽汁質類型特點：精力充沛、情緒發生快而強、言語動作急速而難於控制；熱情、顯得直爽或膽大、易怒、急躁等。

多血質類型特點：活潑好動、敏感、情緒發生快而多變、注意和興趣容易轉移、思維言語動作敏捷、善於交際、親切、有生氣，但也往往表現出輕率、不真摯等。

黏液質類型特點：安靜、沉穩、情緒發生慢而弱、言語動作和思維比較遲緩、注意穩定、顯得莊重、堅忍，但也往往表現出執拗、淡漠。

憂鬱質類型特點：柔弱易倦、情緒發生慢而強、體驗深沉、言行遲緩無力、膽小、忸怩，善於覺察到別人不易覺察到的細小事物，容易變得孤僻。

氣質本身無優劣之分，任何一種氣質都有其積極和消極的方

面，氣質也不能決定一個人活動的社會價值和成就的高低。

　　瞭解自己和遊客的氣質特點在旅遊交往中有著重要意義。一般來講，如向黏液質者提出要求，應讓他有時間考慮，對抑鬱質者應多給予關心和鼓勵，與膽汁質者打交道應避免發生衝突等。

　　因此，導遊人員要正確對待自己的氣質類型，經常有意識地控制自己氣質的消極品質，發揚積極品質，克服氣質弱點，以利於形成良好的個性，與遊客共創和諧的旅遊交往氣氛。

第8章 旅遊企業的團隊心理

本章導讀

在管理學中，有關團隊的建設和溝通問題越來越受到人們的重視。對當今飛速發展的旅遊企業來說，現代管理的理論方法是不可或缺的。本章以團隊為切入點，從管理心理的角度來探討團隊的實質、團隊心理建設的理論方法、溝通技巧等問題。

第一節 旅遊企業團隊概述

一、旅遊企業團隊的含義

現代企業越來越流行團隊管理，並漸漸得到普及。1980年代日本在企業管理中真正使用團隊管理方式，90年代美國也開始流行團隊管理。管理學家們對團隊有過不少的定義。

具有代表性的是喬恩·卡曾巴赫（John R. Katzenbach）在其著作《團隊的智慧》中所給出的概念：團隊就是由少數有互補技能，願意為了共同的目的、業績目標和方法而相互承擔責任的人們組成的群體。卡曾巴赫和斯密司等人還進一步把團隊和群體的概念作出了區分，他們把群體定義為：為了實現某個特定的目標，由兩個或兩個以上相互作用和相互依賴的個體組合而成的集合體。在工作群體（Work Group）中，成員進行相互作用主要是為了共享訊息，進行決策，幫助每個成員更好地承擔起自己的責任。工作團隊（Work Team）則不同。它透過成員的共同努力能夠產生積極的協同作

用，團隊隊員努力的結果導致團隊績效遠遠大於個體績效之和。

表8-1 工作群體與工作團隊的比較表

指標	工作群體	工作團體
目標	共享訊息	集體績效
協同效應	中性（有時消極）	積極
責任	個體責任	個體責任和共同責任
技能	隨機的和不同的	相互補充

　　這些界定有助於我們明確瞭解，為什麼現在有許多旅遊企業圍繞著工作團隊重新構建工作流程。管理層這樣做的目的，是透過工作團隊的積極協同作用來提高組織績效。團隊的廣泛使用為組織創造了一種潛在的可能性：能夠使組織在不增加投入的前提下，提高產出水平。但是請注意，我們這裡說的是「潛在可能性」。組建團隊不是變戲法，並不能保證一定能產生積極的作用。僅僅把工作群體換一種稱呼，改叫工作團隊，並不能自動提高組織績效。

　　團隊是介於組織和個人之間的，人數較少，有共同的目標和責任，有一定程度授權，成員角色多元化並不斷學習的新型群體。據此，我們也可以將旅遊企業團隊的概念理解為，是介於旅遊組織和個人之間的，人數較少，有共同的目標和責任，有一定程度授權，成員角色多元化並不斷學習的新型群體。

二、旅遊企業團隊的類型與特徵

（一）團隊的類型

　　團隊自出現以來，已經演變出許多形式。旅遊企業團隊的基本類型可以從兩個方面來劃分：一是從繼承傳統組織理論的角度，團隊可以劃分為正式團隊、非正式團隊和超級團隊三種；二是從現代團隊理論的發展趨勢角度，可以劃分為功能團隊、解決問題團隊、功能交叉團隊、自我管理團隊和虛擬團隊等。

超級團隊同時具有正式團隊和非正式團隊的特徵，它是管理人員為完成某種特定的目標，有意識地組建起來的，但團隊的運行具有明顯的非正式團隊的特點。例如，為完成某項旅遊研究項目，而組建起來的項目研究小組。

虛擬團隊是透過遠距離通信和訊息技術將地理上、組織上分散的員工組織起來從而完成組織任務的小組。這種團隊很少面對面開會或一起工作。虛擬團隊可以臨時組建用來完成特殊任務，也可以用來完成持久的戰略計劃。虛擬團隊是現代科技革命的產物，它是一種以現代通信技術為基礎的「網上」團隊。例如，將來會有越來越多的跨國、跨地區的旅遊企業在網上進行辦公。

（二）團隊的特徵

傳統團隊有著廣泛的外延，學習型團隊則有著更為豐富的內涵。關於團隊的特徵，很多學者從不同的角度進行了研究。例如，蓋伊·拉姆斯登（Gay Lumsden）的團隊三特徵說，認為當一個團隊形成了一種「團隊的感覺」時，就會呈現出「個性、協同性和凝聚力」這三種特徵。又如，旅遊企業高效的自我管理團隊應具有的特徵有：目標性、技能性、信任性、承諾性、良好的溝通性、談判的技巧性、有效的領導性、良好的內部支持和外部支持性等。

三、影響旅遊企業團隊效能的因素

團隊的產生和發展有其階段性的規律，在各個階段中，實際上都存在許多影響其效率的因素。旅遊企業團隊會時刻受到許多無法確定的因素影響，當遇到困難無法解決或衝突無法平息時，團隊的效能就會受到影響。肖餘春認為影響團隊的效能的關鍵因素有以下七個。

（1）背景。一個團隊中所有的人力、財力、資產狀況以及組

織模式等都是一個組織背景的主要部分。隨著世界經濟形勢的快速發展，在現代的旅遊企業團隊中，我們在背景因素中還應考慮訊息技術、網絡系統、報酬體系、價值取向、集體主義和個人主義等因素對團隊績效的重要影響。

（2）目標。在現代的旅遊企業團隊建設中，目標的清晰度越來越高，達到目標的難度也越來越大，需要團隊成員的通力合作才能達到目標。目標實際上是整體成員期望接納的結果。換句話說，學習型組織中的團隊目標是全體成員共同期望的一種產出（Outcome），而不僅僅是成員的個人目標。

（3）規模。有效團隊的規模人數一般為2～16人。在現代網絡技術支撐下，團隊的規模也可以增大。一般來說，較多人數的團隊適合完成較簡單的任務。問題解決型團隊由10人以下組成較理想。

（4）團隊成員的角色多元化。成員角色地位的異同會影響到團隊的行為、動力和產出。管理者是無法改變團隊成員的基本個性與態度的，但是，管理者影響團隊成員的行為角色卻常常有效果。在未來的團隊中，團隊成員的角色類型可包括：任務定位型、關係定位型和自我定位型。現代旅遊企業中，員工的多元化傾向越來越明顯，管理者應該充分考慮成員的個體差異，賦予他們各自適合的角色。

（5）規範。規範實質上就是指團隊成員已經認同並接受的規章和行為模式。規範有助於成員為追求共同的目標而建立良好的行為習慣。目前，先進的旅遊企業都有自己的一套行為規模。每一個團隊都在建立自己的規範並以此來約束自己的員工。需要注意的是，規範並不等於規章制度，它對人的心理行為有積極的影響，也有消極的影響。

（6）凝聚力。凝聚力是一種團隊動力，取決於團隊目標和個人目標的一致性程度。如果成員有強烈的團隊歸屬感並接受團隊目

標，那麼這個團隊的凝聚力就高。凝聚力是影響團隊績效的一個重要變量。團隊成員之間能夠相互吸引，彼此喜歡，又能與團隊目標保持高度一致，一般出現在穩定與運行階段。管理者的一個重要使命就是讓團隊保持高度的凝聚力。

（7）領導。組織中的領導因素在現代管理中成為不可缺少的一部分。領導者最終目的是率領團隊實現組織既定目標。領導可以有各種風格，但在現代組織飛速變革的時代，最重要的領導特徵應該具備應變能力、戰略管理能力，以及民主開放的思想。在新型的組織中，這些對領導的要求已成為一種趨勢。

第二節 旅遊企業團隊的心理建設

成功團隊往往具有以下八個方面的心理特徵：一是團隊中所有成員明確團隊目標，並能全身心投入；二是團隊成員具有強烈的歸屬感和責任感；三是團隊成員注重溝通，肝膽相照，共同努力；四是團隊成員積極參與決策，為提供有效的解決問題方案獻計獻策；五是團隊成員坦然接受批評，歡迎不同聲音；六是一旦作出決策，團隊成員會全力以赴加以實施；七是團隊的人員構成具有靈活性，根據任務的需要可隨時增減；八是團隊成員關注客戶，注重與外界有效溝通。

那麼，如何才能建設旅遊企業的成功團隊呢？本節將從團隊的角色心理、人際關係和培養團隊精神三個心理層面來回答這個問題。

一、旅遊企業團隊的角色心理

團隊角色心理的理論方法越來越被旅遊企業管理者所喜愛，以

下介紹被廣泛使用的幾種角色定義法模型。

（一）貝爾賓模型

貝爾賓（R.M.Belbin）提出了團隊建設應遵循的五條原則：一是每個團隊既承擔一種功能，又承擔一種團隊角色；二是一個團隊需要在功能及團隊角色之間找到一種令人滿意的平衡，這取決於團隊的任務；三是團隊的效能取決於團隊成員的各種相關力量，以及按照各種力量進行調整的程度；四是有一些團隊成員比另一些更適合某些團隊角色，這取決於他們的個性和智力；五是一個團隊只有在具備了範圍適當、平衡的團隊角色時，才能充分發揮其技術資源優勢。

貝爾賓提出的角色理論證明，成功的團隊是透過不同性格的人結合在一起的方式組成的，同時，成功的團隊中必須包括擔任不同角色的人。

表8-2 貝爾賓的八種團隊角色表

團隊角色	在團隊中的作用	特 徵
主席 (Chairman)	闡明目標和目的，幫助分配角色、責任和義務，為群體作總結	穩重、公正、自律、自信且相信別人，略外向、積極思考且對人有控制力。對達成外在或組織的目標有強烈的內驅力。能做出堅定的決策
造型師 (Shaper)	尋求群體進行討論的模式，促使群體達成一致，並做出決策	有較高的成就動機，精力旺盛有幹勁，具有煽動性、督促團隊向前走，外向、好交際、喜歡辯論，急躁、易怒（易激動）、無耐心
開拓者 (Planter)	提出建議和新的觀點，為行動過程提出新的視角	個性強、聰明、知識淵博、想像力豐富，但非正統、不實際、不善於具體操作，顯得高高在上，有些孤獨
監控者 (Monitor-evaluator)	對問題和複雜事件進行分析，評估其他人的貢獻	聰明、冷靜、言行謹慎、公平客觀、理智、好批評，但不情緒化、不易激動。喜歡對事情反覆考慮，作出決定慢但很少出錯，但缺少靈感，不能激勵別人
企業員工 (Company Worker)	把談話和觀念變成實際行動	勤勤懇懇、任勞任怨、實際，即使對工作無興趣也會認真完成，信任他人且對他人寬容，守紀律、保守、不靈活
團隊成員 (Team Worker)	對別人提供幫助和個人支持	敏感，喜歡社交，信任他人且對人有強烈的興趣，以團隊為導向，促進團隊精神、減少團隊成員間的摩擦，但不具決定作用，工作中優柔寡斷
資源調查者 (Resource-investigator)	介紹外部訊息，與外部人談判	好奇心重，求知慾強，喜歡了解周圍發生的事，性格外向喜愛社交，直言不諱，多才多藝，具有創新精神
完成者 (Compietor-finisher)	強調完成既定程序和目標的必要性，並且完成任務	對任何事情善始善終，堅持不懈、注意細節，且有條不紊，是一個完美主義者，但好事事擔憂，焦慮感強

（二）團隊管理輪盤

馬傑里森（Margerison）和麥卡恩（McCann）提出了「團隊管理輪盤」思想。他們將八個特定角色劃分為四類：開拓者、建議者、控制者和組織者。在這個模型中，正是調整各種各樣團隊成員及其行為的聯繫人，充當了團隊與「外部」的代表，即某種程度上給整個團隊帶來了凝聚力。顯然，成功的團隊包含來自參與者的不同貢獻，不同的角色對於整個成功都至關重要。

二、旅遊企業團隊的人際關係

（一）人際關係概述

人際關係是指人與人之間心理上的關係、心理上的距離。如表現為親近、疏遠、友好、敵對等，這些關係是在人與人之間發生社會交往和協同活動的條件下產生的。人際關係的形成包括認知、情感和行為三方面的心理因素，其中情感因素起主導作用。人際關係是人際交往的結果。人們透過人際交往認識社會、瞭解自己和他人，並協調相互之間的關係，以便更好地適應人際環境。人際交往的功能主要表現為訊息溝通功能、心理保健功能、自我認識功能、個性發展和完善功能四個方面。此外，人際交往也能產生互酬效應，即能力、性格、感情、興趣、訊息等方面的互酬；還能增強人際魅力。

圖8-1 團隊管理輪盤

　　人際關係法是指集中建立社會和團隊成員個人之間高水平的瞭解的方法。例如，幫助團隊人員學習如何傾聽，或者明白團隊中其他成員過去的經歷。其基本思想是，成員相互之間的個性瞭解越多，交流的能力就會越強，有助於人們更加容易地在一起工作。這將鼓勵人們將其他成員看做「我們」，而不僅僅簡單地把他們看做是與自己一起工作的人。

　　（二）影響人際關係的因素

人際關係狀況對做好本職工作，提高旅遊企業的生產效率，完成組織目標都起著很重要的作用。在現實生活工作中，人們都知道人際關係的重要性，但一些人卻對自己為何身陷困境，以及怎樣改善和增進人際關係等方面的知識，知之甚少。下面我們對影響人際關係的因素加以探討。

　　1.人際吸引的假設

　　所謂人際吸引，是指一個人被他人肯定或否定的程度。也可以說是人與人之間情感上親疏與遠近的距離感。在同一個旅遊企業內，人與人之間心理上的距離極不相同，有的心心相印，有的只是點頭之交，有的勢不兩立，差距懸殊。

　　關於人際吸引問題的假設，主要有以下兩種理論：

　　（1）互利假設

　　關於人性有一種理性假設。這種觀點認為，正常的人都追求和期望以最小的投入和付出，來換取最大的報償和收益。這是人的行為原則。從這個觀點出發看待人際關係，自然就會得出下面的結論：人們之間良好關係和友誼的建立與維持，要看雙方認為這個關係對雙方是否有益。如果雙方認為友誼關係的存在對彼此是有價值的，就是說利大於弊，好處多於壞處，或者說雙方都感到為此做出的努力是值得的，雙方都得到了心理滿足，從而建立並維持友誼關係。反之，如果雙方都感到這種關係的存在對彼此沒有益處，則會採取行動終止目前的關係。即使其中一方感到當前的關係對自己有利，這種業已存在的關係也無法繼續維持下去。這就是互利假設。

　　（2）自尊增高假設

　　良好的人際關係，或者說友誼關係表現為雙方的相互選擇，即你喜歡我，我也喜歡你，友誼就是你選擇了我，我選擇了你。和自己喜歡的人在一起心情愉快，這是人之常情。自尊增高假設認為：

友誼關係能提高人的自尊感、自我價值感和自信心。通常情況下，朋友會給你更多的理解、支持、讚許和尊重。和朋友在一起，彼此能有自尊增高感，相互之間的自尊需要能得到較好的滿足。這些在一般關係的人那裡是很難得到的。人們喜歡那些喜歡自己的人，這是人際交往的規律。同樣，對於那些經常和自己過不去的人會越來越不喜歡。

總之，人們喜歡那些喜歡自己的人，他人對自己的評價影響著自己喜歡那人的程度。而爭論、批評、貶低則會驅逐朋友、消滅友誼。所以在與朋友交往及家庭生活中，最好不要試圖把辯論會搬進來，經常發生爭論會破壞良好的人際關係。

2.影響人際吸引的因素

怎樣使自己成為人際交往中的寵兒？怎樣讓別人喜歡自己？哪些因素能促進良好人際關係的建立和維持？心理學在這方面有一些頗具價值的研究成果。

（1）增進人際吸引的因素

①接近性

時空距離接近，或由於工作的需要，互相接觸交往頻率高，都容易形成共同的經驗、話題、感受，所以人際關係密切，相互吸引力增強。尤其是同陌生人交往的早期階段更是如此。

弗斯廷格以麻省理工學院已婚學生為對象，研究他們之間的相互吸引力與彼此居住距離的關係，結果發現，相互交往的多寡與居住距離的遠近成反比。他們選擇的新朋友，多為隔壁鄰居。

塞奇特等，以品嚐飲料的可口度為藉口，要求不相識的被試者（女孩子）走動於試驗亭之間。在不同的亭子裡，每個被試者與其他5個不相識的女孩子有不同次數的見面機會（只許見面不準交談）。然後，要求被試者評定對所見的不同女孩子的喜歡程度。結

果發現：相互見面的頻率和相互喜歡的程度成正比，即見面次數越多，相互喜歡的程度越大；反之，亦然。

研究還表明，雙方的第一印象惡劣時，時空越接近，人際反應越消極。

②相似性

相似性因素，包括年齡、性別、籍貫、社會地位、學力水平、經濟收入、職業、習慣、興趣、價值觀、信念、態度等。其中以信念、態度、價值觀為最，正所謂志同才能道合。

相似性之所以具備吸引力，是因為相類似的人，或因共同活動多，交往機會多，主動接近且相愉相悅（如興趣愛好類似的人）；或因經過社會比較，能互相正確反映自己的能力、情感和信仰，雙方都產生相當的社會強化，提高和維護雙方的自尊（如態度一致、情趣相投的人）；或因彼此容易溝通，較少因意見傳遞困難而造成誤會或衝突，即使是初次見面，亦會減少陌生感。

③互補性

現實生活中，脾氣暴躁的人和耐心隨和的人能友好相處；喜歡主動支配他人者和期待他人支配自己的成了好朋友；活潑健談的人和沉默寡言的人結為親密夥伴，乃至夫妻。這都是由於彼此特點互補的結果。

一般來說，互補因素對人際吸引的作用，多發生於友誼深厚的朋友之間，特別是異性朋友和夫妻之間。研究發現，短期的夥伴，推動吸引的動力是相似的價值觀念；而長期的伴侶，推動吸引的動力則需要互補性。

④才能

才能出眾的人，一般具有較大的吸引力，比較容易令人由敬佩

轉為喜歡。然而，十全十美的人反而不如有才能但偶有失誤的人更具有吸引力。

社會心理學家阿諾森安排被試者聽四種不同的錄音，並告知被試者，這些錄音都是有關所謂「大學急智杯」比賽候選人的。其實，四種錄音的內容雖有不同，卻都是由一人所錄。其中兩個錄音中所顯示的候選人顯得十分聰明，學業與課外活動也很好；另外兩個錄音的候選人顯得天資中等，學業也是中等。錄音中有一位聰明者和一位中等資質者，因不小心打翻了咖啡，濺得滿身，其他兩位沒發生意外。聽完四種錄音後，請被試者指出他們對不同候選人的喜歡程度。結果發現，那位聰明而打翻咖啡的候選人最受歡迎；而中等資質且打翻咖啡的候選人最不受歡迎。稍後的類似實驗發現，意外的小失誤對一般人來說，往往增加吸引力，只對自尊心很強或很弱的人才降低吸引力。

⑤儀表

儀表，指人的長相、穿著、體態、風度等外在因素。儀表影響人際吸引的程度，特別是在第一次見面時，尤為重要。

研究表明，儀表吸引對長期人際關係而言，並沒有持久的作用，隨著交往的延續，儀表作用逐漸讓位於道德品質等內在因素的作用。儀表吸引，對從事政治、外交、司法、教育、表演、公關等直接與他人接觸工作的人，是必須注意的，同時，開朗的性格與幽默、風趣，亦不可缺少。

（2）阻礙人際吸引的因素

據研究，阻礙人際吸引的因素多為不良性格特徵。其表現是：

①不尊重別人的完整人格，缺乏感情，甚至把別人當做工具或物體來使喚的人。

②只關心自己的利益和興趣，忽視別人的處境和利益。

③愛操縱別人，為人不誠實，不擇手段為自己謀利益。

④過分服從並取悅於人，過分畏懼權威而又不關心部下。

⑤過分依賴他人而又喪失自尊。

⑥嫉妒心強。

⑦多疑乃至敵對，情緒偏激。

⑧過分自卑，缺乏自信，對人際關係過於敏感，過分批評別人而又過分自誇。

⑨性格孤僻，獨來獨往。

⑩偏見過甚，心理防衛過分，報復心過強。

⑪好高騖遠，目標過高而又苛求別人。

（三）人際風格特徵及其人際關係技巧

人際關係法強調的是團隊工作中的人際特徵。暗含的觀點是，如果人們相互之間能足夠地瞭解，將會有效地一起工作。它根植於人文主義心理學的這一思想，作為對機械的行為心理的反映，出現於1950年代。在組織工作中，它曾具有很多不同的形式，處於組織機構中的不同地位，但從根本上講，人際關係法強調開放而公正地對待人與人的關係，產生一種互相信任的氣氛並建立有效的團隊。

人際風格經常被分為分析型、支配型、表達型、和藹型四種。旅遊從業人員應熟練掌握不同人際風格類型的特徵，以便選擇與之相適應的方法進行溝通。

1.分析型人際風格特徵及其人際關係技巧

（1）人際風格特徵

嚴肅認真，動作緩慢，有條不紊，合乎邏輯，語調單一，語言

準確，注意細節，有計劃、有步驟，沉默寡言，表情單調，喜歡有較大的個人空間等。

（2）人際關係技巧

與分析型人溝通時要注重細節、遵守時間，盡快切入主題。要一邊說一邊記錄，像他一樣認真，一樣一絲不苟，不要和他有太多的眼神交流，更避免有太多的身體接觸。交談時身體不要前傾，應該略微後仰，因為分析型人注重安全，要尊重他的個人空間。在談話過程中一定要用很多準確的專業術語。多列舉一些具體的數據，多做計劃或使用圖表。

2.支配型人際風格特徵及其人際關係技巧

（1）人際風格特徵

果斷，獨立，有能力，有作為，好指揮人，強調效率，語速快且有說服力，熱情，語言直接，有目的性，面部表情較少，使用日曆，有計劃性，情感不外露，為人審慎等。

（2）人際關係技巧

與支配型人溝通時，回答問題一定要非常準確。你也可以問一些封閉式的問題，他會覺得你效率非常高。對於支配型的人，要講究實際情況，有具體的依據和大量創新的思想。支配型的人非常強調效率，要在最短的時間裡給他一個非常準確的答案，而不是一種模棱兩可的結果。同支配型的人溝通的時候，一定要非常直接，不要有太多的寒暄，直接說出你的來意，或者直接告訴他你的目的，要節約時間；說話時聲音要洪亮，充滿信心，語速一定要比較快，如果你在支配型的人面前聲音很小缺乏信心，他就會產生懷疑。在支配型的人溝通時，一定要有計劃，並且最終要落到一個結果上，他看重的是結果。在和支配型人的談話中不要有太多的感情流露，要直奔結果，從結果的方向說，而不要從感情的方向去說。你在和

他溝通的過程中，要有強烈的目光接觸，目光的接觸是一種信心的表現。同支配型的人溝通的時候，身體要略微前傾。

3.表達型人際風格特徵及其人際關係技巧

（1）人際風格特徵

外向，合群，直率友好，令人信服，活潑、熱情，不注重細節，動作迅速，語調激昂，語言有說服力，幽默等。

（2）人際關係技巧

在旅遊活動過程中與表達型人溝通時，聲音一定要相應地洪亮，要有一些動作和手勢。如果我們很死板，沒有動作，那麼表達型人的熱情很快就會消失，所以與其溝通要有相應配合，當他做出動作時，我們一定要看著他，否則，他會感到非常失望。表達型的人往往只見森林，不見樹木，所以與表達型的人溝透過程中，我們要多從宏觀的角度去分析，說話要非常直接。表達型的人不注重細節，甚至有可能說完就忘，所以達成協議後，最好有一個書面的確認用以備忘。

4.和藹型人際風格特徵及其人際關係技巧

（1）人際風格特徵

友好，合作，贊同，面部表情和藹可親，頻繁的目光接觸，說話慢條斯理，耐心，聲音輕柔，常使用鼓勵性的語言等。

（2）人際關係技巧

和藹型的人看重的是雙方良好的關係，而不看重結果，與其溝通時，首先要處好關係；和藹型人有一個特徵，就是在辦公室裡經常擺放家人的照片，當你看到這個照片的時候，千萬不要視而不見，一定要對照片上的人物進行讚賞，這是他最大的需求。溝通的過程中要時刻充滿微笑。如果你突然不笑了，和藹型人就會想，他

為什麼不笑了？是不是我哪句話說錯了？會不會是我得罪了他？是不是以後他就不來找我了？等等，他會想得很多，所以在溝通中，一定要注意始終保持微笑；要語速放慢，聲音輕柔，不要對其形成壓力，要鼓勵他，去徵求他的意見。可以多提問，如「您有什麼意見？您有什麼看法？」等。問後你會發現，他能說出很多非常好的意見；如果你不問的話，他基本上不會主動去說。遇到和藹型的人，一定要時常注意同他保持頻繁的目光接觸。每次接觸的時間不宜過長，但是頻率要高，不要盯著他不放，要接觸一下迴避一下，溝通效果會非常好。

三、旅遊企業團隊精神的培養

團隊價值法認為團隊建設的核心是，在團隊成員之間就共同價值觀和某些原則達成共識，因此，建設團隊的主要任務是建立上述共識。團隊價值法被許多人所認同，在旅遊企業團隊建設中，集中表現在團隊精神的培養。

（一）團隊精神的內涵

1.團隊精神的概念

團隊精神是團隊的靈魂，是成功團隊的特質。每一個旅遊企業團隊成員都能感受到團隊精神的存在並在它的感召下努力工作。

在一些旅遊企業團隊中人們覺得心情比較舒暢，幹勁也很足，大家的協作性很強，能夠創造出一些使人驕傲的業績；在另外一些團隊中人們則覺得鉤心鬥角的情形較多，心情壓抑，團隊在內憂外患中生產力直線下降，業績慘淡。富於團隊精神的團隊，其成員的個人智商可能是100，但加在一起，團隊智商則可能會達到150甚至更高；反之缺乏團隊精神的團隊，即使個人智商達到120，但團隊組合到一起的智商卻可能只有60～70。出現這種情形的關鍵因素，

就是團隊中的文化成分，也就是所說的團隊精神。

團隊精神，是指團隊成員為了團隊的利益和目標而相互協作、盡心盡力的意願和作風。

2.團隊精神的內容

團隊精神包含三個層面的內容：

（1）團隊的凝聚力。旅遊企業團隊的凝聚力，是針對團隊和成員之間的關係而言的。團隊精神表現為團隊強烈的歸屬感和一體性，每個團隊成員都能強烈感受到自己是團隊中的一分子，因而能夠把個人工作和團隊目標聯繫在一起，對旅遊企業團隊表現出一種忠誠；對團隊的業績表現出一種榮譽感；對團隊的成功表現出一種驕傲；對團隊的困境表現出一種憂慮。

當個人目標和團隊目標一致的時候，凝聚力才能更深刻地體現出來。

（2）團隊的合作意識。團隊合作意識，是指旅遊企業團隊及其成員具有協作和共為一體的特點。團隊成員間相互依存、同舟共濟、互敬互重、禮貌謙遜；他們彼此寬容，尊重個性的差異，形成一種信任關係；待人真誠，遵守承諾，互相幫助，互相關懷，共同提高；利益和成就共享，風險和責任共擔。

良好的合作氛圍是高績效團隊的基礎，沒有合作就談不上取得很好的業績。如果一個旅遊團出發，導遊說先去頤和園，司機卻要先到圓明園，雙方僵持不下，旅遊車就可能要停在半路上，必將引起遊客的強烈不滿。

（3）團隊士氣的高昂。這一點是從團隊成員對團隊事務的態度體現出來的，表現為團隊成員對團隊事務的盡心盡力及全方位的投入。

（二）團隊凝聚力培養

置身於一個團隊之中與感覺到我們屬於這個團隊是兩回事。團隊的凝聚力是將一個團隊的成員聯繫在一起的一條看不見的紐帶，因此團隊成員才能認為自己是屬於它的，並且認為自己不同於「其他人」——團隊規範是使團隊具有凝聚力的重要因素。有一些證據表明，具有高度凝聚力的工作團隊比那些不具較強凝聚力的團隊的效率要高得多。例如，凱勒（Keller）1986年研究了美國研究和發展組織中的工作團隊。這些團隊都是圍繞著特殊的研究項目成立的，不同團隊的凝聚力差異很大。凝聚力高的團隊在完成任務時表現得總是出色得多。

1.凝聚力高的團隊的特徵

（1）團隊內的溝通渠道比較暢通，訊息交流頻繁，大家覺得溝通是工作中的一部分，不會存在什麼障礙。

（2）團隊成員的參與意識較強，人際關係和諧，成員間不會有壓抑的感覺。

（3）團隊成員有強烈的歸屬感，並為成為團隊的一分子覺得驕傲，願意告訴他人自己是這個團隊中的一分子，跳槽的現象相對較少。

（4）團隊成員間會彼此關心、互相尊重。

（5）團隊成員有較強的事業心和責任感，願意承擔團隊的任務，集體主義精神盛行。

（6）團隊為成員的成長與發展、自我價值的實現提供了便利的條件。領導者、團隊周圍的環境、其他的成員都願意為自身及他人的發展付出。

2.提升團隊凝聚力

有關團隊凝聚力的研究發現了幾種可以增強團隊凝聚力的重要因素。麥克凱南（Mckenna，1994）列出了其中的七項（見表8-3）。然而，這並不意味著所有的團隊凝聚力都同樣有效，也不意味著從管理人員的角度看，這些都是急需的。

表8-3 決定團隊凝聚力的因素

相似的態度和目標	這通常意味著人們喜歡自己的團隊
一起度過的時間	這提供了尋找共同的興趣和觀點的機會
獨立	這可以使人們感到該團隊是特殊的，並且不同於其他團隊
威脅	這些威脅強調了相互依賴的重要性，並且可以使團隊得到鞏固——儘管並不總是能達到這種效果
規模	小型團隊往往比大型團隊更具有凝聚力，部分原因在於這可以使團隊成員之間進行更多的相互交往
嚴格的加入條件	使新成員在加入一個特殊的團體之前，必須克服許多障礙，這可以增強新成員與團隊之間的共識，如果不這樣就將產生認知方面的不和諧
獎勵	以團隊而不是以個人表現為基礎的獎勵，可以在成員之間產生一種以團隊為核心的合作觀念

麥克凱南的研究告訴我們凝聚力的高低受眾多因素的影響：

（1）從外部看，當團隊遇到威脅時，無論團隊內部曾經發生過或正在發生什麼問題、困難、矛盾，這時團隊成員會暫時放棄前嫌，一致應對外來威脅。通常外來威脅越高，造成的影響越大、壓力越大，團隊所表現出的凝聚力也會越強。當然如果團隊成員感到團隊根本沒有辦法應付外來威脅和壓力時，就不願意再去努力了。

舉一個簡單的例子：某超市在過去沒有競爭對手的時候經營得還不錯，能夠為社區做一些貢獻，但有一天沃爾瑪進來了，在它旁邊開了一個兩萬多平方米的連鎖超市，這時員工會覺得這是一個強大的敵人，很難去應付，他們可能會放棄努力。

（2）從內部看有這樣一些因素影響凝聚力的高低：

①團隊領導人的風格、類型。領導是團隊行為的一種導向和核心，採取什麼樣的領導方式直接影響凝聚力的高低。在民主的領導

方式之下團隊成員願意表達自己的意見和參與決策，這時積極性高，凝聚力比較強；而在專制、獨裁、武斷的領導方式下，下屬參與的機會比較少，員工的滿意度相應比較低，牢騷滿腹，會後私下攻擊性的言論也相應增多，凝聚力也會較低；但在放任型的領導方式下，團隊成員就像一盤散沙，人心渙散，談不上集體主義，也談不上團隊的規則，這時更談不上凝聚力。

②團隊的規模。規模越大越容易造成團隊成員間的溝通受阻，意見分歧的可能性也會增大；大規模的團隊人員之間的接觸相應較少，關係也不順暢，容易人浮於事、互相扯皮、不負責任、辦事拖拉；團隊的規模越大產生小團隊的可能性就越大，小山頭、小派系這時可能就會出現。通常團隊的人數在10個到15個人之間較好。

③團隊的目標。團隊目標如果跟個人的目標一致，有吸引力、號召力，這時團隊成員就願意合作完成任務，凝聚力會增強；反過來如果個人目標和團隊目標不關聯，個人的想法是多掙錢，團隊的目標是獲得榮譽，這時合作就會少，感情趨於冷淡，凝聚力也就降低。

④獎勵方式或激勵機制。個人獎勵和集體獎勵具有不同的作用。集體獎勵會增強旅遊企業團隊的凝聚力，會使成員意識到個人的利益和榮譽與所在團隊不可分割；個人獎勵可能會導致團隊成員間的競爭，在旅遊企業團隊內部形成一種壓力，可能會使協作、凝聚弱化。建議兩者都要考慮，承認團隊的貢獻，也要承認個人成績。一些酒店的營銷部門常按個人業績提成，導致團隊內部競爭，影響團隊協作甚至整個酒店的形象。

⑤旅遊企業團隊以往實現目標的狀況。如果團隊過去就一貫有好的表現，能按團隊的既定目標運行，團隊成員就會覺得這是一個英雄的團隊，為在這樣的團隊中感到光榮，所以就會激發團隊成員做得更好。通常，成功的企業比不成功的企業更容易吸引優秀的員

工加入。

（三）合作氣氛的營造

旅遊企業團隊精神的精髓在於「合作」。旅遊企業團隊合作受到團隊目標和團隊所屬環境的影響，只有在團隊成員都具有與目標相關的知識、技能，及與別人合作的意願的基礎上，團隊合作才有可能成功。

成功的團隊合作隨處可見，無論是一支球隊、一個企業、一個研發團隊還是一個部隊，成員之間的密切合作對於團隊的成功都是至關重要的，沒有哪個成功的團隊不需要合作。

1.信任的作用

信任是合作的基礎和前提，互信才能增強團隊合作。

（1）互信讓大家把焦點集中於工作而不是其他議題上。在一個旅遊企業團隊中，如果大家缺乏信任，人們的注意力就不可能放在目標上，而會轉移到人際關係方面，關注怎樣平息個人間的矛盾，怎樣做才不會得罪其他人。防衛心理增加，小團隊利益和個人利益會代替團隊利益。

（2）互信能夠促進溝通和協調。相互信任才能彼此交心，信任是團隊成員之間溝通協調的基礎。缺乏信任的團隊，成員之間表現出很強的戒備心理，當面恭維，背後拆臺，誰都不會明確指出團隊和個人存在的問題。

（3）互信能產生相互支持的能量。相互支持是很多旅遊企業團隊成功的關鍵法寶，在互信的情形下團隊成員會迸發出一種平時沒有的能量，面對各種障礙而產生必勝的團體信念。

比方說，某個團隊成員生病了，他的工作沒人去做，其他人馬上就會主動補位，如果旅遊企業團隊中有這樣一種互相支援的氣

氛，團隊成員就不會感到孤立無援，會以更大的信心投入到團隊工作中去。

2.培養互信氣氛的要素

（1）誠實。要想贏得別人的信任，首先要誠實、正直、廉潔、不欺騙、不誇大。這涉及做人的道理。真正成功的人不是靠技巧成功，而是靠內在的品德修養成功。科維在《與成功有約》中講，真正的成功是品德成功。

（2）公開。願意與他人共享訊息，哪怕是錯誤的訊息。

（3）一致。個人的行為表現要堅持一貫，從而在團隊中塑造個人的良好形象。

（4）尊重。以一種有尊嚴、光明正大的態度待人。

這四個方面互為一體。互信的品質非常脆弱，上述四點中只要其中任何一點喪失，互信關係就不復存在，甚至會受到毀滅性打擊。

3.如何培養團隊合作意識

（1）旅遊企業團隊領導者首先要帶頭鼓勵合作而不是競爭。美國肯尼迪曾說，前進的最佳方式是與別人一道前進。很多管理者熱衷於競爭，忌妒他人的業績和才能，恐懼下屬的成就超過自己，而事實上沒有一個領導者會因為自己的下屬優秀、做得好而吃盡苦頭。成功的領導者總是力求透過合作來消除分歧，達成共識，建立一種互信的領導模式。

（2）制定合作的規則、規範。一個旅遊企業團隊中如果某個人老是付出，而另外一個人老是獲取，就顯示出某種不公平。這種情形下不可能有真誠的合作。要想有效地推動合作，旅遊企業的領導者必須訂立一個普遍認同的合作規範，採取一種公平的管理原

則。

（3）建立長久的互動關係。旅遊企業的領導者要持續地創造一些能使團隊成員融為一體的機會。比方說一起培訓、一起辦競賽、舉行團隊的會議、激勵的活動等。

（4）要強調長遠的利益。旅遊企業的領導者要使團隊成員擁有共同的未來前景，讓大家相信團隊可以成功，使人們自覺地不去計較眼前的得失，而是主動合作達成願望。

信任是贏得合作的一個法則，也是人際關係的中心議題。只有信任下屬的領導才能夠透過授權而實現工作的高效。

4.團隊士氣的提升

團隊精神的第三個方面是團隊士氣。拿破崙曾說過，一支軍隊的實力四分之三靠的是士氣。它的含義可以延伸到現代企業管理，為團隊目標而奮鬥的精神狀態對旅遊企業團隊的業績非常重要。

（1）影響士氣的因素

①對團隊目標是否認同。如果團隊成員贊同、擁護團隊的目標，他們會覺得自己的要求和願望在目標中有所體現，士氣就會高漲。

②利益分配是否合理。每個人做事都與利益有關係，只有在公平、合理、同工同酬、論功行賞的情形下，人們的積極性才會提升，士氣才會高昂。

③團隊成員對工作所產生的滿足感。個人對工作非常熱愛、感興趣，而且工作也適合個人的能力與特長，士氣就高。應該根據員工的智力、才能、興趣及技術特長來安排工作，把適當的人在適當的時間放在適當的位置上。

如果個人的能力超出了工作的要求，他就會覺得不滿足，覺得

沒勁,反過來如果個人的能力不及工作要求,也會影響團隊的工作。這兩種情況都將影響團隊的士氣。

④優秀的領導者。領導者是否優秀,直接影響團隊的士氣。領導者作風民主、廣開言路、樂於接納意見、辦事公道、遇事能同大家商量、善於體諒和關懷下屬,團隊士氣會非常高昂;而獨斷專行、壓抑成員想法和意見的領導,則會降低團隊成員的士氣。

⑤人際關係的和諧程度。旅遊企業團隊內部人際關係和諧,互相讚許、認同、信任、體諒,通力合作,凝聚力就會很強,很少出現衝突。而「窩裡鬥」的群體不會有高昂的士氣。

⑥良好的訊息溝通。領導和下屬、下屬和下屬等同事之間的溝通如果受阻,就會引起職工或團隊成員的不滿情緒。

（2）鼓舞士氣的意義

士氣是增強旅遊企業活力和內部團結的一個重要因素。一個旅遊企業能否有效地實現自己的目標,在很大程度上取決於員工的士氣。曼谷東方大酒店之所以連續幾次被評為世界最佳酒店,靠的就是科學精神和高昂的士氣。

高昂的士氣是員工集體精神的高度體現。管理心理學家克瑞奇與克列契菲爾德認為,一個士氣高昂的團體通常具有以下特徵:

①團體的團結是來自內部的凝聚力,不是來自外部的壓力;

②團體內的成員沒有分裂和對立的傾向;

③團體內部具有處理內部衝突與適應外部變化的能力;

④團體成員之間有強烈的認同感;

⑤團體成員都瞭解團體的奮鬥目標;

⑥團體成員對團體目標和團體領導抱支持的態度;

⑦團體成員承認團體的存在價值，並具有維護團體繼續存在的意向。

可見，團體中的士氣體現出凝聚力、戰鬥力等高度的團隊意識。

（3）士氣與工作效率

①士氣高，工作效率低。如果旅遊企業的管理者只關心員工的需要、團隊成員間的關係，而不注意工作，不注意目標，員工心理滿意的程度可能會提升，但組織目標的完成卻不一定理想。以人（員工）為本的領導者可能會面臨士氣高漲而效率低下的情況。

②士氣高，工作效率也高。旅遊企業的組織目標和員工的需要共同得到重視，這是一種比較理想的狀況。

③士氣低，工作效率高。比方泰勒所採取的科學管理方式，團隊成員基本上沒有參與的機會，這時工作效率確實高，但人們的士氣較低。這種情況不會太長久，很難讓士氣很低的隊伍有持續高績效的表現。

一般來說，管理分為對人的管理和對工作的管理。如果偏重工作和目標而忽視人的心理因素就會出現片面追求高效率的做法，很難長久維持；但一味關注於人，雖然士氣高漲，但工作效率低，久而久之也會影響旅遊企業員工積極性的發揮。

（4）鼓舞士氣的方法

①確立共同的價值觀。美國管理學家華特生在《企業與信念》一書中談道：「任何一個組織要想生存、成功，首先必須擁有一套完整的信念，作為一切政策和行動的最高準則；其次，遵守這些信念，處在千變萬化的世界裡，要迎接挑戰，就必須準備自我求變，而唯一不變的就是信念。換句話說，組織的成功，主要是與它的基本哲學、團隊精神和動機有關。信念的重要性遠遠超過技術、經濟

資源、組織結構、創新和時效。」他所說的「一套完整的信念」就是價值觀。共同價值觀是旅遊企業組織內各相關團體成員在認同和支持企業價值觀的基礎上形成的，它是決定企業職工態度和行為的心理基礎。對一個現代旅遊企業而言，共同的價值觀不僅是鼓舞士氣的原動力，而且是企業生存的根本保證。共同的價值觀已和上面提到的企業文化建設密切關聯。在旅遊企業中，為使職工有高昂的士氣，管理者必須統一思想，要透過企業文化建設開展共同價值觀的思想培育。只有全體職工確立了共同的價值觀，企業員工才能步調一致、士氣高昂地為目標實現而奮鬥。

②培養員工對工作的滿足感。只有當職工熱愛本職工作，對自己的工作職位感到滿足時，才能產生工作的樂趣，士氣才能得到鼓舞。旅遊企業應盡可能做到人盡其才，人盡其能。研究表明，職工對工作的滿足感，主要體現在工作的技術含量和提升機會等方面。因為技術職位被認為有發展前途，因此，有的旅遊企業為穩定一線服務職工，提出「吃罷青春飯，再吃技能飯」的號召。組織他們利用業餘時間學習專業技術，這樣能穩定軍心、鼓舞士氣。有提升機會，既能滿足員工上進心的需要，也能使每個員工對工作產生滿足感，要使他們感到企業的關心和支持，感覺到在組織的關懷下能夠有提高的機會和改變現狀的可能性。

③領導作風的民主化。旅遊企業團體內的領導作風直接影響士氣。上面提到的高昂士氣特徵中，就有成員對領導的態度問題。只有當各級領導注意自身形象建設、不斷改進領導作風、平易近人、實行民主協商、尊重職工的人格並聽取職工的意見和建議，職工的士氣才能得到鼓舞。古人云：「士為知己者死。」領導能成為屬下職工的知己，在職工中具有很高的威信，職工的工作主動性、積極性就能自覺地調動起來。因此，高昂的士氣是正確領導的結果。有的企業領導埋怨職工素質差、覺悟低、缺乏工作的集體精神、士氣渙散，卻沒有想到應從領導自身思想和領導行為方面進行調整。

④協調成員之間的關係。旅遊企業團體應努力促進成員之間的心理相容，使他們互相信任、互相幫助、求同存異、團結協作，這是團體內部士氣高昂的重要特徵。

⑤合理的經濟報酬。廣大職工為了謀求改善生活而勤奮工作，需要獲得相應的經濟報酬。合理的收入分配對鼓舞士氣是至關重要的。很多旅遊企業的職工由於企業效益好，個人收入穩中有升，感到生活有改善的可能，積極性也相應得到提高。有的旅遊企業職工收入雖然不菲，但分配方式不合理（如平均主義，幹好幹壞一個樣，或某些職工待遇上的特殊化），也會在心理上產生不平衡，從而影響工作。因此，合理的經濟報酬歷來是重要的激勵因素。

⑥平等的溝通方式。溝通也就是意見交流。旅遊企業員工之間、上下級之間如能經常暢所欲言，能彼此坦誠相待，對團體氣氛和凝聚力的增強將造成巨大作用。不平等的溝通常見於下級對上級反映的意見和建議得不到領導的重視，造成下級對上級提意見有顧慮，因而溝通受到阻礙。這勢必影響團結，影響士氣的發揮。

⑦改善工作環境和工作條件。工作環境和條件直接影響職工的身心健康。工作環境寬敞明亮，較少汙染，會對職工身心產生積極的影響。關心職工的工作環境，提供必要的工作條件，是鼓舞士氣必不可少的物理環境和物質條件。

第三節　旅遊企業團隊的溝通技巧

團隊不同於群體，群體是指處於同一地方的一群人，而團隊是指一群具有共同目標的人。團隊始於群體，但團隊能夠達到更高的質量水平。同樣，旅遊企業中的團隊溝通也不同於一般的群體溝

通。群體溝通指的是組織中兩個及兩個以上相互作用、相互依賴的個體，為了達到基於其各自目的的群體特定目標而組成的集合體，並在此集合體中進行交流的過程。團隊溝通是指兩名或兩名以上的能夠共同承擔領導職能的成員為了完成預先設定的共同目標，在特定的環境中所進行的相互交流、相互促進的過程。本節主要從團隊的角度來探討旅遊企業中常用的幾種溝通技巧。

一、溝通概述

溝通的定義有較多的說法。溝通是人們透過語言和非語言方式傳遞並理解訊息、知識的過程，是人們瞭解他人思想、情感、見解和價值觀的一種雙向的途徑。

在溝透過程中，心理因素無論是對訊息發出者還是接收者都會產生重要影響，因此，溝通的動機與目的也直接影響著訊息發出者與接收者的行為方式。人們對溝通的理解和認識各種各樣，但往往缺乏對溝通含義的完整認識。最為普遍的錯誤觀點有三種：一是「溝通不是太難的事，我們不是每天都在溝通嗎？」；二是「我告訴他了，所以我已和他溝通了」；三是「只有我想要溝通時，才會有溝通」。

事實上，一個完整的溝通應該涵蓋五個方面：想說的、實際說的、聽到的、理解的和反饋的；一個完整的溝透過程應該包括六個環節：訊息源（發出者）、編碼、渠道、接收者、解碼、反饋，伴隨這個過程的還有一個干擾源（噪聲）。因此，欲達到有效的溝通必須充分考慮七個基本要素：訊息發送者、聽眾、目標、環境、訊息、渠道及反饋。

溝透過程可能是順暢的，也可能會出現障礙。影響溝通效率的這些障礙，既可能產生於心理，也可能源於不良的溝通環境。溝通

中的障礙主要包括，一方面是訊息發出者的障礙，如目的不明、表達模糊、選擇失誤和形式不當等；另一方面是訊息接收者的障礙，如過度加工、知覺偏差、心理障礙和思想差異等。

溝通的基礎是自我溝通，自我溝通需要透過實踐和反思，目的在於認識自我。溝通的目的是取得對方的理解與支持。溝通成功的標誌是訊息接受者願意按訊息發送者的意圖採取相應的行動。儘管存在各種各樣的溝通障礙，但現實中的溝通並非令人失望。只要認識到這些溝通障礙，是能夠找到克服這些障礙的策略的。常見的有效溝通策略有：使用恰當的溝通節奏；考慮接收者的觀點和立場；充分利用反饋機制；以行動強化語言；避免一味說教。

閱讀資訊8-1

職場男女溝通小竅門

女性應該如何在職場與男性有更佳的溝通：

只在男同事要求時提出勸告，而且最好是私下為之。

說話要肯定而有自信，同時提高音量。

避免太常談論問題，著重如何解決問題。

避免漫無邊際的閒聊，直接切入中心。

不要太在意批評。

男性如何在職場與女同事有更佳的溝通：

女同事對你說話時要全神貫注地聆聽。

犯錯誤時道歉。

不要打斷女同事說話，或是替她們把話說完，或是貶低她們的構想。

舉例時不要老是提運動和戰爭。

聆聽，聆聽，再聆聽。

二、言語溝通技巧

從訊息發出方角度來說，要掌握以下言語溝通技巧：

（1）要有勇氣開口。要敢於成為訊息的發送者，這對存在信心不足的人來說是最難做到的。

（2）態度誠懇。使對方樂於成為訊息的接收者。

（3）創造良好的氣氛。一個良好的開頭很重要，可以透過自我介紹、提供背景、贈送名片和握手等方式消除陌生感，尋找共同語言，形成良好的氣氛。

（4）提高自己的表達能力。最典型的是演講，演講的類型有勸說型、告知型、交流型、比較型、分析型、激勵型和娛樂型等，演講的目的一般是四種：傳遞訊息、說服聽眾、激勵聽眾和娛樂聽眾。例如勸說型的演講，要善於從對方的角度看問題並積極地進行勸說，做到曉之以理、動之以情、誘之以利。提高自己的表達能力當然需要提高自己的文學修養和邏輯思維能力等，但最重要的是要提高看人說話的能力，尤其是要善於「說好話」，即善於用對方樂於聽又容易聽得懂的語言。例如，「您真棒、對不起、別客氣、謝謝、您好、再見、歡迎再來」等旅遊服務用語在對客溝通中就很重要。

（5）注重雙向溝通。要達到溝通的效果，就要注重反饋，提倡雙向溝通。善於體察別人，鼓勵他人不清楚就問，注意傾聽反饋意見。

總之，言語溝通的言不在於多，達意則靈，要符合特定的交往環境，應因人、因地、因時、因事制宜地進行溝通。

三、傾聽技巧

所謂傾聽，就是用耳聽，用眼觀察，用嘴提問，用腦思考，用心靈感受。換句話說，傾聽是對訊息進行積極主動的搜尋的行為。有人曾經調查企業管理者一週的工作，發現在「讀、寫、參與說、聽」的時間安排中，「聽」的時間達到33%，居於首位。可見積極傾聽在管理溝通中的主導地位。擅長傾聽的管理者往往透過傾聽上級、同事、下屬以及與顧客的交談中獲得有價值的、最新的訊息，進而對這些訊息進行思考和評價。

學會溝通，重要的是要學會傾聽。作為訊息的接收方要注意以下一些傾聽技巧：

（1）聽清內容，排除干擾。傾聽要全身心投入；要集中精力，抓住要點；要集中思想，積極思考，理解含義；要保持開放式姿勢，適當作記錄以示誠意與重視，使傾聽在一個寬鬆的氛圍中進行，讓對方覺得可自由發表意見。這是有效傾聽的重要保證。

（2）換位思考，沉默是金。在傾聽過程中，要設身處地地對待對方，多站在對方的角度看問題，要善於做換位思考，只有這樣才能增強相互理解。不要輕意插嘴，因為如果你開口說話，你就不能傾聽。有時適度保持沉默，靜靜地聽對方傾訴是有效傾聽的最好方式。切忌自己滔滔不絕，反客為主。保持耐心，控制情緒，生氣的人常誤解對方的意思。

（3）有效反饋，有效提問。有效反饋是有效傾聽的體現。反饋的形式有語言的和非語言的，正式的和非正式的。常見的反饋類型有評價、分析、提問、複述和忽略等。有效提問是有效傾聽的一

種重要方式。透過有效提問能使我們掌握精髓並學以致用。

你能聽懂言外之意嗎？

細心的姑娘如果聽到自己的女伴常把某個男人的名字掛在嘴邊，就知道她心裡愛上了誰。

如果一個人三句離不開一個「我」字，開口「我如何如何」，閉口「我怎樣怎樣」，這種人大凡是自私自利者，甚至還可能精神上有毛病。有人曾做過統計，精神病患者大約12字當中就有一個「我」字，比正常人要多3倍。

用詞的感情色彩，展示一個人的心理。如果一個人開口「當然」、「肯定」，閉口「絕對」、「一定」，除非他對事情瞭如指掌，十分有把握，否則就是一個武斷的人。反之他用了一連串的「也許」、「可能」、「大概」則表明他對事情缺乏自信，或者就是一個優柔寡斷的人。

四、非語言溝通技巧

非語言溝通指的是除語言溝通以外的各種人際溝通方式，它包括形體語言、副語言、空間利用、時間安排以及溝通的物理環境等（見表8-4）。有人認為有效溝通等於「55%表情＋38%聲音＋7%言語」。

表8-4 非語言溝通的基本類型

基本類型	解析和例子
身體動作	手勢、臉部、表情、眼神、觸摸手臂以及身體其他部位的動作等
個人身體特徵	體型、體格、姿勢、體味、氣味、高度、體重、頭髮顏色及膚色等
副語言	音質、音量、語速、語調、大笑或打哈欠等
空間利用	人們利用和理解空間的方式，包括座位的佈置、談話的距離等
時間安排	遲到或早到、讓他人等候、文化差異對時間的不同理解等
物理環境	大樓及房間的構造、傢俱和其他擺飾、內部裝潢、整潔度、光線及噪音等

（資料來源：康青.管理溝通）

　　例如在旅遊工作中，面部表情的眼神和微笑就很重要。微笑能助人以鎮定，能贏得思考時間和信賴，也是美的象徵。要善於同他人共享空間的默契，這是一種領悟，一種溝通與理解的最佳境界。要善於使用聲調的技巧，如客人來時的一種喜悅心情，別時的一種惜別之情，讓客人感受到你的親切和熱情。

五、人際衝突中的溝通技巧

（一）人際衝突的概念

　　一般而言，人際衝突可以描述為個體在達到目標的過程中覺察或經歷挫折的情形，是人與人之間在認識、行為、態度及價值觀等方面存在著分歧。我們可以透過管理學上一個經典例子「囚徒困境」來理解衝突的含義。

閱讀資訊8-3

　　兩名嫌疑人被分別關押起來，當地的檢察官知道他們犯有某種罪，卻沒有足夠的證據判定他們有罪。在檢察官面前，這兩名嫌疑人必須作出選擇：要麼招供，要麼不招供，現在的情況是：如果他倆誰都不招供的話，將被指控為犯有類似小偷小摸或非法擁有槍支等罪，這樣，他們兩人所受到的懲處不會太重。如果他倆都招供的

話，那麼他們都將依法受到嚴懲。如果一個人招供，另一個人不招供，招供者輕判，不招供者重判。這兩名嫌疑人作案前曾商定，都守口如瓶，這樣他們可以得到最少的量刑。但是，被捕後，他倆左思右想，卻越想越不踏實：萬一對方招供了，自己不招供不就會被重判了嗎？於是，最終結果是：兩人都招供了，並都被判6年徒刑。

表8-5 嫌疑人的選擇與結局

甲的選擇	乙的選擇	甲的結局	乙的結局
招供	招供	判6年監禁	判6年監禁
招供	否認	判1年監禁	判10年監禁
否認	招供	判10年監禁	判1年監禁
否認	否認	判3年監禁	判3年監禁

（二）人際衝突的原因

人際衝突產生的原因通常是人們對於同一個問題存在著不同的看法。另外，人們在為實現自己的目標而奮鬥時，往往會因觸犯他人利益而產生衝突。近來關於管理者的一項調查表明，工作中產生衝突的主要原因有：誤解、個性差異、觀念差異、工作方式、方法的差異、缺乏合作精神、工作中的失敗、追求目標的差異、欠佳的績效表現、對有限資源的爭奪、文化及價值觀的差異、工作職責方面的問題和沒有很好地執行有關規章制度。這項調查還表明，許多管理者將工作時間的1/4用於處理各種矛盾與衝突。然而，在上述的諸多原因中，真正造成種種人際衝突的根本原因莫過於我們的觀念。

（三）人際衝突中的溝通策略

不同的人際衝突處理風格會使衝突或者激化，或者減弱，或者維持現狀，或者得以避免（人際衝突中的溝通策略見表8-6）。當然，沒有任何一個過程、一套技巧、一種知識可以將個體及組織從

衝突的現實中解放出來，知識、敏感程度、技巧以及衝突各方的價值觀直接影響到衝突結果。

表8-6 人際衝突中的溝通策略表

衝突激化策略實例	目的
「你的態度不端正」 「你工作時不能這麼懶散。」	對個人或問題進行評價
「我認為你不想完成工作，6個月前你就一直不願給我們生產線增加編制，現在仍然和以前一樣。」	將衝突現狀擴展，與以前未解決的爭論聯繫起來。
「我可不想讓周圍的人都與我作對，要嘛你現在把機器修好，要嘛你走人。」	通過控制衝突結果來威脅對方。
「我不願和王先生一起實施這個計畫，換李先生或張先生都可以，我就是不要王先生。」	特意限制他人的選擇。
「我本應該和你們一道來討論這個計畫，但現在我必須去總公司。」	為了特殊的原因打破以前的約定。

續表

避免衝突的策略實例	目　的
「王先生獲得了這份工作，我知道你很沮喪，但總是垂頭喪氣是沒有用的，你覺得好點時我們再談。」（上司在下屬沒有得到升遷或表揚時）	拖延衝突的處理時間
「我知道你認為你的老闆不公平，但我們有公開的政策，如果你有什麼不滿的話，可以提出申訴，只有遵循這一程序後，我才會處理這個問題。"（高層管理者面對不滿的員工時）	使用正式的規定、等級制度或其他方式控制過程來限制衝突方的行為。
「這不是一個問題，你不必這麼激動，我想肯定沒有任何問題。」	否認衝突的存在。
「我知道在晚班增加兩個人很重要，你非常需要他們，但我相信你能維持目前的生產水平，你們小組協作能力強，相信你們將繼續做好這一工作。」	承認一部分問題，但忽略更重要的問題，使衝突問題變得模糊。

維持衝突的策略	目　的
「我想，我不會把事情弄糟的。在經理會議上我總是支持你，即使我認為不恰當，也會繼續支持你。」（兩名經理在董事會議前碰頭）	保持長期關係的規則
「我相信我們都能同意這一點：這個預算的水平與我們的期望值相當。如果你考慮你的兼職秘書的費用問題，我也會重新考慮我的旅行計畫。」	論及意見一致的方面和可以讓步的方面。

減少衝突的策略	目　的
「目前，改變整個計算機系統是我們最主要的工作。我想，現在我們就應該考慮派一個人去接受新系統的維護培訓。」	確認面上的管理問題，建議從具體問題入手。
「李先生雖然承諾在本月中旬發貨，但看來很困難。如果他實在來不及按時發貨，應該提前通知我們。他只要能在本月底前發貨，我們就不與他計較。」	描述行為和結果，避免衝突。
「我想在配備秘書之前就僱用另一名財務主管，也許不合適，我會考慮配備一名兼職秘書。」	從原來的位置讓步。

（資料來源：康青，管理溝通）

本章小結

　　旅遊企業團隊是介於旅遊組織和個人之間的，人數較少，有共同的目標和責任，有一定程度授權，成員角色多元化並不斷學習的新型群體。旅遊企業團隊的基本類型可以從兩個方面來劃分：一是從繼承傳統組織理論的角度，團隊可以劃分為正式團隊、非正式團隊和超級團隊三種；二是從現代團隊理論的發展趨勢的角度，可以

劃分為功能團隊、解決問題團隊、功能交叉團隊、自我管理團隊和虛擬團隊等。當一個團隊形成了一種「團隊的感覺」時，就會呈現出「個性、協同性和凝聚力」這三種特徵。影響團隊的效能的關鍵因素主要有：背景、目標、規模、團隊成員的角色多元化、規範、凝聚力和領導七個方面。

　　建設旅遊企業的成功團隊，可以從團隊的角色心理、人際關係和培養團隊精神三個心理層面來進行。團隊角色心理的理論方法主要有貝爾賓模型和團隊管理輪盤等。人際關係是指人與人之間心理上的關係、心理上的距離。人際關係法強調的是團隊工作中的人際特徵。人際風格經常被分為分析型、支配型、表達型、和藹型四種。旅遊從業人員應熟練掌握不同人際風格類型的特徵，以便選擇與之相適應的方法進行溝通。團隊價值法認為團隊建設的核心是，在團隊成員之間就共同價值觀和某些原則達成共識，因此，建設團隊的主要任務是建立上述共識。在旅遊企業團隊建設中，團隊價值法集中表現在團隊精神的培養。

　　團隊不同於群體，群體是指處於同一地方的一群人，而團隊是指一群具有共同目標的人。團隊溝通是指兩名或兩名以上的能夠共同承擔領導職能的成員為了完成預先設定的共同目標，在特定的環境中所進行的相互交流、相互促進的過程。溝通是人們透過語言和非語言方式傳遞並理解訊息、知識的過程，是人們瞭解他人思想、情感、見解和價值觀的一種雙向的途徑。一個完整的溝通應該涵蓋五個方面：想說的、實際說的、聽到的、理解的和反饋的。溝通的基礎是自我溝通，溝通的目的是取得對方的理解與支持，溝通成功的標誌是訊息接收者願意按訊息發送者的意圖採取相應的行動。團隊中常用的溝通技巧主要有言語溝通技巧、傾聽技巧、非語言溝通技巧和人際衝突中的溝通技巧等。

思考與練習

1.團隊與群體是如何區別的？

2.旅遊企業團隊建設應從哪些心理層面進行？

3.作為訊息的發出方應注意哪些方面的溝通技巧？

4.造成人際衝突的原因有哪些？

5.單獨或與他人合作完成一份人際交往活動策劃書。

6.首先回憶一下最近你與一位重要人物的交談中，你的非語言溝通行為是怎樣的？列舉出哪些是對談話有利的，哪些是不利的，然後的小組中進行交流。

對談話有利的	對談話不利的

案例分析8-1

全陪支配小費

這是一個來自墨西哥的旅遊團，行程長達半個月，領隊是個「不懂事」的人。為了方便，他甚至把支付各站地陪、司機及酒店行李員的小費也如數交給全陪小翁。

小翁接過了數目不少的小費，心裡也有了「歹念」：小費由自己來分發，就多了一個指揮地陪、司機等的砝碼，同時，還可以增加自己的收入。因為分給各站地陪、司機小費的多少，只有天知、地知、司機知、地陪知。因此，一路下來，小翁不僅「酌情」剋扣了部分理應給地陪、司機的小費，而且對飯店行李員，更是一個子

兒也不給。餘額如數納入了小翁的腰包。

俗話說「多行不義必自斃」，當小翁把旅遊團送走回到社裡時，旅行社已經接到了好幾個地方接待社的投訴電話，在證實了情況之後，小翁受到停團三個月的嚴肅處理。

分析題

1.本案例中小翁承擔的是什麼角色？這種角色在「小費」問題上的要求是什麼？

2.試從人際吸引的角度分析小翁的性格與行為。

案例分析8-2

阿瑟·羅克為八名跳槽專家籌資

1956年，諾貝爾獎得主威廉·肖克利把八位世界一流的工程師和科學家集中到帕洛阿爾托，組成了他先驅性的半導體公司的智囊團。八個人都是各自領域的傑出人物，其中包括：具有數字天分的工業工程師尤金·克萊納，活潑敏捷的物理學家羅伯特·諾伊斯，獲得物理學和化學博士學位的加利福尼亞人戈登·穆爾。但肖克利反覆無常的管理風格很快失去了吸引力。而這八個人已經非常熟悉，建立了融洽的工作關係，於是他們決定找一個能僱用整個團隊的新僱主。

31歲的阿瑟·羅克是紐約市的一位證券分析師，專門研究新興的電子行業。因為克萊納的一個親戚是羅克供職的投資公司海登—斯通公司的客戶，羅克無意間得知了這八人團隊的事情。羅克認為，八人繼續共事的最好辦法就是創辦自己的公司，研製尚未成熟的半導體部件，而不是為某家大公司效力。但有一個小問題：資金。羅克回憶說：「當時根本不可能開辦一家公司，因為沒有機

制，也沒有風險資本。」

羅克臨時想出了一個辦法，提出了一項意義深遠又簡單的籌資計劃。新公司唯一的資產就是八個人共有的專業知識，他們每人將得到新公司10%的股份，剩下的20%歸海登—斯通公司。接著羅克將找一家實力雄厚的技術公司，向它借150萬美元的啟動資本，供其開發第一批產品，同時答應出資的公司以後有權買下新公司的全部股份。

但是要找到這樣一家願意出錢的公司很不容易。1957年，羅克找到的第36家公司終於同意出資，它就是紐約的費爾柴爾德照相器材公司。於是，費爾柴爾德半導體公司誕生了。羅伯特·諾伊斯後來這樣說：「像我這樣的人本來一直以為，這輩子就是替別人打工了，但我們突然明白了，我們也可以在新辦的公司裡擁有一些股份，這是一個重要的新發現，也是一個重要的動力。」兩年以後，費爾柴爾德照相器材公司行使了收購權，買下了新公司，八位專家每人得到約25萬美元。

羅克當時並不知道，他無意間開創了一種創辦公司的全新方式，以及加快新技術開發和創造巨大的個人財富的神奇方案。僅憑這一個靈感，羅克就為矽谷的興起創造了基本條件：風險資本，認股權，以及後來發展成為英特爾公司的小型新企業。

分析題

1.本案例中的成功之處表現在哪些方面？

2.試用團隊建設的理論方法加以分析。

心理測驗8-1

貝爾賓團隊角色問卷調查表

本調查共有7個問題。針對每個問題，請將10分的總分分佈在你認為能精確描述你在工作中的行為的選項（a～h）上，每一選項分數的多少根據每一選項多大程度反映了你自己的工作行為而定。一個極端的例子是10分可能分佈在每一問題的所有選項中，你也可以將其中一個選定為10分。

將你對選項分配的分數填在答案紙上。每一道題沒有標準答案。這個問卷調查能幫助你瞭解你在團隊中的角色。

1.我相信我所能對我的工作團隊作出的貢獻：

（　　）a.我能迅速瞭解並利用新的情況。

（　　）b.我能與團隊中各種不同的人員友好相處。

（　　）c.提出創意是我天生的一個優點。

（　　）d.當我發現有對團隊作出貢獻的員工，我能提拔重用他們。

（　　）e.講究個人效率是我最重要的能力。

（　　）f.如果最後會取得有價值的結果，我願意面對暫時的不受歡迎。

（　　）g.我常常能夠認識到對工作有實際意義的東西。

（　　）h.我能不帶偏見地對可能的行動方案提供充分的理由。

2.在團隊中工作如果我有缺點，它可能是：

（　　）a.除非會議組織得當，會議內容很好貫徹，否則我會感到不安。

（　　）b.我傾向於對那些有正確觀點（雖沒有經過嚴格討論）的員工寬容。

（　　）c.一旦我工作的團隊捲入新思維，我傾向於說長道短。

（　　）d.我現在的狀況使我很難輕鬆而熱情地融入我的同事中。

（　　）e.碰到需要馬上處理的事情我有時顯得有些獨裁。

（　　）f.也許是我對團隊氣氛過分敏感，我發現自己很難充當領頭人。

（　　）g.我常常很在乎自己的創意，以至對正在發生的問題疏於考慮。

（　　）h.我的同事認為我常常對可能導致出現問題的細節和可能性做不必要的擔憂。

3.當在一個團隊項目中時：

（　　）a.我有不靠壓力而影響同事的能力。

（　　）b.我的警惕使我避免犯無心的錯誤和疏漏。

（　　）c.我急切要求採取行動確保我們不浪費時間或忽略了主要目標。

（　　）d.我期望貢獻有創造性的東西。

（　　）e.為了共同的利益，我總是支持有益的建議。

（　　）f.我渴望在新的創意和開發中尋求最新的決策。

（　　）g.我相信我的判斷能力能幫助作出正確的決策。

（　　）h.我能讓人放心地確保將重要的工作組織得井井有條。

4.在團隊裡，我特有（典型）的工作態度是：

（　　）a.我非常願意更好地瞭解我的同事。

（　　）b.我願意質疑別人的觀點或獨自堅持少數人的意見。

（　　）c.我常常使用一連串的辯論駁倒不合理的提議。

（　）d.一旦計劃付諸實踐，我有能力使工作開展起來。

（　）e.我具有避免出現明顯意外及解決意外的傾向。

（　）f.我對承擔的工作有一點注意完美的傾向。

（　）g.我有利用團隊以外的關係資源的傾向。

（　）h.一旦需要作出決定，對我感興趣的觀點，我會很快作出決定。

5.我能從團隊中獲得滿足是因為：

（　）a.我能享受分析形勢以及考慮所有可能的選擇。

（　）b.我對發現解決問題的實用方法有興趣。

（　）c.我喜歡我能培養良好的影響力。

（　）d.我對作出決策有很強的影響力。

（　）e.我能碰到許多能提供新創意的同事。

（　）f.我能使同事在必需的行動方案上達成一致。

（　）g.在我投入全部精力的工作中，我感到如魚得水。

（　）h.我喜歡發現新的領域並發揮我的想像力。

6.在有限的時間裡，面對陌生的人群，如果我突然面臨一個困難的任務：

（　）a.在找到解決辦法之前，我寧願躲在角落裡設計打破僵局的方案。

（　）b.我願意與提出了最好解決方案的同事共同應對難題。

（　）c.我將透過建立使個人能力最大限度發揮的機制降低任務的難度。

（　　）d.我天生對緊急事件的敏感能確保我們會按時完成任務。

（　　）e.我相信自己能保持冷靜並深持辨別是非的能力。

（　　）f.不管壓力多大都不會影響我的決心。

（　　）g.如果團隊工作沒有進展，我準備作出積極的表率。

（　　）h.我將圍繞一種解決方案發起討論，以鼓勵產生新思維，推動問題的解決。

7.關於我在團隊工作中碰到的問題：

（　　）a.對阻礙問題解決的人，我會有不耐煩的情緒表現。

（　　）b.其他人會因為我過分強調分析和不夠直觀而批評。

（　　）c.我決心確保工作有序地開展並促使問題得以解決。

（　　）d.我很厭煩這類問題，我經常依靠一兩個有活力的成員給我啟發。

（　　）e.除非目標明確，否則我很難著手解決。

（　　）f.對我想起的複雜的解決方案，我有時不善於解釋清楚。

（　　）g.對我自己不能完成的，我會意識到求助於別人。

（　　）h.當碰到嚴重的反對意見時，我不願意向別人解釋我的解決辦法。

對貝爾賓問卷調查表的解釋如下：

團隊角色有以下8種：

CO——協調者　　　　　　ME——監督及評價者

SH——塑造者　　　　　　PL——培養者

311

CF——完成者　　　　　　RI——資源調查表

IM——執行者　　　　　　TW——團隊工作者

完成問卷調查表後，你將有每一團隊角色的分數。

答題卡

將每一選項分配的分數填在表8-7的方框內，檢查每一行的分數之和是否為10分。

表8-7

1a	1b	1c	1d	1e	1f	1g	1h
2a	2b	2c	2d	2e	2f	2g	2h
3a	3b	3c	3d	3e	3f	3g	3h
4a	4b	4c	4d	4e	4f	4g	4h
5a	5b	5c	5d	5e	5f	5g	5h
6a	6b	6c	6d	6e	6f	6g	6h
7a	7b	7c	7d	7e	7f	7g	7h

然後將上面每一方格的分數對應填入下面表8-8的方格內。將每一列的分數加起來得出8種風格中每一種風格的分數。

表8-8

CO	SH	CF	IM	ME	PL	RI	TW
1d	1f	1e	1g	1h	1c	1a	1b
2b	2e	2h	2a	2d	2g	2c	2f
3a	3c	3b	3h	3g	3d	3f	3e
4h	4b	4f	4d	4c	4e	4g	4a
5f	5d	5g	5b	5a	5h	5e	5c
6e	6g	6g	6f	6e	6a	6h	6b
7g	7a	7c	7e	7b	7f	7d	7h

比較你的得分，如表8-9所示。

表8-9

	CO	SH	CF	IM	ME	PL	RI	TW
很低	0~3	0~3	0~1	0~5	0~2	0~1	0~2	0~3
低	4~5	4~6	2~3	6~8	3~4	2~3	3	4~5

續表

	CO	SH	CF	IM	ME	PL	RI	TW
中等	6~9	7~14	4~8	9~12	5~9	4~7	4~7	6~10
高	10~13	15~18	9~10	13~15	10~11	8~9	8~9	11~13
很高	14+	19+	11+	16+	12+	10+	10+	14+

　　根據上面表8-9的標準，比較你在團隊中每一類的得分（按列累加的分數），記住你團隊角色每一類行為的得分是高、中，還是低，填入表8-10中，兩組最高的分數符合你主要的團隊角色類型。

表8-10

很高	高	中等	低	很低

　　解釋如表8-11所示。

表8-11 團隊角色特徵解釋

特徵＼角色	主要優點	主要缺點	團隊功能
CO—協調者	沉穩，自信，自控力強，好的主持人，目標清楚，明確、寬容，授權，非權力影響，和事佬，求助	缺乏創造力，有時會被認為善於利用別人，過多地下放權力以致失去控制，缺乏原則	控制向目標前進，確保每個成員潛力得到發揮，擅長將不同的觀點、技能和風格放在一起
ME—監督及評價者	理性、冷靜，邏輯分析，好判斷和爭辯，善思考，不衝動，能看到各種機遇，有判斷力	缺乏靈感，枯燥乏味，呆板，無激情，過於批判，不能調動他人的積極性	協助團隊分析問題，評估建議和想法，權衡做出決策
SH—塑造者	有潛力，能適應壓力，以結果為導向，有影響力，行動表率，阻礙和反對意見，獨立，固執	急躁，愛發火，缺乏耐心，敵對，傷人感情	影響甚至左右團隊的目標和工作方法，促進團隊按時完成任務，有魄力作出判斷
PL—培養者	有創意，愛幻想，理想化，靈活，富於創造性，擅長非程序決策，想像力豐富，獨立思考，直觀，好奇，個人主義，非正統，聰明，有點子	有時脫離現實，不太注意繁文縟節，有時會孤芳自賞或被孤立，喜新厭舊	發展新的想法和戰略，尋找解決問題的方法
CF—完成者	講效率和秩序，認真，警惕，完美主義，避免錯誤和缺點，按時交付，守時，踏實	為小事擔心，好鑽牛角尖，不願承擔責任，反應遲鈍	使團隊免於錯課和遺漏，搜尋需要特別注意的工作，保持團隊的緊迫性，促使團隊按時完成任務

<div align="center">續表</div>

特徵＼角色	主要優點	主要缺點	團隊功能
RI—資源調查者	熱情，好奇，表達能力強，探索機遇，發展新的關係，關注動態，重視利用團隊外的關係資源	過於樂觀，喜新厭舊	探索和匯報想法，發展組織外資源和保持與外界的聯繫和磋商
IM—執行者	實際，實用，保守，有條理，固執，有組織能力，勤奮刻苦，守紀律，穩定	缺乏靈活性，對新觀點、想法反應不積極，缺乏創造性和隨意性，刻板	將概念和計畫轉化為實際工作程序，系統有效地執行大家一致的意見，按需要和要求工作
TW—團隊工作者	溫柔，敏感，合作，善於交往，聆聽，感覺敏銳，友好，支持，理解，合作，有時服從和妥協，避免摩擦，提倡團隊精神	有時過分妥協而失去原則，容易受到他人影響	支持和鼓勵團隊成員，提高溝通技巧，培養團隊精神，是塑造者角色的重要夥伴

進一步討論：對於一個項目團隊，在項目進展過程中的不同階

段，哪些角色比較適合在此階段發揮作用，哪些角色不太適合。討論後填入表8-12中。

表8-12

項目階段	比較適合的團隊角色	比較不適合的團隊角色
方向和需求		
想法和決策		
計畫		
聯繫		
組織實施		
跟蹤（進）		

心理測驗8-2

傾聽商數測試

如果你想知道自己是否具有良好的傾聽技巧，那麼可以透過瞭解自己的傾聽商數（listening quotient，LQ）來測定。在表8-13中，根據你的真實態度和行為，圈出右邊列出的最接近你傾聽習慣的數字，然後把這些你所選的數字加起來，與評分標準相比較，你就可以知道自己的傾聽能力。如果你的傾聽能力不夠完善，那麼你應該接受有關技能的教育和訓練。

表8-13

序號	態度和行為	幾乎都是	常常	偶爾	很少	幾乎從不
1	你喜歡聽別人說話嗎？	5	4	3	2	1
2	你會鼓勵別人說話嗎？	5	4	3	2	1
3	你不喜歡的人在說話時，你也注意聽嗎？	5	4	3	2	1
4	無混當事人是男還是女，年老還是年輕，美麗還是醜陋，你同樣都注意聽嗎	5	4	3	2	1
5	朋友、熟人、陌生人在說話時，你同樣都注意聽嗎？	5	4	3	2	1
6	你是否目中無人或心不在焉？	5	4	3	2	1
7	你是否注視當事人？	5	4	3	2	1
8	你是否忽略了足以使你分心的事物？	5	4	3	2	1
9	你是否微笑、點頭以及使用不同的方式鼓勵他人說話？	5	4	3	2	1
10	你是否深入考慮當事人所說的話？	5	4	3	2	1
11	你是否試著指出當事人所說的意思？	5	4	3	2	1
12	你是否試著指出當事人為何說出那些話？	5	4	3	2	1
13	你是否讓當事人說完他所要說的話？	5	4	3	2	1
14	當事人在猶豫時，你是否鼓勵他繼續說下去？	5	4	3	2	1
15	你是否重述當事人所說的話，弄清楚後再發問？	5	4	3	2	1
16	在當事人講完以前，你是否避免批評他的意見？	5	4	3	2	1
17	無論當事人的態度與用詞如何，你都注意聽嗎？	5	4	3	2	1
18	若你預先知道當事人要說什麼，你也注意聽嗎？	5	4	3	2	1
19	你是否詢問當事人有關他所用字詞的意思？	5	4	3	2	1
20	為了要請當事人更完整地解釋他的意見，你是否詢問他？	5	4	3	2	1

評分標準：90～100，你是一個優秀的傾聽者；

80～89，你是一個很好的傾聽者；

65～79，你是一個勇於改進、良好的傾聽者；

50～64，在傾聽方面，你確實需要訓練；

50以下，需要加強注意力的訓練。

第9章　旅遊企業員工的心理及保健

本章導讀

健康是人類的基本需求之一，是每個人所渴望的。然而，長期以來人們往往較多地關注於身體方面的健康，而忽視了心理方面的健康。只有快樂的人生，才會體驗到快樂的工作並做好本職工作。尤其對從事旅遊這樣的服務性行業的人員來說，懂得必要的心理健康方面的理論方法，具有重要的現實意義。

本章將為你介紹旅遊企業員工動機激勵的理論方法、職業枯竭與EAP，以及心理健康標準與職業選擇等有趣的問題。

第一節　旅遊企業員工的動機與激勵

在前面的章節裡，我們從旅遊者的角度研究了部分動機理論，這些理論方法同樣適用於旅遊企業內的員工。本節將從員工角度進一步研究動機理論及激勵策略。

一、員工動機的基本理論

動機是推動、引導、維持個體行為的內部生理、心理因素的總和。動機對員工的績效來說是關鍵變量之一，因為績效＝能力x動機。一個才華橫溢的人如果沒有較強的工作動機，以及相應的工作

環境和機會，他也就會一事無成。

由於動機過程的複雜性，許多心理學家和管理學家從不同角度提出了多種動機理論模型，以下介紹其中的幾種。

（一）雙因素理論

1.雙因素理論的含義

雙因素理論是由美國心理學家赫茨伯格（F.Herzberg）提出的一種激勵理論模型，他以把態度作為工作動機而著名。他透過對一些會計師、工程師的調查和訪談中發現，引起工作滿意的因素有成就、工作挑戰性、責任感、成長、晉升、認可等；引起工作不滿意的因素有工資、監督、工作條件、公司政策、額外福利等。他把引起工作滿意的因素稱為激勵因素，而把引起工作不滿意的因素稱為保健因素，並認為只有激勵因素能起激勵作用，簡稱為雙因素理論。赫茨伯格的研究結果表明了員工對工作內部因素的日益重視。所以，他的最大貢獻是區分了工作的內部動機和外部動機，並激發了人們研究內部動機的興趣。

激勵因素又稱滿意因素，是影響人的工作積極性的主要內在因素，如對工作的成就、責任感、興趣、認可、發展等感到滿意，能激勵職工的士氣、熱情和積極性，能經常提高人的工作效率，好比經常進行體育鍛鍊，可以改變人的身體素質，增進人體健康一樣。保健因素又稱維持因素，這類因素對人的行為沒有激勵作用，只造成保持人的積極性、維持工作現狀的作用，如工資待遇、住房、安全和福利等因素，有之，不能提高人的積極性；沒有，則會影響、降低工作積極性。如同醫療保健，只能保持人體健康，預防疾病發生，卻不能增強人的體質。

2.雙因素理論的基本要點

（1）雙因素理論修正了認為滿意的對立面是不滿意的傳統觀

點。赫茨伯格認為，滿意的對立面應該是沒有滿意，即：激勵因素使「沒有滿意」→「滿意」；不滿意的對立面應該是沒有不滿意，即：保健因素使「不滿意」→「沒有不滿意」。

（2）不是所有的需要得到滿足都能激勵起人們的積極性，只有那些稱為激勵因素的需要得到滿足，才能極大地調動起人們的積極性。

（3）不具備保健因素時，將引起許多不滿，但具備時並不一定會調動強烈的積極性。

（4）激勵因素是以工作為核心的，也就是說與工作本身、個人的工作成效、工作責任感、透過工作本身獲得晉升等有直接關係；保健因素則是本身的工作以外的，而且更多的是與工作外部環境有關聯的。

（二）期望理論

美國管理學家維克多·弗魯姆（Victor Vroom）全面詮釋了誘因對行為的拉動過程。期望理論認為，動機強度取決於價效、期望值和工具性。

期望模型：

個人努力→個人成績（績效）→組織獎勵（報酬）→個人需要

在期望模式中的四個因素，需要兼顧三個方面的關係：

（1）努力與績效的關係（價效）。這兩者的關係取決於個體對目標的期望值。期望值又取決於目標是否合適個人的認識、態度、信仰等個性傾向，以及個人的社會地位、別人對他的期望等社會因素。即由目標本身和個人的主客觀條件決定。

（2）績效與獎勵的關係（期望值）。人們總是期望在達到預期的成績後，能夠得到適當的合理獎勵，如獎金、晉升、表揚等。

組織的目標如果沒有相應的有效的物質和精神獎勵來強化，時間一長，積極性就會消失。

（3）獎勵與個人需要的關係（工具性）。獎勵什麼要適合各種人的不同需要，要考慮效果。要採取多種形式的獎勵，滿足各種需要，最大限度地挖掘人的潛力，最有效地提高工作效果。

期望理論完整地描述了員工動機的詳細過程，儘管存在侷限性，仍然得到了廣泛的支持和讚賞。

（三）公平理論

公平理論（Equity Theory）由斯達西·亞當斯提出，這一理論認為員工首先思考自己所得與付出的比率，然後將自己的所得與付出與他人的所得與付出進行比較（見表9-1所示）。

表9-1 斯達西·亞當斯的公平理論

覺察到與實際比較	員工的評價
Ia/Oa < Ib/Ob	不公平（報酬過低）
Ia/Oa < Ib/Ob	公平
Ia/Oa < Ib /Ob	不公平（報酬過高）

就旅遊企業而言，如果員工感覺到自己付出與所得的比率與他人相同，則有公平感；如果感到二者的比率不相同，則產生不公平感。也就是說，他們會認為自己的所得過低或過高。這種不公平感出現後，旅遊企業的員工們就會試圖去糾正它。

在公平理論中，旅遊企業員工所選擇的與自己進行比較的參照對象，是一個重要變量。我們可以將其劃分為三種參照類型，即：「他人」、「制度」和「自我」。

「他人」包括同一旅遊企業中從事相似工作的人，還包括朋友、鄰居及同行。「制度」指旅遊企業中的薪酬政策以及制度的運

作。對於旅遊企業的薪酬政策，不僅包括明文的規定，還包括一些隱含的不成文的規定。旅遊企業中有關薪酬分配的慣例，是這一範疇中主要的決定因素。「自我」，是指員工自己在工作中付出與所得的比率。它反映了員工個人的過去經歷及交往活動，受到員工過去的工作標準及家庭負擔的影響。

當員工因薪酬低於其所付出的努力而感到不公平時，往往會採取以下幾種做法：

（1）透過減少努力或績效來降低其I（投入）；

（2）尋求增加薪酬來試圖提高O（結果）；

（3）採取某種行為使得他人的I或O發生變化（如，可能想辦法說服他人增加投入，為自己的薪金增加而更加努力工作）；

（4）扭曲自己對I/O比率的知覺，說服自己，相信自己的I/O已經等於他人的I/O；

（5）選擇另外一個參照對象進行比較；

（6）辭去工作。

上面列舉了被給付超低薪金者6種可能的反應，第1種和第6種反應比較常見。研究發現，支付超低薪金與缺勤、人員流動及工作努力程度下降聯繫緊密。而支付超高薪金一般則被認為公平，員工感到滿意，或者雖有些不滿意，但遠不如支付低薪金那樣感到不滿意。原來，人們對不公平的反應依賴於比較的來源：當不公平的知覺是建立在外部比較的基礎之上時，人們更傾向於辭掉自己的工作。當不公平的感覺是建立在內部比較的基礎之上時，人們更傾向於繼續留下來工作，但減少他們的投入，如，不願意幫助他人處理問題，缺少主動性，在工作時間內幹私活等。

二、員工激勵的方式與途徑

需要是獲得滿足的來源，需要可以分為外在需要和內在需要，以這兩種不同的需要為源泉的激勵，也同樣可以分為外在性激勵和內在性激勵。

（一）外在性激勵

外在性激勵是當事者自身無法控制的，是組織用掌握和分配的資源來調動員工的積極性。按組織掌握的資源的性質，外在性激勵可以分為物質性激勵和社會感情激勵。

物質性激勵，通常指以工資、獎金及各種福利等物質性資源來調動員工的積極性。物質性資源是客觀的，可以感知和測量，同時它也是消耗性的，因此成本比較高。

社會感情激勵，通常指用榮譽、友誼、信任、認可、表揚、尊重等社會情感性的資源來調動員工的積極性。與物質性激勵相比，這類激勵滿足了人們更高層次的需要。社會情感資源通常在社交性、感情性交往中獲得，即非經濟交往中獲得。

（二）內在性激勵

透過工作本身所能提供的某些因素來調動員工的工作積極性稱為內在性激勵。一位企業家曾說過：工作的報酬就是工作的本身。內在性激勵按其激勵因素的性質，又可以分為工作活動本身的激勵和工作任務完成的激勵。

工作活動本身的激勵，靠工作活動本身所蘊藏的因素來滿足人的內在需要，如工作的趣味性、挑戰性、培養性、讓人進步成長、增強自信心與自尊、工作活動提供的交往機會等。

工作任務完成的激勵。這種激勵指人們在工作任務完成時感受

到的滿足感，包括成就感、自豪感、貢獻感、輕鬆感，還有自己潛能得到充分發揮後的舒暢感和得意感。

內在性激勵是一種真正的工作激勵，對於受激勵者，工作不再是獲得外在性獎勵的工具，而是真正的激勵源泉，不管環境會如何變化。此種激勵成本低廉，管理者可以透過科學合理的設計、尋求人與工作的最佳匹配等方式充分挖掘這種有效的激勵手段。

表9-2 外在性激勵與內在性激勵的比較

項目	滿足需要的源泉	滿足需要的類型	作用時間	所需成本	工作對受激勵者的意義
外在性激勵	組織獎酬	物質需要	隨獎酬的消失而消失	高	工具性
		社會情感需要	較為持久	低	
內在性激勵	工作過程及結果	個人及社會情感需要	較為持久	低	激勵性

（三）管理激勵

美國管理學家貝雷爾森（Berelson）和斯坦尼爾（Steiner）曾說過：「一切內心要爭取的條件、希望、願望、動力等都構成了對人的激勵，它是人類活動的一種內心狀態」。激勵也是一種精神力量或狀態，它對人的行為產生激發、推動、加強的作用，並且指導和引導行為指向目標。管理者可以透過一系列管理手段，使激勵的作用得以充分發揮。

旅遊企業激勵員工的幾種常用的管理手段：一是為員工設置合適的目標；二是建立公平合理的薪酬體系，盡可能採用結構工資制；三是進行科學的工作設計。

第二節 旅遊企業員工壓力的來源與緩

解

　　壓力是指所有對人們的心理、生理健康狀態的干擾。它給人以一種焦慮、緊張和重壓的感覺。適當的壓力能夠提高工作效率，產生滿意感，在事業上有所成就和回報。但過大的壓力卻會導致效率低下，工作績效欠佳，而且對身心健康產生負面影響。在現實的工作和生活中，要平衡這兩者並非易事，也經常會被較多的人們所忽視。「社會轉型期不同職業群體主要社會應激與心理健康」項目的調查顯示，20～30歲人群感到壓力最大，31～40歲的人群次之。該調查認為「人生壓力的普遍加劇已成為不容忽視的社會危機」。

一、員工壓力的來源

　　「人們受到的來自壓力的狀況」（見圖9-1）。工作中的種種變化，如新技術的引入、工作目標的更改，都可能導致壓力。壓力還會相互感染，即任何由於壓力而導致工作差強人意的員工都可能給下屬、同事、上司增加壓力。所謂壓力源，是指導致壓力反應的情境、刺激、活動等。壓力源的形式有多種多樣，以下分析其中較為普遍的幾種。

圖9-1 壓力來自何處

（一）環境壓力源

　　環境的不確定性會影響旅遊企業組織結構的設計，進而影響員工的壓力水平。旅遊行業是對環境有極高敏感度的行業，旅遊企業面臨的市場環境變化莫測，社會的不穩定性、政治的不穩定性、經濟緊縮或衰退以及新技術的革新等環境變化，都會使員工為自己的安全保障而備感壓力。

（二）組織壓力源

　　旅遊企業中的許多因素都會引發員工的壓力感。以下從其中的幾個方面進行壓力分析。

1.組織結構

　　組織結構主要與組織文化有關，在等級森嚴的組織中，嚴格的規章制度和標準化管理模式代表的是一種封閉式文化。在這類組織中，成員缺乏參與決策的機會，也相對會導致成員感受到更多的約束和壓力。研究表明，在控制感上，參與決策以及自主權的多少與

工作壓力相關。提高成員的決策參與度將有效減少工作壓力，提高工作質量。更高的決策參與度將使成員更加明確工作目的，這將有效減少不確定性帶來的工作壓力。

組織的公正性，如績效評價方面存在的工具有效性、分配公平性和程序公平性都會對工作壓力產生影響。

2.領導者的風格

一般來說，組織中從基層到高層的管理者如果採用的是命令式或任務導向型的管理風格，就容易導致成員的緊張、恐懼和焦慮情緒。由於管理者對成員控制過於嚴格，並經常嚴厲批評和指責那些達不到工作要求的成員，會使這些成員時時刻刻處於壓力的包圍之中而無法自拔。這種壓力對組織的發展具有明顯的消極作用，如果長此以往這種壓力都得不到正常的宣泄，就容易導致個別成員走極端。

3.組織中的人際關係

人際交往產生的人與人之間的關係是組織中的主要壓力來源。良好的人際關係可以促進個人和組織目標的實現，而不良的人際關係就會使成員產生相當的壓力感。這對於那些社交需要較高的員工來說，更是如此。例如，在一個充滿壓力的環境中，和一個有信心、有能力、可依賴的工作夥伴在一起，會使周圍的其他人也和他表現得一樣自信，如果他缺席的話，就容易使其他同事產生急躁不安感，而降低處理壓力的能力。又如，員工在組織中受重視的程度，也會影響員工的工作壓力，那些得不到重視的員工容易導致壓力，但那些過於受到關注的明星型人物也容易導致壓力。

研究表明，在工作中缺乏支持和資源也會導致工作壓力，上級、同事的支持，以及組織支持感知都會對工作壓力產生影響。

4.社會關係網絡

組織中的成員會充分利用社會關係網絡來獲得各種訊息。有些人消息靈通，八面玲瓏，表現出明顯的優勢，而有些人則孤陋寡聞，訊息匱乏，表現出明顯的劣勢，漸漸地這些人就會產生較多的孤獨感和自卑感。

（三）工作壓力源

工作壓力源一般包括工作負荷、角色衝突和工作特性等方面。

1.工作負荷

工作負荷表現在：工作數量要求、工作複雜性要求和工作時間要求等方面。從工作數量要求來看，需要在一定時間內完成的工作任務量，是否超過了員工的承受能力範圍；從工作複雜性要求來看，工作任務的複雜性與高技能要求需要投入的精力，是否超出員工力所能及的範圍；從工作時間要求來看，是否超過了合理的時間範圍。

工作時間過長是造成職業枯竭的重要原因（見圖9-2）。所謂的職業枯竭就是由於巨大的工作壓力最後導致情緒暴躁、憤世嫉俗，以及工作效率低下。

職業枯竭和工作時間的關係：

——高情緒耗竭
——高憤世忌俗
——低工作效能感

| 37.5以下 | 37.5—
42.5 | 42.5—
47.5 | 47.5—
57.5 | 52.5—
57.5 | 57.5—
62.5 | 62.5以上 |

圖9-2 職業枯竭與工作時間的關係

圖9-2中的數據表示一週的工作時間，從37個小時到62.5個小時。紅線表示情緒消耗曲線，黃線表示情緒憤怒曲線，綠線表示工作效能曲線。我們看到，隨著一週的工作時間不斷延長，情緒越來越激烈，脾氣越來越大，而工作效率卻越來越低。它的臨界點是60個小時，也就是說如果每天工作達到12個小時就危險了，就有可能面臨職業枯竭。而且職業枯竭有著一個非常顯著的特點，一旦出現了職業枯竭的情況，在醫學上就認為是「難以干預」。所謂「難以干預」就是很難用正常的辦法讓你回覆到原來的工作效能之中，讓你的工作能力徹底喪失。

2.角色衝突

在一個缺乏溝通的組織環境中，組織成員經常會由於對工作目標、工作預期、上司對自己的評價等問題存在不確定感而感到茫然，即角色衝突。角色衝突會使人感到無所適從，或即使使出渾身解數仍然無法令人滿意。角色預期不清楚，員工不知道該做些什麼時，就會產生模糊感，角色模糊常會使員工產生不安與困惑。管理

者經常遇到的一些角色衝突會導致角色壓力，從而直接導致工作壓力的上升（見表9-3）。

表9-3 管理者所面臨的幾種典型的角色壓力

1.角色模糊	工作責任不明確
2.角色轉換	管理者在一個場景下是領導，在另一個場景下是下屬
3.預期出錯	主管對上司的預期出錯，不知道期望是什麼
4.不現實的期望	管理者被要求做不可能的事，比如沒有足夠的資源，沒有足夠的時間等
5.困難的選擇	管理者被要求作出對下屬不利的抉擇，例如解僱或降職
6.失敗	預期效果沒有達到
7.下屬的失敗	下屬令管理者失望
8.超負荷的工作	在同一時間處理三個緊急事件

3.工作特性

有些工作從其特性和環境來看，會直接導致工作壓力。例如，對於一個餐飲連鎖企業來說，一味地追求顧客的特殊需要而不考慮企業員工的實際工作情況，往往會制定出一些幾乎無法達到的標準。在旅遊企業中，工作任務的性質差異會因為個體偏好的不同而導致工作壓力。對於一部分員工來說，他們習慣於從事常規性工作，不喜歡或懼怕具有挑戰性的工作；對於另一部分員工而言，卻願意接受風險性或難度比較大的工作以體現自身價值，平淡的工作會讓他們感覺枯燥，從而失去對工作的熱情；而對多數員工來說，一份好的工作應該是既要豐富多彩又要保持適度的挑戰性。

（四）個體壓力源

個體特徵因素不如工作特徵因素變量對工作壓力的關聯度大，這也表明工作壓力更是一個社會現象，而不僅僅是個人問題。由於每個人的個性、經歷和能力不同，員工對待工作壓力的態度以及他們處理工作壓力的方式不同。這取決於多種因素，包括對環境的感知、過去的經驗、壓力與績效的關係、個性差異、生活經歷和溝通

能力等。

員工的年齡、性別、婚姻狀況、教育程度等人口統計學變量被證明與工作壓力有關。近期國內的一項研究表明：工作壓力與年齡呈現負相關的趨勢；中國文化背景下，女性職員的職業枯竭程度要高於男性；在教育程度上，本科學歷的職員職業枯竭程度高。美國一項涉及婚姻狀況的研究表明：未婚者的枯竭得分更高，而單身者比離婚者高。

一些涉及個性特徵的研究表明，低自尊、外控型、神經質、A型性格、感覺型以及逃避型應激策略的人表現出較高的職業枯竭。季爾拉（Zellar）等的研究考察了五大個性中的外向性、合群相容性維度和神經質，得到個性特徵主要透過影響情緒性社會支持感知而影響職業枯竭的狀況：外向性得分高的人更易受到情緒性社會支持；合群相容性則與非工作相關內容、正向內容以及換位思考式談話內容相關；而神經質可預測負性主題的談話內容。

（五）職業發展壓力源

在圖9-1所示的調查數據中，職業發展以37%的得票率排在了首位。這也說明，當今人們更多地不是為了工作而工作，而是在為考慮生存而工作的同時，更多地關注到了目前所從事的工作是否有利於個人的職業發展。這也成為上述壓力源中最為本質的東西，尤其對處於成長期的年輕職員來說更為重要，這也是促使年輕人出現頻繁跳槽現象的主要原因。選擇一種自己所喜歡的職業，尋找一份自己稱心的工作，都與職業發展相關聯。

技術職稱晉升、職位提升、進修機會和榮譽等與職業發展相關的諸多因素，正被更多的人所關注。組織給予適度的競爭壓力，有利於員工的職業發展，但給予了過度的競爭壓力或職業發展機會缺失，就會給員工造成巨大壓力。這對知識密集度高的組織，如大學、醫院、研究所等職業發展對員工產生的壓力會更大。旅遊行業

的人才流動性較好，存在較多的職業發展機會的同時，也存在較多的競爭壓力。所以企業應該重視員工的職業生涯設計工作。

二、員工職業枯竭的識別

（一）職業枯竭的概念

職業枯竭也稱「工作倦怠」、「職業倦怠」，它是與工作相關的一系列症狀，通常認為是工作中的慢性情緒和人際壓力的延遲反映。

職業枯竭研究專家馬斯拉屈（Maslach）和傑克森（Jackson）最早用三維模型對職業枯竭概念進行了操作定義，他們認為職業枯竭是一種心理上的綜合徵，主要有三個方面的表現：情緒衰竭、人格解體以及個人成就感喪失。其中情緒衰竭是這一系列症狀的主要方面，它指一種過度付出感和情感資源的耗竭感。人格解體是指對他人消極、過分隔離、憤世嫉俗以及冷淡的態度和情緒。而自我成就感喪失是指自我效能感的降低，以及傾向於在工作方面對自己作出消極評價。雖然其他學者也提出一些操作定義，但關於職業枯竭的三維模型在國際上得到了廣泛的認可和檢驗。隨著研究的深入，這一概念的範圍也逐步被修正擴大適用於更廣的職業範圍，修正後的概念包括三個維度：衰竭、工作怠慢以及專業自我效能降低。其中衰竭被定義為心理資源的損耗，工作怠慢是指對自己的工作不關心和距離感，即工作懈怠。

與職業枯竭相對應的概念就是組織承諾。組織承諾在組織行為學中指的是組織成員的一種工作態度，是組織成員對特定的組織及其目標的認同，並且希望維持組織成員身份的一種心理現象。具體而言，組織承諾是指員工對自己所在企業在思想上、感情上和心理上的認同和投入，願意承擔作為企業的一員所涉及的各項責任和義

務，並以主人翁的責任感和事業心努力工作。

（二）職業枯竭危害

據有關調查，在全球導致員工喪失勞動能力的十大主要原因中，有5個是心理問題。中國企業中20%的員工受到心理問題的困擾。工作壓力過高、人際關係困難、家庭或婚姻生活失敗、缺乏自信心等種種心理問題，困擾著越來越多的員工，引發了眾多生理疾病，導致生活質量降低，甚至引發異常行為。員工心理困擾導致缺勤率和離職率增加，士氣、效率和服務質量下降，造成安全隱患，影響組織的績效，損害企業形象。正是由於上述壓力所導致的各種影響（如疾病、吸毒、酗酒、偏激行為）造成了許多社會問題，給公共服務部門增添了各種負擔。

我們看到現代職場人在使用各種方式給自己減壓。確實，壓力太大了，就像高壓鍋一樣，如果沒有減壓閥，最終就會爆炸。有學者認為，職業枯竭壓力造成的危害已經非常令人擔憂，我們把這種壓力的危害分成了四種：第一種最嚴重，有很多人猝死就是因為壓力，直接原因就是職業枯竭；第二種就是使人得病，病了便什麼也做不了了；第三種就是讓職業壽命縮短，實際上是發生了枯竭，不想再工作；第四種是使工作技巧下降。

（三）職業枯竭的識別

由工作特性和個體特性等綜合因素造成的表現在心理和生理上的職業枯竭，是有一個形成過程的。事實上，冰凍三尺，非一日之寒。如果我們能夠在職業枯竭產生危害之前就予以識別，遏制其發展，就可以防患於未然，大大減少人力、物力、財力的損失，避免對個體、群體、組織及社會造成無可挽回的影響。

觀察症狀和測定壓力兩種方法，來識別職業枯竭的性質和程度。

觀察症狀。並非單獨一個症狀就能鑑定職業枯竭的存在，因為不管有無職業枯竭人們同樣可能患有心臟疾病，同樣可能飲酒過量，但職業枯竭承受者的一個共同特徵就是「多種症狀並發」。這些症狀包括生理、情緒、行為和工作表現等方面。

測定壓力。職業枯竭的程度可以透過一定的壓力因素測量法加以測定。測定的對象不同（個體或團體），需要選擇的方法也有所不同。常見的方法有：環境壓力程度法、組織壓力程度法和個體壓力程度法。

最為簡單易用的方法，還是採用專家們設計的一系列壓力測量表。當然，在使用量表的同時，如果再結合上述的環境、組織和個體各方面的數據情況，加以綜合分析後得到的結果將會更加可靠。

閱讀資訊9-1

職業壓力應該怎樣舒緩

尹琳是一家民營公司的業務經理，7年來業績一直不錯，但近兩年，她感覺外部競爭越來越激烈，本公司家族式管理體制越來越顯落後，於是她感到做得很辛苦，儘管工作量沒有增加，但卻感覺工作壓力越來越大，一種說不清道不明的職業恐懼長時間地困擾著她，使她原本駕輕就熟的工作備感沉重。她採用的減壓辦法是到處出差，但是效果並不好。

諮詢師白玲分析，尹琳的職業壓力主要來自內心的恐懼：她擔心自己的老闆和企業失去原有的競爭能力；擔心企業失去奮鬥了多年才占據的行業地位；擔心自己失去理想的方向和動力。減壓首先要真實地面對內心世界，你需要看一看你擔心失去什麼：工作？職位？領導的重視？發展的機會？家人的信任？穩定感？你還需要看一看你可能失去的對你意味著什麼：是暫時還是長期的，是根本的還是局部的，是可以承受的還是無法承受的。白玲介紹，目前有關

職業壓力的諮詢量越來越多，特別是在職業經理人人群中，職業壓力問題普遍存在；而在大部分企業中，舒緩職業壓力的心理服務還是空白。

職業心理壓力比較突出的來源包括：業績要求、管理工作、學習發展、溝通、工作與生活協調等。

一些公司較早地開始關注職業壓力與心理方面的問題。通用電氣、IBM、思科、朗訊、可口可樂、三星等公司紛紛邀請培訓師在企業廣泛開展了此類培訓。目前，能夠為企業提供心理服務的機構只有屈指可數的幾家。心理服務主要包括兩個方面：心理培訓和EAP。

白玲提出職業壓力感的個人自救方案是：第一，看清楚職業壓力源來自哪裡。第二，重新打量自己的職業規劃，看是否具有一定的風險防範措施。很多人追求發展機會的時候會忽視其存在的巨大風險，而某些風險正好是自己的「軟肋」。第三，和不安全感「相處」，降低職業損耗。職業壓力將是現代人不得不面臨的一個問題，面臨職業壓力的時候，你可以強迫自己看清楚最壞的可能局面並勇敢地接受。安全感來自內在的實力，而實力是逐步積累的。

三、員工幫助計劃的實施

有效地應對工作壓力和預防職業枯竭的發生，對於個人與組織都有非常重要的意義。「員工幫助計劃」是目前被國內外企業普遍認可的模式。

（一）EAP的含義

員工幫助計劃（Employee Assisstance Program，EAP）是由組織

（如企業、政府部門、軍隊等）為其成員設置的一項系統的、長期的援助和福利計劃。透過專業人員對組織成員的診斷、建議和對組織成員及其家屬的專業指導、培訓和諮詢，旨在幫助解決組織成員及其家屬的心理和行為問題，以維護組織成員的心理健康，提高其工作績效，並改善組織管理。EAP是職業壓力與心理問題的整體解決方案，包括職業壓力與心理的調查分析、組織管理建議、宣傳教育、心理培訓和心理諮詢四級服務模式。EAP也是人力資源（HR）部門應對快速發展和變革帶來不穩定因素的有效助手，它能夠幫助企業更好地應對業務重組、併購、裁員等組織變革和心理危機。

（二）EAP的歷史

根據易普斯企業諮詢服務中心的調查：西方企業把員工幫助計劃（EAP）作為建立員工心理支持和干預系統、幫助員工解決變革中各種心理問題，及應對由此引發的危機事件的一種有效途徑，並且取得了廣泛認可。

EAP最早起源於20世紀初的美國。當時美國的一些企業注意到員工的酗酒、吸毒和其他一些藥物濫用問題影響到員工和企業的績效。這時的人們已經開始把這些問題看成是疾病，而不是精神或道德問題，於是其中有的企業建立了一些項目，聘請專家幫助員工解決這些個人問題。這就是員工幫助計劃的開始。

自1980年代以來，EAP得到了蓬勃的發展，不僅在美國，而且在英國、加拿大等其他歐美發達國家都有長足的發展和廣泛的應用。《財富》 500 強中，有90%以上的企業建立了EAP項目，以處理裁員期間的溝通壓力、心理恐慌和被裁員工的應激狀態。EAP從組織和員工個人兩方面為企業帶來收益：組織方面即降低企業運營成本，提高生產效率；員工個人方面即提高個人工作與生活質量，促進心理健康。EAP能改善員工的職業心理健康狀況，給企業帶來

巨大的收益。

如今，EAP已經發展成一種綜合性的服務，其內容包括壓力管理、職業心理健康、裁員心理危機、災難性事件、職業生涯發展、健康生活方式、法律糾紛、理財問題、飲食習慣、減肥等各個方面，全面幫助員工解決個人問題。解決這些問題的核心目的在於使員工在紛繁複雜的個人問題中得到解脫，管理和減輕員工的壓力，維護其心理健康。

據統計，目前在美國有1/4 以上的企業員工常年享受著EAP服務，大多數員工超過500人的企業目前已有EAP，員工人數在100～490的企業70%以上也有EAP，並且這個數字正在不斷增加。

<div align="center">閱讀資訊9-2</div>

EAP項目

EAP項目。該項目首先採用問卷、訪談等方法調查了企業員工的心理狀況，包括：工作壓力、心理健康、工作滿意度、自我接納、人際關係等內容。透過調查，組織對員工的心理有了全面深入的瞭解，也發現企業經營管理中存在的一些問題。針對這些問題，項目組再提出相關的組織管理建議，並開展大量的宣傳和培訓活動，宣傳心理健康知識，增強對心理問題的關注；提供單獨的諮詢服務，開展各種專題的小組諮詢，如：壓力小組、工作與生活協調小組、成長小組等，還開通了電話諮詢。此外，還專門針對管理者進行了培訓，幫助管理者改變管理風格，從「命令、懲戒」式管理轉向建設性幫助和支持員工解決問題的管理風格。項目還建立了良好的反饋機制，定期將培訓、諮詢中發現的與組織管理相關的問題反饋給管理者，以幫助改進管理績效。

（三）EAP的實施

有專家指出，在企業邁向國際化的征途上和充分市場化的進程

中，員工心理支持和干預系統的建立已迫在眉睫，而員工幫助計劃給我們提供了更多可以借鑑的模式和經驗。當然，EAP不應當也不可能像國外一樣，僅僅只是解決具體的個人問題，而是應當從組織的視野更加全面地思考和設計，從企業心理狀況的調查研究入手，重視對員工的宣傳教育及有針對性的心理培訓，重視對組織管理改進的建議，而心理諮詢和治療則是最後的、被動的步驟。企業的EAP模式必須是全面的，應當包括發現、預防和解決問題的整個過程，要制定出適合企業和社會具體情況的整體解決方案，要能夠真正解決企業的心理和個人問題，成為企業管理至關重要的輔助手段或組成部分。

在實施EAP時，外優秀企業的做法是：

第一，進行專業的員工職業心理健康問題評估。由專業人員採用專業的心理健康評估方法評估員工心理生活質量現狀，及導致問題產生的原因。

第二，做好職業心理健康宣傳。利用海報、自助卡、健康知識講座等多種形式樹立員工對心理健康的正確認識，鼓勵員工遇到心理困擾問題時積極尋求幫助。

第三，對工作環境的設計與改善。一方面，改善工作硬環境——物理環境；另一方面，透過組織結構變革、領導力培訓、團隊建設、工作輪換、員工生涯規劃等手段改善工作的軟環境，在企業內部建立支持性的工作環境，豐富員工的工作內容，指明員工的發展方向，消除問題的誘因。

第四，開展員工和管理者培訓。透過壓力管理、挫折應對、保持積極情緒、諮詢式的管理者等一系列培訓，幫助員工掌握提高心理素質的基本方法，增強對心理問題的抵抗力。管理者掌握員工心理管理的技術，能在員工出現心理困擾問題時，很快找到適當的解決方法。

第五，組織多種形式的員工心理諮詢。對於受心理問題困擾的員工，提供諮詢熱線、網上諮詢、團體輔導、個人面詢等豐富的形式，充分解決員工心理困擾問題。

對EAP的反饋檢驗分為兩個方面：硬性指標和軟性指標。硬性指標包括：生產率、銷售額、產品質量、總產值、缺勤率、管理時間、員工賠償、招聘及培訓費用等；軟性指標包括：人際衝突、溝通關係、員工士氣、工作滿意度、員工忠誠度、組織氣氛等。

透過改善員工的職業心理健康狀況，EAP能給企業帶來巨大的經濟效益，美國的一項研究表明，企業為EAP 投入1 美元，可為企業節省運營成本5 美元到16美元。

第三節　旅遊企業員工的健康標準與心理保健

旅遊行業是生產健康快樂產品的行業，旅遊企業員工是否具有健康的身心和快樂的情緒將直接決定企業服務產品的質量。本章的第一、二節從管理心理學的角度分別研究了員工動機激勵和員工壓力緩解方面的問題，本節將從心理衛生角度進一步研究員工心理健康問題。

一、員工的健康標準

現代化的指標不僅僅有經濟指標、科技指標，還必須有其他指標，如制度的現代化、人的思想觀念的現代化、人的精神狀態的現代化等。現代化首先是人的現代化，那才是最本質的東西。長期以來，我們的員工培訓過於強調了為經濟服務的一面，而忽視了為人

本身服務的一面，即重視了技能標準而忽視了健康標準。

（一）健康及標準

長期以來，「沒有病痛和不適，就是健康」這種「無病即健康」的傳統觀念一直為許多人所持有，並影響到醫療保健和衛生策略的建設。隨著社會文明程度的不斷提高，健康已不斷地被賦予了新的含義。

1948年，世界衛生組織（WHO）成立時，在憲章中把健康定義為：「健康乃是一種生理、心理和社會適應的完滿（well-being）狀態，而不僅僅是沒有疾病和虛弱的狀態。」接著，又具體提出了健康的標準是，除了眾所周知的沒有病理改變和機能障礙外，還應該具有：

（1）有充沛的精力，能從容不迫地負擔日常工作和生活，而不感到疲勞和緊張；

（2）積極樂觀，勇敢承擔責任，心胸開闊；

（3）精神飽滿，情緒穩定，善於休息，睡眠良好；

（4）自我控制能力強，善於排除干擾；

（5）應變能力強，能適應外界環境的變化；

（6）體重得當，身材勻稱；

（7）眼睛炯炯有神，善於觀察；

（8）牙齒清潔，無空洞，無痛感，無出血現象；

（9）頭髮光澤，無頭屑；

（10）肌肉和皮膚富有彈性，步態輕鬆自如。

1989年，聯合國世界衛生組織又對健康下了新的定義，即：「健康不僅是沒有疾病，而且包括軀體健康、心理健康、社會適應

339

良好和道德健康。」當個體在這幾方面都健全時，才算是真正的健康者。

現代健康標準應包括四個層次：

（1）生理健康：這是健康的基礎，指人體結構完整，生理功能正常；

（2）心理健康：具有同情心與愛心，情緒穩定，具有責任心和自信心，熱愛生活，和睦相處，善於交往，有較強的社會適應能力，知足常樂；

（3）道德健康：最高標準是無私奉獻，最低標準是不損害他人。不健康標準是損人利己或損人不利己；

（4）社會適應健康：是指不同時間內在不同職位上時各種角色的適應情況。適應良好是指能勝任各種角色，適應不良是指缺乏角色意識（如在單位是好工作人員，在家不一定是好父親或好母親）。

（二）心理健康及標準

雖然心理健康與生理健康一樣，都是健康不可分割的部分，但是心理健康的標準並不像生理健康那樣具體、明確。心理健康與否、正常與否的界限是相對的，正常與異常是一個連續體的兩端，它們之間沒有絕對的分界線。

1946年，第三屆國際心理衛生大會為心理健康下的定義：「所謂心理健康是指在身體、智慧以及情感上與他人的心理健康不矛盾的範圍內，將個人心境發展成最佳狀態。」還具體指出心理健康的標誌是：

（1）身體、智力、情緒十分調和；

（2）適應環境，人際關係中彼此能謙讓；

（3）有幸福感；

（4）在工作和職業中能充分發揮自己的能力，過有效的生活。

美國心理學家馬斯洛（A.Maslow）和密特爾曼（Mittelman）提出10條被認為是經典的心理健康標準：

（1）有充分的自我安全感；

（2）能充分瞭解自己，並能恰當估價自己的能力；

（3）生活的理想切合實際；

（4）不脫離周圍現實環境；

（5）能保持人格的完整與和諧；

（6）善於從經驗中學習；

（7）能保持良好的人際關係；

（8）能適度地宣泄情緒和控制情緒；

（9）在符合團體要求的前提下，能有限度地發揮個性；

（10）在不違背社會規範的前提下，能適當地滿足個人的基本要求。

二、員工的心理保健

（一）完善自我意識

自我意識是人對自己以及自己與周圍世界關係的認識，是人的意識發展的高級階段。自我意識是人格的重要組成部分，在人格中起著調節和控制作用。從表現形式上看，自我認識、自我體驗和自我調節，這三種表現形式的有機結合和完整統一，就成為一個人的

自我意識。

　　一般來說，自我意識能積極統一的，則往往心情舒暢，目標明確，努力進取，容易成功；自我意識消極統一的，無論是自我否定型還是自我擴張型，都不會為實現理想自我而踏實地努力，因此理想自我最終都難以實現，很難有所作為；自我意識無法統一的，則往往內心苦悶，心事重重，無所適從。

　　完善自我意識，就是提高獨立感、自尊心、自信心、好勝心等心理素質，消除自卑、自負、自我中心、從眾心理和逆反心理等不健康的心理因素。完善自我意識應該從正確認識自我、積極接納自我和有效調節自我入手。健全自我的過程，也是一個塑造自我、超越自我的過程。

　　（二）培養優良情緒

　　情緒是由特殊的主觀體驗、獨特的生理基礎和外部表現形式三個要素構成的。情緒是否優良可以透過情商（EQ）得以表示。旅遊企業員工需要有較好的情商，良好的情商表現為：自我激勵，百折不撓；控制衝動，延遲享受；調適情緒，不讓焦慮煩惱干擾理性思維；善解人意，充滿希望。

　　智商（IQ）可以幫你找到工作，而情商可以幫你獲得提升。

　　情緒測量常用的評定量表有：漢密爾頓抑鬱評定表（HAMD）、漢密爾頓焦慮評定表（HAMA）　、自我評定的Zung抑鬱自評量表（SDS）和Zung焦慮評定表（SAS）。

　　要學會克服不良的情緒，學會保持良好的情緒。只要我們有一雙善於發現快樂的眼睛、一顆感受快樂的心靈，養成快樂的習慣，快樂就會伴隨我們一生。

　　（三）鍛鍊意志品質

如果說情緒會明顯地影響人的健康的話，那麼意志將直接制約人的成功。

不良的意志品質一般表現為：缺乏主見、固執己見、感情用事、優柔寡斷、惰性心理、網絡依戀、缺乏恆心和膽怯軟弱等。鍛鍊意志品質的途徑有：樹立理想，確立目標；自我修養，自我激勵；優化個性，體育鍛鍊；改進認知，改善情緒；克服缺陷，養成習慣。

（四）塑造健全人格

人格主要由個性傾向性、個性心理特徵和自我意識三個部分組成。塑造健全人格首先就是要做氣質的主人，即能瞭解自己和他人的氣質，善於調節和利用氣質。其次是克服性格缺陷，培養良好的行為習慣，如克服魯莽、急躁、悲觀、害羞、猜疑、狹隘、拖拉等不良性格特徵。

（五）講究人際交往心理衛生

旅遊行業是與人打交道的行業，講究人際交往心理衛生十分重要。人與人交往是一個互動、互利、互助、互惠的過程，若要取得很好的交往效果，除了遵循一般的人際交往規律外，交往雙方還必須遵循一定的交往原則：真誠原則、尊重原則、平等原則、寬容原則和角色互換原則等。要克服交往平淡、不善交往、不敢交往、不易交往、不當交往、不良交往和不願交往等人際交往障礙。要學會人際交往的心理調適，增強人際魅力。有人說得好：「一個女人只有透過一種方式才能是美麗的，但是她可以透過10萬種方式使自己變得可愛。」「人不是因為美麗而可愛，而是因為可愛而美麗。」

閱讀資訊9-3

心理健康十法

1.返老還童法：常回憶童年趣事，拜訪青少年時的朋友，這樣故地重遊，舊事重提，彷彿你又回到童稚時代。

2.精神勝利法：要不服輸，保持旺盛精力，遇到挫折失敗不灰心喪氣，從精神上到行動上要戰勝它。

3.騰雲駕霧法：讀書、看電影、看電視或聽人講話，要專心致志並隨之騰雲駕霧似的將思維擴展開去。

4.異想天開法：極力把自己想像成是實踐者，擺脫觀賞者的地位，做主人，莫做客人。

5.投機取巧法：每天要儘量省時、省力、節約，想出新的辦法解決各類問題。

6.貪得無厭法：對知識的獲取永遠不要滿足，每天的計劃要排滿，使自己的生活充實豐富。

7.到處伸手法：廣交朋友，樂為大家辦好事，做一個社交家、外交家。

8.眾采博集法：要有廣泛的興趣，喜歡釣魚、養花、書法、繪畫以及收藏各種物品等。

9.平心靜氣法：遇到不愉快、生氣的事，不要發脾氣或急於行事，先平心靜氣10分鐘。

10.見異思遷法：對新鮮的、奇特的、未知的事，要喜歡它、接近它、研究它、掌握它。

三、員工的心理治療

心理疾病應該重在預防，即平時要加強心理保健，但如果得了心理疾病就要及時治療。

（一）心理疾病的概念

心理疾病又稱精神疾病，是一類以精神活動失調或紊亂為主要表現的疾病。它包括精神病、神經症、人格障礙、性變態以及精神發育遲滯等。

人們經常將神經病與精神病的概念混淆在一起，事實上這是兩類不同的疾病，都是心理疾病中的一種。神經病是神經系統的疾病，是由於感染、中毒、外傷、腫瘤、血管病變、退行性病變或先天發育異常等原因引起的神經系統（包括腦、脊髓和周圍神經）及其附屬結構（如腦膜、腦血管、肌肉等）疾病。大多數神經病都有神經組織形態的病理性改變。常見的神經病有腦血管疾病、癲癇、中風、腦瘤、坐骨神經痛等。精神病是心理疾病中最嚴重的一類，它是精神功能受損程度已達到自知力嚴重缺失，不能應付日常生活要求或保持對現實恰當的接觸。

目前心理疾病在疾病的排名中占了首位。從1950年代到90年代初，重型精神病率從1.3%～2.5%上升到了12%。最近的10年，重型精神病率呈現出加速上升的趨勢，被稱之為「文明病」，如網絡型的心理障礙等。現代化像一把雙刃劍，在帶來文明的同時，也帶來了目前心態的某些不良現象，如功利化、物慾化、冷漠化、個人化、粗俗化和無責任化等。

（二）心理疾病的治療

其實，心理疾病也是一種病，和許多軀體疾病一樣危害著人的健康。心理疾病患者同樣需要得到人們的理解和關愛，人們應以科學的態度對待心理疾病及其患者。

全社會都要關愛心理疾病患者，要加強心理衛生的宣傳及普及工作，使更多的人「消除偏見，勇於關愛」。科學對待心理疾病，包括正確認識心理疾病、正確對待自己的心理疾病、正確對待周圍

的心理疾病患者。掌握科學的知識，採取健康的態度，將利己利人。如何科學對待心理疾病患者，也是個體和社會文明程度的反映。

當然，心理疾病需要及時發現、及時治療，需要專家的指導與干預。

四、員工的職業選擇

職業選擇是人生的重大課題，事關人的潛能開發和自我實現，是幸福生活的重要組成部分。人們在選擇適合自己的職業時，在對自己的生涯做規劃時，既要考慮自己所學的專業和社會需求，也要對自己的興趣、價值觀、氣質、個性和能力及其相宜的職業有充分的瞭解，這樣才能做出適合自己的職業選擇。生涯發展理論認為，重要的不是選擇最好的職業，而是選擇最適合自己的職業。

人們可以透過心理測試（專家提供的一系列心理量表），瞭解到自己的興趣、氣質、個性和能力等方面的條件。在此基礎上，再參考以下幾個方面就可以初步瞭解到自己所適合的職業。

（一）興趣與職業

興趣是人才的起點，人若能從事與自己興趣相符的職業，就會有許多滿足和樂趣，而若從事與自己興趣不符的職業，則會增添許多苦悶與煩惱。以下是有人根據《加拿大職業分類詞典》整理成的資訊，可供選擇職業時參考。

興趣類型（1）：願與事物打交道。這類人喜歡同具體事物打交道，而不喜歡與人打交道。相應的職業諸如製圖設計、工程技術、建築、機器製造、會計等。

興趣類型（2）：願與人接觸。這類人喜歡與人交往，對銷

售、採訪、傳送訊息一類的活動感興趣。相應的職業如記者、推銷員、導遊、服務員、教師、公務員等。

　　興趣類型（3）：願做有規律的工作。這類人喜歡常規的、有規則的活動，習慣於在預選安排好的程序下工作。相應的職業如郵件分類、圖書管理、檔案管理、辦公室工作、打字、統計等。

　　興趣類型（4）：願做領導和組織工作。這類人喜歡掌握一些事情，希望受到眾人尊敬和獲得聲望，他們在企事業單位中起著重要作用。相應的職業如行政人員、企業管理幹部、學校輔導員等。

　　興趣類型（5）：喜歡從事社會福利和助人工作。這類人樂意幫助別人，他們試圖改善他人的狀況，幫助他人排憂解難。相應的職業如律師、諮詢師、科技推廣人員、醫生、護士等。

　　興趣類型（6）：喜歡研究人的行為。這類人對人的行為舉止和心理狀態感興趣，喜歡談論人的問題。相應的職業大都是研究人、管理人的工作，如心理學、政治學、人類學等研究工作以及教育、管理工作。

　　興趣類型（7）：喜歡從事科學技術事業。這類人對分析的、推理的、測試的活動感興趣，擅長於理論分析，喜歡獨立地解決問題，也喜歡透過試驗作出新發明。相應的職業如生物、化學、工程學、物理學、地質學等工作。

　　興趣類型（8）：喜歡抽象的創造性工作。這類人對需要想像力和創造力的工作感興趣，大都喜歡獨立地工作，對自己的學識和才能頗為自信。樂於解決抽象的問題，而且急於瞭解周圍的世界。相應的職業大都是科學的研究工作和實驗室工作，如社會調查、經濟分析、各類科學研究工作、化驗、新產品開發等。

　　興趣類型（9）：喜歡操作機器的技術工作。這類人對運用一定的技術、操作各種機械、製造新產品或完成其他任務感興趣。他

們喜歡使用工具，特別是喜歡大型的、馬力強的先進的機器；喜歡具體的東西，而不喜歡抽象的東西。相應的職業如飛行員、駕駛員、機械製造、建築、石油、煤炭開採等。

興趣類型（10）：喜歡具體的工作。這類人喜歡很快看到自己的勞動成果，願從事製作看得見、摸得著的產品的工作，並從完成的產品中得到滿足。相應的職業如室內裝修、園林、美容、理髮、手工製作、機械維修、廚師等。

需要說明的是，一個人對某一特定職業感興趣，並不意味著他能幹好這一工作，因為還有其他一些因素需要考慮。但如果某人對某種職業不感興趣，那麼幹好這種工作的希望就小了。

（二）氣質與職業

氣質無好壞、善惡之分，每一種氣質都有其積極的一面，也有其消極的一面。氣質本身並不能決定一個人職業成就和社會貢獻的大小，每一種職業領域都可以找到各種不同氣質類型的代表，同一氣質的人在不同的職業部門都能作出突出的貢獻。有人研究，俄國著名文學家普希金、赫爾岑、克雷洛夫、果戈理分別屬膽汁質、多血質、黏液質和抑鬱質，但他們在文學領域都取得了傑出成就。

然而，應該承認氣質會影響活動的性質和效率，某些氣質特徵能為一個人從事某種職業活動提供有利條件。以下介紹氣質四種類型與職業的關係。

1.膽汁質

膽汁質的人精力充沛，態度直爽，能以極大的熱情投入工作，但易暴躁，在精力殆盡時便失去信心。他們喜歡不斷有新活動，喜歡熱鬧。對他們來說，工作不斷變換、環境不斷變化並不成為壓力。所以，他們可以成為出色的導遊、推銷員、節目主持人、演講者、外事接待人員、演員、監督員等。他們適應於喧鬧、嘈雜的工

作環境，而對於需要坐冷板凳、細心檢查的工作則難以勝任，或容易煩躁。

2.多血質

多血質的人情緒豐富，工作能力較強，容易適應新的環境，但注意力不穩定，興趣容易轉移。對他們來說，適宜的工作有外交工作、管理工作、公關人員、駕駛員、醫生、律師、運動員、冒險家、新聞記者、演員、軍官、士兵、偵探員、幹警等，但他們不適宜做過細的工作，單調機械的工作也難以勝任。

3.黏液質

黏液質的人容易養成自制、鎮靜、安靜、不急躁的品質但也容易對周圍事物冷淡，不夠靈活。外科醫生、法官、管理人員、保育員、話務員、會計、播音員、調解員等是他們適應的工作。變化快，需要靈活的工作易使他們感到壓力。

4.抑鬱質

抑鬱質的人工作忍受能力不足，容易感到疲勞，容易產生慌張失措的情緒，但情感比較細膩，做事審慎小心，觀察力敏銳，善於察覺別人不易察覺的微小事物。對他們來說，膽汁質氣質適宜的工作他們幾乎都無法承擔，膽汁質無法勝任的工作他們倒恰到好處。如研究人員、機要秘書、圖書管理人員、化驗員、雕刻工作者、校對、打字、排版、檢察員、登錄員、保管員都是他們理想的工作。

（三）個性與職業

個性特徵對於未來的事業的影響也很大。下面根據霍蘭德的職業理論，把人的個性類型及其相宜的職業選擇作分析，可供職業選擇時參考。

1.現實型人

習慣於尋求現實的奮鬥目標，喜歡做具體的工作，既喜歡操作工具和機器，又喜歡和人交往，容易適應客觀環境。對於現實型的人，可從事各種技能性工作和一般性社會工作。

2.社會型人

對社會現象、人際關係感興趣，習慣於利用人與人之間的關係，一般情況下，比較隨和，容易和他人相處。對於社會型人，可從事社會工作，如公關、諮詢、調解、社會福利、教育和組織管理等方面的工作。

3.智慧型人

習慣於利用智慧、詞、符號和概念等進行工作，適合於具有抽象思維和創造能力的工作環境及任務。對於智慧型人，可從事科學研究設計和寫作、教育等方面的工作。

4.常規型人

習慣選擇傳統的社會承認的工作目標及任務，通常適合於對許多訊息、問題進行綜合處理。對於常規型人，可從事各類行政工作及統計管理等方面的工作。

5.事業型人

習慣於選擇那些具有開拓性、冒險性的工作任務，通常具有敏捷的頭腦，渴望用自己的觀點說服他人。對於事業型人，可從事政治、外交、企業管理等方面的工作。

6.藝術型人

習慣於運用感情、想像來欣賞、理解或創造。一般來說，他們都具有較好的天賦。對於藝術型人，可以從事文學、藝術、美術、音樂等方面的工作。

表9-4 霍蘭德的人格類型與職業範例

類　型	人格特點	職業範例
現實型：喜歡從事技術活動、體力活動	靦腆，誠實，有耐心，情緒穩定，順從，實際	機械操作師、裝配工、農民
研究型：喜歡思考、從事組織和理解的腦力活動	善於分析，創新，喜探索，善於獨立思考	生物學家、經濟學家、數學家、新聞撰稿人
社會型：喜交往、樂於助人	喜社交，友善，合群，善解人意	社會工作者、教師、諮詢人員、臨床心理學家
傳統型：照章辦事，喜從事有條有理、任務明確的活動	服從，講究效率，缺乏想像力，缺乏靈活性	會計、公司部門經理、銀行出納、檔案保管員
企業型：喜歡說服別人、影響別人、獲取權力	自信，進取，精少充沛，盛氣凌人	律師、房地產經紀人、公關專業人員、小型商場經理
藝術型：喜歡模糊的、無秩序的活動，有創造性的表達能力	富於想像力，無序、雜亂，理想化，情緒化，不實際	畫家、音樂家、作家、室內裝飾家

（四）能力與職業

職業能力是人從事某些職業所具有的能力，職業能力的高低將直接影響成就的大小、事業的成敗。

不同的職業有不同的能力要求。比如教師職業，以往強調教師的品德、知識水平和教育水平，而今發現，想要成為一名稱職的教師，還需要一些特殊的能力，如語言表達能力，組織能力，與學生、家長、同事、領導各方面溝通、相處的能力，有幽默感、感染力，等等。有些人不能成為一名合格的教師，因為他不具備教師所應具備的能力，但他卻能成為一名出色的科學研究人員或管理人員。有些人則反之。

知識多、學歷高不一定能力強。如大學生應正確評價自己的能力，切不能把學習成績作為評價能力高低的唯一尺度。

總之，人們儘量選擇與自己的興趣、專長、個性、能力相匹配的職業，是至關重要的，因為只有這樣才能人盡其才，才能愉快地工作，不會因無法適應而自卑焦慮，也不會因無法施展才幹而苦悶、消沉。此外，你若對某一職業有興趣，那就要早些有意識地培養相應的能力，調整、完善自己的個性以適應職業發展的需要，為

事業打下良好的基礎。

　　馬克思說過：「在選擇職業時，我們應遵循的主要指針是人類的幸福和自身的完美。」不僅職業選擇如此，乃至整個生涯規劃，都應如此。這也正是員工心理健康教育所致力的最終目標。

本章小結

　　心理學家和管理學家從不同角度提出了多種動機理論模型：把引起工作滿意的因素稱為激勵因素，而把引起工作不滿意的因素稱為保健因素，簡稱為雙因素理論；期望理論認為，動機強度取決於價效、期望值和工具性；公平理論認為人們總是要先思考自己所得與付出的比率，然後將自己的所得及付出與他人進行比較。激勵可以分為外在性激勵和內在性激勵，管理者可以透過一系列管理手段，使激勵的作用得以充分發揮。

　　壓力源是指導致壓力反應的情境、刺激、活動等。壓力源的形式有多種多樣，主要有環境壓力源、組織壓力源、工作壓力源、個體壓力源和職業發展壓力源等。職業枯竭是一種心理上的綜合徵，主要有情緒衰竭、人格解體以及個人成就感喪失等表現，它對個體、群體、組織及社會造成的危害巨大，通常可以採用觀察症狀和測定壓力的方法來識別職業枯竭的性質和程度。EAP是職業壓力與心理問題的整體解決方案，包括職業壓力與心理的調查分析、組織管理建議、宣傳教育、心理培訓和心理諮詢四級服務模式，如今的EAP已經發展成一種綜合性的服務。

　　健康不僅是沒有疾病，而且包括軀體健康、心理健康、社會適應良好和道德健康。所謂心理健康是指在身體、智慧以及情感上與他人的心理健康不矛盾的範圍內，將個人心境發展成最佳狀態。現代的心理健康標準得到不斷完善。員工的心理保健的途徑有：完善

自我意識、培養優良情緒、鍛鍊意志品質、塑造健全人格、講究人際交往心理衛生等。人們在選擇適合自己的職業時,既要考慮自己所學的專業和社會需求,也要對自己的興趣、價值觀、氣質、個性和能力及其相宜的職業有充分的瞭解,這樣才能做出適合自己的職業選擇。

思考與練習

1.雙因素理論的基本觀點是什麼?對管理工作有什麼啟示?

2.什麼是職業枯竭?職業枯竭有何危害?

3.什麼是EAP?

4.結合你的職業,談談你是如何理解心理健康標準的。

案例分析

章雷鳴糟糕的一天

章雷鳴住在郊區,上班地點在市區。他每天早上6:00必須起床,但今天晚了半個小時,所以根本就沒有時間吃早飯。他也早已忘了要給妻子買生日禮物,最後當要開車去上班時,他想起輪胎沒氣了,但充氣的地方要到7:30才開門。更糟糕的是路上嚴重交通堵塞,又一次耽擱了他。在公司,章雷鳴今天有很多事要做,他約見了一名新客戶,而且這筆生意談成與否對公司開拓新加坡市場至關重要。章雷鳴8:52才到達辦公室,他只有8分鐘時間來閱讀那位新加坡客戶的資料。8分鐘遠遠不夠,他最終花了15分鐘。當他奔向五樓的會議室時,又絆了一跤把腳踝扭了。事實上他已經沒有時間來考慮會不會是舊傷復發。當章雷鳴一瘸一拐踏入會議室的門

時，在場的每一個人已經等了他至少10分鐘了。他感到極度沮喪，因為這是一次向老闆展示他有處理大生意能力的絕好機會。儘管老闆沒說什麼，但章雷鳴可以感覺到老闆有些不高興。

接下來的一切都如一開始時一樣糟糕。他根本沒有時間去買禮物，也沒有時間去給輪胎充氣，回去還不得不面對失望的妻子。回到家後，他已經精疲力竭了，根本沒有胃口，到凌晨兩點才睡著。他不斷地回想起剛剛經歷過的一天……

分析題

1.請分析章雷鳴面對的壓力源。

2.請你給章雷鳴提幾點建議。

心理測驗9-1

哪種需要對你最為重要

指導語：把你對下列問題的反應作一個排列，將你認為最為重要或最為真實的反應列為5，其次列為4，依次類推，對你來說最不真實的反應列為1。

1.總的來說，一項工作對我最為重要的是：

A.薪水是否足夠滿足我的需要

B.是否提供建立夥伴關係或良好人際關係的機會

C.是否擁有良好的福利待遇，且工作安全

D.是否給我足夠的自由和展示自己的機會

E.是否根據我的業績提供晉升的機會

2.如果我打算辭去一項工作，很可能是因為：

A.這項工作很危險，比如沒有足夠的工作設備或安全設施很差

B.由於企業不景氣或籌措資金困難，因而能否繼續被聘用是個未知數

C.這是個被人瞧不起的職業

D.這項工作只能獨自一人來做，無法與其他人進行討論和溝通

E.對我來說，這項工作缺乏個人意義

3.對我來說，工作中最為重要的獎賞是：

A.來自於工作本身，即這是一項重要而具有挑戰性的工作

B.滿足人們從事工作的基本原因，如豐厚的工資、寬敞的居室以及其他經濟需求

C.提供了多種福利待遇，如醫療保險、旅遊休養假期、退休保障等

D.體現了我的能力，比如我所做的工作得到了承認，我知道自己是本公司或本專業中最優秀的工作者之一

E.來自於工作中的人際因素，也就是說，有結交朋友的機會或成為群體中重要一員

4.我的工作士氣受到下面因素的極大干擾：

A.前途不可預知

B.工作成績相同，但其他人得到了承認，我卻沒有

C.我的同事對我不友好或懷有敵意

D.我感到壓抑，無法發展自己

E.工作環境很差：沒有空調，停車不方便，空間和照明不充足，衛生設施太差

5.決定是否接受一項提升時，我最為關心的是：

A.這是否是一項讓人感到自豪的工作，並受人羨慕和尊敬

B.接受這項工作對我來說是否是場賭博，我失去的可能比得到的要多

C.經濟上的待遇是否令人滿意

D.我是否喜歡那些我將與之共事的新同事，並且能夠與他們和睦相處

E.我是否可以開拓新領域並做出更有創造性的工作

6.能發揮我最大潛力的工作是這樣的：

A.員工之間有種親情關係，大家相處很愉快

B.工作條件（包括設備、原資訊以及基礎設施）安全可靠

C.管理層善解人意，我的工作也很有保障，不太可能被解聘

D.我可以從個人價值被承認中感受到工作的回報

E.對我所做的成績能得到承認

7.如果我目前職位出現下面情況，我將考慮另換工作：

A.不能提供安全保障和福利待遇

B.不能提供學習和發展的機會

C.我所做的成績得不到承認

D.無法提供親密的人際交往

E.不能提供充分的經濟報酬

8.令我感到壓力最大的工作環境是：

A.與同事之間有嚴重的分歧

B.工作環境很不安全

C.上司喜怒無常、捉摸不定

D.不能充分展示自己

E.沒有人認可我的工作質量

9.我將接受一項新工作，如果

A.這項工作是對我潛力的考驗

B.這項工作能提供更豐厚的工資和良好的環境

C.工作有安全保障，且能長期提供多種福利待遇

D.新工作被其他人尊敬

E.可能與同事建立良好的人際關係

10.我將加班工作，如果：

A.工作具有挑戰性

B.我需要額外收入

C.我的同事們也加班加點

D.只有這樣才能保住我的工作

E.公司能承認我的貢獻

把你對每個問題的A、B、C、D和E的選擇的相應分數填入圖9-3 的對應項中，然後合計每一列的分數得到每種動機水平的總分（注意：評分表中的字母並不總是按字母順序排列的）。

結果解釋

5種動機水平如下：

水平Ⅰ——生理需要

水平Ⅱ——安全需要

水平Ⅲ——社會需要

水平Ⅳ——尊重需要

水平Ⅴ——自我實現需要

那些得分最高的需要是你在你的工作中識別出的最重要的需要。得分最低的需要表明已經得到較好的滿足或此時你不再強調它的重要性。

問題 1	A	C	B	E	D
問題 2	A	B	D	C	E
問題 3	B	C	E	D	A
問題 4	E	A	C	B	D
問題 5	C	B	D	A	E
問題 6	B	C	A	E	D
問題 7	E	A	D	C	B
問題 8	B	C	A	E	D
問題 9	B	C	E	D	A
問題 10	B	D	C	E	A
總分					
	Ⅰ	Ⅱ	Ⅲ	Ⅳ	Ⅴ

動機水平

圖9-3 動機水平得分

心理測驗9-2

壓力自我評估表

要想戰勝壓力，第一步要敢於承認壓力的存在，能夠認識自己所承受的壓力是減輕壓力的前提。請針對下列陳述，選擇一個與你的情況最為貼切的答案，進行自我評估測試。盡可能地客觀公正：若回答「從不」則選0，若回答「總是」則選4，以此類推。然後算出總分，參照後面的分析自我評估，借鑑測試答案以明確需要改進的地方。

<div align="center">表9-5 壓力自我評估表</div>

有關情形的陳述	從不	有時	經常	總是
1.一旦工作發生差錯就責備自己	1	2	3	4
2.一直積壓問題，然後總想發作	1	2	3	4
3.全力工作以忘卻私人問題	1	2	3	4
4.向最親近的人發洩怒氣和沮喪	1	2	3	4
5.遭受壓抑時，注意到自身行為有不良變化	1	2	3	4
6.只看到生活中的消極面，而忽視其積極面	1	2	3	4
7.環境變化時，感覺不適	1	2	3	4
8.感覺不到群體中的自我價值	1	2	3	4
9.上班或出席重要會議時遲到	1	2	3	4
10.對針對自己的批評反應消極	1	2	3	4
11.一小時左右不工作就內疚、自責	1	2	3	4
12.即使沒有壓力，也感到匆忙	1	2	3	4
13.沒有足夠的時間閱讀報紙	1	2	3	4
14.希望即刻得到他人注意或服務	1	2	3	4
15.工作和在家時都不愛流露出自己的真實感情	1	2	3	4
16.同時承攬過多的工作	1	2	3	4
17.拒絕接受同事和上司的勸告	1	2	3	4
18.忽視自身專業或生活方面的局限性	1	2	3	4
19.工作佔據全部時間，無暇享受興趣愛好	1	2	3	4
20.未加周全的思考，就處理問題	1	2	3	4
21.工作太忙，整整一週不能與朋友、同事共進午餐	1	2	3	4
22.問題棘手時，逃避、拖延	1	2	3	4
23.感覺行動不果斷就會受人利用	1	2	3	4
24.感到工作過多時，羞於告訴他人	1	2	3	4
25.避免託付工作給他人	1	2	3	4
26.尚未分清主次就處理工作	1	2	3	4

續表

有關情形的陳述	從不	有時	經常	總是
27.對他人的請求和需要總是不加拒絕	1	2	3	4
28.認為每天必須完成所有的工作	1	2	3	4
29.認為不能應付自己的工作量	1	2	3	4
30.因害怕失敗而不採取行動	1	2	3	4
31.往往把工作看得比親人和家庭生活更重要	1	2	3	4
32.措施沒有即刻見效，便失去耐心	1	2	3	4

分析

當你完成自我評估測試之後，請算出總分，然後根據相應的分

數段去評估你受到的壓力。無論你的壓力程度有多低，總有地方需要改進。明確薄弱點，然後參考本章所論述的相關內容。你會找到實用有效的建議和忠告，用以減輕壓力，並且把工作環境中的壓力因素縮減到最少。

總分32～64：你能很好地駕馭壓力，因為大多數積極性壓力能夠產生激勵作用。所以，應努力在積極性壓力和消極性壓力之間找尋最佳平衡。

總分65～95：你承受的壓力還是適度和安全的，但某些地方需要改進。

總分96～128：你承受的壓力太大了，需要尋找策略以減輕壓力。

心理測驗9-3

心理衛生自評量表（SCL—90）常用以評定心理衛生狀況

以下列出了有些人可能會有的問題，請仔細閱讀每一條，然後根據最近一星期自己的實際感覺，選擇最符合您的一種情況，填在測驗答捲紙（見表1-2）中相應題號的評分欄中。

其中「沒有」記1分，「較輕」記2分，「中等」記3分，「較重」記4分，「嚴重」記5分。

1.頭痛

2.神經過敏，心中不踏實

3.頭腦中有不必要的想法或字句盤旋

4.頭昏或昏倒

5.對異性的興趣減退

6.對旁人求全責備

7.感到別人能控制您的思想

8.責怪別人製造麻煩

9.健忘

10.擔心自己的衣飾整齊及儀態的端正

11.容易煩惱和激動

12.胸痛

13.害怕空曠的場所或街道

14.感到自己的精力下降，活動減慢

15.想結束自己的生命

16.聽到旁人聽不到的聲音

17.發抖

18.感到大多數人都不可信任

19.胃口不好

20.容易哭泣

21.同異性相處時感到害羞不自在

22.感到受騙、中了圈套或有人想抓住您

23.無緣無故地突然感到害怕

24.自己不能控制地大發脾氣

25.怕單獨出門

26.經常責怪自己

27.腰痛

28.感到難以完成任務

29.感到孤獨

30.感到苦悶

31.過分擔憂

32.對事物不感興趣

33.感到害怕

34.您的感情容易受到傷害

35.旁人能知道您的私下想法

36.感到別人不理解您、不同情您

37.感到人們對您不友好、不喜歡您

38.做事必須做得很慢以保證做得正確

39.心跳得很厲害

40.噁心或胃部不舒服

41.感到比不上他人

42.肌肉痠痛

43.感到有人在監視您、談論您

44.難以入睡

45.做事必須反覆檢查

46.難以作出決定

47.怕乘電車、公共汽車、地鐵或火車之類的

48.呼吸有困難

49.一陣陣發冷或發熱

50.因為感到害怕而避開某些東西、場合或活動

51.腦子變空了

52.身體發麻或刺痛

53.喉嚨有梗塞感

54.感到前途沒有希望

55.不能集中注意力

56.感到身體某一部分軟弱無力

57.感到緊張或容易緊張

58.感到手或腳發重

59.想到死亡的事

60.吃得太多

61.當別人看著您或談論您時就感到不自在

62.有些不屬於您自己的想法

63.有想打人或傷害他人的衝動

64.醒得太早

65.必須反覆洗手、點數目或觸摸某些東西

66.睡得不穩不深

67.有想摔壞或破壞東西的衝動

68.有一些別人沒有的想法或念頭

69.感到對別人神經過敏

70.在商店或電影院等人多的地方感到不自在

71.感到做任何事情都很困難

72.一陣陣恐懼和驚慌

73.感到在公共場合吃東西很不舒服

74.經常與人爭論

75.單獨一人時神經很緊張

76.感到別人對您的成績沒有作出恰當的評價

77.即使和別人在一起也感到孤單

78.感到坐立不安、心神不定

79.感到自己沒有什麼價值

80.感到熟悉的東西變成陌生或不像是真的了

81.大叫或摔東西

82.害怕會在公共場合昏倒

83.感到別人想占您的便宜

84.為一些有關「性」的想法而苦惱

85.您認為應該因為自己的過錯而受到懲罰

86.感到要趕快把事情做完

87.感到自己的身體有嚴重問題

88.從未感到和其他人很親近

89.感到自己有罪

90.感到自己的腦子有毛病

表9-6 SCL-90測驗答卷

F1		F2		F3		F4		F5		F6	
項目	評分	項目	評分	項目	評分	項目	評分	項目	評分	項目	評分
1		3		6		5		2		11	
4		9		21		14		17		24	
12		10		34		15		23		63	
27		28		36		20		33		67	
40		38		37		22		39		74	
42		45		41		26		57		81	
48		46		61		29		72		合計	
49		51		69		30		78			
52		55		73		31		80			
53		65		合計		32		86			
56		合計				54		合計			
58						71					
合計						79					
						合計					

F7		F8		F9		F10		結果處理		
項目	評分	項目	評分	項目	評分	項目	評分	因子	合計分/項目數	T分
13		8		7		19		F1	/12	
25		18		16		44		F2	/10	
47		43		35		59		F3	/9	
50		68		62		60		F4	/13	
70		76		77		64		F5	/10	
75		83		84		66		F6	/6	
82		合計		85		89		F7	/7	
合計				87		合計		F8	/6	
				88				F9	/10	
				90				F10	/7	
				合計						

其中測驗答卷中的F1、F1……F10 分別代表各因子，即F1（軀體化）、F2（強迫）、F3（人際敏感）、F4（抑鬱）、F5（焦慮）、F6（敵意）、F7（恐怖）、F8（偏執）、F9（精神病性）、F10（附加因子）。

T分為因子分，為某因子的合計分除以該因子的項目數所得。分析時主要看各因子T分。

表9-7是SCL-90正常成人的測驗常態模式。評定時，若某因子的T分超過X＋2SD，則認為該因子項已達中等以上嚴重程度。

表9-7 正常成人SCL-90的因子分分佈

項目	$\bar{X}+2SD$	項目	$\bar{X}+2SD$
軀體化	1.37 + 0.48	敵意	1.46 + 0.55
強迫	1.62 + 0.58	恐怖	1.23 + 0.41
人際敏感	1.65 + 0.61	偏執	1.43 + 0.57
抑鬱	1.50 + 0.59	精神病性	1.29 + 0.43
焦慮	1.39 + 0.43		

（資料來源：中國神經精神疾病雜誌）

為了便於判別，根據表9-7，我們製成了表9-8。若各因子的合計分小於所列分，則為正常範圍；反之，該因子項已達到中等嚴重程度以上。

表9-8 正常成人SCL-90各因子正常值範圍

項目	合計分	項目	合計分
F1 軀體化	< 28	F6 敵意	< 16
F2 強迫	< 28	F7 恐怖	< 15
F3 人際敏感	< 26	F8 偏執	< 16
F4 抑鬱	< 35	F9 精神病性	< 22
F5 焦慮	< 23		

測試結果僅供參考。

心理測驗9-4

職業選擇

從心理學講，選擇一個適合自己的職業，要涉及性格、氣質、興趣、能力、教育狀況等許多方面。那麼，以下兩組20　個題，只要在題後回答「是」或「否」，就可以幫你出個好主意。

第一組

（1）就我的性格來說，我喜歡同年輕人而不是同年齡大的人在一起。

（2）我心目中的丈夫或妻子應具有與眾不同的見解和活躍的思想。

（3）對於別人求助我的事情，總樂意幫助解決。

（4）我做事情考慮較多的是速度和數量而不在精雕細琢上下工夫。

（5）我喜歡新鮮這個概念，例如新環境、新旅遊點、新朋友等。

（6）我討厭寂寞，希望與大家在一起。

（7）我讀書的時候就喜歡語文課。

（8）我喜歡改變某些生活慣例，以使自己有一些充裕的時間。

（9）我不喜歡那些零散、瑣碎的事情。

（10）我進入招聘職員經理室，經理抬頭瞅了我一眼，說聲「請坐」，然後就埋頭閱讀他的文件不再理我。可我一看旁邊並沒有座位。這時我沒站在那裡等，而是悄悄搬來個椅子坐下等經理說話。

第二組

（11）我讀書的時候很喜歡數學課。

（12）我看了一場電影、戲劇後，喜歡獨自思考其內容，而不喜歡與人一起談論。

（13）我書寫整齊清楚，很少寫錯別字。

（14）不喜歡讀長篇小說，喜歡讀議論文、小品文或散文。

（15）業餘時間我愛做智力測驗、智力遊戲一類題目。

（16）牆上的畫掛歪了，我看著不舒服，總要想法將它扶正。

（17）收錄機、電視機出了故障，我喜愛自己動手擺弄、修理。

（18）做事情願做得精益求精。

（19）我對一般服裝的評價是看它的設計而不大關心是否流行。

（20）我對經濟開支能控制，很少有「月初鬆、月底空」的現象。

評分方法：

1.從第一題起依次答題。然後算出兩組各有幾個「是」。

2.比較兩組答案：第一組中答「是」比第二組多為A；第二組中答「是」比第一組多為B：如果兩組回答「是」相等為C。

評析與贈言

A.你最大長處是思想活躍，善與人交往。你喜歡把自己的想法讓別人去實現，或者與大家共同去實現，適合你的職業是記者、演員、導遊、推銷員、採購員、服務員、節目主持人、人事幹部、廣告宣傳人員等。

B.你具有耐心、謹慎、刻苦鑽研的品質，是個穩重的人。適宜於選擇編輯、律師、醫生、技術人員、工程師、會計師、科學工作

等職業。

C.你具備AB兩類型人的長處，不僅能獨立思考，也能維持、處理良好的人際關係。供你選擇的職業包括教師、教練、護士、秘書、美容師、理髮師、公務員、心理諮詢員、各類管理人員等。

國家圖書館出版品預行編目(CIP)資料

旅遊心理原理與實務 / 麻益軍，蘆愛英，金海峰 編著. -- 第二版.
-- 臺北市 : 崧燁文化, 2019.01

　面 ；　公分

ISBN 978-957-681-690-1(平裝)

1. 旅遊 2. 休閒心理學

992.014　　　107022183

書　名：旅遊心理原理與實務
作　者：麻益軍、蘆愛英 、金海峰 編著
發行人：黃振庭
出版者：崧燁文化事業有限公司
發行者：崧燁文化事業有限公司
E-mail：sonbookservice@gmail.com
粉絲頁 　　　　　網　址：
地　址：台北市中正區重慶南路一段六十一號八樓 815 室
8F.-815, No.61, Sec. 1, Chongqing S. Rd., Zhongzheng
Dist., Taipei City 100, Taiwan (R.O.C.)
電　話：(02)2370-3310 傳　真：(02) 2370-3210
總經銷：紅螞蟻圖書有限公司
地　址：台北市內湖區舊宗路二段 121 巷 19 號
電　話:02-2795-3656　　傳真:02-2795-4100　網址：
印　刷 ：京峯彩色印刷有限公司 (京峰數位)

定價：650 元
發行日期：2019 年 01 月第二版
◎ 本書以POD印製發行